絕對帶團
系列

導遊 想的跟你

不一樣

WHAT
TOUR GUIDES
THINK IS DIFFERENT FROM
WHAT YOU THINK

/ 著 /

馬跡領隊導遊訓練中心

導遊 想的跟你

絕對帶團系列

不一樣

WHAT
TOUR GUIDES
THINK IS DIFFERENT FROM
WHAT YOU THINK

/ 著 /
馬跡領隊導遊訓練中心

推薦

自2001年考取觀光局首屆的華語導遊執照後，便陸續開始接待來自大陸的公務考察參訪團。雖然是觀光本科系畢業，且1991年就開始接受臺灣國民旅遊領隊的帶團訓練，但面對兩岸因政治長期隔閡而產生的文化、語言及生活上的差異，在沒有任何前輩的引領下，一路走來並非平坦順遂，許多實務經驗與話題都是因用語誤解、會錯意而產生令人啼笑皆非的糗事或趣事，抑或是從小在這塊土地上成長，對於身旁許多事物都認為習以為常或司空見慣，因而對陸客來臺所見及提出的種種疑問感到驚訝及好奇，所逐步累積而來的......。

當時，接待陸客團的導遊並不多，更遑論坊間沒有能解答陸客來臺旅遊疑惑的專門參考書籍，唯有大量的閱讀臺灣文史地理叢書、書報雜誌及蒐集網路資訊，或透過與團員彼此之間的互動中來尋找解答，進而堆疊經驗及知識。

在資訊爆炸且訊息繁雜的現今，終於有了一本能提供給陸團導遊的入門工具書問世。針對帶團可能遇到的種種狀況及各類的詢問加以分析整理，讓新手導遊第一次上團就能作好應有的預防及準備。另一方面，本書也針對臺灣各熱門陸客旅遊景點來重點概述並提供帶團操作建議，甚至是臺灣多樣伴手禮的特色介紹...等完整資訊的呈現。

這本書不僅是線上導遊們的好幫手，更是提供給所有來臺觀光旅客對臺灣生活現狀產生好奇疑問時的最佳解答書。

臺灣旅遊觀光教育產業學會　理事長　陳皇蒔

序言

▶ ▶

　　投入教育訓練至今，常聽到導遊、領隊的工作吸引許多人懷抱著帶團的夢想，或許您正是其中的一位。也或許是過去的旅遊經驗，造成多數人對於導遊、領隊的工作有先入為主的觀念，即使順利取得帶團執照，反而離夢想越來越遠。舉凡在認知的差距、現實的無奈、實力的養成、工作機會的尋找等，都讓許多剛踏入或即將進入的朋友，感到挫折與沮喪。其實，新手面臨最大的問題，在於不知該從何準備起。

　　本書是以結合導遊及領隊、旅行業者與遊客需求所量身設計的工具書，我們從對導遊領隊及旅行業的認識、遊客常去景點的介紹及行程安排、遊客常問問題，以及帶團時可能遇到的狀況等加以歸納整理。同時，導入帶團必會之專業技能，逐步針對帶團者應具備的心態與觀念、導覽解說知識能力、領導統御能力及危機處理能力等進行探討。無論是從認識旅遊業的角度，或是就業前的準備工作，甚至是上線帶團都非常實用。

除了領隊導遊，誰該擁有這本書

　　有鑑於政府大力推動觀光產業，加上兩岸交流日益頻繁，國外及大陸的觀光或商務人士來臺人數屢創新高。或許您可能有接待國外貴賓的機會，或許您有許多國外朋友常來臺灣觀光，可藉由本書對臺灣的景點、人文、生活、歷史背景、有趣的話題等內容介紹給您的貴賓，相信他們一定會對您刮目相看！

馬跡領隊導遊訓練中心　班主任　*Mac.Ma*

如馬前卒、凡是走在前、想在前
作為開路先鋒、不斷開拓、創新
穩健與踏實的足跡、一步一腳印

馬跡領隊導遊訓練中心 ▶▶
MAGEECUBE COMPANY

關係企業
達跡旅行社

提供領隊、導遊帶團資源及工作機會協助。業務範
圍包含國內外旅遊。公司團體旅遊、畢業旅行…

MAC. MA 現任達跡旅行社董事長。投入旅遊市場
20年以上資歷。同時為國際線專業領隊、導遊。目前
擔任馬跡領隊導遊訓練中心班主任。致力於培養旅
遊業之菁英人才。

Company Profile

我們不斷在思考的是、
如何將商品及服務做得更好、更完美。
如何讓遊客都能擁有美好回憶的旅程…

我們深深知道、
領隊導遊是旅行團體的靈魂、
所以我們從領隊導遊訓練開始。

這是一個需要專業、傳承的領域、
提升旅遊業、領隊及導遊的品質與價值、
是我們傳承的目標、也是一直堅持的理念。

2008年 馬跡品牌創立、
延續我們對於觀光產業的尊敬及發展潛力、
經過多年與學員的共同努力之下、
現在經常看到馬跡學員活躍於旅遊市場上、
表示這個理念正被傳播著、
這是讓我們最感動的地方。

Mageecube

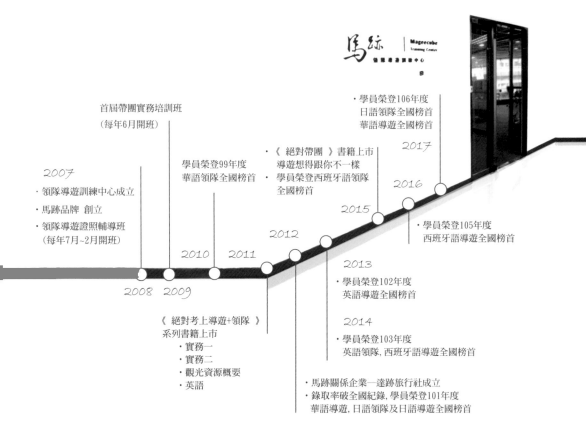

馬跡 | Mageecube Training Center

2007
· 領隊導遊訓練中心成立
· 馬跡品牌 創立
· 領隊導遊證照輔導班
（每年7月~2月開班）

首屆帶團實務培訓班
（每年6月開班）

學員榮登99年度
華語領隊全國榜首

《 絕對帶團 》書籍上市
導遊想得跟你不一樣
· 學員榮登西班牙語領隊
全國榜首

· 學員榮登106年度
日語領隊全國榜首
華語導遊全國榜首

2017

2016

2015

· 學員榮登105年度
西班牙語導遊全國榜首

2008 2009

2010 2011

2012

2013
· 學員榮登102年度
英語導遊全國榜首

《 絕對考上導遊+領隊 》
系列書籍上市
· 實務一
· 實務二
· 觀光資源概要
· 英語

2014
· 學員榮登103年度
英語領隊, 西班牙語導遊全國榜首

· 馬跡關係企業─達跡旅行社成立
· 錄取率破全國紀錄, 學員榮登101年度
華語導遊, 日語領隊及日語導遊全國榜首

我是否適合當導遊、領隊？ ▶▶

☑ 導遊. 領隊不能叫錯. 領隊負責帶團出國玩. 當地地陪叫導遊.

☑ 導遊. 領隊不需要很愛玩. 但要懂得玩.

☑ 外語導遊外語能力要很好. 外語領隊外語可以溝通就好.

☑ 導遊不等於導覽員. 除了說話. 食. 衣. 住. 行. 育. 樂樣樣都要管！

☑ 想當職業領隊. 先從職業導遊開始吧！

☑ 有執照沒團帶正常又合理. 先問問自己懂不懂怎麼帶團.

☑ 有團帶沒錢賺正常也合理. 技巧. 應變各憑本事.

☑ 國有國法. 行有行規. 乖乖不受罰. 忠誠. 倫理很重要.

本書不簡單. 學會不容易. 記下來更困難. 如能融會貫通.

你也能成為頂尖的導遊、領隊

本書介紹
MAGEECUBE

我們相信：一個好的導遊領隊養成、
可以有更好的方式。

馬跡庫比有限公司，一群對於旅遊業具
相當熱誠的旅遊專業人士組成的團隊。
因應市場需求，拓展旅遊事業並有效提
升觀光服務業專業水準。

2008年起，政府全面開放陸客來臺，
導遊、領隊的素質備受市場考驗，
許多新手尋求學習的管道卻苦無門路。

於是2009年開始，
我們著手領隊、導遊的訓練及培養，
不斷思考如何系統化導入帶團的SOP，
並分享我們的帶團經驗及方法，
歷經四年的努力，
藉由學員訓練及使用心得，不斷調整，
終於在2015年完成本書。

本書感謝
馬跡庫比有限公司製作團隊
馬跡中心講師群 &
協助完成本書製作的所有夥伴們

特別感謝
出版 馬跡庫比有限公司
協力出版 達跡旅行社
編輯顧問 陳皇蒔
文稿校對 陳筱茹
文稿校對 蕭佳瑋
封面攝影 劉梵瑜

馬跡領隊導遊訓練中心
班主任

CONTENTS ▶

WHAT TOUR GUIDES THINK IS DIFFERENT
FROM WHAT YOU THINK

龜山島
Gueishan Island

彭佳嶼
Pengjia Island

CONTENTS ▶

WHAT TOUR GUIDES THINK IS DIFFERENT
FROM WHAT YOU THINK

望安島
Wangan
Island

澎湖群島
Peng-Hu

CHAPTER

03 │ 發現臺灣 │ ▶

CHAPTER

04 │ 臺灣常去景點 │ ▶

CHAPTER

05 ｜ 風俗民情知多少 ｜ ▸

CONTENTS ▸

WHAT TOUR GUIDES THINK IS DIFFERENT
FROM WHAT YOU THINK

蘭嶼
Orchid Island

綠島
Lu Dao

CHAPTER
06 | 臺灣好物非買不可 | ▸

CHAPTER
07 | 遊客常問Q&A | ▸

導遊 想的跟你
不一樣 CHAPTER ▶ ▶

01

認識導遊領隊

Tour Guide & Tour Leader
How to be a star Tour Guide &
Tour Leader

一個旅遊團體，需要有導遊、領隊來完成一趟的旅遊行程。另一方面，旅行社也需要導遊、領隊才能執行帶團任務。

———

在完善的服務下，如何讓遊客玩得開心，更激發消費的回饋，為國家帶來外匯收入同時，也為旅行社爭取更多的利潤…

導遊、領隊

是許多人非常嚮往的理想工作,
但是現實與理想的差距究竟有多少?

TOUR LEADER & TOUR GUIDE

旅遊可以當工作嗎

一邊工作一邊旅遊的完美職業

　　什麼型態的工作可以到處環遊世界,隨時接觸不同的人群,豐富自己的人生,同時還能賺取相當的報酬?很多人會聯想到機師、空服員、跨國企業等,還有就是帶領遊客遨遊世界的導遊、領隊了。

　　對於旅遊產業,很多人普遍認為,導遊、領隊就是帶領著人到處遊山玩水,同時賺取報酬的行業。其實,這份工作也是有相當的難度,除須代表旅行社對消費者履行遊程外,更要有判斷及維護自身、旅行社與消費者權益的能力,是一項結合智慧及挑戰的工作。即便如此,其所獲得的收穫,無論是收入或人生閱歷,甚至比一般行業來的更加豐厚,因而導遊、領隊成為許多人非常嚮往的理想工作。

導遊跟領隊有什麼差別

擁有導遊證 ≠ 可以兼任領隊

　　專門在國內接待從國外來的觀光客,我們稱之為「導遊」;而「領隊」則是負責將遊客帶到國外旅遊的執行者。然而,導遊證跟領隊證本是兩張不同工作性質的執照,可以同時考取,卻不能單持導遊證擔任領隊的工作,相反亦是如此!

我應該當導遊還是領隊

先釐清工作內容再行動

導遊 Tour Guide

　　導遊是旅程中於生活、活動和人際關係,充當嚮導、引路、指導和解說工作的人員。這是一個結合領導、統御、服務、解說及危機處理功能的工作,看似簡單卻個個都是本事。

導遊分為華語導遊及外語導遊。領取華語導遊人員執業證者，得執行接待或引導大陸、香港、澳門地區觀光遊客或使用華語之國外觀光遊客旅遊業務；領取外語導遊人員執業證者，應依其執業證登載語言別，執行接待或引導使用相同語言之來本國觀光遊客旅遊業務，並得接待或引導大陸、香港、澳門地區或使用華語的國外觀光遊客旅遊業務。

領隊 Tour Leader

領隊的工作主要負責帶領遊客出國，到國外後與當地導遊交接、溝通，並告知團員狀況及需求，隨時掌握團員動態，以保障遊客最大權益，並維護旅客生命及財產安全。

領隊分為華語領隊及外語領隊。領取華語領隊人員執業證者，僅能執行引導國人赴香港、澳門、大陸旅行團體旅遊業務。外語領隊部分，無論是哪一種語言的外語領隊皆可將國人引導至全世界含中國、香港、澳門的旅遊業務。

領隊兼導遊 Throughout Guide

除了以上兩種類型的工作，還有一種須同時具備導遊及領隊的技巧本事，即「領隊兼導遊」。顧名思義，其工作內容主要負責引導遊客出國，待到達旅遊目的地後，並無當地導遊接待，而是自己親自擔任導遊的角色，負責規劃行程、導覽解說、食宿安排等。待旅遊行程結束後，再將遊客帶回國。

此類型的工作範圍，多半以歐洲、美洲等長程線的團型為主。其中較特別的是，日本線的團型也是以領隊兼導遊的方式。

領隊的收入
領隊還可以分為長程線及短程線

短程線領隊

所謂短線是指航程及天數較短的團，如東南亞、東北亞、大陸港澳團等，且需僱用當地的導遊來領團，天數多以4至6天的行程。領隊的主要收入來源為遊客小費，以臺幣計價，通常與當地導遊對分，每團收入約在1~3萬元臺幣，甚至更多。

長程線領隊

所謂長線是指航程及天數較長的團，如歐洲團、美加團或特殊線路等。通常為領隊兼導遊，當地不另聘導遊，須具備較強的外語能力及緊急應變能力。因天數較長，沒有當地導遊，小費採以美金或歐元計價。如再加上額外退佣的部分，通常每團收入約在7~10萬元臺幣，甚至更多。

日本線雖是短程線，但也以領隊兼導遊的性質為主，加上每年臺灣到日本的人數至少超過250萬人以上，雖天數以5天為主，團數卻很多，可說是領隊界收入相對高的，年收入平均約150~200萬元臺幣，甚至300萬元臺幣的也不少。

小提示

> 領隊的主要收入來源包含出差費、遊客小費，及部分的自費活動、購物退佣等

導遊的收入
年薪百萬不是問題

目前中國大陸來臺旅遊人數每年至少250萬人次，位居第一，其次是日本。其他像香港、澳門、韓國及東南亞地區的新加坡、馬來西亞、越南、泰國等，每年旅遊人次皆不斷成長。

以臺灣的專職導遊來說，每年累積的帶團量可達30至40團左右，年收入約在百萬以上皆不是問題，且運氣好，可能一團收入就能夠破百萬台幣哦！

旅遊市場到底有多大
旅遊是工作與生活壓力的潤滑劑

「我們為什麼要旅行？」這是很多人常常思考的問題。究竟是為了理想、為了休息、為了想看看不同的世界，還是內心的渴望...

上世紀70年代，英國哲學家羅素便預見，現代人最主要的特徵就是流動性格，他認為這是一股無法抵擋的潮流。確實對人類來說，流動是強烈的誘惑，不僅因為好奇、渴望新鮮，更因為經濟因素。

人們期待在有限的假期內，得到盼望已久的「奇特經歷」。每分每秒都要過得充實驚奇，即使沒有教育價值，也要有娛樂效果。而這些偉大浪漫的旅遊念頭，須透過事前規劃，借助專業外力，如旅行社、旅館業、當地導遊、交通事業，才能圓滿達成。

我國旅遊市場逐年攀升

根據牛津經濟研究院指出，中國大陸因中產階級增多，未來10年內能負擔境外旅遊的家庭將成長2倍以上。受快速成長的GDP、就業人數和高消費影響，預計中國大陸境外旅遊成長率將超越美國，成為全球最大境外旅遊市場。值得一提的是，中國大陸遊客到海外旅遊多半還是以鄰近亞洲國家為主。

根據觀光局資料統計，我國每年來臺人數逐步成長，尤其在開放陸客來臺後，成長更加明顯：

單位：人次

年度	來臺觀光	出國旅遊	國內旅遊
2011	600萬人	958萬人	1億5200萬人
2012	730萬人	1023萬人	1億4207萬人
2013	801萬人	1105萬人	1億4261萬人
2014	991萬人	1184萬人	1億5626萬人
2015	1043萬人	1318萬人	1億7852萬人
2016	1069萬人	1458萬人	1億9038萬人

以上數據顯示，我國每年旅遊人數不斷地攀升，為因應龐大的帶團商機，旅行社積極尋找合適的人才培養。換句話說，只要你有本事，其實根本不怕沒團帶。

小提示

2013年增修：凡以華語為主的地區如新加坡、馬來西亞等，只要持華語導遊就能接待，不再受限於外語執照。

2018年增修：旅行業接待稀少外語旅客，得指派華語導遊人員搭配該稀少外語翻譯人員隨團服務。

如何才能成為導遊領隊

報考資格、條件限制及考試方式

依規定，導遊及領隊人員應經考試主管機關或其委託之有關機關考試及訓練合格，經中央主管機關發給執業證，並受旅行業僱用或受政府機關、團體之臨時招聘，始得執行業務。

簡單來說，想要帶團就必須持有合格的帶團執照。取得執照須通過兩個階段：

第一階段　通過甄試

任何人只要具備高中(職)畢業或同等學歷資格，就能參加導遊、領隊證照甄試。每年考選部會舉辦一次導遊、領隊證照考試，約在11月底開放考試報名，隔年3月中旬筆試(第一試)。

※外語導遊須參加5月份口試(第二試)。

第二階段　職前訓練

在通過甄試後，考試院會頒發考試及格證書。這時還不算取得執照，必須再參加由觀光局舉辦的職前訓練，完成導遊98節、領隊56節的訓練課程後，才能順利取得執照。

導遊領隊證照考些什麼

考試科目及計分方式

導遊和領隊是兩張執照

導遊和領隊依工作性質的差異性，被區分成兩種不同執照，考試也必須分別考取，語言方面可選擇報考華語或外語。

應試科目

導遊	應試科目
實務一	導覽解說、航空票務、急救常識、旅遊安全與危機處理、國際禮儀、觀光心理與行為
實務二	觀光行政與法規、兩岸關係條例、兩岸現況認識
觀光資源概要	臺灣歷史、臺灣地理、觀光資源維護
外語	英、日、法、德、西班牙、韓、泰、俄、義、越南、印尼、馬來、阿拉伯語

領隊	應試科目
實務一	領隊技巧、航空票務、急救常識、旅遊安全與危機處理、國際禮儀
實務二	觀光法規、入出境法規、外匯常識、民法債編與旅遊專節或國外定型化旅遊契約、兩岸關係條例、兩岸現況認識
觀光資源概要	世界歷史、世界地理、觀光資源維護
外語	英、日、法、德、西班牙語

計分方式

導遊	計分方式
華語	僅需筆試：三科總成績平均60分及格
外語	第一試筆試：四科總成績平均60分及格　　　　　　外語單科需達50分低標 第二試口試：需參加口試，達60分及格 第一試筆試成績占75%，第二試口試成績占25%，合併計算考試總成績
※ 所有科目不得有 0 分，亦不得缺考	

領隊	計分方式
華語	僅需筆試：三科總成績平均60分及格
外語	僅需筆試：四科總成績平均60分及格　　　　　　外語單科需達50分低標
※ 所有科目不得有 0 分，亦不得缺考	

考試資訊可參考馬跡官網　http://www.magee.tw

目前有多少導遊領隊

旅遊業的競爭市場，本事才是王道

每年至少5萬人爭相考取導遊、領隊執照。每年至少上萬張執照不斷湧出，但實際在市場上帶團的導遊、領隊卻不到總人數的十分之一。或許你會納悶，為何會有如此大的落差？

目前領隊導遊執照統計

類別	持外語執照	持華語執照
領隊	35,720人	20,686人
導遊	9,419人	30,748人

資料來源／觀光局 2018 年 3 月統計

導遊領隊如何被雇用

有執照≠有帶團能力及帶團機會

導遊、領隊在團體中扮演著靈魂角色，同時代表旅行社對遊客執行旅遊契約，倘若有任何的疏失，遊客所求償的對象都是旅行社。因此，旅行社除了需要導遊、領隊來執行與遊客簽訂的合約項目外，更希望在導遊、領隊完善的服務下，不但讓遊客玩得開心，沒有投訴，更希望激發遊客多消費的回饋，不但為國家帶來外匯收入，也為旅行社爭取更多的利潤。

導遊、領隊與旅行社間相輔相成的關係，使得旅行社並不會隨便將團體交由不熟悉的導遊、領隊來執行，更不希望花大量時間訓練。大多數旅行社皆是透過熟悉的旅行社或優良記錄的導遊、領隊推薦找人，所以聰明的導遊、領隊大多先練好帶團本事，再經其他旅行社、導遊及領隊推薦去應徵，較容易被錄取。

當然，或許會有人問，到底要有多少本事，懂多少知識才算合格呢？其實並沒有想像中那麼困難。最難的是大多數人把這工作想得太容易了，還沒準備好就勉強去應徵，反而碰了一鼻子灰；而或者好不容易把握到機會上團，結果因為沒有準備好，反而被客人考倒，甚至被趕下車，造成再也不敢帶團的慘況。

需要在旅行社上班嗎

領隊導遊行業分業務、專職及兼職

業務導遊或領隊

此類型導遊、領隊是旅行社的專職員工，像是業務、票務、團控、線控、OP等，同時具備合格執照資格。於旺季或公司導遊、領隊人員不足時，或因業務需要臨時擔任帶團工作。此類型的導遊、領隊除享有旅行社的底薪、保險、工作獎金等福利待遇，偶爾帶團還能賺取外快，增加收入。

專職導遊或領隊 Full-Timer

此類型導遊、領隊以帶團為全職，本身並沒有任職於旅行社，因此旅行社無須支付底薪，唯有承接帶團任務時，旅行社才會支付費用。費用部分包含出差費及退佣，條件各家旅行社各有規定，承接與否，當然就由導遊、領隊自己決定。

兼職導遊或領隊 Part-Timer

此類型導遊、領隊指本身有其他的主業或不能全心投入帶團的工作，多半曾待過旅遊業或當過導遊、領隊，本身具有豐富

的帶團實務經驗及旅行社人脈。選擇利用自身空檔的時間，接受旅行社的派團任務，至於承接與否，能有多少團量，對他們來說並不是最主要的考量。此類型常擔任旅行社的救火隊或支援部隊。

新手適合用兼職方式嗎

兼職帶團的立基點建立在信任度上

對旅行社而言，無論是專職、兼任或業務導遊、領隊，往往會建立在信任度上，這是一個長期的過程，需要花費大量時間來維護。一般旅行業者會優先選擇比較熟悉的導遊、領隊。

導遊、領隊除了需維護與旅行社良好的關係，也同時要保證帶團的品質。一次不愉快的合作經驗，都可能直接影響是否能繼續存在於這家旅行社。雖然承接與否由導遊、領隊自己選擇，但為了與旅行社保持好的合作關係，就不太會有因時間配合不上、太勞累或者團隊質量欠佳，而不願意接團，破壞與旅行社的關係。此外，配合度也是旅行社用人的考量之一。

導遊方面的工作尤其需要花費大量的時間來學習，隨時進修。因此，對於時間不太充裕的人來說，較難適應。

在剛踏入導遊、領隊工作同時要兼顧其他固定工作，是件不容易的任務。當旅行社需要你執行帶團業務時，你卻因為上班、上學或其他理由常常推辭，幾次下來，想再有團帶就更難了，因此很難做到兩頭兼顧。但如果已在這業界有相當知名度的導遊、領隊，就另當別論了。

專任與非專任的差別

專任採簽約制　非專任採非簽約制

專任導遊或領隊

簽約的目的，是希望公司能有固定的班底，提供穩定的帶團人力資源。長期的配合，較能掌握導遊、領隊帶團的品質。

簽約的內容，通常會約定只能為該旅行社提供帶團的服務，不得為其他旅行社帶團。當然，旅行社也會提供相對的帶團工作保障。

非專任導遊或領隊 FreeLancer

非簽約與簽約的導遊、領隊相比，在工作空間和時間上比較自由，缺點是需要有大量的旅行社人脈，並和旅行社管理人員維持良好關係，否則可能會因為接不到團而「吃不飽飯」。

基本上，非專任沒有其它基本的工作保障，具有較大的不穩定性。

CH1-2
如何成為傑出導遊

第一步，如何開始

1 做好準備 ———— **2** 找出自己的專長與特色 ———— **3** 努力超越客人期待 ————

1 做好準備

❶ 帶團時除了導覽解說外，更需照顧遊客大大小小瑣碎又煩人的事，所以導遊的心理素質、抗壓性及心理建設必須做好。

❷ 一團遊客來自四面八方，每個遊客都有個人的想法及喜好，如果要滿足每個人的需求，行程肯定走不下去，導遊如何統一遊客意見，按部就班的完成行程，需要擁有高超的領團能力。

❸ 遊客對導遊的期望是上知天文下知地理左懂政治右懂經濟，偶爾還能說、學、逗、唱一番，所以要多方面的吸收知識。此外，對於法律、法規的相關規定也要清楚，不但可保護遊客，也可保障自己。

❹ 個人的表達能力，不外乎表達的組織架構，句子的起、承、轉、合及音量、音色等。好的表達可以讓遊客聽的清楚、明白、舒服，也比較不會引起不必要的誤會。

❺ 帶團中總有意料之外事情發生，如何處理將考驗著導遊的危機處理能力。

2 找出自己的專長與特色

常言道「天生我材必有用」，每個導遊都有屬於自己的帶團風格。在正式上團前，導遊應先檢視自己是否已充分了解自身的優缺點，也許你擁有出色的外表、幽默的談吐，或者是絕佳的應變能力；但更重要的是，學習掌握自己的核心能力，配合不斷的上團磨練，最終可發展出一套屬於自己的帶團風格！

3 努力超越客人期待

在客人的想法裡，最好的服務經驗，通常都是那些沒有預期會得到的體貼對待，而所謂優良的服務，幾乎是只要花些心思就能做到的小事。若能在細微處下功夫，自然能夠讓遊客感到驚喜，進而對導遊刮目相看。

④ 真心與客人交陪

當你介紹臺灣的好給團員時，一雙眼睛看著臺下的大家，臺下卻是二、三十雙眼睛在看著你，無論情緒的好壞、期待、歡喜或敷衍了事，在客人的眼中一覽無遺。唯有用真誠的態度對待客人，才是獲得青睞的最佳武器。

⑤ 打破角色迷思

一般刻板印象總認為，擔任導遊的角色須口若懸河、辯才無礙，甚至對團員面面俱到。然而在實務上，頂尖的導遊反而顯得樸拙、內斂。

當在車上及景點介紹時，所用時間不一定很滿，但絕對言之有物、重話輕說、舉重若輕，讓團員清楚明白；外表看起來或許不夠帥氣美麗，但絕對沒有威脅感。此外，用真誠的態度親切招呼，熱情有禮的

服務，而不是巴結附和、毫無主張，如此很容易就能讓團員卸下防備。

所謂大智若愚，不見得要很愛玩，但要懂得如何玩。此外，尚須具備責任感、抗壓性、有危機處理的能力，團員跟著你才能放心，旅行社也才能安心。

⑥ 駐點民間的外交官

總括一句，導遊的工作不就是把臺灣的好山好水藉由出色的介紹，展現在所有團員面前嗎？若團員在聽過導遊的介紹後，能更了解臺灣，甚至愛上臺灣，回去之後還向親朋好友們述說在臺灣時的感動，這不就是一次最成功的國民外交了嗎？

因此，我們可以說，導遊是駐點在民間的外交官，切莫忽視自己一舉一動在遊客心中的重要性。

熟記帶團守則

導遊代表公司執行帶團業務，謹言慎行，善盡職守、熱忱服務，以謀求全體團員之整體利益為守則

導遊應具備之條件

❶ 具有合格導遊證。
❷ 服務遊客的積極態度。
❸ 強健的體魄。
❹ 豐富的旅遊專業知識。
❺ 良好的外語表達與溝通能力。
❻ 足夠的耐性。
❼ 領導統御的要領與技巧。
❽ 良好的操守與誠摯的待人態度。

導遊之職守

❶ 確實按行程表，完成既定行程。
❷ 確保旅途中所有團員及自身之生命財產安全。
❸ 執行公司託付之角色與工作。
❹ 維護公司信譽、形象。
❺ 收集通報旅行有關之資料及訊息。
❻ 協助團員解決困難，提供適切資訊。
❼ 隨機應變，掌握局勢，以求圓滿完成任務。

導遊的誡律

❶ 據實報帳，不虛報。
❷ 勿在背後批評團員。

❸ 不可涉及異性關係。
❹ 金錢往來，一清二楚。
❺ 遵守法令，不教團員做違法的事。
❻ 與領隊相處，嚴守分際。
❼ 行止端莊，自重人重，避奇裝異服。
❽ 不賭博、不酗酒、不攜購違禁品。
❾ 誠信待客，不可輕諾寡信。
❿ 購物活動不可勉強，不可欺騙。

服裝儀容

❶ 接機當天，導遊須服裝儀容整齊。
❷ 帶團期間，可著便服，但不得著運動服或無領衫、短褲、拖鞋等(海邊旅遊區除外)。儀容整潔，建立領袖地位，是帶團取得信任的先決條件，也可博得客人好感。

做好導遊工作

確實做好每個環節都不遺漏

1 準備工作

❶ 出發前充分準備，按表核對所需辦理的事項。

❷ 最近的行程再次提醒遊客注意。

❸ 要做好所有該Reconfirm的工作，如班機、巴士、旅館、餐廳、表演場所或事先預約將前往之地。

❹ 配合各地風俗習慣，注意一些小細節，避免有可能發生的麻煩。

2 工作態度 Work attitude

❶ 設身處地以遊客角度來思考，如果你是遊客你會想要什麼。

❷ 關心遊客的日常起居，相見時的寒暄很重要。

❸ 以誠相待，遊客莫不以之回報。

❹ 對於同團的遊客，應一視同仁。

❺ 遊客需要你幫助時，能快速找到你。

❻ 觀光途中順路去採購之物品，不可明知其有假冒之嫌，還讓團員購買。

3 宣布事項 Announcement

❶ 宣佈事情時，要能正確傳達到每位遊客的意識中，導遊應就團員最能理解之方式和語言來表達，並確認所有團員正確地接收到訊息。

❷ 解說時，要將內容的意思讓遊客能夠接受且有印象。

❸ 自由活動時，提醒客人攜帶旅館名片或叮嚀如何回到集合地。並交代客人在觀光行程中如與團隊脫離應在原地等候導遊回頭找。

❹ 以合適的口語發揮專業知識，讓遊客覺得頗有收穫。

❺ 分發文件、登機證或稱呼團員時，切忌直呼大名，應加頭銜或先生女士。

❻ 向團員宣佈事情時，避免說：「您們怎麼樣…」，應說：「我們現在怎麼樣…」，以拉近與團員的關係。

❼ 當集合點人數時，切勿以手直指客人計算，這是大不敬，而且應不厭其煩的每次都親自點名。

❽ 集合時，務必提早十分鐘到達，住宿飯店優先公布自己的房號。

4 事件處理 Crisis management

❶ 遇緊急事故，冷靜處理，把傷害減低到最小的程度。

❷ 遇遊客權益受損，當場解決，絕不可拖延到旅程結束，並掌握證據。

5 其他注意事項

❶ 與司機及領隊密切配合完成任務。

❷ 確實與領隊及遊客確認行程表、回程班機或旅行途中之交通工具(船、飛機、火車等)。

❸ 每天記帳並記錄重大事件或應改進的地方。

❹ 團體氣氛的培養，應循序漸進，不要暴起暴落。

旅行業行話都怎麼說

稱職的導遊領隊都要懂的溝通方式

Inbound

導遊接待外國觀光客來臺觀光業務。

Outbound

領隊帶領本國觀光客出國觀光業務。

國旅團

指國內旅遊團體，由本國人參加的國內旅遊團。通常新手導遊入門，可以藉由帶國旅團來磨練自己，也可檢視自己的能力。

組團社

招攬旅遊團體、出團的旅行社，通常指出發國的出團社。例如：大陸觀光客來臺，在大陸組團並負責出團到臺灣的旅行社稱為組團社，而領隊則是組團社的代表。

地接社

在當地負責接待外國觀光客的旅行社，而導遊為地接社的代表。

派團

旅行社指派團給導遊接任帶團工作。

上團

導遊接到旅行社派團後，在帶團過程中的時間叫做「上團」或「在團上」。

下團

當導遊順利完成所有行程，最後在機場送走客人後，就代表旅遊行程的結束，一般稱為「下團」。

結團

下團後，通常於3日內回到旅行社做交接動作。連同將零用金、簽單、意見調查表等單據與旅行社交接。

Charter 團

一般如同一個旅遊團人數較多時，旅行社會將其分為多臺遊覽車，並每車指派不同的導遊帶領團體，稱之為Charter團。通常Charter團在畢業旅行或員工旅遊性質的團體比較常見。

15+1

一般指旅遊團共有15名客人，加上1位領隊隨團，共16人。

僑團

由新、馬、港、澳及其他華人觀光客組成的團體稱為僑團。

千歲團或夕陽紅

旅遊團體中，遊客的平均年齡層，以年長者的比例佔大部分。

散拼 / 散客團

團體中遊客的組成，來自不同公司或不同單位、家族，彼此併成一團，通常容易造成意見分歧。

牛頭

非旅遊業從業人員，但有能力及管道將遊客組成一團，再找旅行社出團，是掌握客源並從中抽佣的中間人。

餐標

指用餐的價格的標準，例如「餐標200」代表每人每餐的價格為新臺幣200元

東進/西進/南進/北進

通常指環島行程的走法。東進指從機場接機後，從臺灣東半部(宜花東)開始環島旅遊，到墾丁後在由臺灣西半部北上環島一周。西進則方向相反，從臺灣西半部、南部玩到東半部。

進店 / 進站

導遊帶客人至旅遊行程指定購物店。

大刀

指在購物店銷售業績特別好的導遊。

人均

整個行程中，每位遊客平均的消費金額。

百萬導遊

環島行程中，全團遊客在購物店內消費總金額超過新臺幣100萬元以上。

後退

後退指的就是導遊的傭金。

Note

02

帶團七把刀

Technique of Guiding

The goal of guiding is not to instruct but to inspire and inspect others's behaviors.

許多人總以為，擅於表達、懂得介紹景點，就能成為一名專業的帶團者。 ──

其實，帶團的精髓在於掌握全局、行程安排、控團能力、商品推薦、歡迎及歡送詞、導覽解說與危機處理七大層面的整合與應用。清楚掌握客人在文化、生活、觀念及背景上的差異，試著依其需求及立場，選擇適合的方式接待他們、感動他們…

帶團劇本

常會聽到 **團員** 問

導遊，我們明天幾點起床？
我們等一下的車程多長？
我們景點要停留多久？

導遊 不時在思考

待會上了車要先介紹什麼？
客人對什麼感興趣？
準備的內容該分散在哪些時間點介紹？

對於一位學習帶團的 **新手**，
往往千頭萬緒卻不知如何 **有系統** 的學習...

帶團的第一步，先從規劃行程開始
精確掌握每個時間點該做的事，點與點間所需的時間及路線。路程間的介紹事項、景點的導覽內容等，是帶團最先要學習的知識範圍。

安排行程時，同時考量季節、氣候、交通等外在因素
相同的景點，不同的導遊，不一樣的走法，將導致不同的滿意度。好的行程排法，搭配好的解說，不但能玩得輕鬆愉快，也會讓遊客不虛此行，收穫滿滿！

臺灣環島八天行程範例

行 程 表 內 容

通關 — 國父紀念館 — 臺北101 — 晚餐 — 西門町 — 酒店

DAY 1

班機抵達【桃園國際機場】，辦理入境手續後，乘車前往位於臺北市信義區的【國父紀念館】，其為紀念孫中山先生百年誕辰而興建，館內四大展覽室設計新穎精美，展示著中華民國建國史及現代名家藝術品，此外還可觀賞衛兵交接儀式。之後參觀【臺北101】的89樓觀景臺，可360度環景欣賞臺北市。然後前往有臺北原宿之稱的【西門町】，各種與日本同步流行的雜誌、唱片、服飾等，為哈日族的天堂。用完晚餐後回到臺北酒店。

早餐：　　　　　午餐：　　　　　晚餐：

住宿：臺北酒店

行 程 表 內 容

臺北 — 中臺禪寺 — 午餐 — 日月潭 — 邵族文化村 — 文武廟 — 晚餐 — 酒店

早餐後，乘車前往南投縣埔里鎮，參觀融合中西方建築文化特色的【中臺禪寺】。

位於南投縣魚池鄉的【日月潭風景區】，為臺灣境內最大的湖泊，其地環湖皆山，湖水澄碧，湖中有天然小島－光華島為界，北潭狀似日，南潭形如月，故有日月潭之名，此外，還可乘船遊湖，聽船家講述關於日月潭的故事。

之後前往參觀供奉玄奘舍利子的玄光寺，遠眺因祭祀孔子、關公得名的【文武廟】和【日月潭原住民邵族村落伊達邵】，而後驅車前往嘉義。

早餐： 午餐： 晚餐：

住宿：嘉義酒店

嘉義 — 嘉義觸口 — 阿里山 — 午餐 — 森林步道 — 茶行 — 六合夜市 — 酒店

位於嘉義縣東部【阿里山森林公園】，曾為臺灣重要林場，如今是馳名中外的森林遊樂區。因地勢高亢，空氣清爽宜人，夏季氣溫較平地低，一向以避暑勝地聞名。可漫步於森林步道，觀看三代神木等勝景（如遇天氣或路況不好，我社有權利以遊客安全為首要原則，用其它景點代替阿里山遊覽）。

沿途可品嚐【阿里山高山茶】，此茶種平均生長在800公尺以上的中海拔低溫山坡地，常年雲霧繚繞、水氣充沛、日照豐富、水質優良，再加上當地人精湛的製茶技術，製作出享譽盛名的阿里山高山茶。

位於高雄的【六合夜市】常吸引許多觀光客慕名而來。在抵達高雄後，可先乘車觀賞愛河夜景，之後前往六合夜市，可自費品嘗正宗臺灣小吃，各種本地美食琳瑯滿目，其中鹽蒸蝦、木瓜牛奶、筒仔米糕、臭豆腐、擔仔麵、土魠魚羹等是六合夜市的招牌特色。

早餐： 午餐： 晚餐：

住宿：高雄酒店

高雄 — 高雄鑽石公司 — 西子灣 — 午餐 — 鵝鑾鼻 — 貓鼻頭 — 晚餐 — 酒店

DAY 4

早上參觀【鑽石精品店】，臺灣的鑽石加工業非常發達，款式新穎，種類繁多，多款飾品在國際上獲得過各種設計獎項。

【西子灣】是高雄一大景點，可遠眺高雄港，附近尚有【打狗英國領事館】，可前去參觀當時英國領事館官邸，是領事居住及接待使節賓客的重要場所。而後驅車前往位於臺灣最南端恒春半島上的【墾丁公園】，終年氣溫和暖，熱帶植物衍生，四周海域清澈，珊瑚生長繁盛。半島最南端的岬角【鵝鑾鼻】，屹立著18米高的燈塔，是目前臺灣光力最強的燈塔，被稱為「東亞之光」。之後經由南回公路赴臺東知本溫泉區，入住臺東知本溫泉酒店，自由享受溫泉泡湯樂趣。知本溫泉屬鹼性碳酸泉，泉水無色無臭，是臺灣著名的溫泉區之一。

早餐：　　　　　午餐：　　　　　晚餐：

住宿：臺東酒店

臺東 — 水往上流 — 珊瑚店 — 三仙臺 — 北回歸線 — 午餐 — 石梯坪 — 太魯閣 — 九曲洞 — 晚餐 — 酒店

位於臺東縣東河鄉都蘭村，一條農業灌溉溝渠因地形傾斜度造成視覺錯覺之【水往上流】奇觀，隨後至臺灣特產【紅珊瑚琉璃珠寶店】。臺灣是全世界深海紅珊瑚的主要產地之一，因紅珊瑚生長極為緩慢，更加顯得稀有及珍貴，被稱為有靈性的千年寶物。

DAY 5

之後乘車前往花蓮，途中遠眺【三仙臺】，實為三座小山峰，相傳八仙過海時李鐵拐、呂洞賓、何仙姑曾在這裡休憩而得名。位於花東濱海公路成功和長濱間的海邊，有一塊延伸至海中的岩石，猶如海中之石梯，稱之【石梯坪】。途經【北回歸線紀念碑】，碑中間有狹長細縫，以北為溫帶，以南為熱帶，遊客可腳跨兩個氣候帶，在此拍照留念。抵達花蓮後，遊覽【太魯閣峽谷】燕子口、九曲洞等景點，以高山和峽谷為地形的太魯閣峽谷壁立千仞，水深千尺，中橫公路在此臨崖穿鑿，淌淌奔流的立霧溪河谷的兩岸，皆由大理石岩層構成。燕子口因兩岸峭壁在流水作用下被溶蝕成許多小孔穴，故名「燕子口」。

早餐：　　　　　午餐：　　　　　晚餐：

住宿：花蓮酒店

花蓮 — 玉石店 — 清水斷崖 — 午餐 — 野柳 — 維格餅店 — 晚餐 — 酒店

參觀玉石店【大理石工廠】，花蓮有「石頭之鄉」的美稱，因地殼板塊活躍，造就出眾多奇石美玉，經過加工打磨，各種擺件、雕刻、飾物成為這裡獨有的特產，其中以貓眼石、玫瑰石、臺灣玉最具代表性。

返回臺北前，經由蘇花公路沿途海岸線，可遠眺清水大斷崖的雄偉景觀。
而後，抵達位於萬里鄉的【野柳特定風景區】，為臺灣著名的地質公園，由於海蝕風化及地殼運動，造就了奇特的自然景觀—女王頭、豆腐岩、燭臺石、海蝕壺穴等各種奇石。之後抵達臺北參觀【土產店】，購買臺灣當地特產鳳梨酥、綠豆糕等特色伴手禮。

早餐：	午餐：	晚餐：

住宿：臺北酒店

臺北 — 臺北精品店 — 午餐 — 故宮 — 昇恆昌 — 晚餐 — 酒店

參觀世界五大博物館之一的【故宮博物院】，院內珍藏自1948年以來從大陸運來的60多萬件珍貴文物，其中的三件寶物—翠玉白菜、東坡肉形石和毛公鼎更是不能錯過。

之後參觀【免稅店】，擁有各大知名品牌、名錶、化妝品、折扣超市、3C數碼商品、臺灣煙酒副食品等，隨後前往名錶精品館。

早餐：	午餐：	晚餐：

住宿：臺北酒店

臺北 — 北京

早餐後，前往桃園機場，返回北京溫暖的家。

早餐：	午餐：	晚餐：

住宿：溫暖的家

將行程表轉換成帶團用的「帶團劇本」

帶團劇本示範：行程排法

設計帶團劇本時，須考量路程及景點停留時間，評估平日或假日、晴天或雨天及車程時間等因素的不同排法；並依不同族群旅客的需求，決定景點停留時間的長短。

DAY 1

抵達時間	行程內容	停留時數	離開時間	車程耗時	車上介紹內容
1400	通關	1小時	1500	50分鐘	開車詞 (食衣住行育樂購、臺幣、安全注意、法輪功) 基隆河、淡水河、國父紀念館、高鐵等沿景介紹
1550	國父紀念館	50分鐘	1640	10分鐘	臺北101介紹
1650	臺北101	1小時	1750	30分鐘	餐食介紹
1820	臺北晚餐	40分鐘	1900	30分鐘	西門町、地名(日據時代)、臺北城(五門)、臺北郵局
1930	西門町	40分鐘	2010	30分鐘	房間介紹 (房間水電檢查、房間內線使用說明、總台)
2040	臺北酒店	-	-	-	明日行程宣布及注意事項

DAY 2

抵達時間	行程內容	停留時數	離開時間	車程耗時	車上介紹內容
0630	臺北/起床	1小時	0730	3.5小時	臺灣介紹、101、圓山、風水、高速公路、中臺、佛教、惟覺法師、河流、九九峰、921、川震
1100	中臺禪寺	1.5小時	1230	30分鐘	埔里、魚池、風味餐
1300	南投午餐	40分鐘	1340	30分鐘	日月潭、邵族、白鹿、蔣公行館
1410	日月潭	1.5小時	1540	30分鐘	原住民文化故事、特產
1610	邵族文化村	40分鐘	1650	40分鐘	關公、岳飛、孔子、建築
1730	文武廟	30分鐘	1800	1.5小時	臺中、彰化、嘉義
1930	嘉義晚餐	40分鐘	2010	30分鐘	酒店及附近環境介紹，明日行程注意事項
2040	嘉義酒店	-	-	-	-

抵達時間	行程內容	停留時數	離開時間	車程耗時	車上介紹內容	DAY 3
0700	嘉義/起床	1小時	0800	1小時	嘉義名稱由來、臺灣原住民、當地特色	
0900	嘉義觸口	20分鐘	0920	2.5小時	阿里山五奇、茶、購物	
1150	阿里山午餐	40分鐘	1230	20分鐘	阿里山小故事	
1250	森林步道	2小時	1450	2.5小時	臺灣森林物種、茶行介紹	
1720	茶行	40分鐘	1800	20分鐘	-	
1820	嘉義晚餐	40分鐘	1900	1.5小時	高雄介紹、高雄港、地名、工業經濟、十項建設、捷運、政治、高雄牛乳、美食	
2030	六合夜市	40分鐘	2110	30分鐘	酒店及附近環境介紹	
2140	高雄酒店	-	-	-	明日行程注意事項	

抵達時間	行程內容	停留時數	離開時間	車程耗時	車上介紹內容	DAY 4
0700	高雄/起床	1小時	0800	20分鐘	鑽石介紹	
0820	高雄鑽石	40分鐘	0900	30分鐘	西子灣、打狗英國領事館	
0930	西子灣	40分鐘	1010	2小時	海鮮水果、臺灣地理、黑潮、山脈、牡丹社、植物、特產、珊瑚	
1210	墾丁午餐	40分鐘	1250	30分鐘	墾丁及鵝鑾鼻介紹	
1320	鵝鑾鼻	40分鐘	1400	30分鐘	貓鼻頭	
1430	貓鼻頭	40分鐘	1510	2.5小時	南迴公路、臺東、三多海洋、溫泉介紹、注意事項、原住民、教堂	
1740	臺東晚餐	40分鐘	1820	30分鐘	酒店及附近環境介紹，明日行程注意事項	
1850	臺東酒店	-	-	-	-	

DAY 5	抵達時間	行程內容	停留時數	離開時間	車程耗時	車上介紹內容
	0730	臺東/起床	1小時	0830	30分鐘	臺東特產介紹
	0900	水上流	20分鐘	0920	10分鐘	珊瑚介紹
	0930	珊瑚店	40分鐘	1010	30分鐘	三仙臺介紹
	1040	三仙臺	30分鐘	1110	20分鐘	北回歸線介紹
	1130	北回歸線	20分鐘	1150	10分鐘	-
	1200	臺東午餐	40分鐘	1240	20分鐘	長虹橋、泛舟
	1300	石梯坪	30分鐘	1330	2小時	花蓮 (太魯閣、蔣經國、榮民)
	1530	太魯閣	40分鐘	1610	20分鐘	中橫公路及花蓮特產介紹
	1630	長春祠	40分鐘	1710	40分鐘	原住民介紹
	1750	花蓮晚餐	40分鐘	1830	30分鐘	酒店及附近環境介紹，明日行程注意事項
	1900	花蓮酒店	-	-	-	-

DAY 6	抵達時間	行程內容	停留時數	離開時間	車程耗時	車上介紹內容
	0700	花蓮/起床	1小時	0800	30分鐘	玉石介紹
	0830	玉石店	1小時	0930	2.5小時	清水斷崖、蘇花公路
	1200	清水斷崖	30分鐘	1230	1小時	宜蘭、雪山
	1330	宜蘭午餐	40分鐘	1410	1.5小時	地質教室、女王頭、巨石
	1540	野柳	1小時	1640	1小時	伴手禮、鳳梨酥
	1740	維格餅店	40分鐘	1820	40分鐘	-
	1900	臺北晚餐	40分鐘	1940	30分鐘	酒店及附近環境介紹，明日行程注意事項
	2010	臺北酒店	-	-	-	-

抵達時間	行程內容	停留時數	離開時間	車程耗時	車上介紹內容	DAY 7
0830	臺北/起床	1小時	0930	30分鐘	鐘錶、鍺石、翠玉	
1000	臺北精品店	1小時	1100	30分鐘	-	
1130	臺北午餐	40分鐘	1210	30分鐘	故宮介紹	
1240	故宮	2.5小時	1510	30分鐘	免稅店介紹、名錶	
1540	昇恆昌	1小時	1640	30分鐘	-	
1710	臺北晚餐	1小時	1810	30分鐘	-	
1840	臺北酒店	-	-	-	打包行李、離境注意事項、行李攜帶規定、退稅規定等	

抵達時間	行程內容	停留時數	離開時間	車程耗時	車上介紹內容	DAY 8
0500	臺北/起床	1小時	0600	1小時	謝車詞	

帶團劇本的功能，在讓導遊、領隊帶團時有完整的行程規劃。規劃的同時，思考行程的合理性，包含車程、氣候、節(假)日、旅客屬性、景點狀況等可能帶來的變化。另一方面，須考量哪些因素可能會妨礙原先排好的行程規劃，以及可能發生的危險。

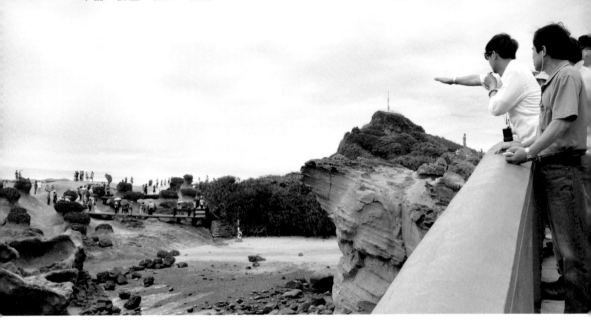

CH2-2 七把刀之
掌握全局

準備、計畫、預知、預防

　　「掌握全局」的意思，是指導遊有計劃、步驟、妥善並完整掌握旅遊全程，運用機動及有效的做法，完成旅遊接待任務的一種導遊方法。

　　此方法為導遊工作的靈魂和核心，更是必須具備的職業素質。以下針對四點分別說明：

1 充分準備

了解行程內容架構

- ☑ 是否有購物站
- ☑ 是否有領隊隨行
- ☑ 臺北101觀景臺登頂

- ☐ 其他的交通工具
 例如：船、火車或高鐵等，須事先預約購票訂位。

- ☐ 預先準備物品
 例如：礦泉水、紙巾、布條等。

- ☐ 行程安排是否合理
 例如：行程未到東部，卻有太魯閣行程；時間有限，景點卻太多。

- ☐ 客戶來源
 例如：團員的組成是散客或團體，其省分、年齡層等。

- ☐ 客戶需求
 例如：交流參訪、健診、訪友、購物或脫隊等。

CH2-3 七把刀之
行程安排
妥善安排路線是行程順利的關鍵

CH2

帶團七把刀

掌握全局‧行程安排

2 完善計畫

預先擬定好如前所說的旅遊劇本，再次確認(Reconfirm)公司事先已訂好的項目，如班機時間、遊覽車、火車、船、旅館、餐廳、表演場所或事先預約將前往的地點。

公司未事先預約的部分，須由導遊自行預約和規劃，如景點、行程安排順序、交通時間、停留時間等，以及導覽解說項目、內容等。

3 預知問題

行程過程中，「可能」常會因為一些氣候因素、交通因素、政治因素、節慶(日)因素、現實因素、客戶需求等，使行程無法依照計畫順利進行。

導遊隨時要有預知問題的本領，事先想好所有可能發生的突發狀況。

4 提前預防

針對已知及預知的問題，事先預防並想好替代方案。至於無法預防或遇臨時突發狀況時，則須靠導遊的臨場反應來作危機處理。

此外，應配合各地風俗習慣，注意一些小細節，避免可能發生的麻煩。

遊客來臺旅遊通常只有短短幾天，時間可說是非常寶貴。但遊客總想利用最短的時間遊覽最多的景點，到底行程該如何規劃才能獲得最大利益？景點先後順序為何，都將會影響整體行程是否能順利。

以臺灣的環島行程來說，八天行程須行走的距離約是1,800公里，換算成每天平均的路程約是225公里。倘若環島行程的坐車時間長了，遊覽時間就短了，加上長時間坐車不但容易造成身體的疲憊，也可能讓遊客玩得不盡興。

當導遊拿到行程表時，原則上只會有每天的行程項目，至於每天該幾點起床？幾點出發？交通時間、景點停留時間等，都須導遊來規劃安排。值得注意的是，行程表中有些項目是可以靈活調度，有些卻不能隨便變動。舉例來說，住宿的飯店、景點或餐廳經常是不能變動的，只有行程的項目可以由導遊決定前後的旅遊順序。

雖大部分的旅行社，會在行程表上事先規劃好雛形，但有經驗的導遊就會知道，實際執行時絕對比「雛形行程表」來的複雜許多。除須考量許多內在及外在因素，連排定的行程，往往在帶團過程中須隨時靈活調整。

導遊是整個旅遊活動的編排者及領導者，在行程過程中扮演不同角色。不僅要能解說，隨時須保持高度判斷力留意團員的需求。因此，行程若想順利進行，必須掌握四個關鍵：

1 行程順序安排原則

遊覽景點前,導遊應事先規劃最佳路線,以避免因重複或回頭路線,而拉長交通時間。角角落落不一定都要跑遍,但非去不可的地方則另當別論。

遊覽活動進行,須把握「先遠後近」原則,也就是行程自距離當日住宿點最遠的景點開始,逐漸向住宿點靠近,待一天遊覽結束,團體便能很快地回到飯店。如此的安排不但能讓行程順暢,團員心理上也較為輕鬆。

小提示

以遊樂場為例,導遊習慣將團員帶到最遠處,再慢慢往門口(集合地點)的方向玩回來,如此較容易掌握團員行蹤。

「先累後鬆」原則,視當日情況先安排較需消耗體力的景點。通常遊客在遊玩第一個景點時,精神狀態及體力最為充沛,隨著體力慢慢消耗,一天的行程接近尾聲,正好可以回飯店休息。此與「先遠後近」有異曲同工之妙,可彈性互相搭配。

2 行程內容搭配原則

導遊活動內容的搭配是否妥當,節奏是否合理,都會影響團員的情緒和心理。一般來說,遊客參加旅遊活動的興趣既濃厚又廣泛好奇,因此同一天的景點安排盡量避免雷同,即便不得已情況,類似景點盡量不要連續排在一起,例如中正紀念堂、國父紀念館及忠烈祠。此外,將遊覽與參觀兼顧,是避免內容重複的好方法,例如上午參觀寺廟,下午遊湖或參觀工廠。

3 遊覽與購物、娛樂相結合

「遊客玩得越開心越會想買一些特產作紀念,買得越多就會玩得越滿足」。遊覽是遊客的「首要任務」,從現今的旅遊型態來說,將旅遊分為食、衣、住、行、育、樂、購七個環節,導遊的功力就表現在這七個環節上,如調節運用得當,遊客就能得到很大的滿足和享受;反之,許多的遺憾、憤怒就會不斷湧出。因此,遊覽要與購物、娛樂相結合才會協調,也才能滿足遊客最大的需求。

據世界各大旅遊資源國統計,一位旅遊者所花的費用約有50%用於購物上,許多人也都有這樣的體會。例如每次外出旅遊或開會進修,總會想買一些當地的土特產品回家,即便這個地方去過不只一次,每次也都不想空手而歸,已成為許多人的一種習慣。

小提示

導遊應正確看待購物問題,除熱情介紹產品,防止過多過濫的現象發生,並應避免團員產生不必要的誤解和反感。

CH2-4 七把刀之
控團能力

控團講究點線面，面面俱到

4 留意老天爺

颱風、地震等不可抗力的氣候因素，導遊需時常留意並追蹤天氣的變化，預防客人因氣候變化而引起的感冒及不適。另外，行程的走法順序，也常會因氣候而須調整。

臺灣因高山眾多相對氣候變化快，加上時常又有地震等天災，造成有些較易坍方甚至封閉的路段常常無法通行，例如蘇花、南回、阿里山公路。

有些景點每遇天候不佳就會關閉或暫停營業，例如太魯閣、日月潭遊湖、101登頂等，所以在行程安排上對於景點狀況的掌握及路程、路線相對位置須更熟悉才能做靈活的調整。

舉例來說，早上臺北下大雨，下午行程到南投日月潭前，導遊可以先聯絡日月潭船公司了解天氣狀況、適不適合前往、道路是否有封閉等，可以避免許多不必要的問題。

小提示

> 導遊帶團時，可多利用協力廠商管道，如飯店、餐廳、購物站、景點管理處等，在出發前先聯繫了解當地情況。行程的安排，可事先與領隊和司機溝通，規劃對遊客、旅行社理想的安排。

何謂「控團」，簡單的說就是團隊的控制能力或領導力，想要讓團隊依照導遊的計劃來完成導遊工作，其實是當導遊最難的一件事，需要團員間互相的配合。團體旅遊講究的是集體行動，由於每位團員在年齡、職業、喜好及性格等個別條件上存在差異性，因此面對不同環境的情境時，會產生不同的需求。當導遊面對一個旅遊團時，就像是在面對一個小型的社會，如沒有敏銳的觀察力、靈活的處事方法，以及豐富的知識與經驗，是難以接待和滿足各種類型的遊客。

了解團員在體質上的差異

導遊在導覽景點時必須瞻前顧後，尋求整團最大利益。因此，在參觀遊覽時，對於體力上負擔較重的團員，要特別注意及重視，無論是導覽景點時，或至餐廳用餐的路途，都應在行走速度上掌握全體團員的節奏。

例如，當行程行進到阿里山森林遊樂區時，若隊伍前後距離拖很長，導遊走哪兒皆無法顧全。因此，盡量將旅遊團隊保持在一定的距離範圍內活動，導遊既能看住整體的「面」，又能抓住個別的「點」。

此外，當進行較長距離的路程，如登山時，導遊最好計劃性地將行程切割成幾個較短路程。配合幽默、清楚的解說，團員不僅較不易覺得累，也能妥善解決體力上的差異性。或者，導遊走在隊伍最前面，請領隊或團隊中熱心人士墊後，如此導遊

只要回頭看領隊就能知道隊伍的長度，可適時地調整速度及節奏。

小提示

> 導遊應要了解，如果走失一位遊客，就是失職的行為，更不要說把走失者找回需耗費的精力和工作量，將遠遠超過帶團時耗費的體力。因此，導遊應經常關心遊客，了解遊客的心理與生理狀態，並適時調整帶團的節奏。

了解團員在喜好上的差異

團員組成份子往往來自不同家庭，在各有所需的前提下，常發生多數團員與少數團員利益衝突的情況。此時，導遊應正確處理團員間利益關係的問題，忌勿傷害少數團員的自尊心。

小提示

> 導遊千萬不要自亂陣腳，來一招「舉手表決」，此舉極可能讓團體四分五裂、意見不合，屆時客人衝突起來，怒氣全朝向導遊，可就裡外不是人了。
>
> 建議可利用行程預告的方式，讓個別團員知道之後的行程能滿足其需求，避免每到一個點，就發生意見分歧的問題。

與「領隊及意見領袖」的良好關係

導遊帶團順利與否，與該旅行團的領隊有很大的關係。一般來說，團員信任領隊勝於導遊，雖是同一個工作團隊，但彼此的利害關係並不同。導遊若想順利完成行程，必須積極爭取領隊的支持和配合，如此不但可以透過領隊來了解團員想法，若遇到棘手的狀況，也可請領隊代為向團員傳達想法。

此外，每個旅行團中都會自然產生一個或幾個「意見領袖」，這些人在團隊中較有威望及說服力。充分發揮意見領袖的「責任心」來配合組織導遊工作，不但處理上能更得心應手，同時也能滿足意見領袖的自尊心和榮譽感。即便在旅遊過程中出現不足或遺憾的事情，請他們出面說幾句話，許多地方就能得到彌補，不愉快的情緒很快就能過去。

謹慎留意團體中的「難搞團員」

在一個旅遊團中，不難避免總會存在著一些精明老練、好勝心強、很有自我想法的團員，時常用自己的處世哲學對抗導遊的所作所為。此類型的客人在團體眼中就像是個「旅遊批評家」，專門從事評頭論足的「專業工作」，容易引起其他團員的注意，進而影響旅遊心情。

面對此類型客人，導遊應揚長避短，以智慧對待，切勿用語言和行動迎合。同時可讚美他們提的合理建議，但不必大加褒獎。此舉不但能滿足其需求，更可以化解與團員間的嫌隙。

當行程安排發生意見分歧時，導遊可先向團員說明旅行社如此安排的科學性、緊湊性和合理性，或者適切地表示行程應遵照遊客與旅行社當時所簽的合約執行。

當對菜餚發生批評時，導遊可直接與那些「評論家」談談，也可請廚師一起徵求其意見，如評判有理，導遊應大方表示感謝。記得，勤快解決問題，其他遊客會感受到導遊用心的。

小提示

> 這些所謂的「奧客」，其實從正面看，是幫助導遊、領隊成長的能量唷！

巧妙對待團體中的「小團體」

旅遊團雖是個大團體，卻是由好幾個小團體組成，包含家庭成員、親戚朋友、單位同事等。還有一種是原先互不認識，後來經常在一起接觸，無形中形成另一種小團體。

旅遊團中，小團體間發生矛盾或產生敵對情緒的事經常會發生，輕微可能影響整個團隊的情緒。如果把衝突或問題指向導遊，就可能導致群起圍攻的可能。小團體雖能達到滿足交際的需要，但也可能仗著人多勢眾，滋事生非。因而作為一個導遊，如果控制不住局面，就意味著失職和失敗。

通常導遊是為整個旅遊團隊服務，態度應保持具有積極意義的「中立」角色。除需特殊照顧老弱病殘者外，對待每位團員及小團體，應保持同等親近卻又保有友好的距離，否則易使團員產生誤解和懷疑。

或者，設法促使某些小團體重新組合，讓團員間享有更多交際的機會，同時也能分解不利於遊程進行的因素。舉例來說，

導遊可以有目的地向團員介紹某位先生的職業、某位女士和小姐的特長等，既可滿足被介紹人的榮譽感，同時也引起個別遊客的好奇心，是個行之有效的辦法。

認真看待團體中的「職業遊客」

在旅遊團中，難免會有極少數為人心術不正、品行不端，隨時都想佔便宜的人。在旅遊過程中，積極尋找機會和藉口，一旦出現服務缺陷馬上擴大事態，甚至提出過分要求和賠償，通常我們稱之為「職業遊客」。輕微可能影響全團情緒和秩序，嚴重則可能導致全團亂七八糟，行程無法順利進行。

成熟的導遊從帶團那一刻起，必須具備敏銳的眼光，觀察周圍一切的人事物。同時掌握並控制團隊的情緒，確實做到眼觀六路、耳聽八方。當發生服務缺陷時，以十倍的努力、百倍的熱情，全力以赴把隱患儘速消除。

此外，多花時間和精力去關心和了解團員的意見，特別是那些可能摻雜個人目的和私利意見的傳播者；對全團情況掌握得越徹底，越能得到真正實質性的內容，作出正確判斷和決心。同時分辨哪些團員是真心提供意見，哪些是帶有私心雜念的。

小提示

> 當地接社或遊客在品質或認知上產生差異，兩邊可能以自身的利益為出發點時，這時導遊不能盲目輕信任何一邊，必須以公正的立場，作出公平的判斷。

九種帶團常見的遊客類型

心理學家馬斯洛，把人類行為的動力從理論上得出，人的精神發展過程中，所佔支配地位的先後，把需求分成五個層次，分別為生理的需求、安全的需求、社交的需求、尊重的需求和自我實現的需求。導遊的工作就是在一次的旅遊過程中，同時滿足這五種需求。

作為成熟的導遊，先要對自己的團員有充分的了解。遊客是什麼樣的人？哪些是小團體的意見領袖？無論身份目的如何，都是服務的對象。除應支持團員積極有利的方面，更應警惕和防止利用服務缺陷製造消極不利影響的團員之行為。

急性子型 ▾

待人處事爽快，說話聲音響亮，遇事不順利就會發脾氣，臉色較難看。

導遊應以「直對直」的態度真誠相待。有時以柔克剛，溫和沈著；有時則顧全大局，不去理睬。

慢性子型，又稱溫開水 ▾

待人接物較謹慎，缺乏決斷力，無論何事發生，總顯得慢條斯理、悠遊自在。

首先記住他（她）的姓名，使其感受到尊重感，同時經常表示關心，聽其意見和要求，使其能得到自我價值的體現。

老好人型 ▾

為人熱情，樂於助人，說話和氣，態度誠懇。此類型在團體中為數不多，一般多為上年紀的中老年人。

接待此類型時，要有禮貌及尊重，有時甚至可藉由其積極的特性，為團隊做些好事，使他們在心理上得到滿足。

難伺候型 ▾

愛挑旅遊過程中一切的「毛病」，容易扳起面孔，指責他人不顧場合、情面，用詞尖刻傷人，最使導遊頭痛。

導遊在態度上不卑不亢，工作上認真細緻，既不針鋒相對，也不陷入毫無意義的爭論。相反的，應以更大的熱情和毅力提供服務，使遊客內心能充分感受到導遊的寬宏大度、有才有德。

傲慢型 ▾

容易瞧不起人，具備傲慢的特性，在旅遊過程中，雖不致產生多大副作用，但對導遊的心理壓力卻不可低估。

導遊要時常注意這種「莫名其妙」的情緒爆發，避免不愉快的事情發生。最好的辦法是讓團員發洩情緒後，再以誠懇謙虛的態度加以耐心說服，避免衝撞。處理方式要幽默，不要直截了當。如此不但能照顧客人的面子又能顧全大局。

猜疑型 ▾

此類型遊客由於性格所致，遇事生疑是最大的特點，時常對於導遊所說的話產生質疑和不信任。

導遊應謹慎接待，態度和行動上要落落大方，避免使用模棱兩可的語言。說話有根據，是黑是白乾脆清楚。

囉唆型 ▾

說話嘮叨，不得要領；喜歡自說自話，不動腦筋，時常影響導遊和團員情緒。

此類型遊客一般都發生在上了年紀的客人較多，年輕人較少。作為導遊要避免糾纏在小節之中。在不傷害客人感情的前提下，無論以何種角度來說，導遊都得耐心、耐心、再耐心。

靦腆寡言型 ▾

性格內向，怕難為情，說話聲也小，最大的特徵為不健談。此類型一般在大中型的旅遊團隊均有他們的影子，可以說是導遊的常客。

導遊應以誠懇親切的態度對待，切忌用粗魯的語言。除主動打招呼搭話外，還得注意不要太隨便，盡量使用幽默的語言，讓自己的表演處在聲情並茂、怡情益智之中。讓他們對旅遊活動有個美好的回憶。

散漫型 ▾

此類型遊客一般可分為三種情況：

❶ 自由散漫，通常表現在不遵守時間，容易影響其他團員的遊覽安排。

❷ 假性散漫，並非真的散漫，只是認為外出旅遊需要放鬆，抒解工作帶來的緊張情緒和壓力，所以在行動上表現出鬆馳和自由。

❸ 好奇使然，懷著極大興趣對其而言新鮮的事物。無論是行走過程或參觀遊覽景點，不是落後就是找不到人。

此類型遊客經常會造成人員掌控上的困難，導遊在指導思想上應有禮貌且耐心說服。在技巧使用上，要區別對待並採用三牢政策，即盯牢、看牢和帶牢。

對待第❶種遊客，應自始至終的牢牢盯牢，防止走散，同時告訴他們下一個景點的地方和路線。

對待第❷種遊客，只需稍加注意就行，在景點轉移始末要提醒他們。

對待第❸種遊客，需把他們帶在自己身邊或有意親近，時常講解一些他們感興趣的事情，並適時提供機會和時間來滿足其的好奇心。

值得一提的是，散漫型的遊客在團隊中佔少數，對其照顧和「特殊政策」要適度，以免引起其他團員不必要的誤解。

購物是個敏感的話題，世界各國都十分重視旅遊商品和紀念品的開發、生產和促銷，並視作爭奪遊客的魅力因素，同時增加旅遊收入的重要手段。導遊應牢記，購物與否並不是判斷客人好壞的標準，無論團員購物與否，都應以一致的態度看待。

從行銷心理學的角度分析，導遊的功能是透過介紹而引起客人需求，並提供解決方案等建議，讓客人在購買行為後能增強自信心。為了更有效地促銷商品，最大限度地滿足客人的購物需求，導遊應做到以下幾點：

1 熟悉商品、熱情宣傳

為滿足遊客不同的購物要求，導遊應盡可能瞭解商品的產地、品質、使用價值、銷售地和價格等，主動熱情向團員宣傳，扮演團員的購物參謀。

2 思想重視、態度積極

滿足客人的購物要求，是導遊服務工作的重要內容之一。此說明遊客購物行為與導遊責無旁貸。

3 瞭解對象、因勢利導

為了更好地促銷商品，導遊不僅要熟悉購物站的商品，還要做個有心人設法瞭解客人是否有購物要求、購買能力及希望購買的商品。針對性地提供購物服務，滿足團員購物願望。

4 掌握行銷原則

導遊想做好購物服務，必須建立在客人「需要購物、願意購物」的基礎上，不得強買強賣，違法亂紀。推銷商品時，必須遵循下述原則：

實事求是，維護信譽

介紹商品時實事求是，價格合理公道，不得作失實的介紹，亦不得以次充好，以假亂真，亂漲價。嚴禁導遊為私利與不法商人勾結，坑蒙拐騙。

從客人的購物要求出發，因勢利導

導遊提供導遊服務過程中，不要過多安排購物時間，切忌強加於人，更忌拉客人到自己的「關係戶」購物圖謀私利，以免引起客人的反感。

小提示

購物是旅遊的一環，客人喜歡滿載而歸的感覺，玩得越開心越會購物，買的越多就會越開心，就算不帶客人去購物，客人也會主動要求。

導遊應有把購物當成景點來介紹的心態，說出物品的美與價值及內涵，激起購物興趣，並不是一昧推銷。

讓遊客有個開心的旅程，是導遊最重要的工作。提供最好的服務，客人會因捧導遊的場而水到渠成。

CH2-6 七把刀之
歡迎詞 / 歡送詞

帶團最不能小覷的兩件事

歡迎詞

行家一出手，便知有沒有。現在的客人大江南北跑透透，不知看過多少導遊。當導遊面對陌生團員，開口就是歡迎詞，從第一句話開始，客人就在打分數了。

好的開始是成功的一半，好的「歡迎詞」不但能讓人留下好的「第一印象」，也讓團員安心信任。如果歡迎詞說得零零落落，客人馬上就對導遊失去信心，就算後面有再大的本事，也會被大打折扣。歡迎詞六大要素：

1 表示歡迎

導遊代表接待社、組團社向團員表達歡迎之意。

2 介紹人員

導遊介紹自己及參加接待的領導、司機和所有人員。

3 說明態度

明確表示願意為團員熱情服務、努力工作，確保大家滿意。

4 預祝成功

表達希望得到團員的支持與合作，努力使旅遊過程成功，並祝福團員健康愉快、歡樂。

5 注意事項

說明本次旅遊相關的食衣住行育樂購等相關注意事項。

6 預告節目

介紹城市的概況，在當地即將前往遊覽的節目。

歡迎詞切忌死板、沉悶，如能風趣、自然，會縮短與客人的距離，使大家很快成為朋友；高明的表達，文采固然好，含蓄卻也令人回味。有時平平淡淡，可令人感到平淡中出藝術，更顯技巧。

歡送詞

送別是導遊接待工作的尾聲，好的「歡送詞」將令人終生難忘。

當行程進行到尾聲，導遊往往與客人互相熟悉，甚至成為了朋友。如果說，「歡迎詞」是留給團員美好第一印象的開始；「歡送詞」則會是留給團員們終生難忘的記憶！

歡送詞除文采之外，更要講「情深、意切」，讓團員終生難忘。符合規範、有水準的歡送詞，應具備五項要素：

1 表示惜別

即歡送詞中應含有對分別表示惋惜之情、留戀之意。講此內容時，面部表情應深沉，不可嬉皮笑臉，要給客人留下「人走茶更熱」之感。

2 感謝合作

感謝在旅遊中，團員給予的支持、合作、幫助、諒解，沒有這一切，就難保證旅遊的成功。

3 小結旅遊

與團員一起回憶這段時間所遊覽的項目、參加的活動，給團員一種歸納、總結的感受，將許多感官的認識提升至理性的認識。

4 徵求意見

告訴團員，這次我們知有不足，經大家幫助，下次接待會更好！

5 期盼重逢

即表達對團員的情誼和熱情，希望團員成為回頭客。

有經驗的導遊會在話別團員後，等「飛機上天，輪船離岸，火車出站，揮手告別」，才離開現場。「倉促揮手，扭頭就走」，會給客人留下「人一走，茶就涼的職業導遊，不是有感情的導遊。」我們千萬莫當此樣的導遊。

小提示

很多新手導遊常會發生剛開始帶團時，擔心自己的歡迎詞講得不好，所以到處想辦法聽別人怎麼說，或上網找一堆相關的資料，其實，每個人都有自己不同的風格。

根據自身的情況找出適合自己的風格，才能讓客人更加感覺到貼切，而不會那麼做作。

CH2-7 七把刀之
導覽解說

解說在於啟發　進而改變行為

導遊在帶團服務項目中，其中一項功能就是解說，包含遊覽景點的解說、宣布事情的解說、處理危機的解說，很多時間幾乎都花在解說上。而解說又可分為初級、中級和高級的解說。

初級的解說，表現在事情的本質。通常新手導遊只能表現在這個層級；中級的解說，表現事情或景點的價值；而頂尖的解說，在於呈現事情或景點的內涵，帶領客人的情緒，使聽起來如沐春風。

解說是一種訊息傳遞的服務，主要目的不在教導，而是「啟發」，進而改變人的行為。不僅是開闊眼界、增長知識的一門學問，更是引導遊客尋找美、探究美、欣賞美的一門藝術。 一次生動的解說，就是一堂美的欣賞課，一次成功的解說，將會給遊客留下終生難忘的美好記憶。

當導遊站在臺上講話，面對來自社會上不同層次的客人，是一件很過癮的事。一場精采又豐富的解說，像是在團員面前打開一個新的世界，讓人感到心曠神怡。對導遊來說，透過不斷解說的過程，是一種自我價值的體現，可以獲得更多的成就感，也會趨使自己不斷地進步。人常說，臺上十分鐘，臺下十年功，要做出精采的解說，必須要有充實的內容：

1 行業懂的廣

一個旅遊團，團員組成份子來自四面八方、各行各業，導遊如對於各種領域都能涉略，不但能突顯其專業度，更可增加與團員間彼此的話題，產生共鳴。此外，也可從各行業的特性，了解客人的習性。

2 基本知識與常識

作為導遊不但要對景點了解，更要對自己國家及家鄉的文化、歷史、經濟、政治做深入的體認，進而把感動分享給遊客，做好國民外交。

其他像生活、教育、社會等常識，這些與我們周遭相關的事物，客人越是感到興趣。對於生活的態度、事情的見解，是導遊內涵及深度的最佳展現，凡事多用心，多注意小細節，你就會更出色。

3 導遊的解說像演講？

事實上，導遊的難度遠高於演講，因為演講時，你可以對照講稿；導遊解說時，卻經常遭受外來的干擾、客人的提問或環境的變動，隨時需做改變。如何機智化解並掌控現場，是導遊重要的核心能力。

4 具體表現

面對客人的時候，導遊就像個演員，有好的劇本也要懂得展現，如此才能跳脫自己慣性包袱。

與客人互動時，導遊就像個主持人。頂尖的主持人，價值在呈現主角的光芒，懂得自我吹捧、調侃，屬於自信的表現，但不需要顯得強勢或主人的模樣。

5 講解事情講考究

在導覽解說時，避免用道聽塗說、無根據的說法。如遇到資料來源不詳時，導遊可試著在開頭加些「大家都知道、聽前輩說過、曾經有人說過...」等用語，如此，可以讓自己在解說時比較沒有壓力，也更有說服力。

6 重視注意事項的宣布

不少導遊認為，宣布注意事項時，只要選擇一個好時機，大致講就可以了，何談「重視」二字呢？仔細想一想，導遊在整個旅遊活動中，幾乎都在交代安全重要注意事項。

舉凡，當團員上下車、爬山、經過危險地帶、防竊等，宣布注意事項，其實就是「重視安全」，沒有安全的旅遊就不是旅遊。因此，導遊交代注意事項並不是一次就能解決所有問題，而是遍及整段旅程。

除此之外，導遊也須傳達遊客必須遵循的規定。例如，如何宣告遊客在景點停留的時間、如何解決在異鄉的諸多不便、如何尊重當地的民俗禮儀等。導遊若輕視或忽略注意事項的交代工作，所造成的後果將不堪設想。

解說時，
常遇的突發狀況 ...

情境一 .

> 導遊在景點或遊覽車廂內向團員講解時，常有團員不願聆聽，甚至大聲談笑，嚴重干擾到其他團員。

解決方法

導遊應即時調整講解內容、方式及時間，設法找出原因：

❶ 講解的內容是否缺乏針對性，過高或過低地估計遊客的層次。

❷ 內容是否太囉嗦，令團員感到厭倦。

❸ 講解水平是否既無新意又無特色。

❹ 翻譯的詞彙是否不夠確切，導致團員聽不懂。

❺ 對於遊覽項目安排是否過於緊張，沒有給團員交流的時間。

❻ 團員是否過於疲勞，以致沒有精神聽導遊講解。

當確定好干擾因素，導遊就要採取相應措施，靈活機動，使旅遊活動順利地進行下去。同時，根據團員的需求和興趣，做到主隨客便，透過有針對性的講解，引起團員注意，進而激發興趣、誘發聯想、感染情緒和滿足慾望。當然，團員如果真是累了，此時導遊最好不要打擾團員休息。

情境二．

一個炎熱的夏天，導遊帶著一群興致勃勃的團員參觀忠烈祠，團體帶到牌樓下，導遊開始滔滔不絕地講解著。一開始，團員津津有味地聽著，過了10分鐘，走掉三分之一的人，又過了15分鐘，走掉一半的人，當導遊進行20分鐘後，身旁的團員已寥寥無幾。這時，有團員在一旁的遮陽處大叫：「導遊差不多了，有人要中暑了⋯」導遊的目的雖是希望透過自己豐富又全面的講解，讓團員獲得更多知識。但不顧天氣炎熱，讓團員在太陽下直曬許久，結果事與願違。

解決方法

經驗告訴我們，遊客注意力往往集中在對新事物的開頭，不是在末尾。導遊對某一景點的講解最佳時間應控制在15分鐘內，如果天氣異常冷熱，那麼講解時間還要縮短。

導遊講解內容一般以短小精悍為宜，時間過長和內容乾癟的介紹，只會讓團員產生疲勞和厭倦情緒。

古今中外，許多偉人的演講均以短小精悍著稱，他們極富感情色彩和豐富想像力的精彩演說，博得眾多人的喝彩，甚至被廣泛傳頌。如能善於控制各種因素，並給團員短小精悍、內容又十分豐富的講解，將是導遊成功的關鍵。

情境三．

在旅遊過程中，導遊時常會碰到旅遊景點人群擁擠的局面。這時，導遊本身講解時不但很累，團員也容易產生焦慮情緒和分散注意力，甚至發生團員走散的情況。

解決方法

當在環境被限制的情況下，導遊應盡可能用最短的時間把內容介紹完，以避免出現以上情況。

或者，如果在抵達目的地前，就已經預知景點會非常擁擠，導遊可以選擇在車上先將景點做詳細的介紹，待抵達目的地後，只要再做補充或指示相關位置即可。

情境四．

當導遊按自己的思路滔滔不絕講解時，車內的團員卻受到外在景物或事物的影響開始東張西望，不注意聽導遊說話。

解決方法

導遊應隨機應變改變原有思路，將話題轉移到團員感興趣的地方，待滿足團員後，再把話題繞回來。

或者，藉由觸景生情法，隨時觀察團員面部的表情變化，把握旅遊者的心理狀態，靈活進行導覽。

導覽解說 21 招

在解說實務中，各種導覽方法和技巧須相互滲透、依存及聯繫運用。當學習眾家之長時，須融會自身的特點，透過不斷實踐，形塑出自己的解說風格。並視具體時空條件及對象靈活地運用，自然能獲得熱烈迴響。

導遊可以試著弱化導覽中，「導」的痕跡，藉由其他藝術的表現手法，做到引寓解說於無形之中。

方法 01 橫舖直敘法

由點到面依時間順序、邏輯層次或因果關係逐項介紹。簡單來說，就是把旅遊者感興趣的某點，以客觀的角度進行導覽，有意識地延伸到一個面上，與所闡述的觀點自然聯繫在一起進行的實質性導覽。

舉例

在沿途導覽中，導遊不但要向團員介紹我國的好山好水、風土人情等，更要適時向團員宣傳我國政策方針、政治經濟形勢。不僅讓團員加深對我國的了解，更充分發揮「民間外交官」的作用，既達到宣傳目的，又避免產生政治說教或強加於人的感覺。例如，介紹故宮博物院、阿里山等景點，都能使用此方法。

方法 02 類比法

以遊客熟悉的事物與眼前旅遊地點來做比較，達到觸類旁通效果的導覽手法，容易使遊客理解，產生親切感。此外，將相似的兩物進行比較，便於團員理解其規模、質量、年代、價值等。

舉例

將日月潭與西湖、國父紀念館與毛澤東紀念館、蓮花和睡蓮來做比較。

方法 03 突出重點法

導遊在講解時，捨去面面俱到，而以突出某一方面的講解方法。例如：

❶ 突出大景點中具有代表性的景觀。
❷ 突出景點的特徵及與眾不同之處。
❸ 突出旅遊者感興趣的內容。
❹ 突出「……之最」。

方法 04 引導問答

導遊提出一些形式簡單，但須動腦筋的問題，引導團員展開討論。不僅能避免導遊「一枝獨秀」的場面，還能活躍氣氛，使旅遊團的關係更融洽。間接滿足各種客人的求知慾及疑難雜症，增加參與感及成就感。

讓人醍醐灌頂、回味無窮的問題，以達到活躍氣氛目的，可分為三種：

❶ 自問自答法(吸引團員的注意力)。
❷ 我問客答法(誘導團員回答、互動)。
❸ 客問我答法(滿足團員的好奇心)。

方法 05 虛實結合

講解過程中，將典故、傳說與景物介紹相結合，用編故事情節的手法，使講解生動有趣，提高「收聽率」。導遊講解要故事化，以求產生藝術感染力。避免平淡、枯燥乏味、就事論事的講解方法。

舉例

參觀日月潭時，可以將蔣介石總統來到日月潭渡假時，因夫人蔣宋美齡女士氣喘病發作與邵族祭師的一段故事；以及邵族跟隨白鹿來到日月潭的故事。

此外，阿里山可以介紹姊妹潭、樹靈塔等歷史典故和神話傳說，增加團員對古老文明和歷史的了解。

方法06　觸景生情法

這種借題發揮的導覽方法，是利用所見景物製造情境及影像，結合引人入勝、感人的語詞解說，尤其臨場感要自然、切題發揮。同時，充分利用眼睛的餘光，隨時注意沿途有何景物可以發揮，觀察團員的表情變化，掌握旅遊者的心理狀態，靈活進行導覽。如此，團員得到的不再只是簡單抽象的概念，而是具體實在的影像。

方法07　製造懸念法

導遊講解時，透過提問及提示，提出令團員感興趣的話題。其技巧在於引而不發，激起團員急於想知道答案的慾望，使其產生懸念而專心聆聽導遊解說，俗稱「吊胃口、賣關子」。

方法08　畫龍點睛法

使用幾個字或一兩句話，概括遊覽景點的獨特之處，留給團員突出、深刻印象的導覽手法。

舉例

說到太魯閣，九曲洞內雕刻了這麼一首由黃杰上將寫的詩：「如腸之迴，如河之曲，人定勝天，開此奇局。」

方法09　擬人比喻法

導遊將事物擬人化，透過適當地比喻，賦予人的思想、感情和行為，使其形象鮮明生動，通俗易懂，進而產生風趣幽默感。

這種方法能創造旅遊團彼此間的活躍和諧氣氛，引發團員們豐富的想像力，並從中得到啟發與知識。

舉例

導遊在導覽過程，希望團員不要亂攀折花木，可以說：「花草樹木都是有生命的喔！當你折斷它，就好像折斷自己的手一樣痛，所以我們要愛護生命。」

方法10　專業數據

將年代、高度、種類、面積等正確數據在講解過程中一字不漏、快速地唸出來，以展現導遊的專業。

舉例

民國45年7月7日，中部橫貫公路正式開工，歷經3年9個月又18天的艱苦施工，終於在民國49年4月25日，完成總長277公里的公路，殉職212位榮民。

方法 11　預告路線

旅遊團體中，總有些團員喜歡山水、有些喜歡文化、有些喜歡建築、有些喜歡購物等，導遊如能預先告知團員後續的路線、景點及概括時間、注意事項等，不但能展現自身的熟悉度及經驗，還可利用預告路線的方式，大致把行程介紹一遍，讓不同需求的客人知道在什麼時候、什麼關鍵點能滿足需求，也能提早調節體能及身體狀況。

舉例

接下來的行程，有一小時為海景的部分，再來要開始爬山路了，時間約二小時左右。大家可以利用這段時間先休息一下，等到達目的地時再叫醒各位。

如此一來，團員就能清楚了解什麼時候看景點，什麼時候可以休息。

方法 12　經驗法則

導遊將自己過往帶團至此地或曾經有團員發生過的經驗，告知即將前往的團員。

很多遊客不一定都是多次來到某個景點，因此對許多地方都感新鮮的，這時導遊的過往經驗就顯得很重要。

舉例

來到國父紀念館時，導遊會提醒團員：「大家離開前記得要在這邊拍一張101大樓的照片，因為這裡是我拍過最好的角度與取景位置。」

方法 13　時事引論

臺灣每天都有遊客來臺觀光遊玩，有時也會碰到臺灣一些活動、節慶。這時導遊的專業資訊便很重要，適時將電視新聞及報章雜誌(地方版新聞)，與旅遊景點有關的訊息轉述給團員，以展現專業。

舉例

當團體經過某縣市時，導遊前一天可以先查看當地報章雜誌、新聞，在車上與團員分享，如此團員也比較有印象，下次若再來，就可以特地參加這些活動。

方法 14　媒體報導

電視偶像劇、ＭＶ、美食報導等，都是遊客們最愛聽的事情，也是團員一定會問的。導遊將綜藝節目、歌手MTV、廣告、連續劇拍攝場景或採訪地點內容提示給團員，除突顯導遊的專業知識外，隨時跟進趨勢流行，成為全方位的導遊。

舉例

對於兩岸三地爆紅偶像劇「命中註定我愛你」，遊客常問劇中的薑母島在哪？這時，導遊的平常功課就很重要！

導遊可以藉此展現專業：「其實，根本沒有薑母島存在！那是在石門水庫的阿姆坪附近拍攝的地點。」如此可知，導遊不單只是會帶團，也要隨時留意周遭生活及娛樂新聞。

方法 15　耆老軼事

所謂耆老軼事，就是指當地景點有一些書上查不到的小故事。

每個地方都會有一些小故事及傳說，這些往往是最吸引團員的話題，我們可以從當地人士、遊覽車駕駛、旅遊業前輩或遊客身上來了解。

舉例

假使到某點時，剛好碰到你真的不熟的地方特色，可以問大家說：「有沒有人來過這裡？」或者：「有人是這裡人嗎？」以免到時說的不正確反而出醜。如果司機剛好知道的話，也可以請司機大哥發表出車經驗，來到此地哪些好玩好吃的趣事。待下次再帶團來到這裡時，便能自信的向團員介紹。

方法 16　推銷測試

推銷測試是導遊藉由介紹旅遊當地知名、特色的商品，然後依據團員的購買率，確認自己的公信力及說服力。

舉例

許多地方都有它一定的知名商品，而導遊可以藉由先說出某件商品的歷史及以往的銷售率，如果有做功課的團員，一定會更加信服導遊的說法，便會購買你說的暢銷商品，例如當地的名特產。

方法 17　推廣分享

藉由推薦無利基的商品，例如書籍、CD等，來展現自己多方面涉略及專業。

舉例

在美食方面，可以提供給團員當下品嘗；在靜的方面，也是可以分享的喔！例如風潮唱片發行的《森林狂想曲》，就很適合在爬山路時，放給團員聽，一邊聽一邊說出此唱片的由來，讓喜歡的團員們感到驚豔，原來導遊了解的東西真不少。

方法 18　歌曲意境

臺灣的每個地方都有它一定的代表歌曲，當來到某地時，便可用其著名的代表歌曲輕哼小唱一段，將歌曲中的歌詞吟唱出來，進一步解析其內容與意境，讓團員了解當地的風俗文情。

舉例

來到臺東，可以唱《來去臺東》來詮釋臺東的各景點、美食及風俗人情。

《來去臺東》歌詞
你若來臺東，請你斟酌看，出名鯉魚山，亦有一支石雨傘，初鹿之夜，牧場唱情歌，紅頭嶼，三仙臺，美麗的海岸，鳳梨釋迦柴魚，好吃一大盤，洛神花紅茶，清涼透心肝，你若來臺東，請你相邀伴，知本洗溫泉，予你心快活。

方法 19　圖片佐證

利用地圖及相片，預先提示並勾勒其形象，使團員腦海有概念。

現在的遊覽車幾乎都有電視可以使用，當經過一些行程景點時，可以利用所拍攝的照片或地圖，來告知團員現在所在的位置，還可一起介紹其他好玩、好去的地方，加深團員對地方特色的印象。

方法 20　影片輔助

除了使用照片、地圖來加深團員印象外，也可以事先準備影片，利用相關旅遊點或風景線之導覽解說影片，於播放中再更進一步說明，來幫助強化此處的景點特色。如此，導遊也可以暫時休息一會兒。

舉例

> 在花蓮時，可事先播放阿美族的影片、花蓮名產影片等，使團員加深印象，之後以一些過往經驗做進一步解說。

方法 21　專業展現

透過個人簡介、從業經驗、生涯規劃、代表作，例如雙執照、作品收集、專欄文章、相片等來展現經歷。

專業展現，並不是要以炫耀的方式來告知團員自己的專業度，而是可以用在一些從業經驗趣事、專業度、代表作來說明，當一個導遊並非那麼容易簡單，而是要靠經驗累積而成。

CH2-8 七把刀之
危機處理

冷靜，思考，再行動

面對突發事件時，首先要冷靜勿過度緊張而慌了手腳，列出可以解決的處理方式，思考其合理性，最後做出明智的決定。導遊若願意設身處地站在團員的立場思考，團員也較願意配合並協助導遊做好工作，共同完成接下來的旅程。以下列出常見的狀況及解決方式：

？ 客人問到不會的問題時

團員來自四面八方，個性及生長環境皆有殊異，即使導遊在上團前做足了準備，偶爾還是會發生被問倒的時候。這時，專業導遊可不能束手就擒，可以試著告訴團員：「這個我來幫您查一查，待會再回覆您好嗎？」並且一定要記得回覆。如有「快速找答案」的本事，可就吃香不過了。平時在各領域皆有耕耘、勤作筆記、上網查詢或問其他導遊，此時便可快速回覆客人並可加上一句：「謝謝您問這個問題，讓我又更深度地認識這片土地！」此舉不但會讓客人覺得自己很重要，同時也傳達虛心求教的態度。

雖說導遊不是百科全書，能夠解決客人所有的疑問，但事前用心準備資料是必要的功課。若客人問的問題每次都得查一查才回應，小心會被客人覺得不夠專業，失去對導遊的信心，這樣在接下來的行程中，帶團可就會吃力了。

？ 客人對風景心生比較

客人經常會對臺灣風景心生比較，陸客們在國內早已看慣大山大水，對於美景的定義已有先入為主的觀念，在欣賞臺灣各主要景點後，總是難掩失望之情。例如，在鹿港擁有四百多年歷史的龍山寺，屬一級古蹟，但大陸到處都有上千年的廟宇，實在不足為奇；阿里山的日出及雲海，在臺灣已是壯闊大景，陸客卻搬出「黃山」做為評比標準。

其實美是一種主觀的感受而非量化的尺度，一個地方再小再簡陋，充其量只能代表它外在的條件不足，但只要用心就找的到切入的角度來欣賞。

以日月潭來說，一池小小的潭水究竟有何特別之處？西湖只有6.39平方公里，日月潭則有7.73平方公里，其實，大小根本不是重點。山不在高有仙則名，水不在深有龍則靈，應將注意力表現在景點的特色價值，進而表現內涵，帶領客戶品味景點之美。

舉例來說，臺灣的日月潭總被陸客形容成稍大的池溏。導遊若能以風俗、人文的角度，介紹潭中的拉魯島原是邵族族人的舊聚落，也是邵族祖靈居住的一座聖山，此時日月潭自然被抹上一股神秘的氛圍，而不再只是池塘；此外，日月潭水力工程，是日據時代的重大建設，迄今年發電量仍超過臺灣總水利發電量的一半。因此，懂得用不同角度及觀點說明景點特色，用心欣賞，臺灣無處不是美景。

不過在回應團員對於景點的疑惑與失落前，身為民間的外交官，先問問導遊自己，你認同臺灣的美嗎？！

❓ 因故更改行程

在行程進行中，總會有些突發狀況是事前無法預料的。雖說原則上所有行程皆應照安排進行，但臺灣氣候變化多且快速，在颱風來臨、大雨過後，常有落石坍方的情況，相當危險，而須取消前往山區的行程。但阿里山往往又是陸客們最為喜愛的行程之一，此時導遊該如何取捨？

安全必定是回家唯一的路，遇突發狀況，只要耐心解釋，大部分的團員都會願意接受更改行程的安排，偶爾會有幾位不甘心的團員，以僥倖的心態希望闖關，此時導遊應加強宣導山區落石的危險性，並提及新聞報導中嚴重的程度，若貿然前往，一旦發生落石意外，有可能導致遊客受傷，全體團員也可能因此受困在山上而束手無策。不過遇到這種狀況，旅行社大致上都會安排替代方案，此時必須徵詢全體團員同意，並簽下行程更改同意書，才能進行接下來的行程。

確認全體團員都簽下「放棄行程同意書」或「行程更改同意書」的動作非常重要，因為人是情緒的動物，客人沒去成也許當下不以為意，但當他回去後，身邊若有人去過這個遺漏的景點並大力稱讚，此時客人很有可能會心生比較，覺得自己的權益受損，認為導遊未盡職責，甚至向旅行社提出客訴，此時導遊若可提出團員決議通過的「放棄行程同意書」，才能保護自己，在道理上也才站的住腳。

此外，若是旅遊中因時間延誤而沒有前往的行程，須先向全體團員解釋清楚，尋求諒解，並盡量找機會補回，此時亦須請團員簽下「放棄行程同意書」，或以其他景點做為替代方案。

❓ 團員又遲到了

當集合時間已超過20分鐘，大部分團員都上車，偏偏就有幾個團員經常遲到又屢勸不聽時，該怎麼辦？

1 看其它團員的態度

如車上的團員都同意等待遲到的人，導遊就得事先和團員打好「預防針」，以避免引發不愉快的情緒。

2 確認遲到的團員是否有出現的可能性，或者是否能及時趕上？

導遊應積極聯絡，或請領隊及其他同行團員幫忙尋找，應在團員遲到15分鐘左右時就要做好因應對策。

3 評估整體行程的長短

若今天行程較長，導遊在之後可彌補浪費的時間，那麼可以跟團員協調再多等一些時間；但如果旅遊時間較短或者旅遊項目時間有限，此時也只能選擇以維護其它團員權益而先出發，導遊應果斷地通知司機開車。當然，開車之前最好和團員核對時間，此舉相當重要，可讓團員明白以

後集合時間準時的重要性。並通知相關單位，如旅行社或觀光局，有客人遲到並不知去向，請求協助處理。並請領隊留下等待團員，然後再搭計程車到下一個點集合等。除非萬不得已，通常導遊不會這麼做，如因情勢所逼也一定會備妥後續處理的方案。

❓ 客人嫌菜色不好

所謂一分錢一分貨，在低團費的結構當中，若遇重視飲食的遊客，餐飲內容難免遭受到批評，此時可適時交替以下幾種方式處理：

1 別問吃得好不好，要問吃得飽不飽

❶ 出門在外難免飲食、生活都和原來環境有差別，吃不習慣是常有的，所以問候時以「有沒有吃飽」為重點，如果問「吃得好不好」，有時會無意間挑起客人對飲食的不滿。

❷ 引導客人以「嚐鮮」的角度切入，轉移客人注意力，將重點放在介紹主菜的作法及特色上，強調這是臺灣風味的家常菜，到了臺灣，一定要嚐嚐道地的菜色，雖不一定合胃口，但保證是很道地的臺灣味。

❸ 如果菜色實在差得太離譜，導遊應可適時向餐廳反映，要求加菜，那怕是一盤青菜都好，讓團員感受到導遊和自己站在同一陣線，願意為自己爭取權益。不過此法宜用在刀口上，太常用反而會有反效果。

❹ 適當時機下，導遊可以略施小惠，請團員品嚐些具有臺灣風味的小吃，像甲仙芋仔冰、臺中太陽餅或日月潭茶葉蛋等；此舉所費金額不多，但卻能讓團員感受到貼心照顧，對導遊的好感自是不在話下。

2 餐廳出菜太慢、座位不足

俗語說「民以食為天」，吃飯是人生大事，團員血糖降低時，情緒自然不好，所以即便行程再怎麼滿、再怎麼延誤，也千萬別誤了團員的吃飯時間，不過在旅遊旺季時用餐時間餐廳客滿，往往容易發生在門外乾等，不得其門而入的尷尬情況，就算有部份空位可坐，導遊也很難決定請誰先進去用餐，就怕「順了姑情、逆了嫂意」，怎麼安排都不周全。

要避免以上情況發生，導遊最好在進餐廳的前一站時，便聯絡餐廳確認今日預訂狀況，若餐廳訂位狀況盛況空前，則要有在前一景點多待一會兒的心理準備，當景點結束後，前往餐廳的路上時，導遊應再次致電向餐廳確認，需要的座位是否已經妥當安排，如果店家未備妥，寧可讓團員在遊覽車上多遊覽周邊美景，等到座位皆已備妥，再讓團員進入餐廳用餐。

待團員坐定後，導遊可別鬆懈下來開始大吃特吃。因旺季時餐廳預訂滿檔應接不暇，容易發生出菜太慢，客人等到肚子餓、不耐煩的狀況，此時導遊應至出菜口幫忙催菜，盡最大可能讓團員儘早用餐，團員會覺得導遊勤快又誠懇，印象自然會大大加分，且導遊應先等團員已用二、三道菜後，再用餐會比較適當。

❓ 菜有問題‧食物中毒

臺灣夏季溼熱，在常溫之下菜容易變質，若團員不幸吃到不新鮮的食物，並提出抱怨時，應先安撫團員情緒，誠懇道歉，馬上了解問題出自於何處，是因為口味上的不習慣，還是食物真的有問題；若是食物出現問題，應馬上請餐廳換菜，或是加贈餐後水果或飲料做為補償。

若用餐幾個小時後，團員中有三位以上出現生理上不舒服的反應，例如上吐下瀉，此時應可判定為食物中毒，須儘快協助就診，告知醫師用餐種類與時間，並請餐廳把食物留存以做檢查。

就醫結束後，應妥善收好就醫證明及醫療單據，以便日後請領保險金，並在空檔時，及時回報旅行社最新狀況，方便的話，可請旅行社派人至醫院慰問，平息團員低潮的情緒。

❓ 客人遺失物品時

當團員反應有東西不見的時候，導遊要盡力幫忙，例如打電話到曾停留過的飯店、餐廳詢問，請服務人員多加留意。即使是錢包或是不容易找回來的物品，仍要盡力關心下落，倘若確定找不到，也要安撫團員的情緒。導遊於旅程中，多囉唆、多提醒一下團員隨時注意自己的物品，如能及早發現有物品遺失了，找回的機率也較高，如果遺失證件或貴重物品務必要記得報案處理。

❓ 客人生病時該怎麼做

首先詢問團員是否需要就醫，這是導遊職責。因導遊、領隊其職責非醫學專業，故千萬不可私自提供藥物予客人服用。臺灣天氣熱，最常見的狀況就是中暑，此時可讓團員坐下來休息，多喝水或運動飲料，補充電解質，用溼毛巾擦身體使其冷卻，或者透過簡單的按摩來緩解症狀，情況嚴重時需要立即送醫治療。

❓ 哇！客人走失了

旅行團通常是團體行動，在途中難免有團員因為拍照或買東西，使整個隊伍越拖越長，最後甚至走散，此時導遊若事先做好準備，就能順利找到走失遊客。

❶ 請團員隨身攜帶導遊名片，迷失方向時，可以請求當地居民協助。

❷ 請領隊墊後，注意是否有團員沒跟上。

❸ 宣佈集合時間地點時，請團員互相提醒，結伴行動。

❹ 晚上想出去逛逛的團員，請他們務必攜帶飯店名片、導遊名片等，萬一迷路時，可搭計程車返回。

❺ 向團員宣佈，若在景點迷路，先留在原地，被找到的機會較大。

❻ 若有團員失蹤去向不明，必須向公司和觀光局通報，並報警處理。

❓ 客人不滿意飯店及設施

此情況通常在飯店客滿而替換時發生，此時導遊姿態要放低，安撫團員情緒，親自查房，並以真誠的態度向團員解釋，適時的讓團員知道導遊在處理過程上的辛苦，盡力尋求諒解。

處理這種情況，首要之務就是想辦法說服團員先進入房間，得商請領隊從旁協助。若是房間本身有小瑕疵，或團員不滿意房間格局，導遊要先表示會替客人盡力爭取更換房間，但可別打包票綁死自己，

有時客觀條件不允許，即便補貼差額都換不成。

最忌客人突然團結一心，集體拒絕進房的情況發生，如此一來，事情會越鬧越大、沒完沒了，時間一旦拖久，只是窮耗體力，不但打擾了飯店內其它房客，大家沒有得到適當休息。因此最好防患於未然，事前向團員打預防針，說明換飯店的原因，請團員配合，若是團員馬上露出不滿意的神情，導遊心裡便會有個底，打回公司商量，總之「事前多一分準備，當下更少一分風險，事後更可少一份客訴」，如此帶團才能順利，客人也才能盡興。

❓ 車輛故障及發生車禍時

通常在出團前，司機會再三確認車況，但車子是不會說話的機器，遇到故障的狀況是難免的事，此時導遊要沉著應對，請團員稍安勿躁，千萬不要驚慌，否則遊客會加倍不安。

導遊首先保持冷靜，向團員說明司機需要暫停一下檢查車子，在安全無虞的情況下請團員下車走走休息，或請大家喝喝飲料，若非短時間能處理的故障，則需請司機通報車行，導遊也要打電話向旅行社請示是否派車完成之後行程。

若是發生車禍，情節重大者需報警，除通報公司派人支援，並通報觀光局死傷名單，引導團員前往安全處避難，協助傷者做緊急處置，安撫團員情緒，等待救援。

❓ 在購物站遇見負面能量

旅遊團體裡通常存在各種性格的人，有的客人開朗積極好配合，有的是懷疑主義的奉行者，在購物時通常會先懷疑「這是不是假的」，或影響其它團員：「這個不適合你」、「不要買啦，太貴了」。

面對這種情況切莫緊張，所謂「危機就是轉機」，可先觀察唱反調的團員是否每到購物店都在搞破壞，爾後再對症下藥。若是懷疑商品品質，可用「品保認證」說明東西沒有絕對真假，只有等級之分，而「品保標章」就是保障商品的售價為合理價格；對於反面意見：「商品不適合你啦！」猶豫不決的客人，可先跟著附和，之後帶客人看別區商品，適時再加上一句：「我帶你去看更適合你的。」

針對慣於搞破壞的遊客，往往是因自己不想買，而想影響別人來證明自己的觀點，導遊可以在進購物店時陪他喝茶聊天，來降低對方的破壞力。

在服務業有句名言：「沒有難搞的客人，只有需求還沒被滿足的客人。」此名言亦適用於導遊工作，天底下沒有真正的奧客，只有不會解決問題的導遊。每一位訪臺遊客，都是我們的貴賓，一位優秀的導遊，在面對奧客時仍保持風度及笑容，再以自己的智慧解決問題，得到最圓滿的結果。

❓ 發生團員投訴時

當導遊帶團的團數越多，遇到的客人越多，被團員投訴的機率自然就也就越高，面對投訴時可不能等閒視之，若不及時回應團員，恐將發生更大規模的不滿。

一旦團員提出投訴，其複雜的心情和不滿的態度是可以想像的，而這種不滿情緒若不及時處理，很有可能會引起同團遊客的注意附和，此時如何將團體中的不滿情緒降低到最小範圍，是導遊必須重視的問題，有問題當場解決，不要把問題帶回公司是導遊的最高指導原則，那麼此時導遊該如何處理呢？以下有幾點建議供參考：

1 盡量採用個別接觸的方式

一旦投訴發生，導遊最好將投訴團員與團體暫時隔離，切忌讓其它團員夾雜其中議論，連成一氣；即使是集體投訴，也希望團員派選少數代表前來進行談判，要知道遊客人數越多越不容易解決問題，同時要防止事態進一步擴散和造成不良後果。

2 頭腦冷靜，認真傾聽

當團員對導遊進行投訴時，其情緒較為激動，聲調較為響亮，其中也難免帶有一些侮辱性的語言。其觀點可能合情不合理，也有合理不合情的現象。此刻導遊頭腦必須保持冷靜，認真傾聽和理解其投訴內容，必要時動手做記錄，讓團員覺得導遊能夠同理他的心理。其次，導遊要引導

團員將投訴內容盡量詳細及具體的陳述，以便將情況掌握得更準確。

若團員情緒激動而無法溝通，導遊可以展現有誠意的態度，向團員建議另找時間再談，此舉能較為緩和緊張的氣氛，同時給團員沉澱的時間，將情緒穩定下來。

切記，不管團員的投訴正確與否，導遊都必須持認真的態度看待，無所謂或與客人爭吵的態度都無濟於事。

③ 努力找出投訴的核心問題

處理投訴的關鍵是在於搞清楚問題的核心所在。例如，客人針對住宿問題提出投訴，此時需了解具體問題到底是什麼？是硬體設備不達標準、房間髒亂、服務員態度不好或是菜餚不佳等，一旦搞清核心問題，解決的方法自然會出現。若是硬體設備不達標準，請有關部門出示相關材料證明飯店等級；若是房間不夠衛生，請飯店速派人清理打掃；若是服務員態度不好，趕緊換人服務；若是菜餚不佳，應當及時調整。當然，導遊有權站在客人立場，請飯店向客人賠禮道歉，並適當補償客人損失；此外，導遊可將所記錄的投訴內容與團員核對，將投訴的核心及要求確認清楚，以免造成二度傷害。

④ 分析遊客投訴的性質

導遊對於客人投訴的性質一定要判斷清楚，在分析團員投訴的性質時，有以下步驟可參考：

❶ 分析投訴的事實是否確實
❷ 分析其核心問題程度的輕重
❸ 列出解決投訴的初步方案
❹ 選擇最佳解決辦法

導遊個人處理投訴的態度是關鍵，是客人、旅行社和各旅遊接待部門的協調者，亦是這三方利益的維護者，更是確保旅遊順利進行的保證者，萬不可躁進。

當團員因不滿情緒而要導遊表態時，導遊可以這麼說：「給我一點時間讓我好好想想」，此舉是為緩和緊張氣氛，爭取時間做好調查研究；「讓我了解一些情況」，是為與被投訴單位取得聯繫，達成共識；「讓我和有關部門聯繫一下」，是為了避開客人單獨和有關部門聯繫。導遊必須確實做到有理、有利、有節、有步驟地處理投訴問題。

當然，投訴客人心裡已有不滿情緒存在，自然想在最短的時間裡得到答案，這與導遊暫不表態的做法產生矛盾，為了使矛盾降到最低，答應給團員回覆的時間要有一個期限，即使一時還解決不了問題，也要及時通知，說話要算數，萬不可失去信用。

⑤ 回應投訴的方法

❶ 由導遊直接向團員表達，此法最好在答覆單位已同意客人要求條件之前提下方可使用；若雙方認知存有一定差距，導遊在回覆前必須預留處理空間後解釋，並爭取客人的理解與支持，然後再轉達答覆內容。

❷ 回覆單位出面協調解決，此法可應用在雙方距離相差甚遠下採用。

❸ 由導遊參加的雙方協商交談會，此時導遊只是配角，應以調解為原則和客觀立場參與，不偏袒任何一方更不隨意定論，勸告雙方都做出合理的讓步，才能促成圓滿的結局。

小提示

> 導遊不可將答覆的內容，輕易由第三者或其他沒關係的團員轉達，以免誤傳訊息，產生不必要的麻煩。

6 事後做好落實和檢查工作

一旦雙方達成協議，客人的要求即可落實。提醒雙方辦好必要的手續是導遊應盡的義務，必要時也可把手續複印一份作為業務資料保存。

7 做好存檔工作

在法律意識和自我保護意識相當進步的今天，導遊在處理投訴的過程中特別要做好存檔工作。若有團員在和解當下同意接受賠款數字，但事後細想覺得自己吃了虧，於是重新進行投訴。如導遊處理投訴當下忽視寫下字據或切結書或同意書等，那麼，除了原先的處理投訴所花的心血付諸東流之外，後續還有更大的麻煩，甚至還會鬧上法庭。存檔的另一個好處是，若手上有無法及時解決的投訴，導遊可將證據和原始記錄轉交旅行社，以便進一步協商解決問題，及提供必要的依據。

8 投訴涉及導遊本人

導遊應更加冷靜理智地思考問題癥結點，以及如何做好補救工作，千萬不可因遭到投訴就以消極態度對待團員，即使團員的投訴是片面的或者是不正確的，導遊也應保持熱情周到的服務，若團員投訴得有道理，導遊唯一辦法就是加倍努力改進被投訴的問題，如此才能爭取客人的諒解，化危機為轉機。

導遊 想的跟你
不一樣

CHAPTER ▶▶

03

發現臺灣

稱職的導遊，用盡心思提供
專業的帶團服務。

高竿的導遊，設法讓客人享
受旅遊的每一刻。

成功的導遊，懂得將臺灣的
美介紹給客人，用他們喜歡
的方式傳達意念，進而激發
共鳴。不但讓客人滿載收穫
和回憶返家，更能主動宣傳
臺灣的美好…

臺灣地理現狀

地理概述

臺灣總面積約36,197平方公里，全島南北縱長約395公里、東西寬約144公里，環島海岸線長約1,139公里。臺灣本島附近島嶼包含蘭嶼、綠島、小琉球、龜山島、基隆嶼、棉花嶼、彭佳嶼、釣魚台列嶼及澎湖群島、金門、馬祖列島等。

臺灣四面環海，周圍有太平洋、巴士海峽、臺灣海峽及東海。其中，臺灣海峽與大陸福建省相望，寬度介於130至250公里之間。

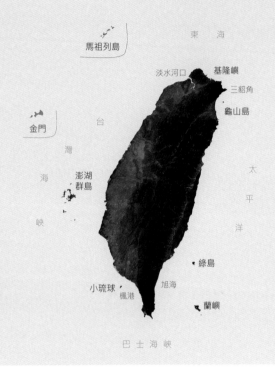

管轄範圍

▸ 依臺灣本島定義：
　極東－新北市貢寮區三貂角
　極南－屏東縣恆春鎮鵝鑾鼻
　極西－雲林縣口湖鄉外傘頂洲
　　　　（臺南七股曾文溪口）
　極北－新北市石門區富貴角

▸ 依中華民國實際管轄領土定義：
　極東－基隆市中正區轄棉花嶼
　極南－高雄市轄南沙太平島
　　　　（屏東縣恆春鎮七星岩）
　極西－南沙群島太平島
　極北－馬祖列島中的東引鄉西引島北固礁

海岸特質

區域	類型	形成因素	濱臨海域	涵蓋範圍	景觀特色
北岸	岩岸	海岸沉降	東海	淡水河口至三貂角	岩石岬角與灣澳相間、海岸多曲折 風蝕地形-風稜石；海蝕地形-石門
南岸	岩岸	珊瑚礁岩	巴士海峽	旭海至楓港	珊瑚礁海岸，墾丁船帆石、貓鼻頭
東岸	岩岸	斷層作用	太平洋	三貂角至旭海	斷層海岸、陡直、少良港 海岸山脈多海岸海階、海蝕洞分布
西岸	沙岸	堆積作用	臺灣海峽	淡水河口至楓港	沙洲、潟湖，水淺平直、少良港

臺灣地形特色

五大地形

　　臺灣島地勢東高西低，由東南向西北傾斜，地形以山地、丘陵、臺地、盆地、平原五種為主。其中，山地、臺地及丘陵面積佔全島2/3，平原及盆地佔1/3。若將臺灣分為東、西兩部，越往周圍地勢越低，沿海地區幾乎為平原。

類型	分布範圍
山地	海拔高度1,000m以上； 由板塊擠壓或火山噴發而產生的崎嶇地形，面積最廣、地勢高大陡峻、起伏大，分布於中央和東部。由五條南北走向的山脈所組成，分別為中央山脈、雪山山脈、玉山山脈、阿里山山脈、海岸山脈
丘陵	海拔高度在1,000m以下； 地勢較低、起伏較小，表面高低起伏的高地，分布於中央山脈西部，多由礫石、砂和土組成。由北到南依序為新竹丘陵、竹南丘陵、苗栗丘陵、豐原丘陵、嘉義丘陵、新化丘陵、恆春丘陵
臺地	海拔高度在1,000m以下； 表面平坦的高地，分布於臺灣西部，表層常有紅土、礫石覆蓋，主要岩層為礫岩與砂岩
	例如林口臺地、桃園臺地(最大)、中壢臺地、湖口臺地、后里臺地、大肚臺地、八卦臺地、恆春臺地
平原	海拔高度在200m以下之地勢平緩的低地； 分布於臺灣西部，例如新竹沖積平原、苗栗沖積平原、大肚平原、彰化平原、嘉南平原(最大)、屏東平原、蘭陽平原、花東縱谷平原(斷層陷落形成)、臺東縱谷平原
盆地	四周圍山丘環繞，分布於山地、丘陵及臺地之間，例如泰源盆地。臺灣的三大盆地分別為臺北盆地(關渡、迴龍及南港)、臺中盆地(最大)及埔里盆地，為人口密度最高地區

五大山脈

　　臺灣為南北狹長、高山密佈的島嶼，山脈分佈縱貫全台，多呈南北縱走方向。

　　臺灣的山脈，高度3000公尺以上的高山約有258座，包含中央山脈約180座、雪山山脈約55座、玉山山脈約23座，密度之高，冠於全球。

山脈名稱	分布範圍
中央山脈	山脈最高點為秀姑巒山，3,825公尺。為臺灣脊樑山脈，北起宜蘭蘇澳附近的東澳嶺，南抵鵝鑾鼻，全長約340公里
雪山山脈	最高點為雪山，3,886公尺。由三貂角到南投名間鄉(濁水溪北岸)濁水山，長約260公里
玉山山脈	最高點為玉山，3,952公尺。北起南投縣水里鄉濁水溪南岸，南抵高雄縣六龜鄉十八羅漢山附近，長約180公里；為冰川作用遺跡－北峰、主峰、南峰
阿里山山脈	最高點為大塔山，2,663公尺。北起南投縣集集鎮的濁水溪南岸，南抵高雄縣燕巢鄉的雞冠山，全長約250公里；阿里山之五奇為日出、雲海、晚霞、鐵路、森林
海岸山脈	最高點為新港山，1,682公尺。北起花蓮溪口，南抵臺東的卑南溪口，山脈中段有秀姑巒溪切穿，長約150公里。斷層以逆衝斷層居多，是地震帶最多的地區

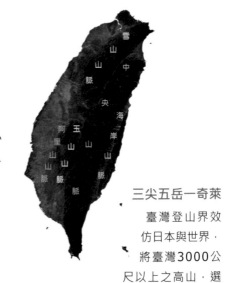

三尖五岳一奇萊

臺灣登山界效仿日本與世界，將臺灣3000公尺以上之高山，選出百座景觀最美、地形最特殊的高山，命名為「臺灣百岳」。再從百岳裡由南至北選出山體最龐大、群脈最多的五座山脈，稱為「五岳」。從中選出形勢最尖銳、險峻的三座金字塔狀高山，稱為「三尖」。其中，奇萊山高度雖不是最高，卻因地形險峻，同時是臺灣發生最多山難的山區，故有「黑色奇萊山」、「一奇」的稱號。

山脈名稱		最高點
三尖	大霸尖山	3,492m
	中央尖山	3,705m
	達芬尖山	3,208m
五岳	玉山	3,952m
	雪山	3,886m
	秀姑巒山	3,825m
	南湖大山	3,742m
	北大武山	3,092m
一奇	奇萊山	3,607m

資料來源／中華民國山岳協會　2015年9月統計數據

臺灣地名

依自然地形與位置命名

依所在地之地形，如山地、丘陵、平地、窪地等，或取其象形、方位、特徵來命名：

地名意義		相關地名
潭	平地天然或人工挖掘的深蓄水池	日月潭、鯉魚潭
墘	指岸、畔、邊緣等地方	港墘、海乾、溪墘、溝子墘
溪埔	沿著溪流新長之地，又稱為「沙埔」	青埔、荒埔、牛埔、浮埔
崁	河岸、溪谷中突起的山崖或階臺	崁頂、崁腳、崁頭、南崁
坪	高而平坦的臺地	坪頂、大坪林、坪林
湖	湖泊，有些小盆地的村落也稱湖	內湖、大湖、九芎湖、口湖、湖底
埔	沖積平原、河積平地、海積平地	三重埔、溪埔、海埔、打鹿埔
坑	山間匯水而下流的小溝稱為坑溝，也有山谷之意	深坑、坑仔口、大坑、坑仔內
澳	海灣，以海灣內的村落命名	蘇澳、南方澳、深奧
崎	較陡的坡地	赤土崎、崎頂、龍崎、大崎腳
崙	平原上較高的小山、小丘、沙丘	崙背、崙頂、沙崙、中崙
墘	岸、畔、邊緣的聚落	港墘、港子墘、海墘、潭墘
洲	沿海的沙洲	洲仔尾、中洲、頂溪洲
壢	溪谷地形	中壢、內壢
湳	經常積水的濕地	水湳
鼻(角)	沿岸地形中的岬角	貓鼻頭、富貴角
汕(傘)	又稱鯤鯓、沙嘴，原指大魚的身體，海岸邊的沙洲有如浮出水面的大魚	南鯤鯓、汕頭、外傘頂洲
埤	原指臺地，凡水所到處，無論圓池方沼皆稱為埤	虎頭埤、新埤頭、尖山埤

臺灣與移民墾植有關的地名

臺灣的南部開拓極早，至於中部、北部，則至清初雍正乾隆之交，始有大規模的開拓，因而與清初開拓有關的地名，以臺灣的中部與北部居多：

地名意義		相關地名
張犁	臺灣田園的算法，十分為一甲，墾戶以墾耕五甲土地配置一把犁。以「甲」作為地名的，以未超過十五甲的土地居多，如超出十五甲，就以「張犁」來命名	三張犁、六張犁
結	指向政府提出的申請請願書，在此切結書上署名的代表稱為「結首」，而當時多以結首分段之數或根據其次序訂定其地地名	結頭份、一結、二結、十六結、十九結、三十九結
份(分)	指設有腦灶之地，十灶稱為一分；另一說法「份」為開拓的土地股份	頭分、五分埔、五分寮、六分寮、八分寮、十分寮
股	指資本，股份指的是資本額份及股份數，例如五股是五個人合資合股開墾的地方	一股坡、七股、十股寮、十六股
厝(寮)	指當初開拓時移民的戶數而起用之地名。頭家厝是地主的館邸、田寮是佃農的小屋、枋寮是木板小屋，往往建蓋在採集樟腦的地區內	三塊厝、四間厝、五塊寮、蕃薯寮、枋寮、樟腦寮

臺灣與防禦隘寮有關的地名

一般防禦地點隨著拓墾線向外、向前推進，這些防番設施處也因人口聚集成村，直接以當時的營盤、隘、堵圍、土城、土牛、紅線、木柵、柴城、石城、銃櫃、竹圍等設置或設施來命名。此外，臺北市的石牌、鼓亭、公館、木柵等地名，也都與「防番」有密切關係。原地名由來與「防番」設施有關，之後才轉變現在的地名。

地名意義		相關地名
隘	為捍禦原住民出擾危害，在險要出入口設有隘勇屯駐的寮舍，來保護開墾的設施，稱為隘寮	隘口寮、隘寮頂、隘寮腳、隘界、隘丁、南隘、尾寮、頭寮等
堵	指土垣，土垣一稱為板，五板稱為一堵，以堵為地名，多在基隆河谷地及蘭陽平原上。在原住民出沒的要隘，築土石為垣牆，以堵作為阻隔，來保護開墾日久在堵附近所形成的聚落	頭堵、二堵、三堵(皆在今冬山鄉)、四堵(坪林鄉)、五堵、六堵、七堵、八堵(三星鄉)
營盤	明鄭時期的營盤田制度，駐軍鎮守駐紮的地方要自耕自足，且耕且守就叫「營盤田」	營盤口、營盤邊、營盤前、營盤坑、營盤腳、營盤圈、營盤仔等
蕃	依據以往漢人移民與生蕃或熟蕃之間的往來互動關係，又稱「社」	蕃社、社口、大社、頭社、水社、東社、社子、社內、社寮

臺灣水文

臺灣的河川特色

臺灣河川的分水嶺在中央山脈，使臺灣的水系型態呈現東西分流。臺灣的大小水系共計151條，主要河流有19條。其中，超過100公里以上的河流有6條。

河流的長度由長至短依序為濁水溪、高屏溪、淡水河、曾文溪、大甲溪及大肚溪；由北至南依序為淡水河、大甲溪、大肚溪、濁水溪、曾文溪及高屏溪。

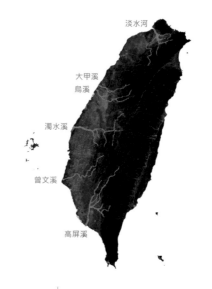

河流	特色
濁水溪 186.6km	臺灣第一大河川，流域面積第二大發源於合歡山，嘉南大圳的水源來源
高屏溪 171km	臺灣第二大河川，流域面積最廣，發源於玉山，主流荖濃溪為南北流向乾濕季明顯，河川流量變化最大
淡水河 158.7km	臺灣第三大河川，流域面積第三大，發源於品田山，流量最穩定，提供石門水庫及翡翠水庫水源，河口地形具有沙嘴、沙丘與沙洲地形
大甲溪 124.2km	源自南湖大山東峰，水利蘊藏和發電量最大的河川(德基、青山、谷關、天輪、馬鞍、石岡水庫)，其支流七家灣溪有臺灣國寶魚－櫻花鉤吻鮭
曾文溪 138.5km	發源於阿里山(達娜伊谷溪為其支流)，提供南化、曾文、
	烏山頭三大水庫及嘉南大圳水源，每年冬天有黑面琵鷺飛來渡冬
烏溪 119km	又稱大肚溪，發源於合歡山，主流上游為北港溪

資料來源 / 經濟部水利署 統計

縣市界河

名稱	分界之縣市
淡水河	臺北市、新北市
頭前溪	新竹縣市
大安溪	苗栗縣、臺中市
烏溪	臺中市、彰化縣
濁水溪	彰化縣、雲林縣
北港溪	雲林縣、嘉義縣
八掌溪	嘉義縣、臺南市
二仁溪	臺南市、高雄市
高屏溪	高雄市、屏東縣
和平溪	宜蘭縣、花蓮縣

氣候特性

臺灣位於東亞沿岸，大陸及海洋的氣候型態皆影響臺灣的氣候。冬季有來自西伯利亞的大陸冷高壓，以東北季風為主；夏季則有來自太平洋的海洋性高氣壓，以西南季風為主。另一方面，因北回歸線橫跨臺灣的中心，故以南為熱帶氣候，以北為副熱帶氣候，高山地區則屬高地氣候。

氣候對生活的影響

食	
新竹以米粉、柿餅等風乾食品著稱	東北季風通過臺灣海峽時，因通道變小使風力增強，而新竹首當其衝利用風力使米粉更有彈性(九降風)
宜蘭產蜜餞、鴨賞、膽肝	宜蘭位於東北季風迎風面而多雨，食品易腐壞，故多醃漬食品
恆春洋蔥著名	落山風吹倒蔥叢，養分積聚在球莖，使洋蔥大又甜
臺灣海峽捕捉烏魚	冬季時東北季風使中國沿岸流南下，帶來烏魚魚群

衣	
澎湖婦女穿著多密不透風	為抵抗風速強且有鹽分的海風
南部居民穿著輕薄	臺灣南部緯度低，冬溫暖，夏炎熱

住	
澎湖咾咕石(珊瑚礁石灰岩塊)建屋	因澎湖風大雨少，海風中帶有鹽粒，一般建材易遭腐蝕
建築物多亭仔腳(騎樓)	因臺灣的多雨氣候，騎樓可避雨
基隆、九份多黑屋頂風情	基隆一帶多雨，用俗稱黑紙的防水油毛氈鋪於屋頂
恆春女兒牆(屋頂外圍的矮牆)	用於防落山風
蘭嶼半穴居傳統建築	為抵擋強勁的海風

行	
機場關閉，道路封閉	因颱風侵襲，濃霧，豪雨坍方等

育樂	
冬季校外教學到南部，比較不會下雨	東北季風使雪山山脈末端，南北陰晴分界明顯
宜蘭多溫泉、冷泉	雨水多，泉水也就多
合歡山為著名雪鄉	東北季風和太平洋氣流匯集帶來水氣，冬季寒流來襲，常見雪花紛飛
恆春風鈴季	結合落山風發展出的文化特色

臺灣公路

國道

資料來源 / 交通部高速公路局　2018年2月統計數據

類別	標誌	主管機關
國道	1	高速公路局

	公路名稱		長度km	路段
南北向	國道1號	中山高速公路	432.5	基隆－高雄
	國道3號	福爾摩沙高速公路(最長)	432.9	基隆－大鵬灣
	國道5號	蔣渭水高速公路(北宜高)	54.2	南港系統－蘇澳
東西向	國道2號	機場支線+桃園內環線	20.4	桃園國際機場－鶯歌系統交流道
	國道4號	臺中環線	17.2	清水－豐原
	國道6號	水沙連高速公路	37.6	霧峰－埔里(2009年3月通車)
	國道8號	臺南支線(最短)	15.5	安南－新化
	國道10號	高雄支線	33.8	左營－旗山

省道

類別	標誌	主管機關
省道	61	交通部公路總局
縣市級道路	無	所在之縣市政府

	名稱	長度km	路段
縱貫公路	臺1線	461.0	臺北－楓港(西部)
	臺9線	454.5	臺北－楓港(東部)
	臺3線(山線)	436.2	臺北－屏東市

	名稱	長度km	路段
橫貫公路	臺7線(北橫公路)	128.3	桃園大溪－宜蘭公館
	臺7甲線 (中橫－宜蘭支線)	73.9	宜蘭棲蘭－臺中梨山
	臺8線(東西橫貫公路)	188.3	中橫公路(臺中東勢－花蓮新城)
	臺14線	99	彰化－南投盧山
	臺14甲線	41.5	南投霧社－大禹嶺
	臺18線(阿里山公路)	108.5	嘉義太保－塔塔加
	臺20線(南橫公路)	203.9	臺南玉井－臺東海端
	臺21線(新中橫公路)	144.3	臺中天冷－高雄林園
濱海公路	臺2線	169.6	臺北市關渡－宜蘭蘇澳
	臺17線(路線最長)	273.4	臺中甲南－屏東水底寮
	臺26線	93.5	屏東楓港－臺東達仁
	臺61線(西濱快速公路)	304.1	新北市八里－臺南灣裡
東西向快速道路	臺62線(新北市)	19	萬里－瑞濱
	臺64線(新北市)	28.4	八里－新店
	臺66線(桃園)	27.2	觀音－大溪
	臺68線(新竹)	22.9	新竹－竹東
	臺72線(苗栗)	30.8	後龍－汶水
	臺74線(臺中)	37.8	快官－霧峰
	臺76線(彰化－南投)	32.6	漢寶－草屯
	臺78線(雲林)	42.8	臺西－古坑
	臺82線(嘉義)	33.9	東石－水上
	臺84線(臺南)	41.4	北門－玉井(三度跨越曾文溪中上游)
	臺86線(臺南)	18.5	臺南－關廟
	臺88線(高雄－屏東)	22.3	五甲系統－竹田

註1. 國道總長度988.56公里(含汐五高架則為1009.26公里)

註2. 臺灣省道目前約有94條(含支線)

註3. 臺灣公路最高點：臺14甲公路清境至大禹嶺間，海拔3,275公尺的武嶺

註4. 雪山隧道12.9km，亞洲第二長的公路隧道，2006年通車

臺灣原住民

在中國大陸，統稱臺灣原住民為「高山族」，為56族之一。而在臺灣則稱這些長期住在臺灣的族群為「原住民」，目前共有16個原住民族，約有42個方言別。

臺灣原住民族的基本認定，為特別的語言文化而仍然現存著。原住民名字的命名方式，依各族群迥異而有所差別，有些親子連名、親從子名，有些族群還會再多上氏族名稱或家屋名稱等，其生活、信仰與祖靈傳說密不可分。

原住民在早期被稱為「番」，如再細分還可區分為「高山番(生番)」及「平埔番(熟番)」。

阿美族

阿美族是臺灣原住民中人口最多的一族，大約有20萬6千人，大多分布在臺灣東部的臺東、花蓮一帶。阿美族人每年在七、八月，各部落都會舉行豐年祭，慶典上，當女孩子看到自己心儀的男孩子時，可以把自己背的情人袋送給對方，或是把檳榔和紙條放在對方的情人袋裡。

- 介紹時機：花蓮
- 代表人物：郭英男、李泰祥、楊傳廣、羅志祥、郭婞純、郭源治

泰雅族

泰雅族分布在臺灣北部的中央山脈以及花蓮、宜蘭山區，人口數大約有 8 萬人，為臺灣原住民族的第三大族。早期，泰雅族最大的特色就是在臉上紋面，特別是只有會打獵的勇士和會織布的少女才可以紋面。現今泰雅族紋面已不多見，現在能看到大多是老一輩所留下的紋面。而泰雅族目前又分支出賽德克族與太魯閣族。

- 介紹時機：烏來
- 代表人物：金素梅、徐若瑄、張雨生、溫嵐

排灣族

排灣族多分布在臺灣的南部，其最大的特色在於他們華麗的傳統服飾，尤其是貴族所穿著的服飾圖案，佈滿一針一線繡上去的琉璃珠或繡線，把藝術之美發揮到淋漓盡致。頭戴還裝飾著花草、羽毛、獵物角牙的帽飾。此外，排灣族的石板屋、雕刻也最為世人稱道。

- 介紹時機：屏東三地門、瑪家鄉
- 代表人物：動力火車、施孝榮
- 歷史事件：牡丹社

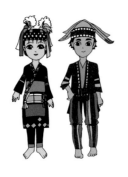
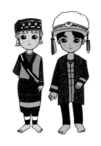
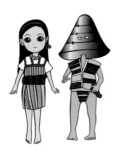
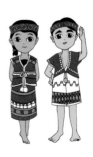

拉阿魯哇族
人口：371人
祭典：聖貝祭、
　　　歲時祭儀

撒奇萊雅族
人口：896人
祭典：捕魚祭、
　　　豐年祭

雅美族 (達悟族)
人口：4,550人
祭典：飛魚祭、
　　　小米豐收祭、
　　　新船下水祭

賽夏族
人口：6,547人
祭典：矮靈祭
　　　麻斯巴絡祭

500人　　　1,000人　　　5,000人

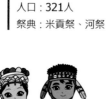

卡那卡那富族
人口：321人
祭典：米貢祭、河祭

噶瑪蘭族
人口：1,441人
祭典：海祭、歲末祭祖

邵族
人口：776人
祭典：豐年祭、狩獵祭

鄒族
人口：6,608人
祭典：戰祭、
　　　小米收成祭

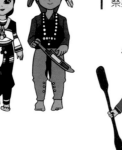
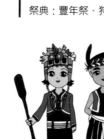
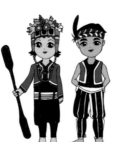

**臺灣原住民
祭典及服飾特色**

資料來源 / 原住民委員會　2017年4月統計數據

魯凱族
人口：13,168人
祭典：買沙呼魯祭、
　　　黑米祭、
　　　小米收穫祭

賽德克族
人口：9,771人
祭典：收穫祭、
　　　播種祭

布農族
人口：57,630人
祭典：打耳祭、
　　　嬰兒祭、播種祭

阿美族
人口：206,813人
祭典：豐年祭、
　　　捕魚祭、海祭

10,000人　　　50,000人　　　100,000人　　　200,000人

太魯閣族
人口：30,963人
祭典：感恩祭、祖靈祭

排灣族
人口：99,298人
祭典：竹竿祭、
　　　豐年祭、
　　　祖靈祭（五年祭）

卑南族
人口：13,901人
祭典：收穫祭、
　　　年祭（猴祭）

泰雅族
人口：88,571人
祭典：播種祭、祖靈祭

布農族

布農族分布於南投縣信義鄉、花蓮卓溪鄉、高雄縣桃園鄉及臺東縣海端鄉。祭典當中唯一全部落性的祭典是每年4月底所舉行的射耳祭，但僅限於男生參加。此外，布農族的「八部合音」在國際上可是很有名的呢！

- 介紹時機：玉山國家公園或看得到中央山脈的地方
- 代表人物：高盛美、紅葉少棒隊

魯凱族

魯凱族主要分布在屏東縣、臺東縣和高雄縣，與排灣族的社會組織非常相似，服飾同樣以十字線繡、琉璃珠繡和華麗的圖案為主。此外，族人對於百合花非常敬愛，將其視為族花。關於魯凱族流傳的巴冷公主故事，描述巴冷公主嫁蛇郎的故事，宛如現代的愛情小說。

- 介紹時機：屏東霧臺好茶舊社
- 代表人物：沈文程

鄒族

鄒族主要分布在嘉義縣阿里山鄉，其次為高雄縣三民鄉、高雄縣桃園鄉及南投縣信義鄉境內。以獵物的皮為衣飾是鄒族男性的特色，女子則以紅色胸衣、刺繡頭巾、藍衣黑裙為主要裝扮。無論是婚姻或是祭祀行為，都以家族制度嚴密地運作，由此擴展至鄒族整個部落。傳說中鄒族的

歌聲來自瀑布的聲響，先人背對瀑布聆聽神的聲音，一旦獲得啟示，必須起身離去沿路千萬不能回頭，倘若回頭就會遺忘得乾乾淨淨。

- 介紹時機：阿里山
- 代表人物：湯蘭花、高慧君、田麗

小提示

行政院於103年6月26日舉行院會，核定拉阿魯哇族及卡那卡那富族為原住民族第15族及第16族。兩族分別居住於高雄市桃源區及那瑪夏鄉的「拉阿魯哇族」及「卡那卡那富」族，原都認定為「鄒族」之亞系。

卑南族

卑南族分布於中央山脈以東、卑南溪以南的海岸地區，以及臺東縱谷南方的平原上，是與阿美族同樣負有盛名的母系社會。卑南族是一個愛花的民族，雖不是只有卑南族才戴花環，但形制的一致性及花環所代表的意義是其他族群所沒有的，如果看到族人頭上所戴的花環越多，表示越受人敬重。此外，早期卑南族統治過很多族群，有卑南大王之稱，尤其巫術十分盛行，使其他族群的人懼怕三分。而木盾舞是早期族人「出草」時所跳的舞蹈。

- 介紹時機：臺東縱谷、知本、初鹿、泰安
- 代表人物：胡德夫、張惠妹、陳建年

賽夏族

賽夏族分布在新竹苗栗兩縣交界的山區，和泰雅族毗鄰而居。賽夏深受泰雅族影響，也有紋面習俗，屬於父系社會，尤以矮靈祭聞名。矮靈祭是賽夏族最盛大的祭典，原每年舉行一次。日據時代改為每兩年舉行一次，每十年又舉行一次「十年大祭」。臀鈴是賽夏族特有的樂器，在矮靈祭期間每一氏族派一成員背著臀鈴繞祭場舞蹈，加上幽遠泣訴的歌唱聲，闡述了矮靈祭複雜心緒。

- 介紹時機：苗栗南庄、新竹五峰
- 代表故事：矮人傳說

邵族

邵族分布於日月潭一帶，是臺灣原住民人口最少的一族，也是漢化最深的一族。一般在邵族的生活中，歌舞占有極重要的地位，而團體性的部落事務，皆少不了酒舞歌唱，以「春石音」頗為盛名，是由早期邵族婦女在「搗粟」所發展出來的歌舞，尤其在夜靜月圓時，杵音和歌聲穿越山谷湖間，微妙且淒婉。

- 介紹時機：日月潭

噶瑪蘭族

噶瑪蘭族分布於宜蘭花東一帶。花蓮地區的噶瑪蘭人，年齡層的區分，在日常生活中相當重要。長老層享有最尊貴的地位，社會中的重大問題和祭典祭祀禮儀，都必須透過長老群和頭目共同召開的長老會議來決定。已婚婦女群是社會的骨幹，未婚女男的地位則較低。現今，噶瑪蘭族仍保有較明顯年齡層組織，每逢祭典或部落性活動，不同年齡層的人甚至不能一起吃飯。

- 介紹時機：宜蘭、羅東、蘇澳
- 代表故事：龜山島傳說

太魯閣族

太魯閣族的文化習俗與泰雅族略有相似，同樣是居住高山、狩獵水耕，視彩虹為神靈橋的民族，但兩族語言無法溝通，分布地雖相鄰，彼此卻甚少來往。

約三、四百年前，太魯閣族的祖先越過中央山脈，經過奇萊山北峰，散居在立霧溪谷地帶、木瓜溪谷地區及道賽溪谷地帶，居住地區含蓋中央山脈，即現在的太魯閣國家公園範圍。

而紋面是過去太魯閣族人身體重要的裝飾，由於紋面過程相當痛苦，也代表通過考驗，有「成年禮」的含意。若沒有紋面，幾乎無法結婚，也會飽受排斥。後因日治時期禁止紋面，加上基督教與天主教傳入及優勢漢人文化，使得太魯閣族的紋面傳統不再。

- 介紹時機：太魯閣國家公園
- 代表故事：彩虹橋、合歡越嶺古道

撒奇萊雅族

花蓮古稱「奇萊」是「Sakiraya－撒奇萊雅」的諧音。撒奇萊雅族世居花東縱谷北端，即以奇萊命名。「長者賜飯」的祝福典禮為撒奇萊雅族所特有，每四年年齡階級必種一圈的刺竹圍籬。

撒奇萊雅族的民族意識非常強烈，其服飾也隱涵族群血淚史。以「土地有心」的概念，設計以土金色為主色的服裝搭配暗紅長袍，代表族人清領時的鮮血與暗夜的逃亡。至於頭飾的綠色鑲邊，代表部落的刺竹圍籬，並以淚珠為墜飾，是族人忍辱生存的眼淚，為臺灣唯一於服飾中，呈現族群辛酸及決心不忘故土的一族。

- 介紹時機：花蓮瑞穗、壽豐
- 代表故事：加禮宛事件(達固湖灣事件)

賽德克族

賽德克族是由德克達雅、都達、德路固等三語群的族人所組成，主要分布在臺灣本島中部、東部及宜蘭山區。賽德克族的也有紋面的傳統，男子必須成功獵取敵首凱歸，女子則要身具純熟的織布能力，才能獲得紋面的資格。

播種祭與收穫祭是賽德克族的重點祭儀，兩祭儀的主祭司採世襲制，傳男不傳女，承繼者的順位依家中男子排序而定。

- 介紹時機：南投仁愛、花蓮秀林、卓溪
- 代表人物：莫那·魯道
- 代表電影：賽德克·巴萊、風中緋櫻

小提示

> 臺灣原住民雖有出草的習俗，但是沒有食人的習慣。

拉阿魯哇族

拉阿魯哇族主要分布於高雄市桃源區之桃源里與高中里，另有居住於那瑪夏區瑪雅里，現人口約300餘人。

關於貝神祭的由來，相傳拉阿魯哇人與小矮人(kavurua)曾同住在一起，而貝神是小矮人的守護神。有一天，拉阿魯哇的祖先要離開到別的地方，小矮人很難過，於是當拉阿魯哇族人要離開時，就把他們最珍惜的寶物─貝神贈送給拉阿魯哇祖先，並且交代拉阿魯哇族人要把貝神奉為自己的神來祭拜，於是十二貝神從此就成為拉阿魯哇的神了。

貝神祭是拉阿魯阿人所有祭祀中最重要的祭典，每兩年舉行一次。平常貝神是由部落首領保管，頭目會把貝神放在甕中封起來，再把甕埋在家後面，但很神奇的是，不到祭典時，既使貝神被封在甕裡，埋在土裡，卻仍然不見其在存。據說祂們都已經回到原本屬於祂們的地方了，但是

當族人要舉行貝神祭的前十天，部落首領會去看甕裡的貝神是否已回來，果然發現貝神都已經回到甕中，這是不可思議的神奇之事。

- 介紹時機：高雄市
- 代表祭典傳說：貝神祭

卡那卡那富族

傳說某一天卡那卡那富有一位男族人，肚子餓至野外尋挖似山藥的食物，越挖越深時現出一個大洞，在好奇心驅使下，整個軀幹順勢潛入大洞中，深入不久後迎面而來的是地神，地神拿出餅予以款待，男子感覺美味極了，地神說明餅是小米成分所製做的，男子祈求地神給予帶回小米種子，地神毫不猶豫答應，並也給了男子大豆、樹豆等種子，最後並囑咐男子，從今以後卡那卡那富族人如有舉行小米祭儀時，必須感謝呼喚地神之名，後來種子成為卡那卡那富族人的主要食物，每年在豐收後皆會辦理米貢祭，以表達對天神與地神的感謝。

- 介紹時機：高雄市
- 代表祭典傳說：米貢祭

達悟族（雅美族）

達悟族分布於臺東縣蘭嶼鄉，總人口數約4000人，是臺灣唯一的離島民族，其「達悟」為「人」的意思。達悟族住屋為半穴居，因四周環海，以捕魚為生，每年3至6月隨著黑潮迴游到來的飛魚，是族人最重要的漁撈物。及齡的達悟族男人必須獨立造船，並完成首次下海補魚，才算成人，其所造的小船稱「拼板舟」，造船材料來源必須從小於樹林中選出，並做上記號辨認，以便將來造船使用。藍白相間的衣飾及丁字帶是達悟族男生的特徵。

- 介紹時機：臺東蘭嶼
- 代表人物：鐵虎兄弟
- 代表舞蹈：甩髮舞

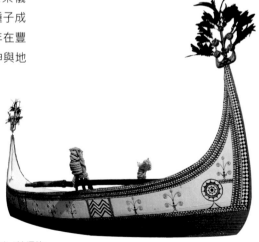

拼板舟 / 達悟族

兩岸發展

在臺灣		在大陸
	1405年 −	鄭和首次西航，28年共七次下西洋，為中國海上霸權時代
葡萄牙船航經臺灣海域見山川秀麗，讚為福爾摩沙（Ilha Formosa），意為「美麗之島」	− 1544年	
	1557年 −	葡萄牙人據澳門
倭寇侵據澎湖，明將沈有容率軍前往；1604年，荷蘭東印度公司占據澎湖，沈有容率戰船驅走荷人	− 1602年	
	1611年 −	東林黨爭起
西班牙教會派神父進入臺灣	− 1619年	
荷蘭人再度占據澎湖；1624年，因明軍進剿，荷人離澎湖而據臺灣，於大員(今台南)築城	− 1622年	
鄭芝龍接受明朝招撫	− 1628年 −	崇禎 西北大飢荒，李自成(1605-1645)亂起
荷蘭人准許漢人在雞籠、淡水定居	− 1644年 −	李自成陷北京
	1656年 −	清廷頒布「禁海令」
鄭成功由金門率軍經澎湖至鹿耳門登陸，將臺灣命名為東都	− 1661年 −	清廷頒布「遷界令」
荷蘭人退出臺灣，鄭成功病逝	− 1662年 −	禁女子纏足
鄭經棄守金、廈，退守臺灣，改東都為東寧	− 1664年	
陳永華建議鄭經建孔廟	− 1665年	
沈光文避居臺南善化一帶，設私塾教育平埔族人	− 1673年 −	三藩亂起
鄭經病逝，鄭克塽繼位	− 1681年 −	三藩亂平

在臺灣		在大陸
施琅攻克澎湖，鄭克塽降清，明鄭滅亡	－ 1683年 －	施琅向康熙力爭臺灣「斷斷乎其不可棄」
臺灣正式納入中國版圖	－ 1684年 －	撤消「遷界令」正式開海
陳賴章墾號拓墾臺北盆地	－ 1709年	
朱一貴抗清事件爆發(最早抗清事件) 這是臺灣民變中唯一佔有全臺事件	－ 1721年	
增設彰化縣、淡水廳	－ 1723年 －	禁天主教
林爽文事件，歷時年餘始平(最大的抗清事件)	－ 1786年	
林爽文從容就義，時年僅32歲	－ 1788年 －	取消來臺人民不准攜眷的禁令
平埔族第一次遷徙	－ 1804年 －	白蓮教亂平
	1813年 －	天理教亂，攻入紫禁城，史稱癸酉之變
平埔族第二次遷徙	－ 1823年 －	定「失察鴉片煙條例」，包括禁種罌粟，禁開煙館等項
曹公圳完工	－ 1838年 －	清廷派林則徐至廣州禁煙
鴉片戰爭對臺灣而言，是個歷史的轉折點。鴉片戰爭後，臺灣門戶洞開，西方的商人、冒險家、傳教士紛紛來到臺灣	－ 1840年 －	清英鴉片戰爭起
平埔族第三次遷徙	－ 1842年 －	中英訂南京條約
	1843年 －	洪秀全創拜上帝會，為太平天國前身
	1850年 －	洪秀全起事，開始了與清廷的武裝對立，初以「太平」為號，後建國號「太平天國」
	1853年 －	太平軍攻克江寧（今南京），將江寧改名「天京」並定都在此

在臺灣		在大陸
美國艦隊司令伯理派艦開向臺灣，發現雞籠附近地下藏煤，優良且甚為豐富，運往海面亦極便利，此為臺美關係史的一關鍵事件	－ 1854年 －	曾國藩討太平軍；英美法要求修約；清廷始用外人為稅務司
臺灣開港通商	－ 1858年 －	中俄訂璦琿條約；與英法俄訂天津條約
開放安平、淡水為通商口岸；英國在臺灣設立領事館；天主教傳教	－ 1860年 －	太平軍破江南大營；英法軍入北京與英法俄訂北京條約；設總理衙門
郭德剛至屏東萬金傳教	－ 1861年 －	慈禧聽政
戴潮春事件爆發(最久的抗清事件)	－ 1862年 －	英法軍連敗太平軍於上海寧波；上海成立常勝軍
安平和打狗(今高雄)正式開港	－ 1864年 －	新疆回亂起；太平天國亡
日本藉口琉球人被牡丹社人殺害，派兵侵臺，稱為「牡丹社事件」	－ 1874年 －	日軍侵臺，沈葆楨奏請至臺「開山撫番」
開築北中南三條通往後山的道路；加強海防建二鯤鯓砲臺(億載金城)	－ 1875年 －	廢除渡臺禁令，鼓勵漢人入臺開墾
中、法因越南問題引發戰爭，次年，法軍攻基隆、滬尾，並封鎖臺灣	－ 1883年 －	
劉銘傳奉命來臺督辦軍務；臺北城建設完成	－ 1884年 －	清法福州海戰；新疆建省清法越南戰爭起
臺灣建省，劉銘傳為首任巡撫；1887年，劉銘傳奏准在臺興築鐵路，並開辦臺灣郵政，置總局於臺北，為臺灣郵政之始	－ 1885年 －	
邵友濂奏移省會至臺北；唐景崧接任巡撫	－ 1894年 －	清日戰爭爆發；興中會成立
臺民成立「臺灣民主國」，推唐景崧為總統	－ 1895年 －	中日簽訂「馬關條約」，將臺灣、澎湖割讓予日本；革命軍廣州起義

在臺灣		在大陸
實施義務教育(初等教育-日人小學校、漢人公學校、原住民蕃童教育所)、中等教育、高等教育、職業教育;興建小型衛生所,徹底減少瘧疾、鼠疫、結核病的發生率,改善公共衛生	－ 1896年 －	中俄密約;孫中山先生倫敦蒙難;設立郵政
臺灣總督府醫學校(臺大醫學院前身)成立;臺灣銀行開業;公佈《治安警察法》	－ 1899年 －	美提出門戶開放政策;山東義和團起
臺北-臺南電話開通;臺南、高雄間鐵路通車;首座製糖廠	－ 1900年 －	義和團之亂;八國聯軍
專賣局成立;臺灣神社落成	－ 1901年 －	辛丑和約;李鴻章卒
首次人口普查;首座發電廠啟用;臺北市街開始裝設電燈	－ 1905年 －	同盟會成立;民報創刊;設立學部
縱貫鐵路(山線)全線通車,基隆至高雄全長405公里	－ 1908年 －	清頒布憲法大綱;光緒及慈禧卒,溥儀即位
阿里山鐵路全線通車,全長71.9公里,以運送木材為主	－ 1911年 －	武昌起義
「馬偕紀念醫院」開幕;農業技師磯永吉(臺灣蓬萊米之父)來臺,引進日本米種以改良臺灣在來米,發展新品種	－ 1912年 －	中華民國臨時政府成立,孫中山先生就任臨時大總統;清帝退位,公布中華民國臨時約法,袁世凱繼任臨時大總統;中國同盟會改組為國民黨
屏東至九曲堂間鐵路開通,縱貫鐵路延伸至屏東全線完成	－ 1913年 －	二次革命失敗;袁世凱當選正式大總統;解散國民黨;中俄蒙協定
淡水長老教會創辦的淡水中學開學;林獻堂倡議設私立臺中中學(今臺中一中)	－ 1914年 －	中華革命黨成立 日侵山東占膠濟鐵路及青島
國立臺灣博物館落成;國立臺灣圖書館成立	－ 1915年 －	日本提出21條要求;五九國恥;肇和艦起義

在臺灣		在大陸
臺北圓山動物園開園；舉行臺灣全島圍棋比賽；《臺灣日日新報》舉辦全島馬拉松大賽	－ 1916年 －	袁世凱取消帝制；陳其美被刺袁世凱卒，黎元洪繼任大總統恢復臨時約法及國會；胡適始倡文學革命
臺南高等女學校舉行開校典禮；《臺灣新聞紙令》公佈；日本棒球隊來臺與臺北棒球隊比賽，掀起臺灣棒球熱	－ 1917年 －	國會第二次被解散；對德奧宣戰；孫中山在廣州成立軍政府
臺南孔廟修建完成；中央山脈橫貫公路完成，開始遞送郵件	－ 1918年 －	軍政府改組；段祺瑞與日本締結軍事協定
日本首任文官總督就任，提出內地延長主義，主張日臺融合；臺灣電力公司設立；公告《臺灣教育令》	－ 1919年 －	五四運動；外蒙撤銷自治；拒絕簽署對德和約；南北議和會議在上海開幕
興建嘉南大圳；旅日臺灣留學生擴大組織「新民會」、發行《臺灣青年》雜誌	－ 1920年 －	直皖戰爭；各地反日學潮迭起
林獻堂等人向日本提出「臺灣議會設置請願書」，從此展開14年的「臺灣議會設置請願運動」；「臺灣文化協會」成立；	－ 1921年 －	孫中山任非常大總統；中國共產黨成立
設立師範大學、中興大學農學院、成功大學工學院；杜聰明獲得京都大學醫學博士學位，成為臺灣首位博士	－ 1922年 －	第一次直奉戰爭；陳炯明叛變；舊國會在北京復會
臺日海底電話線通話；花東鐵路通車；臺灣婦女共勵會成立，女權運動在臺萌芽	－ 1925年 －	孫中山逝世；五卅慘案；國民政府成立
臺中教育博物館開館；花東鐵路通車	－ 1926年 －	中山艦事件；國民革命軍誓師北伐
臺灣民眾黨成立；《臺灣民報》發行	－ 1927年 －	國民政府奠都南京；國民政府對俄絕交
基隆臺北縱貫公路通車；臺北帝國大學創校	－ 1928年 －	濟南慘案；蔣中正任國府主席

在臺灣		在大陸
霧社事件爆發；臺灣文化三百年紀念會召開	－ 1930年 －	中原大戰爆發
高雄設立臺灣海洋觀測所(首座熱帶海洋研究所)；《臺灣文學》創刊；臺北廣播電臺成立	－ 1931年 －	九一八事變
菊元百貨開幕(首家百貨公司)；臺南歷史館成立	－ 1932年 －	一二八事變；滿洲國成立
實施《臺、日人通婚法》；《福爾摩莎》雜誌創刊	－ 1933年 －	塘沽協定；廢兩改元，確立銀本位幣制
日月潭水力發電廠（第一期）竣工；臺北帝國大學增設「熱帶醫學研究所」，致力熱帶醫學研究	－ 1934年 －	新生活運動；共軍流竄西北
臺灣鳳梨株式會社成立；臺灣第一劇場落成；南迴公路竣工	－ 1935年 －	中共召開遵義會議
松山機場落成；督府鼓勵日人移民臺灣；臺北市公會堂(今中山堂)落成	－ 1936年 －	國民政府施行兵役法土地法；西安事變
總督府推行「皇民化運動」；首批的臺灣人軍伕被調往中國戰場	－ 1937年 －	蘆溝橋事件，中國、日本爆發正式戰爭；二次大戰亞洲戰爭起；南京大屠殺
臺灣總督府實施臺民「志願兵制」，並徹底推行皇民化	－ 1938年 －	頒布抗戰建國綱領；國民參政會成立
全面管制米穀輸出；首批臺灣農業義勇軍(軍農伕)720人自華中戰地返臺	－ 1939年 －	汪兆銘與日本祕密協議
臺灣銀行票券發行額達一億七千四百萬，破歷年紀錄；總督府推行改姓名運動	－ 1940年 －	法國封閉滇越路；英國封閉滇緬路
廢除小學校，公學校之別，一律改稱為「國民學校」；設立「皇民奉公會」，以總督為總裁，厲行「皇民化運動」	－ 1941年 －	國民政府對日德義宣戰；國軍入緬協助英軍作戰

在臺灣		在大陸
高砂義勇隊出發前往菲律賓；臺灣區長老教會加入日本教團，成立臺灣基督教奉公會	－ 1942年 －	蔣委員長出任中國戰區盟軍最高統率；英美宣布放棄在華特權
六年義務教育制	－ 1943年 －	中美中英簽訂平等新約 中美英蘇發表四外長宣言
臺灣所有報紙合併為《臺灣新報》；簡化改姓手續，鼓勵臺灣民眾改日本姓名	－ 1944年 －	知識青年從軍運動
臺北市遭到美軍空襲，總督府被部份炸毀；國民政府登陸臺灣基隆；在臺北市公會堂舉行日本受降典禮	－ 1945年 －	日本投降；中蘇友好同盟條約簽字；臺灣光復；重慶會談
舉行鄉、鎮、區民代表及村里長選舉	－ 1946年 －	政治協商會議；召開制憲國民大會，制定中華民國憲法；馬歇爾來華調停
二二八事件爆發 魏道明任第一任臺灣省省主席	－ 1947年 －	國民政府公布憲法；政府宣布動員戡亂
故宮文物遷臺	－ 1948年 －	召開第一屆國民大會 蔣中正當選中華民國行憲後第一任總統 徐蚌會戰失利
中華民國政府遷臺；實施戒嚴；三七五減租；美國公布「中美關係白皮書」；幣制改革（四萬元換一元）	－ 1949年 －	中華人民共和國成立，毛澤東為中央人民政府主席
美第七艦隊協防臺灣	－ 1950年 －	韓戰開始，中國人民志願軍赴韓參戰
「臺灣臨時省議會」成立	－ 1951年 －	三反運動開始
中日簽訂臺北和約	－ 1952年 －	五反運動開始
實施耕者有其田及四年經濟建設計畫	－ 1953年 －	中國開始執行第一個五年計劃；朝鮮停戰協定簽訂

在臺灣		在大陸
中美共同防禦條約，美國與中華民國簽定國際條約，以軍事為基礎，包含政治、經濟、社會等合作的多目標條約	－ 1954年 －	九三砲戰，第一次「臺海危機」，中華人民共和國由廈門砲擊金門及臺灣
一江山戰役爆發；美國決議防衛臺、澎等地	－ 1955年 －	中國科學院學部成立
東西橫貫公路開工；大專聯考正式實行；臺閩地區戶口普查首度實施	－ 1956年 －	雙百方針以發展、繁榮社會主義中國的科學、文化和藝術事業
實施戰士授田政策；首屆臺語影展揭幕	－ 1957年 －	反右派鬥爭開始
八二三金門砲戰	－ 1958年 －	「三年困難時期」，大躍進運動，全民大鍊鋼鐵嚴重影響了農業收穫，導致1959年至1961年連續三年發生全國大規模饑荒
東西橫貫公路通車	－ 1960年 －	中蘇關係破裂
臺灣電視公司開播	－ 1962年 －	印度向中國進攻
楊傳廣創世界運動紀錄	－ 1963年 －	中蘇公開論戰開始
石門水庫完工	－ 1964年 －	中國舉行第一次核子試爆
美國終止對華經濟援助	－ 1965年 －	「元謀猿人」化石出土
高雄加工出口區啟用;中華文化復興運動	－ 1966年 －	中國發動文化大革命
實施九年國民義務教育	－ 1968年 －	大規模的知識青年上山下鄉運動開始
首屆中央民意代表增補選辦法通過	－ 1969年 －	珍寶島事件發生
蔣經國在紐約遇刺	－ 1970年 －	中國第一顆人造衛星發射成功
中華民國退出聯合國，中華人民共和國取得聯合國代表權。臺灣因此陷入外交孤立，臺灣以彈性外交和經貿實力為後盾，與各國發展經濟、文化、科技等實質關係	－ 1971年 －	中華人民共和國入聯合國

在臺灣		在大陸
中華民國與日本斷交，中華人民共和國與日本建交	－ 1972年 －	尼克森訪大陸；中日建交
開始實施十大建設	－ 1973年 －	毛澤東提出「三個世界」劃分的理論
中日斷航	－ 1974年 －	陝西發現秦始皇兵馬俑坑
蔣中正4/5逝世享年89歲	－ 1975年 －	中國與歐洲經濟共同體建立外交關係
丁肇中獲諾貝爾獎	－ 1976年 －	文化大革命結束；毛澤東過世享年84歲
美國與中華民國斷交	－ 1978年 －	鄧小平接掌治國大權 美國與中華人民共和國建交
1979 中美建交、臺美斷交、美國國會通過《與臺灣關係法》。蔣經國總統曾聲明「中華民國不論在任何情況下絕對不與中共政權交涉，並且絕對不放棄光復大陸解救同胞的神聖任務，這個立場絕不會變更。」更進一步成為所謂不接觸、不談判、不妥協的「三不政策」	－ 1979年 －	中華人民共和國以「人大常委會」名義發表「告臺灣同胞書」提出「和平統一祖國」的統戰號召及「三通四流」的主張，何謂三通四流是指海峽兩岸通郵、通商、通航以及學術、文化、體育、科技等領域的交流
以「三民主義統一中國」為準則	－ 1981年 －	葉劍英發表「葉九條」
江南案:華裔美籍作家劉宜良（筆名「江南」）在美國遭到中華民國國防部情報局僱用的臺灣黑道份子刺殺身亡	－ 1984年 －	鄧小平提出「一國兩制」之構想。一國意指中華人民共和國為唯一合法政府，而兩制則為在一個中國的前提之下，大陸的社會主義和臺灣的資本主義共存
民進黨成立	－ 1986年 －	八六學潮，要求政府進行民主化改革，導致中共中央總書記胡耀邦下臺
臺灣地區解嚴；開放赴大陸探親、展開文化交流與間接貿易	－ 1987年 －	鄧小平提出社會主義初級階段理論
蔣經國1/13逝世，李登輝繼任	－ 1988年	
簽訂「金門協議」，由兩岸紅十字會負責遣返偷渡客業務	－ 1990年 －	

在臺灣		在大陸
宣布結束動員戡亂，制訂「國家統一綱領」，成立大陸委員會，委託海峽交流基金會處理兩岸交流事務，成立海峽交流基金會(海基會)	－ 1991年 －	成立海峽兩岸關係協會（海協會）
海基會董事長辜振甫和海協會會長汪道涵在新加坡舉行「辜汪會談」	－ 1993年 －	江澤民擔任國家主席
首屆民選總統－李登輝	－ 1996年 －	董建華當選首任香港特別行政區行政長官；在臺灣周邊海域試射飛彈
民主進步黨在縣市長選舉中取得12席，首度超越國民黨	－ 1997年 －	鄧小平過世享年94歲
李登輝發表特殊國與國的關係；921大地震	－ 1999年 －	取消海協會會長汪道涵訪臺
首次政黨輪替，陳水扁當選總統，宣示四不一沒有，只要中共無意武力犯臺，保證任期內不會宣布獨立、不會更改國號、不會推動兩國論入憲、不會推動改變現狀的統獨公投，也沒有廢除國統會和國統綱領的問題	－ 2000年 －	1997年香港回歸1999年澳門回歸
金門、馬祖實施小三通	－ 2001年 －	加入世界貿易組織WTO
陳水扁發表一邊一國論	－ 2002年 －	胡錦濤當選中共中央總書記
立法院通過「公民投票法」；首次春節包機直航；爆發嚴重的SARS疫情	－ 2003年 －	胡錦濤當選中國國家主席，溫家寶當選國務院總理
首度舉辦公民投票	－ 2004年 －	香港舉行七一大遊行
馬英九當選中國國民黨主席	－ 2005年 －	中共針對臺灣制訂反分裂國家法，意圖將武力犯臺予以合法化
臺灣高鐵正式營運	－ 2007年 －	首顆探月衛星「嫦娥一號」發射成功

在臺灣		在大陸
馬英九當選第12任總統;未來8年兩岸關係將定調為不統、不獨、不武;開始實施兩岸週末包機直航,並開放大陸地區居民來臺觀光	－ 2008年 －	北京奧運;四川大地震
發行800多億元「振興經濟消費券」兩岸簽訂「金融監理合作瞭解備忘錄(MOU)」及「海峽兩岸共同打擊犯罪及司法互助協議」	－ 2009年 －	新疆烏魯木齊爆發種族衝突;舉行中俄聯合軍演
	2010年 －	上海主辦世界博覽會
中華民國建國一百年;中華民國政府與臺灣人民對東日本大震災展開援助;開放陸客自由行	－ 2011年 －	中國國內生產總值首次超越日本成為全球第二大經濟體
第13任總統副總統選舉,馬英九、吳敦義以6,891,139票當選,得票率51.60%	－ 2012年 －	神舟九號升空,執行十三天的太空任務
臺灣與日本於臺北賓館簽署《臺日漁業協議》,兩國共享重疊專屬經濟海域的漁業資源;南投縣仁愛鄉發生芮氏規模6.1大地震	－ 2013年 －	習近平當選國家主席及國家中央軍委主席;李克強中央政治局常委國務院黨組書記及國務院總理
因反對兩岸服務貿易協議黑箱作業,抗議學生發起「318青年占領立法院」運動,後定名為太陽花運動;11月,舉行「九合一」地方選舉	－ 2014年 －	習近平宣布成立絲路基金,支持「一帶一路」(絲綢之路經濟帶和21世紀海上絲綢之路)的基礎建設等項目
臺灣開放陸客至金門、馬祖和澎湖觀光,可於入境時申請落地簽證	－ 2015年 －	馬英九與習近平在新加坡舉行馬習會談,此為1949年中國內戰結束之後,兩岸領導人的首次會面
蔡英文當選第14任總統,提出南向政策,兩岸關係主張「維持現狀」	－ 2016年	
巴拿馬宣布與中國建交,並與臺灣政府斷交	－ 2017年 －	中國大陸多省市正式啟用電子往來臺灣通行證,同時停止簽發現行本式往來臺灣通行證

04

臺灣常去景點

Hot Spots in Taiwan
What you can never miss when
visiting Taiwan？

你知道臺灣有哪些值得一遊的景點嗎？

遊客來自四面八方，文化水平也不同，如何用大家都能瞭解的方式來介紹，思考遊客對景點可能的問題以及興趣點在哪裡，並透過導遊的介紹，用心領略臺灣之美。

故宮，正是寶島上的一塊塊瑰寶，我們就從這裡開始…

臺北

NATIONAL PALACE MUSEUM

國 立 故 宮 博 物 院 ·

國立故宮博物院的收藏，承襲自宋、元、明、清四朝宮中收藏。主要是繼承原先國立北平故宮博物院、國立中央博物院籌備處和國立北平圖書館等機構所藏來自紫禁城、盛京行宮、避暑山莊、頤和園、靜宜園和國子監等處皇家舊藏的精華不僅流傳有緒，反映了帝王們的審美品味，也是中華文化發展歷程的一個縮影。

故宮由來

臺北故宮又名中山博物院

「故」有舊、過去的意思，位於北京的故宮其前身是明清兩代皇宮，舊稱紫禁城，佔地面積72萬平方米，建築面積約15萬平方米。明成祖朱棣永樂4年(1406年)開始營建，永樂18年(1420年)落成。

臺北故宮，又名中山博物院，是位於臺北市士林區的一座國立博物館，

直屬中華民國行政院。館內以收藏中華文化歷代古物、圖書、文獻為主，主要承襲自宋、元、明、清四朝宮廷之皇家收藏，及後來徵集的文物。除了臺北外雙溪的主院區外，於嘉義縣太保市籌建南部院區，於2015年12月28日開館營運。

1965年臺北外雙溪新館興建完成，將兩院(原故宮博物院及中央博物院)文物合併，新館館舍定名為「中山博物院」，於國父百年誕辰紀念日開幕。經統計，原故宮部分，有器物46,100件，書畫5,526

件，圖書文獻545,797冊件；原中博部分，器物11,047件，書畫477件，圖書文獻38件，共計608,985件冊。

故宮博物院現有的典藏，除了以上原有的文物外，部分來自後來的新增。途徑涵蓋接收其他的機關移交該院、外界捐贈及收購等，又以受贈和收購最為重要。自1967年至2012年底為止，增添的器物、書畫、圖書文獻等文物，由相關機關移交23,253件、受贈45,606件冊、收購16,246件冊，合計85,105件冊。

據統計，2014年造訪故宮人數達540萬人次，為歷年之最。此外，國立故宮博物院與英國大英博物館、法國羅浮宮博物館、俄羅斯冬宮博物館及美國大都會藝術博物館並列為世界五大博物館。

故宮文物遷移來臺經過

捍衛國寶　萬里播遷

1912	清帝溥儀退位，中華民國建立之初，溥儀仍住在紫禁城內
1914	熱河避暑山莊和瀋陽故宮的文物移至紫禁城
1924	11月，溥儀被北洋軍閥馮玉祥逐出紫禁城。溥儀居住紫禁城這段期間，因賞賜、故臣借觀、拍賣點押、竊取盜賣，使1200多件書畫精品、古籍善本和大量珍寶流失。隨後於紫禁城成立清室善後委員會，清點與整理宮內珍藏文物
1925	10月10日，紀念中華民國國慶，在北京紫禁城成立「故宮博物院」
1931	九一八事變，日本侵佔東北，華北告急，故宮未雨綢繆，擇院藏文物菁華者裝箱儲置，為文物南遷避難預作準備
1933	故宮文物開始分批裝箱，共分5批，19,557箱。其中的6,066箱分批南遷，包含古物陳列所、頤和園、國子監等單位文物
1935	故宮挑選存滬文物精品，前往英國倫敦參加「中國藝術國際展覽會」

南遷南京

1936 12月，南京分院建成，故宮文物遂由上海移運南京朝天宮新建的庫房存放

1937 七七事變爆發，故宮南京分院分南路、中路、北路先後將文物疏散到大後方。南路首批遷運文物共80箱，多為參加過倫敦「中國藝術國際展覽會」的精品，採陸路運往四川巴縣；中路以水運，共運出文物9,331箱至四川樂山安谷鄉；北路以鐵路搶運文物共7,287箱，最後抵達四川峨嵋

最後南遷至南京的文物約2,900箱來不及運送，滯留在南京。北平淪陷後，北平故宮仍留有許多文物，淪陷期間還繼續清點未曾登記的文物，並又廣泛徵集了一批珍貴文物

精品抵臺‧建館復院

1948 國共戰亂，中華民國政府將故宮博物院南遷文物、國立中央博物院籌備處文物、國立中央圖書館善本圖書等文物開始運往臺灣，成立「中央文物聯合保管處」

12月27日，第一批文物320箱從南京下關押運中鼎艦運抵基隆港

1949 1月6日，第二批文物由招商局海滬輪運出，1月9日抵達基隆港，共計1,680箱

1月29日，第三批文物由崑崙號軍艦運出，2月22日運抵基隆港，共計972箱(原計畫搬運1,700箱，但軍艦一到，海軍部眷屬就搶先上船，由於運輸艦艙位有限，最後只能運出972箱，剩下的728箱被迫留在南京)

8月23日，文物與大成至聖先師奉祀官府文物一起遷入臺中縣霧峰區吉峰村，並於臺中縣霧峰鄉北溝覓地建築庫房(隔年4月落成，文物隨即遷入)

散(氏)盤　西周

青瓷葵花式小碗　宋／官窯

1951 6月，成立兩院(國立故宮博物院、中央博物院)存臺文物清點委員會，延聘學者、專家為委員，進行重編箱號、抽查箱內文物，直到1954年才完成。總計故宮運臺文物共2,972箱，只佔北平南遷箱件22%。中博籌備處遷運來臺共852箱，多為精品，總計共3824箱

1957 北溝陳列室正式開放；1961年，挑選精品253組件，以「中華文物」(Chinese Art Treasures)為題赴美國華府、紐約、波士頓、芝加哥、舊金山五大城市巡迴展出，為期一年。從253組件中，選出50組件精品參加紐約世界博覽會展出

1965 臺北外雙溪新館興建完成，行政院頒布「國立故宮博物院管理委員會臨時組織條例規程」，聘任王雲五為主任委員，蔣復璁為院長，新館館舍則定名為「中山博物院」，於國父百年誕辰紀念日開幕

1969 訂定《國立故宮博物院藏品徵集辦法》，在臺展開增加藏品的行動

完成文物建卡照片攝照

1991 1989年國立故宮博物院管理委員會聘請社會學者、專家40餘人組成委員小組，再次進行全院藏品文物的清點檢驗。至1991年5月完成藏品文物登錄號籤張貼，文物建卡照片攝照以及文物保存狀況的瞭解

2007 2月，正館擴充整建工程完工，展覽空間達到9,613.91平方公尺、非專業展覽用之公共空間則增加至10,656.98平方公尺、行政空間增至8,852.69平方公尺

周功鑫首度開啟兩岸故宮交流

2009 2月14日，國立故宮博物院院長周功鑫帶團赴中國大陸訪問北京故宮，首度開啟兩岸故宮交流；3月，北京故宮院長帶團來臺參訪

10月7日舉辦「雍正－清世宗文物大展」，商借北京故宮與上海博物館37組件精品，成為兩岸故宮首次合作的展覽

2010 「雍正－清世宗文物大展」居全球最受歡迎展覽第七位

2011 兩岸首次單一文物合展「山水合璧－黃公望與富春山居圖特展」，本圖前後兩段在分隔361年之後，「剩山圖」與「無用師卷」於6月2日在臺北國立故宮博物院展出，位居全球最受歡迎展覽第三名

國立故宮博物館南部院區

2000 中央政府政黨輪替，推動故宮南部院區之規劃設立

2003 行政院選定嘉義縣太保市為故宮分院院址，並配合鄰近的高鐵嘉義站特定區開發計畫共同進行

2008 負責工程的建築師Antoine Predock及其公司與故宮方面的溝通糾紛，宣布退出設計案，並向法院控告故宮，要求支付工程設計費4,000萬元，使南院計畫延宕

2011 博物館主體建築由姚仁喜率領的大元聯合建築師事務所執行

2012 依據中華民國中央行政機關組織調整，增設南院處

2013 故宮南院正式動工，建築高29.3公尺，造型以3個流線型量體交會組成，以龍、象、馬為設計元素，象徵中華、印度與波斯間的文化交流。主體建築西側的「實量體」包含典藏與展示空間，以三角形石材與鋁板覆蓋。東側的「虛量體」包括公共服務與辦公空間，以深遮陽結構式窗框提供戶外景觀。兩者間的「中間量體」始於南端的跨湖景觀橋頭，穿越虛,實量體，終於北側湖岸

2015 12月28日開館試營運

藏品分類

故宮收藏的文物，不僅數量龐大，且品類繁雜，分為銅器、瓷器、玉器、漆器、琺瑯器、雕刻、文具、印拓、錢幣、繪畫、法書、法帖、絲繡、成扇、善本書籍、清宮檔案文獻、滿蒙藏文文獻，以及包括法器、服飾、鼻煙壺在內的雜項等類別。累計至2018年3月底，全院的典藏量，總計697,554件冊：

▸ 織品 - 1,571件

▸ 銅器 - 6,226件

▸ 繪畫 - 6,643件

▸ 瓷器 - 25,555件

▸ 法書 - 3,707件

▸ 玉器 - 13,478件

▸ 法帖 - 495件

▸ 漆器 - 767件

▸ 絲繡 - 308件

▸ 琺瑯器 - 2,520件

▸ 成扇 - 1,880件

▸ 雕刻 - 663件

▸ 善本書籍 - 212,169冊

▸ 文具 - 2,379件

▸ 清宮檔案文獻 - 386,863冊件

▸ 錢幣 - 6,953件

▸ 滿蒙藏文文獻 - 11,501件

▸ 雜項 - 12,978件

▸ 拓片 - 898件

(參考資料 / 國立故宮博物院)

故宮導覽

初步認識展場及產品

望來已是幾千載，只似當時初望時

在我們走進故宮建築之前，會先經過故宮的「天下為公」牌坊、華表(天下為公牌坊旁的兩根大柱子)、銅獅以及第一層階梯上方之大型方鼎。進到地下一樓，最先映入眼簾的是 國父座像。從地下室要上到一樓的電扶梯上方玻璃是漂亮的狂草；上樓的同時可以看到左側隔壁棟房屋(餐廳)漂亮的天青色外牆。

故宮文物分類法眾多，大概的分類可從導覽大廳的時間軸上看出。時間軸顯示人類文化從石器時代、燒製陶器、鐵器時代、歷史時代；與此時間軸相對照故宮文物可分為玉石器、陶瓷器、青銅器、圖畫冊頁、巧雕珍玩、書籍檔案。

臺北故宮的展覽分為常設展和特展。常設展的主題不變，內容物多會依照文物的特性定時替換，每回替換都會顧到展示的全面性。例如，歷代陶瓷展一定會展出五大名窯每個窯的瓷器，但件數不一定。最常參觀的常設展有歷代玉器展、歷代銅器展、歷代陶瓷展、巧雕玉石展、明清雕刻展、清代家具展等。

此外，設有古畫動漫(102展覽室)，這是故宮多年來在努力數位典藏、結合新多媒體科技以展現古物之美的成果。讓觀眾置身8公尺寬的科技畫境中，體驗中國長卷繪畫之意境。故宮目前有6

幅陸續展出清院本清明上河圖、明仇英漢宮春曉、明文徵明倣趙伯驌後赤壁圖、清徐揚日月合璧五星連珠圖、明人畫出警圖、入蹕圖、清院本十二月令圖。

導遊除要對最著名的「鎮院三寶」(鎮館三寶)和「鎮宮三寶」(故宮三寶)瞭若指掌外，還要能就2002年舉辦的故宮國寶「參觀民眾票選版」和「院內專家院藏版」中依自己的認知與喜好，選擇幾樣加以介紹。

| 觀光客可能會想知道 |

- 中山博物院的牌匾在哪？
- 電扶梯上方玻璃的草書是誰寫的？
- 故宮哪類典藏最多？
- 天下為公牌坊旁的兩根大柱子是什麼？
- 故宮晶華玻璃是破了嗎？
- 故宮的古物全都是國寶級嗎？

| 小提示 |

「故宮三寶」：
翠玉白菜、肉形石、毛公鼎

「鎮院三寶」：
谿山行旅圖、早春圖、萬壑松風圖

故宮重要文物
遊客每到故宮必看的寶物

「鎮院三寶」指的是北宋三幅巨碑式山水畫分別為 范寬〈谿山行旅圖〉、郭熙〈早春圖〉和李唐〈萬壑松風圖〉，是一個繪畫史的里程碑。在此以後，中國繪畫更往質感、量感、空間感等美學元素和崇高、雄偉、悲壯等美學標準的方向前進(與西方古典美學相通)，注重氣勢撼人的客觀表現，而這些在鎮院三寶這三幅巨作中達到顛峰。

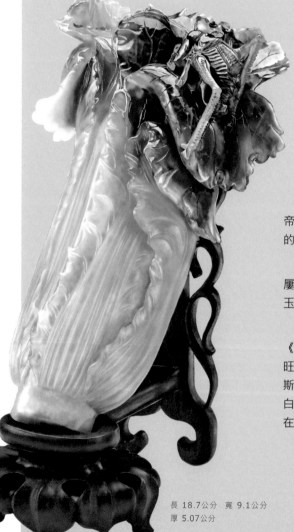

翠玉白菜　清

這件與真實白菜相似度極高的作品，是由翠玉所琢碾而成，潔白的菜身與翠綠的葉子，都讓人感覺十分熟悉而親近，別忘了看看菜葉上停留的兩隻昆蟲，它們可是寓意多子多孫的螽斯和蝗蟲。

此件作品原置於紫禁城的永和宮，為光緒皇帝妃子瑾妃的寢宮，因此有人推測此器為瑾妃的嫁妝，象徵其清白，並祈求多子多孫。

白菜與草蟲的題材在元代到明初的草蟲畫中屢見不鮮，一直是受民間喜歡的吉祥題材。翠玉與白菜造型的結合則從清中晚期才開始。

螽斯，蝗蟲的一種。在《詩經》《國風》中《周南》章的《螽斯》，就是祈求家族後代興旺，如同螽斯一般的詩作。可見自古以來，螽斯一直代表華夏民族多子多福的觀念。「翠玉白菜」上螽斯的左鬚折斷了一公分，這個損壞在民國55年(1966年)的檔案照中已可見。

長 18.7公分　寬 9.1公分
厚 5.07公分

|觀光客可能會想知道|

▪ 聽說翠玉白菜是假的？

▪ 哪一隻是蝗蟲？哪一隻是螽斯？

長 7.9公分　全高 6.6公分

<div style="text-align: right">清</div>

肉形石

　　肉形石原是一塊自然生成的瑪瑙，在生成的過程中，受到雜質的影響，而呈現一層一層不同顏色的層次。製作此件肉形石的工匠發揮巧思，將原來質感豐富的石材加工琢磨，並將表面的石皮染色，做成這件肉皮、肥肉、瘦肉層次分明，毛孔和肌理都逼真展現的作品。

西周晚期

毛公鼎

鼎口飾重環紋一道，敞口、雙立耳、三蹄足。毛公鼎的珍貴之處在於其鼎腹中的金文(亦稱銘文或鐘鼎文)，計約有500個字，是兩岸所有出土的青銅器中，字數最多的。

　　銘文的內容可分成七段，原為一篇冊命書，意指周宣王即位之初仍尚年幼，想要振興朝政，乃請叔父毛公為其治理國家內外的大小政務，命毛公家族擔任禁衛軍，保衛王家的安全，並賜酒食、輿服及兵器等。毛公為了感念周天子對他的信任及禮遇，於是鑄鼎記事，傳予子孫永寶永享。

高 53.8公分　腹深 27.2公分
口徑 47.9公分　重 34.7公斤

　　毛公鼎在道光年間之陝西出土後一直被私人收藏家所收藏，後來輾轉流入大收藏家葉公綽手中，葉公綽將毛公鼎藏其上海寓所中。日軍佔領上海後，葉公綽家人為了不讓毛公鼎落入日軍手中，而陷入困境。抗戰後葉公綽一家因生活困頓將毛公鼎抵押給銀行，後來商人陳詠仁出巨資把鼎贖出，1946年捐獻給國民黨政府。之後再隨國民政府輾轉來臺。

| 觀光客可能會想知道 |

- 鼎的用途是什麼？毛公鼎如何製成？
- 鼎腹中刻的文字是什麼字？

故宮有兩種「十大國寶」，一種是院內專家公認的「院藏十大國寶」；另一種是每年針對參觀者問卷調查的「票選十大國寶」。有趣的是，兩種十大加起來共有19件，而只有「快雪時晴帖」重複。

院藏十大國寶為西周《散氏盤》、北宋《汝窯青瓷無紋水仙盆》、清《金嵌松石珊瑚壇城》、清《藏文大藏經》、明《帝鑑圖說》、晉 王羲之《快雪時晴帖》、南宋《國子監刊本（爾雅）》、北宋 李唐《萬壑松風圖》、北宋 郭熙《早春圖》、北宋 范寬《谿山行旅圖》。因其中有半數以上是限展書畫，往往要等好幾年才能在每年10月的特展裡露臉，所以一個人的一生中要看完院藏十大國寶相當不容易。

觀眾票選十大國寶，分別為清《翠玉白菜》、戰國《龍形珮》、元《玉大雁帶飾》、清《清院本 清明上河圖》、清《掐絲琺瑯天雞尊》、清《高宗夏朝冠》、晉《快雪時晴帖》、漢《玉龍紋角形杯》、清《楊維占 雕沉香木香山九老》、清《竹絲纏枝花卉紋多寶格圓盒》。

竹絲纏枝花卉紋多寶格圓盒

清乾隆

高 24.5公分　直徑 18.5公分

這件圓盒外壁用竹絲拼接後再黏飾纏枝番蓮紋竹黃片，並且利用機軸原理，將圓筒型盒分成四個扇形，180度打開來可成為一字形小屏風，360度翻轉後可成為一個正方形筒狀。每個扇形內又分成許多隔層，其中圓柱形格層再分成數格，而且可以360度旋轉，全器匠心獨運，極盡設計之能事。在這件圓盒格層內收貯27件小文玩，除了有古代與清代玉器之外，上有清代乾隆內廷畫家的繪畫作品。每一個扇形的最下層之三角形抽屜內應收藏有一件手卷，可惜目前只餘3件；每件的縱長只有7公分左右。在其中一個扇形中央的三角形抽屜中收納了金廷標畫的人物小冊，它的長與寬只有3公分左右，它們幾乎可說是臺北故宮所藏最袖珍的手卷與冊頁。

| 觀光客可能會想知道 |
▪ 裡面的小書小卷真的有畫嗎？

嘉量 <small>新莽</small>

高 25.6公分　(國寶級古物)

　　新莽時期以「復古改制」著名，而嘉量便是王莽根據《周禮》所製作的標準量器。全器五個量體，中央上部為「斛」，下部較淺為「斗」，右耳為「合」，左耳上部為「升」，下部為「龠」(ㄩㄝˋ)；各有一篇器銘說明其尺寸、量值、及容積計算方法。由其銘文可知，1斛=10斗，1斗=10升，1升=10合，1合=2龠。

| 觀光客可能會想知道 |
▪ 嘉量為什麼重要？

嘉量　新莽

范寬 / 北宋
谿 山 行 旅 圖

軸 / 絹本 / 淺設色畫
縱　206.3公分　橫　103.3公分
(國寶級古物) (鎮院三寶之一)

　　范寬是北宋中期的繪畫大家，出身於關陝地區，因得以飽覽北地的雄渾景致，故筆下的山水氣勢磅礴。《谿山行旅圖》巍峨的高山頂立，山頭灌木叢生結成密林，狀若覆菌，兩側有屓從似的高山簇擁。小丘與岩石間一群駝隊正在趕路。細如弦絲的瀑布直瀉而下，溪流穿越山谷間，景物描寫極為雄壯逼真。全幅山石以密如雨點的墨痕和鋸齒般的岩石刻畫出山石渾厚蒼勁之感。畫的右角樹蔭則是有范寬的落款。

| 小提示 |

傳說范寬（約950年 - 約1032年）個性憨厚、舉止率直、嗜酒好道、擅長山水畫。起初學五代山東畫家李成，後來覺悟說：「前人之法，未嘗不近取諸物，於與其師於人者，未若師諸物也；無與其師於物者，為若師諸心。」於是隱居翠華山，留心觀察林間煙雲變滅、風雨晴晦、各種變化之景。當時的人稱讚他：「善與山傳神」。 在1958年好不容易才在畫中找到范寬的落款。

散（氏）盤

西周晚期

散(氏)盤　西周
高 20.6公分　腹深 9.8公分
口徑 54.6公分　底徑 41.4公分
(國寶級古物)

盤原為盛水器，不過散氏盤在盤內鑄357字契約長銘，已擺脫實用功能，躍升為宗邦重器。散氏盤附耳，腹飾夔(ㄎㄨㄟˊ)紋，並浮雕了三個獸頭，高圈足上則飾獸面紋。

銘文內容記載西周夨(ㄗㄜˋ)、散兩國間的土地糾紛。當時夨國發兵侵略散國，後來雙方議和，侵略者的夨國於是勘定田界，割地賠償散國。和議時，夨國派官員15人前來交割田地及田器，散國則派了10個人接收，雙方在周王使者的見證下，進行協議並訂定契約。

當時因沒有紙筆，於是將契約內容鑄刻銘文於盤內，而散氏盤即成為「史上第一份書面合同」。

早春圖

郭熙 / 宋

軸 / 絹本 / 淺設色畫
縱 158.3公分　橫 108.1公分
(國寶級古物) (鎮院三寶之一)

郭熙(約1000年－約1087年後)是北宋神宗朝的宮廷畫師，這幅作於1072年的《早春圖》，充分體現其繪畫成就，畫上如蒸雲般充滿動感的山石，以及蟹爪般的枝芽，是主要的特色。

畫面中央的主山之外，兩側有舟子、漁人、婦人、童子在水邊勞動。這是春雪乍融的時節，草木才剛開始發枝，自然界與生民百姓都正開始新年度的生命循環。

北宋畫家對於四季節氣與自然律動十分留意，郭熙本人即曾觀察四季山水說：「真山水之煙嵐，四時不同，春山澹冶而如笑，夏山蒼翠而如滴，秋山明淨而如粧，冬山慘淡而如睡。」這幅《早春圖》表現的正是如笑的春山，不同於范寬迥然三段的嚴峻構圖，多了一股微妙的氣氛，柔和物象，也統合了全畫遠近、深淺的空間感，塑造出可游可居的理想山水。

清

清院本 清明上河圖

卷 / 絹本 / 設色畫
縱 35.6公分 橫 1152.8公分 (國寶級古物)

　　清明上河圖是北宋(960-1126
年)相當流行的題材，其中以張擇
端畫的最為有名。歷代流傳多種
版本，臺北故宮就藏有8件之多。

　　其中又以清院本最出名。清院
本清明上河圖是由清宮畫院五位
畫家陳枚、孫祐、金昆、戴洪、
程志道在乾隆元年(1736年)合
作畫成。可以說是依照各朝的仿
本，及各家之所長的作品，然後
再加上明清時代特殊風俗，如踏
青、戲劇、猴戲、特技、擂台等
等娛樂活動，增加了許多豐富的
情節。雖然因為畫的事物繁多，
失去了宋代古制，卻是研究明清
之際社會風俗不可或缺的材料。

　　同時由於西洋畫風的影響，街
道房舍均以透視原理作畫，並有
西式建築列置其中。

　　此卷用色鮮麗明亮，用筆圓熟
細緻，界畫橋樑、屋宇、人物皆
細膩嚴謹，是院畫中極精之作。

| 觀光客可能會想知道 |
▪ 畫中怎麼有西式樓房啊？

新石器時代良渚文化晚期

玉琮

高 15.7公分　上寬 7公分
下寬 6.6公分 (國寶級古物)

　　琮是用於祭祀的玉器，
最早的玉琮見於安徽潛
山薛家崗，距今約5100
年。深碧綠色泛深淺赭斑
的閃玉，且以轉角線為中
心各琢一小眼面紋，全器
共有24個面紋，每個面紋
以刻有平行線的長穩稜，
象徵神祖所帶的羽冠。造
型略呈上大下小的方柱
體，內有貫穿的圓孔，基
本形制為內圓外方，以示
「天圓地方」。

玉琮　新石器時代

清
金嵌松石珊瑚壇城

金嵌松石珊瑚壇城　清

高 27.4公分　徑 38.6公分 (國寶級古物)

　　壇城(Mandala)是藏傳佛教用以象徵宇宙結構的法器，常陳設於桌案以供禮拜。這件圓形的壇城，通體鍍金，並以綠松石鑲嵌，中央一圈層疊如山的是宇宙中心須彌山，山外則排列四大部州的抽象符號，最外圈圍繞著珊瑚串，而側壁的半浮雕在卷枝番蓮紋內浮現各種佛家珍寶。這件壇城是達賴喇嘛五世於清順治九年(1652年)進送給順治皇帝的禮物，可見清朝與西藏在政治宗教上的緊密關係。

| 觀光客可能會想知道 |
▪ 為什麼達賴五世要送壇城給順治皇帝？

南宋
爾雅

外觀尺寸 (高、廣) 28.3X20公分
版框尺寸 (高、廣) 24.2X17公分 (國寶級古物)

　　《爾雅》一部字典性質的經書，原作者為誰，至今沒有定論。本刊本由南宋國家最高學府-國子監刊印，保存得相當完整。國子監自五代時開始刊刻經籍，然時至今日，五代與北宋的刊本已不可多見。這部南宋時代的《爾雅》是珍貴的孤本，也是考見五代刻書規模的重要證物。古書的字體與刊印形式，也如藝術品一般，有其風格演變的歷史。這部《爾雅》的字體端正有力，版面寬大疏朗，又稱為宋刻大字本，是難得一見的精品。註:其中「爾」是「近」的意思；「雅」本意為「正」，引申為官方規定的規範語言，

霽青單把杯、盤 元

景德鎮窯 （國寶級古物）
杯高 3.4公分　杯口徑 8.5公分
盤高 0.8公分　盤口徑 15.5公分

有著寶藍色般耀眼的釉色，
側著光看可以看到釉面原有金
彩紋飾留下的痕跡(金漆已經脫
落)。杯子是漏斗形，側邊有丁
字型單把。杯口盤沿均鑲有一
圈銀色稜釦，杯底盤底塗滿黃
褐色護胎汁。

| 觀光客可能會想知道 |
▪ 元朝有燒陶瓷？

霽青單把杯、盤　元

王羲之／東晉
快雪時晴帖

縱 23公分　橫 14.8 公分 (國寶級古物)

《快雪時晴帖》為王羲之寫給張侯的
短簡，全文4行28字，字字珠璣，被譽為
「二十八驪珠」。王羲之現存書跡多為
後人經過鉤摹複製，唐代以後《快雪時
晴帖》有不少複本，但墨跡只存此本，
乾隆皇帝特別重視，推崇它「天下無
雙，古今鮮對」，將此帖與王獻之的中
秋帖、王珣伯遠帖合稱為「三希」，寶
藏在書齋三希堂中，在卷首今可見「三
希堂」長形朱印。

此帖行氣流暢，筆意相連，起筆收筆
之間顧盼有情；多中鋒行筆，點勾挑均
不露鋒，結體平穩勻稱，筆畫線條飽滿
有彈性，穠纖合度，不僅字形美、姿態
美，連點畫也美，然而在優美的文字姿
態中，仍不失質樸的韻致。

| 小提示 |

快雪時晴帖內文：羲之頓首。快雪時
晴。佳想安善。未果為結。力不次。王
羲之頓首。山陰張侯。

王羲之(約303-361年)，祖籍山東，出
身仕族世家，西晉末隨父南渡，做過右
軍將軍，會稽內使。東進永和年間(345-
356年)去職，與東土名士盡情遊山玩
水。熱衷詩歌、音樂與書法。他學書由
近而古，轉益多師，取資廣博，尤其精
研體勢，將秦篆漢隸各種不同的筆法融
於真行草體中。所以唐朝人稱頌他「兼
撮眾法，備成一家，為萬世宗師」。

| 觀光客可能會想知道 |
▪ 本文這麼短啊？其他的是什麼？

青瓷無紋水仙盆

北宋／汝窯

口徑 23公分 足徑 19.3X12.9公分
高 6.9公分 橫 23公分 縱 16.4公分

青瓷水仙盆，是北宋徽宗年間的御用器皿，由汝窯燒制也是存世汝窯瓷器中唯一沒有開片者，明朝曹昭《格古要論》：「有蟹爪紋者真，無紋者尤好」說法，意指無紋者不僅為真品，且是極品。周壁胎薄，底足略厚，通體滿佈天青釉，極勻潤；底邊釉積處略含淡碧色；口緣與稜角釉薄處呈淺粉色。裹足支燒，底部有六個細支釘痕，略見米黃胎色。全器釉面純潔無紋片，僅略見未完全熔融的石英質流淌於釉中，益增釉色凝練的趣味。此種傳世稀少，溫潤素雅的色澤，正是宋人所欲追求如雨過天青的寧靜開朗的美感。

| 觀光客可能會想知道 |
▪ 元朝有燒陶瓷？

青瓷高足碗

元／「哥窯」

高 10.4公分 口徑 13公分 足徑 4.1公分

「哥窯」是一種淡色青瓷，釉面開片多而細碎，黑色線紋間淺和細線，具傳世哥窯「金絲鐵線」的釉色特徵，也有「碎器」之稱。高足碗又稱高圈足碗，是碗的一種式樣。造型與高足杯相同，略大其大量出現於元代，足瘦高，宜於擎拿。元代龍泉窯、景德鎮窯盛燒，明清繼續燒造，品種有青釉、卵白釉、青花、釉里紅等。江西高安窖藏出土的一件青花高足杯書有詩句，暗示其為酒器的用途。這件具宋代傳統的的官窯或龍泉窯系列釉色的青瓷，竟也燒成馬上民族習用的器形。可見外来用器習慣在元代統治期間已快速的風行各地，並影響而成為後來明代官窯瓷器中一種重要的造形。

白瓷嬰兒枕

北宋／定窯

高 18.8公分 底徑 31.0×13.2公分

以健康可愛的男孩造型為枕，祈求多子多孫的意涵。器底平整，且顏色呈乳黃色略帶灰，積釉處多見「淚痕」，而隱約呈黃綠色。從製作的痕跡可知，此枕在燒製時，為了避免空氣熱脹而爆裂，故左右挖有二圓孔；且此枕的頭與身體，是分別用前、後兩模，模製接合後，再將頭、身接合而成，與北京故宮的另件嬰兒枕造型相同，但其背心無花紋。此件器底刻有乾隆三十八年(1773年)的詩款。院藏同型嬰兒枕兩件，北京故宮亦有一件，三件造型一致，均以模印成型，除在細部紋飾技法、紋樣、部位及尺寸略有差異外，在面貌、衣飾皺褶幾一致，想當時應有一共同樣本，提供模製

蓮花式溫碗

北宋／汝窯

高 10.4公分 口徑 16.2公分，
足徑 8.0公分 深 7.6公分 重 465公克

以蓮花或蓮瓣作為器物之紋飾及造型，隨著佛教的傳入而盛行。本器形狀像是未盛開的蓮花，線條溫柔婉約，高雅而清麗。原器應與一執壺配套，為一種溫酒用器。定窯曾為宮中用器，因採覆燒的方式，故口有缺陷。支燒有一用處是為防止器底塌陷，而汝窯所用支釘細小，所留釘痕狀似芝麻，器底五支釘痕即是俗稱的「芝麻釘」。釉面細碎紋路，更有「蟹爪痕」之美名。

(參考資料／國立故宮博物院)

青瓷葵花式小碗　宋 / 官窯
高 4.9公分 口徑 12.1公分 足徑 3.7公分

汝窯 / 宋

　　窯址在宋代屬汝州，故名汝窯。迄今尚未發現汝窯的實際窯址。汝窯主要燒造宮廷用瓷，僅從北宋哲宗到徽宗的二十年間，是傳世品最少的一個窯。其釉色的呈現，青中帶藍，藍中帶青，彷彿「雨過天青」的感覺，由於配釉方法獨特，施釉不厚，且內部結構緻密，釉液在燒成過程中不易流動，呈色均勻，即使在器物邊沿也是如此；同時因以瑪瑙入釉器物所呈現的光澤具有玉石感。

哥窯 / 宋

　　哥窯又名哥哥窯，為宋代浙江處州人章生一在龍泉琉田創建的瓷窯；章生一的弟弟章生二在龍泉也有瓷窯，叫弟窯。哥窯器物以紋片著名，因為土質含鐵量較高，燒胚時發生氧化，瓷器胚呈紫黑鐵色，瓷器沒有塗釉的底部顯現瓷胚本來的鐵色，叫「鐵足」，而釉彩較薄的口部呈紫色，叫「紫口」。

　　哥窯瓷裂紋，有冰裂、梅花片、墨紋、細碎紋等形狀。哥窯瓷「以粉青色為上，淡白次之，油灰最下。紋取冰裂、鱔血、鐵足為上，梅花片、墨紋次之，細碎紋最下」。

鈞窯 / 宋

　　窯址在河南省禹縣，古屬鈞州，故名鈞窯。創燒于北宋，盛于北宋晚期。鈞窯屬北方青瓷系統，其獨特之處是使用窯變色釉，燒出的釉色青中帶紅，釉中有「兔絲紋」的曲折線也是鈞釉的特徵之一。鈞窯瓷器常發生窯變，鈞瓷的名貴正在於其獨特的窯變釉色，其釉色是燒製過程中自然形成，非人工描繪，每一件鈞瓷的釉色都是唯一的，故有「鈞瓷無雙」的說法，鈞瓷的釉質深厚透活，晶瑩玉潤，有明快的流動感。

定窯 / 宋

　　宋代時屬於定州，故名定窯。始于唐朝晚期，終燒于元。定窯在宋代主要燒製白瓷，胎薄而輕，質地堅硬，色澤潔白，不太透明也兼燒綠釉、黑釉、褐釉。首創覆燒法。定窯以豐富多彩的裝飾花紋及工整素雅的印花定器，被視為陶瓷藝術中的珍品。

官窯 / 宋

　　官窯廣義是指朝廷開設的窯場，北宋官窯也稱汴京官窯。南宋官窯是宋室南遷以後在杭州設立的新窯。南宋官窯產品以洗、碗為多，一般無紋飾，多有開片，但與汝、哥窯紋片不同。此外還有坯薄釉厚的製品。

月白葵花式花盆　金-元 / 鈞窯
高 20.6公分 口徑 28.2公分 足徑 14.1公分

兩岸故宮收藏比較

臺北故宮 vs. 北京故宮

臺北故宮

　　當時運抵臺灣的文物共2,972箱，總計608,985件冊。其中，清宮檔案、善本書籍等圖書文獻計有567,891件冊，器物書畫合計63,150件，都是文物專家翁文灝等人挑選過的精品，絕大多數為國寶中的國寶，諸如毛公鼎、王羲之《快雪時晴帖》、翠玉白菜、肉形石、宋代汝窯瓷器、《清院本清明上河圖》，加上後來徵集的文物，2018年3月底，臺北故宮博物院總計收藏697,554件藏品。

北京故宮

　　北京故宮原有明清檔案800萬件，善本50多萬冊(件、塊)，器物書畫100萬件，總計達960萬件。之後明清檔案劃出，成立中國第一歷史檔案館，部分含宋元版書在內的14萬冊宮廷藏書轉給中國國家圖書館及一些省市和大學圖書館收藏，包含1949年後徵集共24萬多件，現北京故宮博物院共有藏品180萬多件。

▌帶團須知	TOUR INFORMATION
遊覽時間	約2至2.5小時
團體預約	(02)2883-3172
景點位址	臺北市士林區至善路2段221號
常問問題	❶ 在陽明山上有座大廟，是供奉誰？ ❷ 中影文化城的用途？
導遊重點	❶ 館內文物 ❷ 郵局可購買紀念郵票 ❸ 故宮精品館
帶團提醒	需事先預約導覽機
開放時間	正館每日上午8時30分至下午6時30分 每週五、六下午6時30分至晚間9時，國人憑身分證件可免費參觀
購票費用	全　票　350元 團體票　320元 (10人以上加收語音導覽系統租金30元)

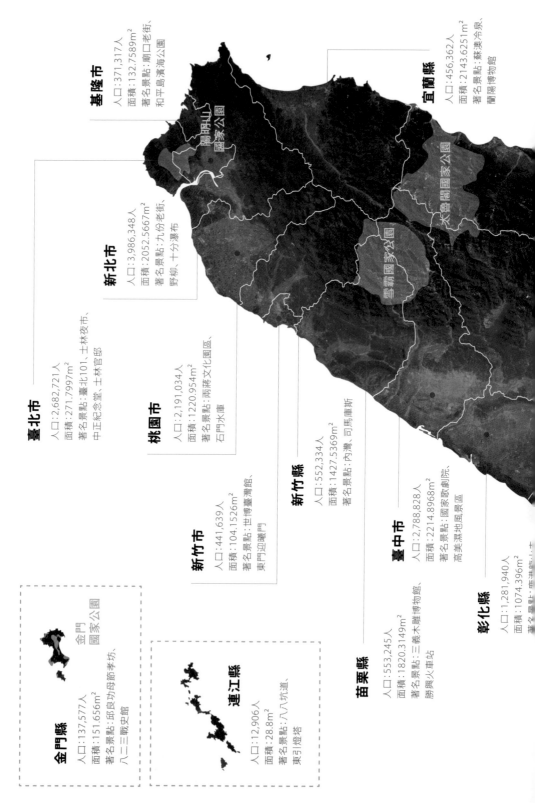

基隆市
人口：371,317人
面積：132.7589m²
著名景點：廟口老街、
和平島濱海公園

宜蘭縣
人口：456,362人
面積：2143.6251m²
著名景點：蘇澳冷泉、
蘭陽博物館

陽明山
國家公園

太魯閣國家公園

臺北市
人口：2,682,721人
面積：271.7997m²
著名景點：臺北101、士林夜市、
中正紀念堂 士林官邸

新北市
人口：3,986,348人
面積：2052.5667m²
著名景點：九份老街、
野柳、十分瀑布

雪霸國家公園

桃園市
人口：2,191,034人
面積：1220.954m²
著名景點：兩蔣文化園區、
石門水庫

新竹縣
人口：552,334人
面積：1427.5369m²
著名景點：內灣、司馬庫斯

新竹市
人口：441,639人
面積：104.1526m²
著名景點：世博臺灣館、
東門迎曦門

臺中市
人口：2,788,828人
面積：2214.8968m²
著名景點：國家歌劇院、
高美濕地風景區

金門縣
人口：137,577人
面積：151.656m²
著名景點：邱良功節孝坊、
八二三戰史館

金門
國家公園

連江縣
人口：12,906人
面積：28.8m²
著名景點：八八坑道、
東引燈塔

苗栗縣
人口：553,245人
面積：1820.3149m²
著名景點：三義木雕博物館、
勝興火車站

彰化縣
人口：1,281,940人
面積：1074.396m²

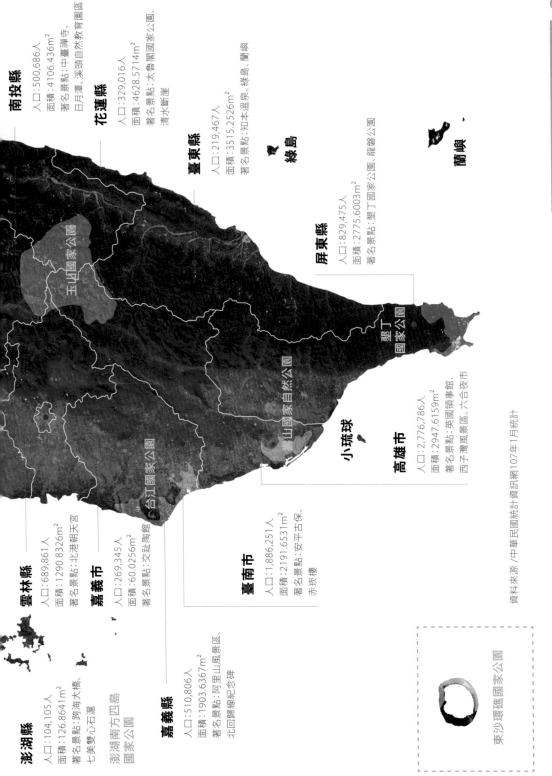

南投縣
人口：500,686人
面積：4106.436m²
著名景點：中臺禪寺、
日月潭、溪頭自然教育園區

花蓮縣
人口：329,016人
面積：4628.5714m²
著名景點：太魯閣國家公園、
清水斷崖

臺東縣
人口：219,467人
面積：3515.2526m²
著名景點：知本溫泉、綠島、蘭嶼

綠島

蘭嶼

屏東縣
人口：829,475人
面積：2775.6003m²
著名景點：墾丁國家公園、龍磐公園

玉山國家公園

墾丁國家公園

小琉球

臺江國家公園

高雄市
人口：2,776,786人
面積：2947.6159m²
著名景點：英國領事館、
西子灣風景區、六合夜市

臺南市
人口：1,886,251人
面積：2191.6531m²
著名景點：安平古堡、
赤崁樓

雲林縣
人口：689,861人
面積：1290.8326m²
著名景點：北港朝天宮

嘉義市
人口：269,345人
面積：60.0256m²
著名景點：交趾陶館

澎湖縣
人口：104,105人
面積：126.8641m²
著名景點：雙心石滬、
七美

澎湖南方四島
國家公園

嘉義縣
人口：510,806人
面積：1903.6367m²
著名景點：阿里山風景區、
北回歸線紀念碑

資料來源/中華民國統計資訊網107年1月統計

東沙環礁國家公園

概述

General Information

　　臺北市為中華民國的直轄市，也是中華民國中央政府所在地，具有首都地位。

　　位於本島北部的臺北盆地，四周均與新北市接壤，人口在國內各縣市中排名第四，是大臺北都會區的發展核心，亦是臺灣政治、文化、商業、娛樂、傳播等領域的中心，和世界各地的文化兼容並蓄，不但使得臺北成為臺灣文化面向世界的櫥窗，更是華語世界的代表城市之一。

　　臺北市是臺灣近代歷史的發展舞臺，集許多臺灣文化與人文地景之大成，與鄰近的東亞城市長年在國際競爭力等項目上互有高低、互見短長。

| 臺北市 |
- 市花 / 杜鵑花
- 市樹 / 榕樹
- 市鳥 / 臺灣藍鵲

歷史

History

　　臺北市原為平埔族凱達格蘭人活動區域，初名為大加蚋，又稱艋舺或蚊甲，是平埔族語譯音而來。

| 1875年 | 1874年發生在臺灣南部的牡丹社事件，是促使臺北建城的遠因。隨後，想藉臺北升格來充實北臺灣軍防的清朝北京政府，於1875年批准了福建巡撫沈葆楨將大加蚋命名臺北府城 |

1884年	臺北府城完工
1920年	以三市街為基礎，設置臺北市，延續至今；成立同年，轄區含臺北、基隆、宜蘭等三大地區的臺北州成立
1945年	蔣介石統帥接收臺灣，臺北市維持原制，臺北州則改制為臺北縣
1949年	中華民國戰敗，首都移至此，臺北成為統治中心，人口快速增加
1960年	因外來工作人口快速增加，使得臺灣經濟快速起飛
1967年	臺北市升格為直轄市
1980年	臺北舊城區逐漸沒落，商業重心及市政核心移至今日「東區」，使其成為今臺北首要中心商業區的基礎

著名景點

Attractions

臺灣最大的木柵動物園、臺北101購物中心、臺北夜市小吃，如士林、華西街、饒河街夜市等。

小提示

臺北市	總面積：271.7997 平方公里
	總人口：2,680,218人
新北市	總面積：2,052.5667 平方公里
	總人口：3,986,382人
桃園市	總面積：1,220.9540 平方公里
	總人口：2,196,349人

▶ 臺北市、新北市、桃園市加總人數為886萬人，約占臺灣總人口37%。

內政部戶政司統計 107年2月

地理環境

Natural Environment

臺北市的陽明山國家公園有獨厚的火山地形，園區內林相複雜，自然資源豐富，動物方面有鳥類、蝴蝶等，植物方面有臺灣水韭。而火山地形所遺留下來的溫泉資源豐富，如北投。享受泡溫泉之樂，可舒放緊繃的筋骨，同時，紓解沉重的壓力。

臺北 101
Taipei 101

為什麼要建 101

一座站上國際舞臺的建築

　　座落於臺北最精華的地段，臺北101為臺北市政府首次與民間企業共同開發的大型BOT案，原為配合政府的「亞太營運中心」政策，希望能帶動大量外資來臺而籌建的金融服務設施，而後轉為綜合性商業建築。

　　101的命名，由林鴻明、李祖原等參與大樓籌建的股東和建築團隊共同構思，直接點出建築的樓層總數，更突顯101超越頂尖的涵義。

| 觀光客可能會想知道 |

- 為什麼101成為必去的觀光景點？
- 有那些知名企業進駐101？
- 建築大師 李祖原有哪些代表作品？
- 在101購物會不會比較貴？

外觀造型哪裡特別

中國風建築結合風水概念

　　臺北101為世界首創的多節式摩天大樓，高508公尺，含頂部尖塔5層共101層，加地下的5層則為106層。

　　建築外形呈竹節型，由建築大師李祖原設計，每8層為一結構單元組成的倒梯形方塊形狀，靈感取自中國的「鼎」，取其8為「發」，彼此接續、層層相疊，傳達成長盛開的概念宛若勁竹，象徵中華文化節節高升，經濟蓬勃發展的中國傳統建築意涵。

　　建築主體旁的「裙樓」共6層樓，高63公尺，外型像一隻咬著錢幣的蟾蜍，主要規劃為購物中心；裙樓頂樓的採光罩，外型像是中國的「如意」。同時，為呼應金融中心的建築主題，在24至26層樓外的

位置，裝飾直徑近4層樓的方孔古銅幣，整棟建築處處可見中國風格的裝飾物，表現出中華文化與西方科技的結合。

地下室有5層樓，除B1為購物中心外，其餘規劃為停車場使用。

有什麼超前的建築特色

建築智慧與科技的結合

建築多節式的外觀，以高科技巨型結構，每8層形成一組獨立空間，化解高層建築引起之氣流對地面造成的風場效應。透過建築設計綠化植栽區的區隔，確保行人的安全與舒適性。

建築樓面每8層樓外斜7度，由無反射光害的省能隔熱帷幕玻璃牆360度環繞，不僅創造出更開闊的視野外，更使每8層樓就多一個避難平臺，這是傳統摩天大樓所辦不到的，突顯出高度的建築智慧。

啟用時間

設施啟用與開放日期

1999年		正式動工
2003年	10.17	主體塔頂完工
	11.14	裙樓開幕啟用 (購物中心)
2004年	12.31	主體塔樓啟用 (出租辦公室)
2005年	01.19	89樓室內景觀臺試 營運
	03.01	89樓室內觀景臺正 試營運
	09.16	91樓戶外觀景臺首 度開放

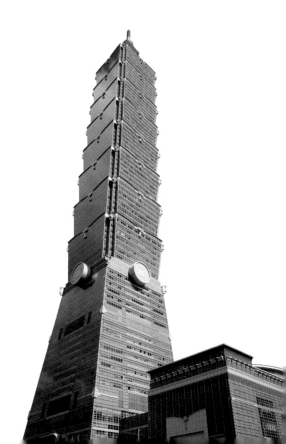

打破哪些紀錄

臺北 101 完工時打破三項紀錄

👍 建築物頂端高度取代馬來西亞吉隆坡
　　雙峰塔451.9公尺。

👍 大樓屋頂的高度取代美國芝加哥威利
　　斯大廈的442.1公尺。

👍 最高樓層地板高度取代威利斯大廈的
　　412.4公尺。

世界紀錄保持

四項世界第一紀錄保持

👍 環地震帶最高的高樓建築。

👍 世界最大的風阻尼器。

👍 跨年夜最大的倒數計時鐘。

👍 跨年倒數與新年煙火表演。

風阻尼器是什麼

全世界最大的調質阻尼器

　　101建築本體在87樓至91樓的位置，
掛置一個重達660公噸的巨大鋼球－調質
阻尼器 (Tuned Mass Damper,TMD)，利
用擺動減緩建築物因應高空強風吹拂造
成搖晃的晃動幅度，並確保大樓人員工
作時的舒適度。

　　TMD是全世界最大並且唯一開放給遊
客觀賞的巨型阻尼器，遊客在88樓及89
樓可一窺阻尼系統的整體運作。

│觀光客可能會想知道│
　▪ 101大樓是誰蓋的？
　▪ 購物要在哪裡辦理退稅？
　▪ 101大樓的所有權屬於誰？

▌問答集

Q：從5樓搭升降梯至89樓的室內觀景臺需要多久的時間？

A：從5樓至89樓的室內觀景臺只需37秒。

Q：搭乘升降梯是上樓快？還是下樓快？

A：俗語說：「上山容易下山難」從5樓至89樓上行只需37秒，下行則需要46秒。

Q：用跑的登頂需要多久時間？

A：臺北101於2005年舉辦首屆「臺北101國際登高賽」，從1樓至91樓共392公尺，由帝國大廈登高賽冠軍Paul Crake，以10分29秒32創下記錄。

Q：觀景臺為何不可攜帶後背包？

A：由於奧地利籍知名極限運動員菲利克斯‧保加拿引發的跳傘事件，自2007年12月11日起，臺北101觀景臺禁止遊客攜帶雙肩後背式背包進入參觀，建議入場前先將背包鎖在5樓入口處旁的保險櫃。

▌帶團須知 TOUR INFORMATION

遊覽時間	1.5小時
聯絡電話	(02) 8101-8899 (團體)
傳真電話	(02) 8101-8897
景點位址	臺北市信義區信義路五段7號
導覽重點	5樓或B1搭乘升降梯至89樓的室內觀景臺(從89樓往88樓下看，可以看到巨大的風阻尼器) 前往91樓的室外觀景臺(天氣欠佳時不開放參觀)，由導遊引導下樓梯至88樓搭乘至5樓的升降梯時，會先經過珊瑚珠寶展售中心
預約導覽	每日上午9時至下午5時(團體須於3日前以傳真或網路預約)
帶團提醒	❶ 客戶購物退稅處 ❷ 集合時間及集合地點 ❸ 5樓及88樓珊瑚專賣店 ❹ 89樓可借導覽器
購票費用	全　票　600元 團體票　540元 (20人以上須以傳真或網路預約)

國父紀念館
Sun Yat-sen Memorial Hall Taipei

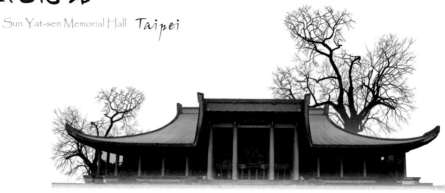

何時建館

紀念國父　孫中山先生

　　鑒於民國54年11月12日為國父百年誕辰紀念日，決定興建「國父紀念館」。紀念館總共花約4年左右時間建造，總樓地板面積37,042平方公尺；層數為地下1層，地上5層。

1964年	09.01	決定興建紀念館
1965年	11.12	蔣介石親自主持奠基典禮
1968年	03.12	正式動工
1972年	05.16	工程完工，舉行落成典禮

建館的目的及用途

發揚國父思想

　　興建紀念館目的是為了紀念國父百年誕辰，宣揚其偉大人格與革命行誼，並發揚其思想學說。

　　此外，國父紀念館也供海內外人士瞻仰國父，兼具文化藝術教育、生活休閒及學術研究之功能。

新中國式建築風格

結合傳統與現代之新中國式建築

　　為展現國父偉大性格及革命精神，名建築師王大閎，鑒於孫中山先生推翻滿清，建立中華民國，因而在建築風格上不選擇現代西方式及清朝建築風格，創造有革命性的新中國式建築，以唐朝宮殿飛簷式建

築為本體，其飛簷與正面入口為主要特色，線條簡鍊，表現我國建築傳統精神及中華民族特有文化。

建築特色

黃色飛簷式大屋頂

國父紀念館面積3萬5000坪，高30.4公尺，每邊長100公尺，由14支灰色大柱頂起翹角的黃色大屋頂，像大鵬展翼。巍峨莊嚴的建築，坐落於綠意盎然的中山公園，構成強烈對比，宏偉的氣勢使人產生景仰的同時，更感受力與美的結合。

為何尊稱孫中山為國父

中國近代民主革命的偉大先行者

孫中山先生最早提倡以革命推翻滿清統治，為建立中華民國的國民革命發起者，其所提出的《三民主義》等政治綱領影響深遠。他是一位在海峽兩岸都受到敬重的革命家，中華民國尊其為國父、中國國民黨尊其為總理，毛澤東和中國共產黨稱其為「中國近代民主革命的偉大先行者」。

孫中山(1866年11月12日 - 1925年3月12日)享年60歲，本名孫文，號逸仙，化名中山。廣東香山翠亨村(今廣東中山)人，為醫師、中國的革命家、政治家、中華民族主義者、中國國民黨總理、第一任中華民國臨時大總統、三民主義的倡導者，亦為中華民國國父。

國父銅像有多高

本體高 5.8 公尺，總高 8.9 公尺

正館入口大廳的國父銅像，本體高5.8公尺，總高8.9公尺，重16.7噸，為美術家陳一帆教授作品，其原料來自南非紫銅(耆老軼事)。

銅像基座刻有孫中山先生以毛筆親自書寫的《禮記‧禮運》首段部分內容。『禮運大同篇：大道之行也，天下為公，選賢與能，講信修睦。故人不獨親其親，不獨子其子，使老有所終，壯有所用，幼有所長，鰥、寡、孤、獨、廢疾者皆有所養，男有分，女有歸。貨惡其棄於地也，不必藏於己；力惡其不出於身也，不必為己。是故謀閉而不興，盜竊亂賊而不作，故外戶而不閉，是謂大同。』

國父史蹟展

1,341 字的建國大綱

　　紀念館中除大廳外，另設有國父史蹟展東西室，在東室有一面牆上有巨幅的「建國大綱」，為民國13年孫中山先生為建設及治理國家嘔心瀝血所建構的藍圖。整片花崗石牆面長9.15公尺、寬6.3公尺，共計1,341個字。

大會堂

僅次於小巨蛋的大型表演館

　　館內的大會堂為臺灣大型室內國家級表演場地，座位有2,518席，提供各界人士及演藝團體演出芭蕾舞、戲劇、音樂等節目，並做為重要慶期及大型頒獎典禮之用。

翠湖

臺北市最大的人工湖

　　位於中山公園西南側的人工湖－翠湖，湖面積約有8000平方公尺，為臺北市最大之人工湖。其湖上有一翠亨亭，連接翠亨亭南北各有一座曲橋相通，名為香山橋，皆是紀念　孫中山先生的出生地而命名的。

▼ 國父紀念館各館位置

圖片來源 / http://www.yatsen.gov.tw

拍照最佳位置

正館正門之噴水池前方為最佳拍照點！觀光客為紀錄到此旅遊，總希望能在美麗的景觀及建築前留影，導遊可發揮攝影的專業，將客人引導至正館噴水池的正前方拍照，如此可將人物及國父紀念館整館入鏡，找到最佳拍攝角度。

衛兵交接常使遊客讚嘆

在國父銅像的前方由中華民國國軍三軍儀隊站崗保衛，每小時一次的衛兵交接儀式，已成為陸客觀光的參觀重點。通常觀光團在時間允許下，會安排參觀衛兵交接儀式，儀式每整點一次，時間約15分鐘。導遊通常於每一整點，提早15分鐘抵達先觀看衛兵交接，於儀式結束後，留30分鐘至1小時左右時間給觀光客參觀。

帶團須知 TOUR INFORMATION

遊覽時間	1小時
聯絡電話	(02) 2758-8008 #546
傳真電話	(02) 2758-4847
景點位址	臺北市信義區仁愛路4段505號
導覽重點	❶ 衛兵交接 ❷ 正館國父銅像 ❸ 國父史蹟展東西室
預約導覽	每日上午9時至下午5時(可線上申請預約導覽)

忠烈祠

Taipei Martyrs' Shrine *Taipei*

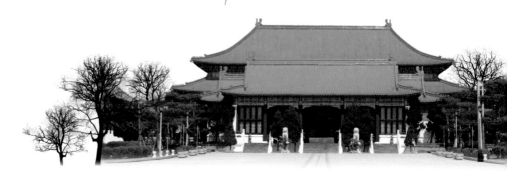

建祠目的

追祀為國殉難的忠臣烈士

　　忠烈祠位在圓山飯店旁，背倚青山，面臨基隆河，建於西元1969年，歷代為褒揚忠義精神，奉祀為國殉職，並有其重大忠貞事蹟且足資楷模的官兵、警察及人民而建的祠廟。由於儒家提倡忠、義等品德，興建忠烈祠，除紀念和奉祀殉國忠臣烈士外，還有著道德教化的作用。

前身為臺灣護國神社

　　臺北忠烈祠原址為臺灣護國神社，1949年由國民政府改建為「圓山忠烈祠」，1968年在蔣經國先生指示下改名為「國民革命忠烈祠」。現為全臺崇祀國殤位階最高的場所，奉祀殉職官兵共39萬餘人，為國際人士來臺向殉難英烈致敬的代表場所。

祭祀對象

追祀臺灣抗日志士

　　全臺的祀祠共有25座，又稱忠魂祠、英烈祠等。1946年於新竹縣(現今桃園縣)設置第一座忠烈祠，主祀鄭成功、劉永福、丘逢甲及70位臺灣抗日志士。

　　臺北忠烈祠以中華民國開國革命烈士─興中會和同盟會會員，以黃花崗之役參役人員為代表；中日戰爭陣亡將士─張自忠和佟麟閣等人；臺灣抗日將官，以鄭成功為代表。抗日臺人則以苗栗事件、西來庵事件和霧社事件殉難者為代表，如余清芳、羅俊、羅福星、花岡一郎、莫那魯道等；國共內戰陣亡將士─張靈甫、羅永年、黃百韜和喻英奇等；臺海戰役陣亡將士─彭超群和吉星文；殉難警察、消防、民防、義勇消防人員或依法執行公務，具忠烈事蹟者，如林永祥和張榮明等。此

外，殉難人民，與敵方爭鬥，協助軍方，具忠貞事蹟者，如「戡亂護國時期死難軍民之靈位」並祀。

1998年後，地方忠烈祠的入祀對象已不限於殉職軍人，只要具有忠烈事蹟的殉職員警、消防、民防等人員及相關公務殉職人員也能入祀。

建築特色

中國宮殿式建築風格

初期許多忠烈祠仍保留日本神社原貌；1966年中國古典式新建築再度興起，1969年，「國民革命忠烈祠」落成。主建築型式仿北京故宮太和殿，落成啟用時由先總統 蔣公親題為國民革命忠烈祠。

1972年，日本與我國斷交，政府大力排除日治時期殘留建築、象徵符號，許多忠烈祠紛紛改建，以鋼筋水泥仿中國北京故宮太和殿設計，紫紅色的高大宮牆覆蓋青色或黃色琉璃屋瓦，雄偉壯麗，象徵烈士成仁取義的精神。

由神社改建的忠烈祠，磨去神社時期的刻字，刻上象徵中華民國文化的圖案(如梅花、國徽)表示政權的轉移。但部分建物仍可見殘存遺蹟，如石燈籠等。

忠烈祠坐落於圓山飯店旁，臨基隆河，中國宮殿式建築主體四周圍繞1萬坪的青草地，背倚青山，表現清幽、肅穆的氛圍，更烘托出建築物的莊嚴。

■ 帶團須知 TOUR INFORMATION

遊覽時間	1小時
聯絡電話	(02) 2885-4376
傳真電話	(02) 2886-4164
景點位址	臺北市中山區北安路139號
導覽重點	❶ 衛兵交接 ❷ 忠烈祠內館 ❸ 門口牌樓拍照
衛兵交接	每日上午9時起至下午4時40分，每整點進行一次衛兵儀隊交接
開放時間	每日上午9時至下午5時 逢春、秋祭典及遙祭黃帝陵暫停開放
預約導覽	每日上午9時至下午5時

圓 山大飯店

The Grand Hotel *Taipei*

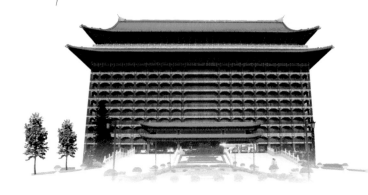

沿革

臺灣首屈一指的大型國際飯店

　　圓山大飯店，位於臺北市士林區的劍潭山上，成立於二戰後，早年曾為臺灣首屈一指的大型國際性飯店。此座宮殿風格的飯店建築於1973年落成，是臺北市的著名地標之一。而高雄圓山大飯店於1957年於高雄愛河畔成立，1971年遷至澄清湖現址。

成立初期

　　圓山大飯店前身為日治時期的臺灣神宮所在，中華民國政府於二戰後光復臺灣時，拆除當時遭毀壞的臺灣神宮，並原地改建為臺灣大飯店；1952年，改由蔣宋美齡等政要為首組成的「財團法人臺灣敦睦聯誼會」接手經營，並改為圓山大飯店現名，14層宮殿式大樓，原先用途為招待蔣宋美齡之訪客。當時圓山大飯店的建築規模甚小，在1963年才將飯店的基礎設施全部建設完畢。1968年，圓山大飯店獲得美國財星雜誌評為世界十大飯店之一。1973年10月10日，由建築師楊卓成設計新建的14層中國宮殿式大廈落成，圓山大飯店遂成為當時臺北市新地標。

近年發展與現況

　　經營圓山大飯店的臺灣敦睦聯誼會，雖然是以私人名義捐款成立的財團法人，但實際上由中華民國交通部管轄，而當時

的所有捐款人均為當時的中華民國政府要員。因為與政府的特殊關係，圓山大飯店長期成為臺灣、乃至於中華民國對外的國際招待場所，半官方機構的神秘色彩，使得一般民眾難以入住其內。隨著1990年代後，大型民間飯店業者的崛起與挑戰，曾經一度讓當時的圓山大飯店難以競爭。1995年因屋頂會議廳施工不慎引發火災，迫使圓山大飯店進行全面性的整修工程，直到1998年完工之後才重新開幕。

為了增強競爭力，圓山大飯店近年來開始活化經營架構，除了提供多角化與平價化的服務之外，並先後引進民間的專業經理人(如嚴長壽等)負責經營整頓，而得以維持其在臺灣旅館業的旗艦地位。

建築特色

中國風建築結合風水概念

地處於劍潭山，山突出於臺北盆地之上，在風水學上稱此地為臺北的龍脈，地理位置極佳，而在飯店的中國式建築上採用相當多的龍形雕刻，故有人稱此飯店為「龍宮」，亦因處與龍脈的龍頭上，也有人稱之為龍冠；除採用龍形之外，亦有石獅、梅花等中國建築常用的特色。飯店內也有許多的特色建築，如百年金龍、九龍壁、梅花藻井、南北石獅，還有于右任先生所提『劍潭勝跡』的石碑等。

逃生密道

因兩蔣時代有很多國內外政務官要，都來此地享受國宴，為保護元首而在建造過程中增加此設計。

當年圓山飯店總經理指出，這兩條密道位於地下2樓，除了考量蔣介石的安全外，主要是當時圓山飯店出入的都是達官顯要，萬一發生空襲，貴賓可就近至地下2樓防空避難室躲避；一旦發生威力更大的核彈空襲，即可迅速進入防空避難通道，是一條具備基本核防護功能的現代化緊急避難設施。

這兩條密道往東可達北安公園，全長178公尺；往西可抵劍潭公園，全長180米。兩條密道皆為2.3米寬、2.1米高，造型有如螺旋式走道，一路向下盤旋，寬度可容納2至3人同時並行。最特殊的是，西側的密道旁，還設計成約一人寬，以磨石子為底，類似溜滑梯的滑行道。飯店的說法是，這種設計便於讓行動不便的人員使用。

帶團須知 TOUR INFORMATION

聯絡電話	(02) 2886-8888
景點位址	臺北市士林區中山北路四段1號

士林官邸

Shilin Official Residence *Taipei*

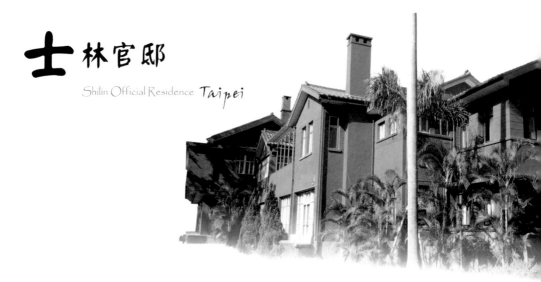

沿革
國定古蹟　蔣介石總統官邸

前身為日治時代之「士林園藝試驗分所」，成立於1908年。在民國39年時(1950年)，先總統蔣中正的官邸設於此，從此官邸便成為臺北市民眼中神聖神秘且不可親近的禁地。

官邸何時開放
由臺北市市長提倡開放民眾參觀

官邸花園於民國85年6月，由當時臺北市長陳水扁市長收回士林官邸供市民使用，並於當年8月正式開放。

正館於建國100年1月2日開放，馬英九先生在任職臺北市長時就推行開放，但當時並未收到總統府回應，而至今順利開放，由時任市長郝龍斌先生完成馬英九總統的夢想。

建築特色
座落於花園中的墨綠色的建築

士林官邸分為花園與官邸兩部分，官邸包括「官舍」、「招待所」、「凱歌堂」、「慈雲亭」四處。「官舍」及「招待所」合稱為「正房」，為二層樓洋式住宅。不論是蔣故總統與夫人生活起居的正館，或侍、警衛人員駐守的營房，均漆以墨綠色，與周邊樹林調和，兼具隱蔽、防護作用。過去為故總統蔣中正與蔣夫人宋美齡的住所，在此共度26年的歲月。

為何選此地做為官邸
有鑒於安全及風水考量

初期，蔣先生居住在陽明山的草山行館，當時積極尋找適合地點蓋官邸，而找到這裡，是因附近有福山做後盾，地理環境安全，距離總統府近，從中山北路大門直走中山北路就到了，離最愛的陽明山也近，是安全又方便的好地方。

▌問答集

Q：為什麼官邸每條路都狹窄？

A：官邸有三層警衛，第一層一定要會講寧波話的浙江人，多是大陸帶過來的官兵；第二層用「華興育幼院」的遺族和金門人，比較忠心；第三層則是任用了經過考核的軍人，為避免百密一疏，所有道路都是狹小可防敵的單行道，如此重重保護，都是為了安全考量。

Q：聽說蔣夫人是個夜貓子？

A：沒錯，蔣夫人晚上除了畫畫、看書外還喜歡看外語片，最愛的影片為「十誡」；蔣介石不常看影片，只有一部「趙氏孤兒」讓他看了好幾遍。

Q：民國64年蔣公逝世後，蔣夫人還繼續住在官邸嗎？

A：當年夫人與蔣經國先生關係不佳，到蔣總統逝世後，夫人也搬離了官邸，直赴美國定居。雖然經國先生稱夫人為「母親」，私底下卻是權力鬥爭，而夫人的班底陸續被換掉，於是夫人很快地前往美國。

▌帶團須知　TOUR INFORMATION

遊覽時間	1小時
聯絡電話	(02) 2883-6340
傳真電話	(02) 2883-5604
購票費用	入官邸正館才需購票： 全　票　100元 團體票　80元 (團體票須達20人以上) 優待票　50元
景點位址	臺北市福林路60號
導覽重點	❶ 蔣宋美齡座車 ❷ 官邸正館 ❸ 凱歌堂 ❹ 官邸花園
預約導覽	週二至週日 上午9時30分至12時 下午1時30分至5時
開放時間	平日上午8時至下午5時 假日上午8時至下午7時 休館日：每週一、農曆春節、清明節、端午節、中秋節、固定養護時間(每年九月間兩週)及特殊情況休館
帶團提醒	士林官邸門口經常有法輪功靜坐練功，導遊需特別留意

總統行館

目前現存的總統行館

▸ 草山行館：位於臺北陽明山
▸ 陽明書屋：中興賓館
▸ 南投日月行館：蔣公寢居為現日月行館所在處
▸ 梨山達觀亭
▸ 西子灣賓館：位於高雄西子灣，現為國立中山大學西灣藝廊
▸ 澄清湖賓館
▸ 復興賓館：前身為角板山賓館，桃園復興鄉角板山
▸ 慈湖賓館
▸ 棲蘭行館
▸ 澎湖第一賓館
▸ 合歡山松雪樓
▸ 墾丁海天青會館(華泰瑞苑)
▸ 阿里山貴賓館
▸ 溪頭竹廬
▸ 大溪中正公園公會堂
▸ 廬山警光山莊
▸ 梨山賓館
▸ 福壽山莊
▸ 金山松濤小屋
▸ 花蓮文山賓館
▸ 嘉義農場國民賓館
▸ 高雄藤枝行館
▸ 臺中協園行館

Note

中正紀念堂

Chiang Kai-shek Memorial Hall *Taipei*

紀念堂介紹

紀念先總統　蔣中正先生

中正紀念堂是眾多紀念蔣中正先生建築中，規模最大的紀念堂。

1975年	06	行政院決議於臺北市興建中正紀念堂
1976年	10.31	於蔣公誕辰紀念日舉行破土典禮，及動工
1980年	04.05	正式對外開放

建築基地總面積25萬平方公尺，主樓高76公尺，底座部分設有展覽室和放映室，陳列蔣公一生對國家民族偉大勳業之文物，供民眾參觀，紀念堂左右分列戲劇院與音樂廳，古色古香的中國宮殿式建築，莊嚴宏偉。

紀念堂舊址為日治時代臺灣軍山砲隊與步兵第一連隊之軍用地，曾為日本帝國軍隊在臺的永久營房。解嚴後，成為群眾運動的集合地點，如野百合學運、野草莓運動等。

建築特色

中國宮殿式建築

整體建築融合南京中山陵的許多元素，由設計師楊卓成設計。外表以藍、白二色為主，象徵中華民國國徽的「青天白日」，而紀念堂平面方型格局，象徵蔣中正先生的「中正」，坐東面西，遙望大陸。造型仿北平天壇之頂、仿效北京天壇的流璃瓦八角攢尖頂代表八德，而隱藏其中的人形象徵天人合一，埃及金字塔之體，高聳威嚴，正廳恭置蔣公坐姿銅像。

樓梯共 89 階代表蔣先生享年 89 歲

紀念堂正面共有花崗石84階、大廳階5階，共合計89階，代表蔣中正先生享壽89歲。而在臺階中間，則以「丹陛」圖案設計(中國傳統建築上，丹陛圖紋只用於宮殿或廟堂)。

紀念堂兩旁「國家戲劇院」及「國家音樂廳」合稱兩廳院

國家戲劇院位於主堂右側，為中國古典黃瓦紅柱建築，屋頂類 似北京故宮太和殿造型，擁有臺灣罕見之廡殿頂。廳內有高達4層樓高的水晶吊燈，觀眾席有4層樓，可容納1,524人。在戲院3樓設有「實驗劇場」，可容納180至242席。此處經常舉辦大型藝文活動，如京劇、戲劇等。

 國家音樂廳位於主堂左側，屋頂類似北京故宮保和殿造型，與戲劇院相同的中國傳統式建築外觀，廳內有高達3層樓高的水晶吊燈，觀眾席共3層樓，可容納2066名觀眾。地下層有363個座位的演奏廳，提供獨奏會、室內樂等小型表演。廳內的管風琴號稱是亞洲最大管風琴。

楊卓成受蔣中正及宋美齡的賞識

楊卓成生於1914年，自西南聯大與中山大學取得建築系學士學位。其在1949年，隨中華民國政府遷往臺灣後，因受到前總統蔣中正及夫人蔣宋美齡的賞識而參與許多臺灣戰後重要地標性建築的設計。包括圓山大飯店、中正紀念堂、中央銀行、國家音樂廳與國家戲劇院以及慈湖陵寢等。

此外，他的設計風格相當多元，像臺北清真寺，是參考許多回教建築而設計；臺大體育館則是比較現代風格的設計，以及中央百世大樓可說是臺灣1980年代的超高層辦公大樓代表作之一。

牌樓及牌匾沿革

大中至正 vs. 自由廣場

牌樓規格為「5間6柱11樓」，高30公尺，與古代帝王陵寢前「神路」建築的牌樓相同，為中國傳統建築中最高等級，氣勢磅礴，為臺北市區內最大的牌樓。牌樓之上的牌匾題字原為「大中至正」，故此牌樓也被稱為「大中至正門」。

民國96年12月7日，民主進步黨執政時期，以破除專制象徵為由，將牌樓上的「大中至正」卸除，連同中正紀念堂牌匾也一併拆卸。隔日，以王羲之體「自由廣場」取代「大中至正」，以「臺灣民主紀念館」取代「中正紀念堂」。當時發生的衝突及暴力流血事件，怵目驚心。

在政黨輪替後，民國98年7月20日正式復名「中正紀念堂」，並將舊匾額掛回，但牌樓的「自由廣場」並未拆除。

「大中至正」的字體由來

為歐陽詢體，由秦孝儀指定，出處自王陽明的傳習錄：「粹然大中至正之歸矣。」由於未落款，官方也從未說明出處，20多年來民眾皆不知為何人所題，甚至謠傳為蔣中正親筆。

直至2007年牌樓存廢爭議時，書法家楊家麟出面表示原字係由棍棒、鐵絲縛以麻繩沾紅土水而寫成。而當時召募書法家時即規定需以歐陽體書寫不得落款，且需配合八卦時辰當場揮毫。大忠門、大孝門等亦出其手。

蔣中正銅像

位於中正紀念堂內的蔣中正銅像

正堂上層的青銅大門高16公尺，重達75噸，其天花板則有大型藻井設計，其中為青天白日12道光芒的國徽。蔣中正銅像位於正堂後方，高達6.3公尺，重21.25噸，穿著傳統長袍。銅像後方牆壁則懸掛有「民主、倫理、科學」字樣，以及「生活的目的在於增進全體人類之生活」、「生命的意義在於創造宇宙繼起之生命」等蔣中正生前語錄。

由中華民國三軍儀隊常態進駐，每整點的交接成為重要景點。而正館1樓有蔣介石先生的史蹟介紹及用品。

蔣中正簡史

蔣中正，字介石，生於1887年10月31日的浙江省寧波府奉化縣溪口鎮。1911年與陳其美同加入辛亥革命。1913年二次革命失敗，潛逃日本，加入中華革命黨，並在日本第一次單獨面會孫文。1919年，孫文改組中國革命黨為中國國民黨，蔣中正加入。

1922年6月，陳炯明與孫文決裂，砲轟廣州總統府，孫文避難永豐艦，蔣中正從上海赴廣東偕同指揮軍事約2個月。1923年，孫文回到廣州建立國民革命政府。當時僅蘇俄對國民革命政府友善，孫文派蔣中正率代表團前往俄國學習蘇俄體制與軍事系統，不過蔣中正在蘇俄3個月期間，發覺共產主義與三民主義無法相容，但孫文在沒有其他列強協助下繼續堅持「聯俄容共」策略。

1924年，中國國民黨召開首次全國代表大會，組織中國國民黨黨軍，開辦陸軍軍官學校。孫文命蔣中正為首任「黃埔陸軍軍官學校」校長。 1925年孫文逝世，大元帥府改組為國民政府，蔣中正任黨軍司令官，同年12月展開第二次東征，蔣中正為黨軍第一軍軍長，連戰連捷。

1926年，因東征成功，蔣中正聲勢如日中天。國民政府主席是親俄親共的汪兆銘政府，於是與俄國人擬定制蔣策略。同年3月發生「中山艦事件」，蔣認為這是中國共產黨謀害自己的陰謀，事件過後汪兆銘避嫌離粵，蔣成為廣州的中心領袖。

1928年，蔣中正出任國民政府主席兼國民政府軍事委員會委員長。1945年8月14日對日八年抗戰，日本宣告無條件投降，戰後開始國共內戰。1949年1月10日，蔣中正派其子蔣經國前往上海會見中央銀行總裁俞鴻鈞，將中央銀行所存之美金與黃金移往臺灣存放。1月11日，蔣致電陳誠，指示治臺方針六點。隨後，蔣指示陳誠在臺灣實施三七五減租，於視情況在臺灣發布戒嚴令。1月21日蔣發佈「引退文告」，由副總統李宗仁任代理總統，與共產黨進行和談。

8月3日，蔣訪問韓國，與韓國總統李承晚發表聯合聲明，組織「反共聯盟」。蔣在臺北近郊的草山(今陽明山)成立總裁辦公室，隨後成立革命實踐研究院訓練幹部，中華民國中央政府要員、國大代表、學者專家及國軍各部陸續撤往臺灣。12月5日，代總統李宗仁託病自英屬香港遠走美國。蔣協助中央政府機構遷移臺灣後，飛往重慶、成都指揮，做最後的抵抗。12月10日，解放軍逼進成都，蔣中正與蔣經國父子乘軍機飛往臺灣，自此而後，蔣未再踏足中國大陸一步。

政府播遷臺灣以後，民國1950年3月1日中正先生在臺北復行視事。在政治方面，開始實行地方自治，進行縣市議員與縣市長的民選；在經濟方面，先後實施三七五減租、公地放領及耕者有其田，成功完成土地改革。1953年起以四年為一期，推動五期經濟計畫，奠定臺灣經濟發展基礎。

1954年，經國民大會第二次會議選舉為中華民國第二任總統。1960年任第三任總統。1966年任第四任總統。1968年實施九年國民義務教育，1969年12月開始舉行自由地區國大代表、立法委員、監察委員的增補選，三年依法改選，逐期擴大名額。1972年任第五任總統。蔣中正於1975年4月5日病逝，享壽89歲。

▌帶團須知	TOUR INFORMATION
遊覽時間	1小時 預約導覽 約40分鐘
聯絡電話	(02) 23431100#1112
景點位址	臺北市中山南路21號
導覽重點	❶ 牌樓拍照 ❷ 銅像 ❸ 衛兵交接 ❹ 一樓蔣公史蹟館
衛兵交接	三軍儀隊每日自上午9時起每整點交接一次至5時 (除夕、初一及機電保養日休館)
預約導覽	週一至週五 上午9時至下午5時 (參觀日前7日須先預約)
開放時間	上午9時至下午6時 (週一不休館)

總統府

Presidential Office Building *Taipei*

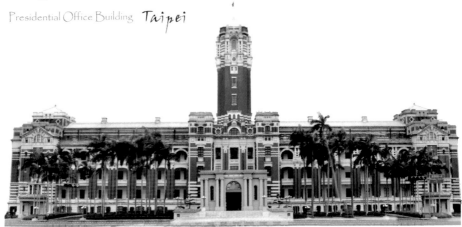

總統府建築史

興建動機

　　總統府最初設計由當年乙未戰爭尾聲，在臺政權大致穩固的日本人，將臨時總督府設在清代的布政使司衙門內，直到第5任臺灣總督佐久間左馬太時，才有興建永久性廳舍的計劃。

　　經過審慎規劃，總督府於1907年懸賞5萬元日幣公開徵圖，限定參賽資格為日本本土的建築家，最後執行方案由長野宇平治設計案作為藍圖。主要差異在森山將中央塔樓由6層樓拉高至11層樓，建築物外觀更加華麗壯觀，象徵權力核心的意味濃厚。

　　1912年6月1日正式開工，1915年6月主體大致完成，並舉行上棟典禮。終於在1919年3月告竣，由總督府營繕課的森山松之助完成，總工程費達281萬日圓。隨後，這棟當時全臺灣最高建築物成為臺灣總督統治臺灣的雄偉地標，二戰期間，也成為美軍轟炸臺灣的主要目標物之一。

　　雖然日本軍方將總督府百般偽裝及防範，仍在1945年戰爭末期的臺北空襲，遭到美軍轟炸命中，導致部分建築物損失，包括東側車廳、正面大門中央衛塔、左側升降機間、樓梯間和東南側辦公室，又靠近臺灣銀行的一樓及北側辦公室亦有若干損害，同時還遭到三天的祝融肆虐。

　　二戰後，中華民國接收臺灣，建築改名為「介壽館」，總統府前的大道舊名亦稱「介壽路」並著手重修，直至1948年底才恢復舊觀。

臺灣省政府於1947年成立後，該建築曾短暫命名為「省府大廈」，但臺灣省政府的實際辦公廳舍為原臺北市役所（即今行政院大廈）。隨著1949年中華民國政府遷往臺北，12月9日行政院院會決議，總統府及行政院設址於介壽館辦公，此建築物成為中華民國總統府。期間，1949年至1957年短暫期間內，中華民國總統府與行政院合署辦公。

此外，該建築的「介壽館」門首銜牌直至2006年3月25日才由民進黨陳水扁政府正式更換為「總統府」，並將介壽路改名為凱達格蘭大道。

建築特色
後文藝復興式建築

總統府雖經整修，建築仍保持後文藝復興式的莊嚴和簡潔霸氣，共分為5層樓，主體平面呈現倒「日」字型。正面寬約140公尺、側面寬約85公尺，中央塔高60公尺，總佔地為2,100坪，建築物的中央塔、角塔、衛塔等大片立面的1:2:3:2:1的節奏和粗面砌築基座與柱式主出入口，混合成震撼的視覺效果。

建築風格屬後期文藝復興式，立面充滿古典樣式的建築語彙，包括西大門、車廳、角隅塔樓、八角亭、燈籠窗、迴廊、牛眼窗、大禮堂、敞廳、衛塔、中央塔樓、托座、拱廊、紅白相間的橫帶裝飾、底層基座。

總統辦公室

在24坪大的辦公室裡，擺設簡樸，窗明几淨，除了辦公桌及兩側大型書櫃外，另擺置一套小型會議桌椅，辦公桌後方右側豎立著一面國旗，左側則為一面三軍統帥旗。辦公桌正後方掛著傅申先生所寫的「眾志成城」橫幅。兩旁牆面懸掛兩面世界地圖和中華民國全圖，另外掛了楊恩典(口足畫家)和廖德正(本土畫家、228受害者家屬)所畫的圖。牆邊照片櫃上則擺著與家人的照片。整體陳設簡單、典雅。

總統的辦公室小故事
忌諱使用與前任總統同間的辦公室

總統馬英九就職典禮後，並不使用陳前總統在3樓的辦公室，由於過去幾任元首都有不使用前一任元首辦公室的慣例。一說是為表示尊重，也有一說是下臺的風水不好。

按慣例，選擇辦公室通常是等前任元首卸任，全面性清空房間之後，再由新任元首挑選。由於考量風水，加上不用大肆裝潢，新任元首都會挑選面向凱達格蘭大道方向的房間當作辦公室。

據了解，當年蔣經國總統的辦公室在3樓，當蔣過世後，繼位的李登輝為表示尊敬，並沒有把辦公室移到3樓，而繼續待在4樓。

往後為了表示尊重，新舊元首挑不同樓層辦公，似乎形成一個慣例。

全球最奢華的總統府

總統府裡的祕密不說不知道

國外網站「WHEN ON EARTH」日前選出13個全世界設計最奢華獨特的總統府，中華民國總統府和美國白宮、俄羅斯克里姆林宮同列榜上。總統府當年興建作為日據時期的總督府之用，目前府內保留不少當年的設計，但可別以為這些設計只是為了美觀，小至門把，大至垃圾蒐集孔道，每項設施都隱含著設計者極具前瞻性的巧思！

門把高度比一般現代的門把略低？總統府門把隱含重禮節。總統府是日本人當年作為總督府之用，目前府內許多的門都保留當年設計，例如門把高度比一般現代的門把略低，主要是表達進門者對門內者的尊敬。

總統府導覽志工組長柯姣美受訪時說，一般門的高度大約是210公分，總統府內很多辦公室的門把，位置大約是在門的下方1/3處，約80公分高。她表示，門把設在約80公分高，一方面是便利性，另一方面，因為門經常需要開關，將門把安裝在80公分高，可以減少門扇底端的磨損。

不過，還有另外一種說法。柯姣美說，以前人認為門把會設這麼低，主要是因為日本人比較矮，「其實不是這個原因」，最主要是因為日本也是禮儀之邦，非常重視禮節，如果到長官辦公室或同仁辦公室，因為門把較低，必須彎腰開門，這個動作就表示對門內主事者的敬意。柯姣美表示，日本人重視禮儀的程度，從門把設計就看得出來。

而總統府怎樣蒐集垃圾最有效率？百年前就可設計蒐集垃圾用空投。日本人在100多年前設計總統府（當時總督府）為辦公處所，面對這麼大的建築可能產生的垃圾蒐集難題，成功找到解決方案，就是靠空投。

根據民國92年內政部委託中原大學所作「國定古蹟總統府修護調查研究」報告，1912年總督府廳舍設計時，就採用先進的垃圾蒐集孔道，這些孔道就在總統府內各樓層「八角亭」旁的紅色小窗。

總統府導覽志工組長柯姣美受訪說，八角亭在總統府內的北庭院與南庭院角落處，之所以叫八角亭是因為有八個角跟面。早期各樓層垃圾處理，都預留一個垃圾蒐集孔道，在各樓層設置一個紅色小窗，可以把垃圾直接投入，然後相關人員就可以在1樓集中處理各樓層垃圾。

柯姣美表示，在1900年到1918年左右建成的臺灣建築，大概都是仿巴洛克式後期建築，包括總統府、監察院、台大醫院門診部等，都有這樣的垃圾蒐集設計，算是相當先進。

資訊來源／Yahoo奇摩新聞 2015年4月29日

遊覽時間	20分鐘
聯絡電話	(02) 2312-0760
傳真電話	(02) 2312-0757
景點位址	臺北市中正區重慶南路一段122號
導覽重點	❶ 外觀拍照 ❷ 總統府解說
參觀儀容	穿著整齊服裝(不得穿汗衫、內衣、拖鞋);可攜帶相機、手機進府,參觀時勿拍照,並須將手機關機
預約導覽	須3日前(不含假日、預約日、參觀日)提前預約;15人以上團體需於一週前預約,並傳真預約申請表及團體名冊;亦可以線上預約方式辦理。假日開放時間,請上總統府網站查詢開放場次
開放時間	非假日開放時間 週一至週五 上午9時至12時
帶團提醒	通常不安排團員入府參觀;如是一般民眾要入府參觀,假日不需預約,但須帶身分證;另有提供定時導覽

總統府旁有座臺北賓館

巴洛克式建築

　臺北賓館前身為日據時期臺灣總督官邸。日據時期為日本皇戚貴族、政要權貴往來之處,日皇昭和訪臺也曾下榻在此。現為中華民國的國家招待所,專門接待外國貴賓或舉辦活動。

　建於1899年4月,完竣於1901年9月,該時期所建官邸稱之為第一代總督官邸,1911年的總督官邸因空間不敷使用,故著手改建工程,完工後稱之為第二代總督官邸(即今日所見風貌)。在此期間因配合接待日本訪臺皇族使用,曾進行多次修繕工程,唯這些工程規模不及1911年。光復後移交臺灣行政長官公署,1947年行政長官公署改組為臺灣省政府,並作為臺灣省省主席官邸。該建築之主體雄偉精緻,基地廣闊並設置日式庭園,臺北賓館建築是由洋館與和館組成,洋館部分屬巴洛克式風格,和館部分屬典型日式建築空間。

　1950年改隸總統府,做為招待外賓及召集會議場所,改稱臺北賓館。1963年交由外交部管理至今。

西門町

Ximending Taipei

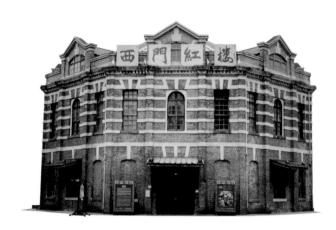

日本時期的臺北鬧區

西門町自日治時期才蓬勃發展

「西門」是指臺北城的西門外，「町」是日治時代對地方區域的單位名稱。而「西城門」則是清朝時候就建立的，舊址在遠東百貨大門前。

現在的西門町地區，在清朝臺北城建好之後，並非重點建設區，一直到日本人進駐臺灣後，開始在西門町發展娛樂設施。

臺北年輕人的文化在這裡

西門町被稱為臺北的『原宿』

臺北市西區為最重要且國際化的消費商圈，主要以年輕族群為消費人口，其特色還包含人行徒步區及象徵青少年的流行次文化、見證電影脈動的電影街。

西門町被稱為臺北的「原宿」，有日本

專賣店外，各種像雜誌、書籍、唱片、服飾等，幾乎都同步流行，更是「哈日族」的天堂。除了獨立的街邊商店之外，這類商店也特別集中於區域內幾棟專門的集合商業建築裡面。其中較著名的有萬年商業大樓、獅子林廣場等。

受注目的西門町小吃

老臺北人與新臺北人的味覺橋梁

中華路上的鴨肉扁、巷子內的阿宗麵線、賽門甜不辣、專賣滷味的老天祿、成都路上的成都楊桃冰與蜂大咖啡，加上許多日式餐廳，如峨嵋街的美觀園，及傳承中國口味的各式外省餐廳等，不但成為新聞及美食節目喜歡報導的主題，更將老臺北人及新臺北人的味覺搭起傳承的橋樑。

西門町的紅包場文化

來自於上海的歌廳文化

紅包場是一種臺灣的歌廳形式，多分佈於臺北市西門町徒步區的漢口街、峨嵋街、西寧南路上。

紅包場起源於1960年代，當時針對由中國大陸來臺的軍官、軍眷，模仿上海歌廳形式設立。一開始並無「紅包場」的稱呼，因為後來有聽眾為了鼓勵自己喜愛的歌手，會直接將金錢包在紅包袋中，上前獻給演出中的歌手。漸漸的，這類型的歌廳，被稱為紅包場。

早期紅包場演唱的歌曲曲目，多為1920～1950年代上海的流行歌曲，如天崖歌女、舞衣、蘇州夜曲、秋水伊人，聽眾也多屬年紀較長的老兵。

歌廳為了招攬客人，會為歌手另外取個「小周璇」、「小白光」等稱號，歌手也會刻意模仿當時歌手的演唱方法。但隨著時代的演變和聽眾的轉變，曲目也由上海時期轉為1950～1970年代在臺灣、香港等地的流行歌曲，如神祕女郎、情人的眼淚、意難忘、月亮代表我的心、小城故事、問白雲、甜蜜蜜。歌手的舞臺肢體動作也較以往活潑。

紅包場的消費不高，歌手多穿著華麗的禮服，舞臺上下交流互動熱絡是紅包場的特色之一。有時也會利用歌手的生日，串聯喜愛這位歌手的所有歌迷，在歌廳裡舉辦慶祝的歌友會。

▌帶團須知 TOUR INFORMATION

遊覽時間	1小時
聯絡電話	(02)2375-4205
景點位址	臺北市萬華區中華路一段
帶團提醒	❶ 鬧區人多手雜，提醒客人小心隨身物品，避免遺失或遭扒手偷竊 ❷ 集合地盡量選擇有明顯標的的地方，好讓客人可以容易看到 ❸ 老人團建議全團帶著走，不但可避免走失的風險，導遊在時間掌握上，也較好控制

陽明山國家公園

Yangmingshan National Park *Taipei*

並沒有陽明山這座山

最高峰七星山 1120 公尺

　　陽明山其實並沒有這座山，而是由陽明山公園及鄰近七星山、大屯山、觀音山、金山、野柳與富貴角等北部濱海地區，合併規劃為「陽明山國家公園」，面積約28,400公頃，海拔高度自200公尺至1,120公尺範圍。

　　園區內最高峰為七星山(標高1,120公尺)。全區向來以特有的火山地形地貌著稱，以大屯山火山群為主，園內火山口、硫磺噴氣口、地熱及溫泉等景觀齊備，是個火山地形保持十分完整的國家公園。

為何取名做陽明山

紀念哲學家王陽明

　　陽明山原名「草山」，以陽明山上芒草遍布而得名，直到民國39年，先總統蔣中正為紀念明朝哲學家王陽明「格物致知」、「知行合一」學說之偉大，將「草山」之名改為「陽明山」。於西元1950年3月31日，經政府核定正式公告，始有「陽明山」之名。

陽明山之美

　　初春時，色彩絢麗的杜鵑及楓香嫩綠的新芽，將陽明山裝扮得繽紛亮麗、生氣盎然；夏季，霧雨初晴後，擎天崗的草原彷彿瀰漫著一股青草的芳香；秋季來臨之際，大屯山、七星山至擎天崗一帶的芒草隨風搖曳，並綻放紅色花穗，交織成一幅

盛名遠播的「大屯秋色」；歲末寒冬時，因受東北季風影響，山區經常寒風細雨紛飛、雲霧繚繞，別有一番詩意。有別於其它國家公園的不只有火山地形、季風氣候，陽明山國家公園由於緊鄰人口稠密的臺北市，這片山清水秀的園地，也扮演起「都會型國家公園」的重要角色。陽明山花季在2、3月時有櫻花季，在4、5月時在竹子湖有海芋季。

溫泉有硫磺味
特有的安山岩地質構造

以大屯火山群為主體的陽明山國家公園，地質構造多屬安山岩，外型特殊的錐狀或鐘狀火山體、爆裂口、火山口和火口湖構成本區獨特的地質地形景觀。

本區噴氣孔與溫泉主要分佈於北投至金山間之「金山斷層」週邊。它們的形成，在於地表水下滲地底，被地下熱源加熱後，再由地殼裂隙冒出地面，形成火山活動的特殊景觀。區內的大油坑、小油坑、馬槽、大磺嘴等地，都可見到強烈的噴氣孔活動；而分佈於園區內的多處溫泉區，更早已遠近馳名。

20萬年前　最後一次噴發

陽明山地區的火山活動持續兩百多萬年，共形成了20幾座火山，約在20萬年前紗帽山出現後，噴發活動才停止下來，目前的火山地景都是後火山活動的遺跡，包括錐狀、鐘狀的火山體、火山口、火口湖、堰塞湖、溫泉以及硫磺噴氣孔等等。

硫磺　兵家必搶

早期硫磺是製造火藥的主要原料，因此，硫磺礦產甚豐的陽明山區發展史乃併隨硫磺的開採而展開。據記載，明時商人以瑪瑙、手鐲等物品和本區原住民換取硫磺。清康熙年間，探險家郁永河曾渡海來臺，遂在關渡附近暫居數月並上山探訪硫磺產地，足跡達北投行義路、陽投公路紗帽橋間之大磺嘴硫氣孔區。

康熙到同治期間，因恐民間私製火藥，曾下令嚴禁私採，定期燒山，對私採者課以重刑。直至光緒年間劉銘傳上奏，硫磺開採改為官辦才再度開禁，七星山一帶成為主要產硫中心。

▌帶團須知	TOUR INFORMATION
遊覽時間	2.5小時
聯絡電話	(02) 2861-3601
景點位址	臺北市北投區陽明山竹子湖路1-20號
常問問題	動植物生態、花季、種類
導遊重點	❶ 旅遊團：辛亥光復樓、花鐘、竹子湖、小油坑 ❷ 參訪團：張學良故居、陽明書屋、林語堂故居、張大千故居 ❸ 山西團：閻錫山故居
開放時間	參觀書屋、故居、辛亥光復樓等，須注意開放時間或導覽時間

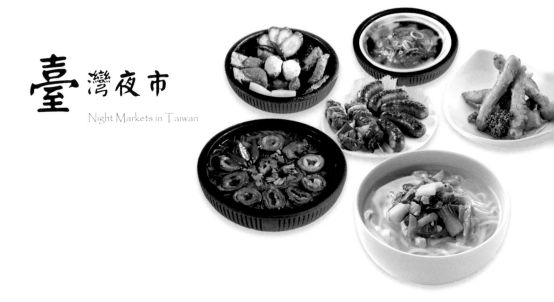

臺灣夜市

Night Markets in Taiwan

臺灣特有文化的表現

為何觀光客到臺灣一定要去夜市

　　夜市為夜間做買賣的市場，常為熱帶與亞熱帶國家著名的觀光景點，在臺灣、東南亞、香港等地，是庶民生活文化的重要代表。其中，臺灣的夜市更突顯我國特有文化的表現，無論是吃、喝、玩、樂、購應有盡有，更特別以特色小吃出名，這些小吃極富特色且受歡迎。

　　這些有名的小吃，臺灣人耳熟能詳的，有聞起來很臭但吃起來卻香帶脆的「臭豆腐」、外觀酷似棺材口感卻充滿風味的「棺材板」、金黃色脆皮，形狀比臉還要大的「超大雞排」、外型看起來像青蛙蛋，吃起來卻Q彈有嚼勁的「珍珠奶茶」等。

　　夜市販賣的產品以平價為主，最大宗為小吃美食，其他包括日用品、服飾、電子產品等。由於臺灣在國共內戰之後移入大批的外省移民，豐富了臺灣的飲食文化，發展出各式美食，如蚵仔煎、蚵仔麵線、臭豆腐、炒米粉、大餅包小餅、大腸蚵仔麵線、甜不辣、臺南擔仔麵、潤餅、筒仔米糕、花枝羹、東山鴨頭、肉圓、滷肉飯、雞肉飯、棺材板、麻油雞、烤香腸、水煎包、蔥油餅、車輪餅等。

　　飲品有珍珠奶茶、愛玉、燒仙草、剉冰、果汁，都是臺灣獨特的風味小吃，可以品嚐當地的人文特色。夜市飲食的特點是料理簡單，烹飪速度快，但口感風味極具地方特色。

臺灣夜市總類的區分

可分為傳統、流動及觀光夜市

種類	經營模式	代表夜市
傳統夜市	固定攤販每日擺市。通常由廟宇香客人潮，帶動夜市發展	士林夜市
流動夜市	流動攤販固定只於每週某一天，於特定地點擺市	花園夜市
觀光夜市	政府為帶動觀光人潮，特別規劃設立的夜市	六合夜市

夜市多由廟宇發展而來

廟宇常為人潮往來的聚集地

夜市通常由一些賣小吃或日用品的攤位集中在一起，早期臺灣夜市發展類似古代的廟市文化，如南京的夫子廟、上海的城隍廟。廟宇所在之地，即為人潮聚集之地，攤商聚合成市。

近幾年，由於時代的進步及環保意識抬頭，其它國家也有夜市，但都慢慢減少甚至消失，而臺灣的夜市卻反其道而行，許多夜市轉變成由政府設計規劃，並配合當地特色，來吸引遊客的夜間市集，即為觀光夜市。

臺灣的夜市不但隨都市發展邁向進步與現代化，也成為臺灣非常特殊的文化，各地區皆有夜市，即使在偏遠鄉村，也有定期的夜市，有的約定初一、十五為市集，有的擇定每周某天的夜晚。此種特殊的文化現象亦為臺灣所特有。

以士林夜市為例

位在臺北市士林區的「慈誠宮」，於1796年建立，絡繹不絕的香客，帶動攤販聚集於廟前廣場。

1909年，小吃攤在夜間做買賣的型態漸漸聚合形成夜市，也使慈誠宮築起圍牆保留僅存的狹窄廟地。至今，士林夜市儼然已擴展成為臺北市內最大且為人知曉的夜市。

小提示

通常導遊帶領觀光客到夜市，一定要清楚宣布集合時間及上車地點。一般給予觀光客30分鐘至1小時停留時間，上下車靠近士林市場。

大陸觀光客常去的夜市，包含臺北的士林夜市、臺中的逢甲夜市、高雄的六合夜市。其中，逢甲夜市為全臺規模最大的夜市。

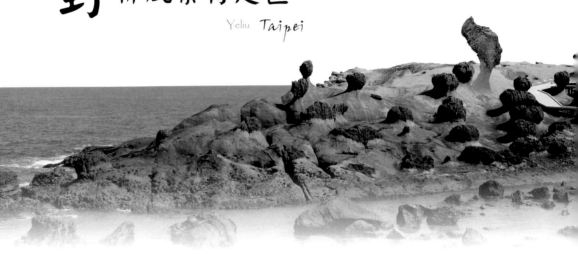

野柳風景特定區

Yehu Taipei

野柳名稱由來

17世紀大航海時代，西班牙人將野柳岬稱做「魔鬼岬」，因為野柳岬周圍海岸佈滿很多暗礁，對過往船隻來說，是個非常危險的航道，加上漲退潮差變化，時常有船難發生，因此有「魔鬼岬」之稱。

野柳地名的由來普遍有三種說法，有一說是平埔族社名之音，一說是野柳以西班牙文的Punto Diablos(即魔鬼之岬角)的Diablos產生的。

另一說由於野柳當地居民早期靠海維生，因腹地有限，稻米缺乏，需仰賴大陸沿海米糧供應。每當運米糧途中，搬運工人背後的米袋經常被當地人以「鴨平嘴(以細竹筒一端削尖)」戳破，讓米流出來

再隨後撿拾。因此在米商交談中常會說：「又被野人給柳去了」，因故而得名。

野柳是一個突出海面的岬角，長約1,700公尺，是北海岸地形的代表，各種造型絕妙的奇岩怪石羅列，如同一座天然的「石雕展覽館」，遠望野柳如一隻海龜蹣跚離岸，昂首拱背而游，因此也稱為野柳龜。受造山運動影響，深埋海底的沉積岩上升至海面，經海水侵蝕風化後，產生了奇岩怪石，蔚為奇觀，堪稱地上龍宮。

民國以後到1960年間，一直被劃為軍事要塞禁地，1964年才開放觀光，發展成為著名的觀光景點。岬上依地形分隔，由近而遠分成3大區。

著名景觀

觀光客慕名而來的地理奇觀

女王頭

野柳的標誌，女王頭即是蕈狀岩。據專家推測，其芳齡將近4,000歲。但以遙遠的地質年代來看，卻又年輕得可以。她原和其它蕈狀岩一樣是平凡不過的一朵香菇，但在1962~1963年間，「轟」的一聲，頂部結核上的節理斷裂，讓她從香菇變女王般的飛上枝頭，成為野柳的代表，卻也讓它飽受盛名之累。

許多遊客不斷觸摸下，加速了人為的侵蝕，目前最細的部分頸圍只剩下126公分，讓人憂心不已。

象石

相傳天兵天將乘座一隻巨象，來到野柳參加女王的壽宴，而天兵天將卻醉倒在地，形成了野柳的蕈狀石林，大象再也得不到將官們的回庭命令，只好在海岸邊一直等下去了。象石是海底生物膠結緊實的岩層，加上穿孔貝的痕跡，形成生動的臉部表情。

仙女鞋 vs. 燭臺石

傳說中仙女鞋是天上的仙女下凡來野柳玩耍時，不小心遺忘丟落在海岸的鞋履。

而野柳風景特定區內最奇特的小地景首推燭臺石，是十分罕見的奇岩。燭臺石略呈圓錐狀直立於地面，直徑約在半公尺到1公尺之間，上細下粗，頂部中央有含石灰質的圓形塊石(結核)，周圍有環狀溝槽，像是蠟燭臺一般，有些突出地面高達2公尺。燭臺石發育初期，頂部較硬的結核會對下方的岩石形成保護效應，在差異侵蝕與鹽風化的作用下，形成侵蝕殘餘而突出的蠟燭芯(結核)與蠟燭體，四周則向下凹的特殊造型。

當結核斷裂脫離後，四周的岩體因為缺乏保護而開始加速侵蝕，最後整個燭臺石會消失，有如蠟燭燒盡一般，非常特殊。這也表示燭臺石小地景是十分珍貴而易遭到破壞的。

花生石

渾圓的結核在岩石上面，像是一個特地立在海邊的落花生。

林添禎銅像

1964年3月18日，林添禎跳海為救當時在仙女鞋拍照而落海的台大香港僑生張國權等人，不幸死亡，此事一經媒體報導，引起當時蔣中正總統的關心，為林家修建添禎樓並於風景區落海附近立碑紀念此一義舉。

民國五十年代，此地漁村通常因漁船的設備不佳，只能捕魚三個月左右，東北季風一來，就不能出海，漁閒時期，通常又需要兼作其他工作才能滿足一家溫飽，當

時野柳風景區剛開放觀光不久，此地大人小孩就以流動攤販營生，林家當時正在出事地點附近賣冰和饅頭當時張國權等人在仙女鞋前拍照，照相的人為取景，叫被拍的人退後再退後，沒想到竟失足，當張等人發出求救聲，首先發現的是林添禎，本著一股漁人不畏海的精神，跳海救人。不幸雙雙溺斃，林先生的屍體數天後才在象石附近的珊瑚暗礁下找到（當時救生設備不佳，由蛙人綁鉛塊下海搜尋）。林添禎的義舉，成了野柳人的驕傲。他的銅像立在地質公園第二區步道左側，來往的訪客一定看得到，聽本地老漁夫說：他的銅像面向基隆港，是基於風水的考量一方面可以保護基隆港，一方面背對著野柳漁港航道，也可以避免招來陰間好兄弟。

金剛岩

從第二區的測速臺方向看來像一隻大金剛蹲坐在地上，走近時卻像兩隻小狗相吻的岩石。同樣也是熱門景點的金剛岩，高度2公尺，寬4公尺，造型和電影裡的金剛一模一樣，不但有頭、眼睛跟鼻子，就連在高樓上握住女主角的動作，也跟電影裡一樣，路過的小朋友都吵著要和金剛拍照。人氣直線上升的金剛，也讓政府有意讓它取代女王頭，成為野柳的新地標。

海蝕平臺

海浪不停地掏刷海崖，時間一久，海崖逐漸崩退，形成與海平面近乎同高度的平坦岩臺，這種地形就稱為海蝕平臺，將其切開來看，可發現像一塊3層的夾心蛋糕，第一層稱為蕈狀石層，由上部厚約2公尺的鈣質砂岩，下部黃褐色砂岩組成；第二層為薑石層，由上部內含不規則塊石的砂岩，下部黃褐色砂岩組成；第三層為燭臺石層，砂岩內含球狀塊石。

這些包藏在地層中的鈣質砂岩及塊石質地堅硬，地質學上稱為「結核」是造就千奇百怪石雕奇景的關鍵。

▮ 帶團須知 TOUR INFORMATION

遊覽時間	約1至1.5小時
聯絡電話	(02)2492-2016
景點位址	新北市萬里區野柳里港東路167-1號
開放時間	每日上午8時至下午5時 (農曆除夕年休園)
帶團提醒	❶ 提醒遊客勿觸碰這些受保護的奇岩怪石 ❷ 為了遊客的安全，提醒勿超越管制線外 ❸ 景點區旁邊有一些小商店，賣海產乾貨，導遊需注意提醒團員，有些東西是不能帶回大陸的
導覽重點	❶ 女王頭 ❷ 金剛石 ❸ 林添禎銅像 ❹ 測速儀

兩 蔣文化園區

Cihu Presidential Burial Place *Taoyuan*

兩蔣文化園區命名

原稱 慈湖紀念雕塑公園

　　兩蔣文化園區位於桃園縣大溪鄉，為「慈湖紀念雕塑公園」所改名。

　　兩蔣文化園區由大溪鎮公所，於西元1997年所設立，自西元2000年高雄縣捐贈的園區首座銅像舉行移置典禮迄今，搜集來自各地的銅像，已設置218座銅像，為全世界少有，為個人雕像所設立的紀念園區。

慈湖陵寢

蔣公逝世後之陵寢

　　蔣介石陵寢慈湖，原稱埤尾，因臨百吉隧道出口又稱為洞口，蔣介石喜愛此地景緻似故鄉奉化，於1959年完成「慈湖行館」，並為思念慈母王太夫人，於1962年改名為慈湖。

　　1962年配合總統府疏散計畫，經蔣介石指示購地，於後慈湖地區興建防空洞作為戰時指揮所，並興建官舍，於戰時做為總統府秘書長、參軍長、及副秘書長等辦公處所，至1975年4月5日經國先生請示蔣夫人後，決定移靈奉厝至此，待來日光復大陸，再奉安於南京紫金山。

　　蔣介石逝世後，奉厝於慈湖，改稱為「慈湖陵寢」，並設立慈湖陵寢管理處，負責接待、管理服務等任務。陵寢依山面水，坐北朝南，為仿四合院閩浙形式的磚造紅瓦平房，左右圓洞門可至側院，後方山壁設有一處防空避難所。

蔣公靈襯高1.43m，寬1.8m，長3.2m，外為義大利大理石，由葉昌桐將軍採購趕工。內為銅棺重300公斤，由孔令侃先生從香港運至臺灣。

蔣公遺體著藍色長袍，黑色馬掛，掛采玉大勳章、國光勳章、青天白日勳章，家屬另置入蔣公生前用品：

種類	內容
書籍	荒漠甘泉、聖經、三民主義、唐詩、四書
帽子	羊毛製氈帽、鴨舌帽各一
物品	手帕、皮手套、手杖

小提示

靈柩前置放「十字架紀念花飾」，為蔣夫人指示，由士林園藝所負責每週換鮮花2次；蔣公遺體防腐劑量為2個月，係經國先生所決定，並無外傳挖空遺體做防腐處理。

蔣公遺體還在慈湖嗎

蔣家曾幾次提出兩蔣移靈

民國64年移靈迄今，蔣公遺體並未移動過，其中有幾次提案，分別於民國85年蔣緯國和蔣孝勇一起提出移靈構想；民國86年蔣彥士也具體提出移靈方案；92年蔣經國遺孀蔣方良女士，也提出兩蔣移靈的想法。

蔣家大媳婦蔣徐乃錦，在93年11月出席五指山兩蔣墓地的動工儀式，96年9月

五指山兩蔣墓地完工，稱為「蔣陵」，但由於提案者均相繼逝世而不了了之。

蔣公遺體的確還在慈湖陵寢內，外界所傳之紛紛語語均為無所考據之謠傳。

後慈湖

發展為觀光休憩園區

慈湖後面俗稱「後慈湖」，其百吉林蔭步道原屬慈湖軍事管制區，在地方人士多方奔走，為促進地方觀光事業，才於民國87年解禁開放，但因限制每日參訪人數，須事先預約。

步道內多美麗景點，彩蝶飛舞自然生態豐富，很適合全家郊遊登山的戶外之旅，最高處還可眺望遠山及盡覽大溪全景。

大溪陵寢

蔣經國總統逝世後之陵寢

大溪陵寢原為頭寮行館，於西元1962年興建完成，做為總統府檔案室，儲存之檔案，通稱為大溪檔案。

1988年蔣經國先生逝世，奉厝於此，緊臨慈湖，以表達經國先生隨同在側的心願。

大溪陵寢為仿四合院形式的平房，外觀為紅瓦黑牆，格局與慈湖陵寢相仿，平淡樸實，符合經國先生平易近人，親民愛民的個性。

Nanton 南投
General Information

概述
General Information

南投縣位於臺灣中部，是臺灣唯一不靠海的縣，被譽為「臺灣大地之母」。臺灣最高峰玉山及最長河流濁水溪的源頭皆位於此縣。

南投縣的人口約50萬人，土地面積約4,106平方公里，約等於2個的深圳市大(深圳市總面積為1,953平方公里)，也是臺北市的20倍大(臺北市271公里)，但人口數卻只有臺北市的1/5。因此，人口密度比率為臺灣西部最低，只高於東部的花蓮和臺東。

行政區分為一市(南投市)、四鎮(竹山、草屯、埔里、集集)、八鄉(中寮、名間、鹿谷、水里、魚池、國姓、信義、仁愛八鄉)。

|南投縣|
- 縣花 / 梅花
- 縣樹 / 樟樹

地理環境
Natural Environment

當地群山環繞，水質清淨且土壤肥沃，適宜農業生產，稻田、果園與茶園處處可見。自然環境清新秀麗，湖光山色美不勝收，溫泉與森林令人心曠神怡，致力發展休閒觀光，以期成為「東方瑞士」。

氣候特性
Climate

　南投地區多屬副熱帶氣候，而東部山區隨著海拔高度上升，呈現亞熱帶、溫帶、寒帶不同的氣候類型。

　該地年均溫在23度左右，年均雨量為2,100公厘左右，氣候溫和且雨水豐沛。

著名景點
Attractions

名勝

　藍田書院、碧山巖寺、北港溪石橋、松柏嶺受天宮、永濟義渡碑、九族文化村、鹿谷小人國、水沙連古道、廣興紙寮、化及蠻貊碣、明新書院、開闢鴻荒碑、父不知子斷崖、八通關古道、登瀛書院、南埔陳將軍廟、燉倫堂、曲冰遺址、莫那魯道紀念碑(抗日紀念碑)、水里蛇窯、埔里酒廠、水沙連古道、七將軍廟、濁水車站、玄光寺、初鄉村林舉人宅。

風景區

　日月潭、鯉魚潭、清境農場、廬山溫泉、惠蓀林場、合歡山、奧萬大森林遊樂區、九族文化村、水里蛇窯、集集綠色隧道、東埔溫泉、松柏嶺、中興新村、知坪瀑布、鳳凰山、溪頭、麒麟潭、泰雅渡假村。

特產小吃
Special Product & Snack

地方農特產

　青梅、香蕉、甘蔗、竹藝品、南投陶、花卉、苦茶油、李、荔枝、水蜜桃、葡萄柚、香蕉、蜜柚、龍眼、柳橙、白柚、蜜釋迦、百香果、花卉、靈芝、山藥、通天草、薏仁、愛玉子、梅、刺五加、山粉圓、洛神、香菇、金線蓮、茭白筍、高山蔬菜、凍頂烏龍茶、紅茶、竹筍、紹興酒、稻米、虹鱒、檳榔、二尖茶、青梅、日月潭紅茶、茭白筍、生薑、咖啡、濁水米、巨峰葡萄、水蜜桃、烏龍茶、凍頂烏龍茶、紅茶、青山茶、二十世蕃石榴、枇杷、有機良質米、通天草、柳橙。

知名小吃

　蜜餞、梅餐、總統魚、竹筒飯。

集集
Jiji Township *Nantou*

九二一地震

20 世紀臺灣最嚴重的天災

921大地震，又稱集集大地震、921臺灣大地震或921集集大地震，為20世紀末期臺灣傷亡損失最大的天災。

發生在臺灣時間1999年9月21日凌晨1時47分，震央在北緯23.85度、東經120.82度，即在日月潭西偏南方9.2公里處，也就是臺灣南投縣集集鎮，震源深度8.0公里，芮氏規模達7.3級，美國地質調查局測得地震矩震級定為7.6級。

此次地震因車籠埔斷層的錯動，在地表造成長達105公里的破裂帶。全島均感受到嚴重搖晃，共持續102秒，該地震造成2,415人死亡、29人失蹤、11,306人受傷、近11萬戶房屋全倒或半倒。

921大地震發生當日，餘震相當多，影響最大的一次是在凌晨2時16分，芮氏規模達6.8，緊接在7.3主震之後的餘震，也是造成921大地震房屋毀損比其他地震要多的主因。接著在9月22日早上8時14分，芮氏規模達6.8，以及9月26日早上7時15分，芮氏規模達6.8。921大地震的餘震經過測定，高達18,000次左右。

小提示

2008年5月12日發生在中國大陸四川汶川的大地震，為目前保持最多餘震數目紀錄的地震，餘震達到27,500次。

四川地震

繼唐山大地震，傷亡最重的地震

汶川大地震發生於北京時間2008年5月12日14時28分，震央位於四川省阿壩藏族羌族自治州汶川縣境內、四川省省會成都市西北偏西方向約90公里處。

根據中國地震局數據，此次地震的面波震級達8.0Ms、矩震級達8.3Mw(根據美國地質調查局的數據，矩震級達到7.9)，破壞地區超過10萬平方公里，地震波及大半個中國及多個亞洲國家，北至北京，東至上海，南至香港、泰國、臺灣、越南，西至巴基斯坦均有震感。

地震後媒體24小時傳播災情，災情引起民間強烈迴響，全國以至全球紛紛捐款，軍方除了調動和平時代以來最龐大的隊伍救災外，國內外皆派出人道救援隊伍，大量志願者加入救災，累積捐款高達400億元。

中臺禪寺

Chung Tai Chan Monastery *Nantou*

金字塔型的佛教建築

外觀酷似蓄勢待發的噴射機

中臺禪寺位於南投縣埔里鎮，整個新建築乍看似金字塔形態，實為佛教建築另一鉅作。

中臺禪寺新建工程自1990年開始初期規劃，經3年的開發規劃，7年的工程及細部設計，於2001年9月1日正式完工啟用，佔地2,600多坪。建築本身長230公尺，寬130公尺，高度從地面到塔尖高度達136公尺。

中臺禪寺主體建築以石材為主，象徵修行的堅固和永恆不變。由側面看主體建築，彷彿是一位在青山中禪坐的行者，正面外觀則像蓄勢待發的噴射機，象徵禪宗「頓悟自心，直了成佛」的無上心法，設計兼具時代開創新意與綿長的禪宗古意。

惟覺老和尚

中臺禪寺開山方丈

中臺禪寺的開山方丈為上惟下覺老和尚，四川省營山縣人，30歲時剃披出家、受戒。先後到過宜蘭吉祥寺、新竹圓明寺、香港大嶼山等地閉關。西元1971年代末期從香港返回臺灣，繼續他的清修生涯。逐漸地，老和尚的名聲一天天的傳播開來，到今日親炙學人逾數10萬人。

寶殿介紹

四天王殿・大雄寶殿

四天王殿

四天王殿為中臺禪寺主體的殿堂，「彌勒菩薩」供奉於殿堂中央，彌勒菩薩的背後有身著甲冑、合掌擎劍的「韋馱菩薩」，而四大天王像則分鎮在殿堂四周，

神像皆以山西黑花崗雕製。四天王像高度約12公尺，重達100多噸，四天王的金剛嚴肅的眼神令人為之震懾。

四天王為守護佛法的神明，分別為「東方持國天王」、「南方增長天王」、「西方廣目天王」及「北方多聞天王」。神像手中分別拿著象徵風調、雨順、國泰、民安的法器。

大雄寶殿

大雄寶殿位於主體建築的2樓，從四天王殿直上階梯即可到達，大雄寶殿是佛教叢林道場中供奉佛像的正殿，一尊由印度紅花崗岩雕琢而成的釋迦牟尼佛鎮坐於殿堂中央，中臺禪寺大雄寶殿整體空間設計以紅灰為主色，侍立兩旁的多聞阿難尊者與苦行迦葉尊者代表著修行的精神。

佛教的創始人

佛教創始人　釋迦牟尼

釋迦牟尼，原名悉達多·喬達摩，古印度釋迦族人，佛教創始人。成佛後的釋迦牟尼，被尊稱為佛陀，意思是徹悟宇宙、生命真相者。

釋迦牟尼是後人的尊稱，「釋迦」是祂所屬的部族名稱，有能、勇的意思；「牟尼」意為文、仁、寂默。佛陀真名「悉達多」，意思是吉財、吉祥、一切功德成就，又作「薩婆曷剌他悉陀」意為意義成就或一切義成。

釋迦牟尼生平

釋迦牟尼出身於釋迦族，迦毗羅衛國，父親淨飯王，母親摩耶夫人，其生卒推斷為公元前565至前486年。根據經典記載，在母親摩耶夫人返回娘家的途中，生於藍毗尼園無憂樹下，降生七日後，母親過世，由姨母大愛道，音譯為摩訶波闍波提，又叫瞿曇彌撫養成人。

祂從8歲開始，向毘奢婆蜜多羅學習文化，向屬提提婆學習武藝，從小在宮中過著舒適的生活。成年後，先後娶三個妃子為妻，並建三幢宮殿安置她們，與第三宮生有一子羅睺羅。

據說祂深感人間生老病死的苦惱，常在閻浮樹下沉思，但不得離苦之道，於是29歲時的某個月夜乘白馬出家修道，開始遍訪名師，後在苦行林中苦修6年。35歲時，意識到苦行無法達到解脫，轉而前往菩提伽耶，接受了牧羊女乳糜供養，後在菩提樹下禪定49日，戰勝天魔的威脅、誘惑，夜睹明星「悟道」，證得揭示諸法實相的無上正等正覺，而成為佛陀。佛陀滅度後，大迦葉尊者繼承佛祖衣缽，帶領大眾繼續修行，弘揚佛法。

小提示

佛，全稱「佛陀」，佛教術語，是脫離輪迴、對於宇宙人生徹底明白的人，真正圓滿覺悟的人，又被稱為一切智人或正遍知覺者。祀神以釋迦牟尼佛、阿彌陀佛、觀世音菩薩為主。而佛寺門神以風調雨順四大天王最為常見。

道教起源

以「道」為最高信仰宗旨

　　道教是發源於古代中國的傳統宗教，是一個崇拜諸多神明的多神教原生的宗教形式，主要宗旨為追求得道成仙、濟世救人。不僅在中國傳統文化中佔有重要地位，對現代世界有著一定影響性。道家雖從戰國時代即為諸子百家之一，直到漢朝之後才有教團產生，其個別派係為奉老子為道德天尊，把原為道德哲學家神化了。

　　道教以「道」為最高信仰，認為道是化生宇宙萬物的本源。在中華傳統文化中，道教包括道家、術士等，被認為是與儒學和佛教一起的一種佔據主導地位的理論學說和尋求有關實踐練成神仙的方法。

　　現在學術界所說的道教，指在中國古代宗教信仰的基礎上，承襲了方仙道、黃老道等宗教觀念和修持方法，逐步形成的以「道」作為最高信仰。

　　主要是奉太上老君為教主，並以老子的《道德經》等為主要經典，追求修鍊成為神仙的一種中國的宗教，道教成仙或成神的主要方法大致可以歸納為五種，服食仙藥、外丹等，煉氣與導引，內丹修煉，並藉由道教科儀與本身法術修為等儀式來功德成仙，常見後來的神仙多為內丹修煉和功德成神者與道術的修練者。

道教諸仙

　　最高的神是由道衍化的三清尊神，即元始天尊、靈寶天尊和道德天尊，其中道德天尊即是太上老君。

　　另外道教先人認為天地人中定數代表天庭及玉皇大帝與地獄和海中世界的概念，作為天庭的附屬，也發展出閻羅地府和龍王水晶宮的一系列神仙官員，再加上地方神仙系列如四值功曹、山神、城隍、土地神、灶君等。古代制定中國古代神話中的西王母、九天玄女等。

　　《太平經》中「神仙」分為六等，張君房《雲笈七籤》道書中「神仙」分為十個等級，以道書來說，道教的神仙譜系中，最高為「三清」、「四御」，最低為「城隍」、「土地」。

　　媽祖、關帝、雙忠都是因為民間信仰而納入道教的神仙。道教早期雖然不供奉神像，但為傳播方便而開始塑造神像供奉。在大型道教宮觀中，必有「天尊殿(三清閣)」及「四禦殿」。

廟宇及教堂

臺灣的廟宇及教會（堂）統計

　　截至104年底，國內登記有案之寺廟計1萬2,142座，按宗教分別，以道教寺廟占78.5%最多，佛教寺廟占19.3%次之；各宗教寺廟信徒總人數為96萬6,142人；各縣市以臺南市、高雄市及屏東縣均超過1千座較多，合計占三成五。

　　教會(堂)數計有3,280座，按宗教分別，以基督教占76.7%最多，天主教占21.6%次之；各縣市以臺北市、高雄市及花蓮縣較多，合計占三成二。

　　全台灣最多寺廟及教會(堂)的縣市為高雄市1,795座，最少為連江縣72座；平均每縣市之寺廟及教會(堂)數達701座。

　　平均每萬人擁有寺廟及教會(堂)數為6.6座；各縣市以連江縣、臺東縣及澎湖縣較多，每萬人則擁有均超過20座。

▌帶團須知　TOUR INFORMATION

遊覽時間	1.5小時
聯絡電話	(049) 293-0215
景點位址	南投縣埔里鎮中臺路2號
常問問題	❶ 臺灣廟宇間數 ❷ 哪種宗教信徒最多
導遊重點	❶ 同源橋 ❷ 四天王殿 ❸ 大雄寶殿
帶團提醒	❶ 大雄寶殿現場有定時定點義工解說員，導遊可善加利用 ❷ 臺灣是宗教自由的地方，與大陸無神論有很大的差異。因此，大陸客常會提出宗教的疑問

日 月 潭

Sun Moon Lake *Nantou*

日月潭簡介

日月潭簡介

臺灣第二大的湖泊

日月潭是以拉魯島為界，東、西兩側因形似「日輪」和「月鉤」而得名，位於南投縣魚池鄉，為臺灣第二大湖泊，僅次於曾文水庫。

湖面海拔748公尺，常態面積7.93平方公里(滿水位8.4平方公里)，湖面周圍約33公里，最大水深27公尺。自然生態豐富，亦為最多外來種生物的淡水湖泊之一。日月潭的水源來自濁水溪上游，濁水溪發源於合歡山。

為什麼要建日月潭

日本人為發電而建潭

最早日月潭有日與月兩個小湖泊，日治時代，為了發電所需，日人從濁水溪最

靠近日月潭的武界處，建立了頭社大霸與水社大壩並截取濁水溪流水，修築了一條15公里長的地下水道，穿過水社大山進到日月潭，淹沒眾多小山丘，而成今之決決湖泊。

由於臺灣的水庫普遍利用溪流截堵成潭，水庫狹長，景觀單調，日月潭則是利用窪地注水成潭。由於引濁水溪水注入潭中使水位提高20公尺，所以現在日月雙潭已沒明顯界線。

1918年7月，臺灣電力株式會社開始在日月潭興建大觀發電廠，1934年6月完工。日月潭的水，主要用於發電。為國內少見的活水庫，水庫的水每日透過臺電抽蓄發電循環使用，宛如活水，不但藻類植物不易滋生，水質透明度也佳。

日月潭舊稱水沙連

日月潭景色優美，「雙潭秋月」為臺灣八景之一。日月潭也是臺灣原住民邵族的居住地。由於過去平埔族稱居住於山裡的原住民為「沙連」，而內山以日月潭為最大的水潭，故日月潭舊稱又為水沙連。

日月潭之美
日月潭的著名景點及特色

潭中小島　lalu 島

日月潭中的一島，是邵族人的舊聚落，亦是邵族人最高祖靈paclan的居處，邵語稱為lalu，清代稱為珠嶼、珠仔嶼、珠山、珠仔山、珠潭浮嶼等名稱。

另一說，謂邵族附近之青龍山與崙龍山，此二山恰好將lalu島銜在相對之中央，形如二龍戲珠之狀，故稱為珠嶼等名，清光緒來此之洋人，則有pearlislet(珍珠島)之稱，日治時期則稱玉島(亦稱水中島)，日人為祈日月潭水力發電工程之順利，在島上祀玉女水神「市杵島姬命」(神名)，取名「玉島社」。

臺灣光復後，被稱為光華島，其寓意概取為「日月光華」及「光耀中華」之意。在邵族人的爭取下，終於在西元2000年將光華島正名為LALU(拉魯島)，為邵族語「心中聖島」之意，而拉魯島的地位也轉為邵族的祖靈地，不再讓遊客登臨踐踏，只能在島四周。此外，島上有對夫妻樹叫茄苳樹。

環潭公路

日月潭環湖一周，約33公里，順時針方向遊覽日月潭環湖上各景點，依序是文武廟、孔雀園、日月村、玄奘寺、慈恩塔、玄光寺。

潭中日月湧泉

濁水溪的支流萬大溪是注入日月潭潭水的主要來源，自武界壩攔截溪水，由過水隧道流至日月潭，因武界地區地勢較高於日月潭，故水注入時產生湧泉現象，因長期河水注入產生了泥沙堆積，也變成日月潭最淺的地方。

慈恩塔

慈恩塔乃蔣公為感念母親王太夫人而建立，於民國60年4月完工，期以昭示國人，克盡孝道，永懷慈恩。慈恩塔位於海拔954公尺的沙巴蘭山上，當初建塔時，所有建料均利用船運過月潭水面，再用流籠送上山，工程相當艱巨，塔高48公尺，塔頂正好為海拔1千公尺，成為日月潭著名地標。

文武廟

日治時期，日月潭畔原有兩間廟，後來因為日人興建發電工程，日月潭水位上昇，兩廟必須撤離，於是兩廟遂合併，於民國23年(1934年)，在日月潭北畔重建廟宇，西元1969年文武廟重建，以「北朝式」格式建築，這也就是今天文武廟所見之輝宏建築格局。

主要建築為「一埕二庭三殿」，臺灣著名寺廟大多採此佈局，為等級很高的廟宇佈局。進入廟埕視覺隨即被壯觀的前殿所吸引，為樓閣式建築，主要作祭祀之用，故稱「拜殿」。樓閣稱「水雲宮」，祀奉文武廟開基諸神；正殿主祀武聖關羽，故名曰「武聖殿」，位居全廟正中，是文武廟群築中最大的建築，高度達21公尺，為正方型的殿堂，此佈局乃為彰顯帝君之神威；後殿主祀孔子，名為「大成殿」，故依儒教古制構築，與前兩殿有諸多不同，其特色是屋頂採用非常罕見的重檐廡殿式，是宮殿式建築的最高等級，以表徵孔子的至聖高貴。

文武廟的大成殿是全臺唯一開中門的孔廟，根據廟方表示，因為文武廟位於日月潭畔，平常遊客眾多，為了方便遊客的進出才加開中門，並沒有特別的用意，不過大成殿以青銅雕鑄的孔子坐像，則是全省唯一奉有聖像的孔廟，除了孔子聖像外，尚有孟子及子思，這三尊神像原本奉於中國大陸，在清末義和團亂事中輾轉流落到日本的狹山不動寺，之後經過複製才移遷文武廟。

拜訪文武廟，廟前廣場兩側巨大的朱紅色石獅，也是參觀的重點，那對石獅是前新光人壽的董事長吳火獅所捐獻，因此在地民眾習慣戲稱那石獅為「吳火獅」。

涵碧樓

涵碧樓由臺灣日治時期大正年間，一位姓伊藤的日本人所建。在日治時期，涵碧樓即是各界官員、顯要到日月潭遊憩的重點之一。在國民政府撤退到臺灣後，日月潭為當時蔣介石先生最愛遊賞的去處，為此涵碧樓就成了蔣介石先生的行館。當時中華民國仍是聯合國的常任理事國，來臺灣造訪的國賓絡繹不絕，蔣介石總統就常邀請國賓來到日月潭，徜徉在秀麗的風光，並且欣賞邵族的歌舞，而到訪的國賓，都被安排在涵碧樓住宿，成為國家的招待所。1998年由民間經營，1999年921大地震後，舊館幾乎完全被夷平，重建後由中部地區建商鄉林建設集團改建成為觀光旅館。

形容日月潭之美

▸ 放眼觀覽水域，群山環抱著潭水，潭水依攬於層巒，有滿眼綠意。

▸ 藍天上白雲捲舒，映照水面，波光瀲灩，色彩繽紛，會感受到自己的生命也是五彩斑爛。

▸ 遊潭最宜早起，趁朝日還在沈睡，但見水氣氤氳，霧失樓臺。

▸ 一片白茫茫之間，遙岑隱微，淺山含笑，青峰倒影於碧水，倍增嫵媚。

▸ 待得晨曦微露，霞旭照水，天光雲影共徘徊，清景無限。

▸ 一剎時朝日東昇，霞光滿眼，汪洋的水面笑臉迎接。

▸ 水天一色，金波萬頃，飄浮著無垠乾坤，這時的日月潭，最為壯麗。

▸ 薄暮的潭水，最有韻味。晚霞滿天，天上美，水上更美。

▸ 人說揚州的月色絕美，因有河水增輝，到了這兒會覺得月色更美，因為有明潭映月。

日月潭美食
到日月潭必吃的美食

曲腰魚

曲腰魚較大隻，味道鮮美，它的肉質美味，深得蔣介石的喜愛，每次蒞臨涵碧樓度假時，均會品嚐此一珍饈，於是日月潭民眾便將曲腰魚取名「總統魚」。

奇力魚

早在清代文獻中，就曾記載過「奇力魚」，邵族稱其為「奇拉」，後來漢人學其音而稱「奇力魚」。

日月潭的潭蝦

日月潭潭蝦大多使用油炸處理，因潭蝦的肉少，酥炸之後香味四溢，是一道吃氣味的菜，美味的潭蝦配上少許的冰啤酒，是一種享受。

山豬肉

山豬肉是近年來很多山區風景區餐廳會出現的菜餚，那山豬有那麼多嗎？其實現在大多是養殖山豬，山豬的成長沒有肉豬快，但是繁殖的卻比肉豬多，而山豬的皮也比肉豬的厚，卻沒比較油，反而Q。

半天筍

半天筍即檳榔心，也就是生長點，一旦把檳榔心砍下來當菜餚，就報廢一棵檳榔樹。檳榔樹的經濟價值很高，所以農民很少會為了半天筍犧牲一棵檳榔樹，除非那棵檳榔樹已經毫無經濟價值作用，這也是半天筍很貴產量很少的原因。

▌帶團須知 TOUR INFORMATION

遊覽時間	遊船約30分鐘 玄光寺約40分鐘
聯絡電話	(049)285-5668 日月潭國家風景區管理處
景點位址	南投縣魚池鄉中山路599號
開放時間	每日上午9時至下午5時 (農曆除夕年休園)
帶團提醒	❶ 遊船時，船長會解說日月潭，導遊在車上解說不需把船長的話說光光 ❷ 伊達邵碼頭有很多商店可逛，經常客人要求逛街會耽誤不少時間，因而許多旅遊團如時間有限不會選此下船 ❸ 遊湖時，提醒客人湖面上較冷，攜帶衣著雨具
開放時間	遊船營業時間，原則上為太陽出來後至太陽西下前；晚上天候欠佳，船家通常不開船
常問問題	❶ 湖中限制193條船的牌照 ❷ 船牌照約NT$600萬 ❸ 船造價約NT$1000萬 ❹ 船使用的燃料為汽油 ❺ 涵碧樓、日月行館住宿費用

溪頭自然教育園區

Xitou Nature Education Area *Nanton*

溪頭簡介

園區古木參天，綠意盎然

溪頭為南投縣鹿谷鄉的一處地名，以位於鹿谷鄉境內北勢溪之源頭而得名。林相分布有柳杉、臺灣杉、檜木、櫸木、楠木、銀杏等，擁有豐富生態林貌。

園區內遍植柳杉和臺灣杉，古木參天，綠意盎然。風景點包括竹類及針葉樹標本園、苗圃、銀杏林、神木、大學池、青年活動中心、賞鳥步道、孟宗竹林、空中走廊、森林探索區及植物進化探索園等，另有旅社區、露營區、餐廳、設施齊全，均適合進行有系統的植物觀察與賞鳥活動。

溪頭自然教育園區

溪頭自然教育園區在民國59年11月設立。是一處三面環山的凹谷地形，海拔在800～2,000公尺之間。該園區位於南投縣鹿谷鄉鳳凰山麓上，是臺灣大學農學院七個實驗林之一。整個園區面積有2,500公頃，區內雨量充沛草木繁茂，長年氣候涼爽，平均溫度只有約攝氏19度，非常適宜休閒渡假活動。

溪頭自然教育園區

溪頭紅檜神木

溪頭紅檜神木位於溪頭自然教育園區內，這是一棵相當奇特的神木包著巨石而生，據說這一棵紅檜約2800年歷史，樹高46公尺，身圍16公尺，樹幹直徑4.33公尺，神木17公尺處的冠部有四大支幹，中空雖已腐朽卻仍能盎然屹立。

空中走廊

神木的林道旁有一片已走過半世紀的柳杉林，其樹冠層相當完整，實驗林在此片林地規劃建置人工林冠層生態觀察的空中走廊，此架高的空中走廊全長約180公尺，最高點距地面22.6公尺，相當於7層樓高，也是全臺唯一的空中生態走廊，可以在樹梢欣賞森林。

大學池

此區景緻秀麗非常令人陶醉，偶爾薄霧飄渺，更如夢境一般，是許多青年定情之地，亦憑添幾許浪漫風情。在大學池，可以見到由孟宗竹林搭建的拱橋，也可觀察落羽松的膝根現象，到了八、九月間，還可見梭德氏赤蛙的繁殖。每到春天，總有滿滿盛開的山櫻花。

▌帶團須知	TOUR INFORMATION
遊覽時間	❶ 入口步行至大學池拍照折返，需約1.5小時 ❷ 入口步行至神木拍照折返，需約2.5小時
聯絡電話	(049)261-2111
景點位址	南投縣鹿谷鄉森林巷9號(臺大實驗林溪頭營林區)
常問問題	樹種、花種
帶團提醒	❶ 通常遊覽溪頭園區都是由導遊全程帶著走，較不易走散 ❷ 集合地點、時間及遊園路線需特別強調，如此倘若有遊客跟不上或者想自行遊走才不會迷路 ❸ 山林裡的天氣多變化，導遊應提醒遊客攜帶衣著及雨具
開放時間	上午7時起至下午5時
購票費用	全　票　200元

Chiayi 嘉義

General Information

概述

General Information

嘉義縣位於臺灣西南部，地處嘉南平原，東倚玉山，西瀕臺灣海峽，南臨臺南市，北接雲林縣，為重要農業產區。

境內阿里山成為臺灣著名的風景區，縣內建有數個工業區，但農漁業仍為重要產業。人口約51萬人，土地面積為約1,902平方公里(約等於深圳市，深圳市總面積為1953平方公里)，佔全臺灣總面積的5.35%，總面積排名臺灣第10位。

| 嘉義縣 |

▪ 縣花 / 玉蘭花

▪ 縣樹 / 欒樹

▪ 縣鳥 / 藍腹鷴

北回歸線橫貫嘉義，產生不同於其他地域的特殊地理景觀。在北回歸線通過的陸地中，多半形成沙漠或半沙漠，唯有臺灣因季風與氣流帶來的充足雨水，而使森林能蓬勃生長。

嘉義縣位於臺灣中南部，為南北交通運輸要道。高鐵通車後，嘉義到臺北時間只需花約1小時，嘉義到高雄約30分鐘。

歷史

History

嘉義縣名稱的由來

嘉義縣，古名「諸羅」，諸羅群山之意。在荷蘭人、鄭氏王朝來臺以前，大致是原住民鄒族及平埔族中洪雅族的活動範圍。這些土著，在血統上屬於「原馬來族(Proto-Malay)」，語言與文化上屬於南島語系民族，擁有自己的語言以及自己的文化特徵。

1786年，林爽文起義抗清，由於諸羅軍民堅守城池，使林等人不能入侵，因此兩年後，乾隆帝為嘉許諸羅縣民的忠義，取「嘉其忠義」的意思，賜名嘉義，諸羅縣改名嘉義縣。

地理環境

Natural Environment

嘉義縣地處嘉南平原，為重要的農業產區。境內水利建設堪稱完備，土地肥沃，以農產聞名，加上阿里山的森林資源，曾盛極一時。

著名的地方名產，例如新港鄉的新港飴、鴨肉羹，東石鄉及布袋鎮的牡蠣，民雄鄉的鳳梨和鵝肉。

著名景點

Attractions

阿里山風景區、奮起湖風景區、北回歸線紀念碑、曾文水庫、臺灣菸酒公司嘉義酒廠、蛟龍瀑布、國立中正大學、雲嘉南濱海國家風景區等。

阿里山國家風景區

Alishan National Scenic Area *Chiayi*

沒有阿里山這座山

123 到臺灣，臺灣有個阿里山

其實阿里山區近20座山中，沒有一座叫阿里山，民眾最常遊覽的是「飯包服山」，位於臺灣嘉義縣阿里山鄉，由林務局規劃與管理的一座國家森林遊樂區，也就是傳統上「阿里山風景區」的所在地。

阿里山實際上並不是一座山的名稱，只是特定範圍的統稱，正確說法應是「阿里山區」，地理上屬於阿里山山脈主山脈的一部分，東鄰玉山山脈，北接雪山山脈。

山區包含大塔山、塔山、松山、烏松山、鹿崛山、獅子頭山、祝山、萬歲山、兜山、千人洞山、光崙山、大凍山、火炎山、篤鼻山和對高岳等20座高度超出1,400公尺的山峰所圍繞的地區，其中以大塔山最高，海拔2,663公尺，整個阿里山區面積高達3萬多公頃。

阿里山五奇

日出、雲海、晚霞、神木與鐵道

阿里山自然景觀極為豐富，日出、雲海、晚霞、神木與鐵道並列為「阿里山五奇」，而阿里山雲海更是臺灣八景之一。

阿里山神木

　　阿里山神木原是指臺灣阿里山上一棵樹齡達到3千餘年的紅檜。該樹木為日本人小笠原富二郎於1906年11月發現，被日本人尊稱為「神木」。根據統計，該樹高53公尺，樹幹在距地面1公尺半高處的直徑是4公尺66公分，樹幹接者地面處的週圍達23公尺，材積達500立方公尺，在阿里山森林鐵路通車後，成為聞名中外的臺灣地標之一。

　　由於神木附近為早期的伐木區，除了阿里山神木等數紅檜因被視為神木得以保存外，其餘大型紅檜遭砍伐殆盡，故神木猶如鶴立雞群易遭雷擊。1997年7月1日，神木本身因連日大雨，根部腐朽嚴重，一半的樹身迸裂傾倒在森林鐵路上，壓壞了鐵軌。在經過專家評估後，認為有安全之虞，於是於1998年6月29日，正式放倒神木，也使阿里山神木因此走入歷史，傾倒的樹身就此橫置於原地，成為遺蹟，供人瞻仰。

阿里山二代神木　香林神木

　　2006年9月到11月間，網絡票選阿里山新神木地標活動，有2萬5千人參加投票。由光武檜得到最高票，使「阿里山香林神木」成為阿里山第二代神木，樹胸圍12.3公尺，高45公尺，樹齡推估2,300年，海拔2,207公尺。

鐵道

　　阿里山森林鐵路為世上僅存的三條登山鐵路之一。堪稱國寶級的阿里山高山森林鐵道，已有近百年的歷史，是世界級的高山森林鐵路之一，與印度的喜瑪拉雅山鐵路、南美洲的安第斯山鐵路，並列為世界僅存的三大登山鐵路。

　　為了要攀登上2千多公尺的高山，阿里山鐵路以獨特的「Z」字形路線修築，配合山勢，歷經無數個轉折點的來回交替，讓崎嶇的高山鐵路行程增添幾分趣味。

　　建於民國前2年的阿里山鐵路，是當初日本人開發森林珍貴紅檜而建，歷時6年完工，初期的阿里山鐵路，是用來運輸木材，一直到民國48年才加入載客這項營運。迎合時代改變，火車種類從蒸氣、柴油快車，一直演變成今日的柴油機關車。

阿里山鐵路全線長71.4公里，全線穿越層層高山峻嶺，自海拔30公尺陡升至2,216公尺，沿路是熱帶、暖帶和溫帶三種不同林相。

火車慢行其中，遊客可以領略穿山越嶺的刺激，觀看變化萬千的自然景象。鐵道風光美麗，但高山鐵路建造工程卻十分艱鉅，遇到山要鑿洞，遇山崖則搭橋，整條鐵道穿越了約50個隧道、跨過77座橋樑，是臺灣最多隧道、橋樑的鐵路。

臺灣最高學府　香林國小

全臺的最高學府，不是臺灣大學，也不是陽明山的文化大學，而是位於嘉義阿里山的香林國小，海拔2,195公尺。

座落於中外聞名的阿里山國家森林遊樂區內，全校約只有30名學生。香林國小原址是在1927年創立的「阿里山小學校」，也就是現在香林國中所在，後來因香林國中人數太少，與香林國小互換校址，也使「全臺最高學府」之位易主。

姊妹潭的故事

其實姊妹潭的傳說是後人所編造

姊妹潭是二個大小不同的相近湖泊，姊潭湖區有一座以檜木為基座的相思亭，而姊妹潭周圍有長180公尺的環潭步道。

其名稱由來相傳有一對原住民姊妹同時愛上一名男子，但因彼此不願傷害姊妹間的情誼，又割捨不下相思之情，因而兩姊妹分別投入姊潭及妹潭殉情，故後人附會而稱之為姊妹潭。但其實此故事是後人為增加景點的吸引力而編篡。

阿里山之美

滿山的櫻花樹　其實來自日本

阿里山花季

從1899年2月發現檜木林開始，百年來阿里山歷史，就是檜木砍伐史，不斷地「去阿里山化」，抹殺阿里山的本質、特徵與最大的優點，所以如今到阿里山，觀賞的櫻花卻是日本櫻。

其實不只是櫻花，還有柳杉，甚至國民政府來臺後，也移入中國梅花，屬於阿里山的原始自然，早已消失在荒煙蔓草中。

擁有近百年歷史　受鎮宮

受鎮宮是阿里山地區規模最大的寺廟，於民國58年改建完成，供奉著玄天上帝、福德正神與註生娘娘。

樹靈塔

樹靈塔建於1935年，據說當年因日本人大量砍伐阿里山千年神木，因而有不少伐木工人罹患怪病死亡。日本人認為是樹靈作祟，因而建立樹靈塔以祭祀樹靈。

帶團須知 TOUR INFORMATION

遊覽時間	從山下龍隱寺至阿里山森林遊樂區售票口約2小時;坐接駁車至沼平車站15分鐘,步行行程約1小時30分鐘;從象鼻木坐接駁車回遊覽車停車場約10分鐘
聯絡電話	(05)259-3900
景點位址	嘉義縣番路鄉觸口村車埕51號
常問問題	❶ 日本人砍走多少神木?約30萬株珍貴的臺灣紅檜及山木 ❷ 看的到阿里山姑娘嗎? ❸ 復育林什麼時候種的?
導覽重點	❶ 姊妹潭 ❷ 受鎮宮 ❸ 香林神木

帶團提醒	❶ 通常遊覽阿里山森林遊樂區,皆由導遊全程帶著走,較不易走散 ❷ 集合地點、時間及遊園路線需特別強調,如此倘若有遊客跟不上或者想自行遊走才不會迷路 ❸ 山林裡的天氣多變化,導遊應提醒遊客攜帶衣服及雨具

Tainan 臺南

General Information

概述

General Information

臺南市是中華民國的直轄市，位於臺灣西南部的嘉南平原，西面臺灣海峽、東臨阿里山山脈、北接嘉義縣、南與高雄市為界。

轄區原分屬臺灣省轄之臺南市和臺南縣，2010年12月25日起合併升格改制為直轄市，面積2,192平方公里，人口約188萬。

歷史

History

臺南為融合現代文明及歷史古蹟的一座城市，也是臺灣的第一座城市。17世紀以前，是臺灣平地原住民西拉雅族的生活領域。而自17世紀時，荷蘭東印度公司以大員(今安平區)為其國際貿易據點、赤崁為行政中心以來，歷經荷蘭統治、明鄭時期、清領時期，臺南市成為島內首府達300餘年，同時為臺灣的第一座城市。

1865年，安平港為清帝國開放國際通商的口岸之一。自清末至日治中期，臺南與臺北分別發展為臺灣南北兩大都市；日治時期之後，安平港航運功能不再，地位漸為高雄港所奪，都市發展也受到影響。60年代的臺南已落居臺北、高雄、臺中之後的第四大城市。

臺南發展為城市，始於荷蘭人於大員建熱蘭遮城(今安平古堡)，作為全島統治中心。荷人亦向原住民購地，興建普羅民遮城(今赤崁樓)，並規劃市街。

1661年	鄭成功以取「反清復明」基地為由，向荷人宣戰並取得統治權將臺南赤崁地區改稱東都明京，大員改稱安平，全島設立一府二縣，開啟東寧王朝時代
1684年	清朝派施琅取臺灣，明鄭滅，清廷改明鄭承天府為臺灣府。首任臺灣巡撫劉銘傳將省會遷往臺北前，臺南為全臺首府，有一府二鹿三艋舺之名。清朝頒布渡臺禁令，僅准漳泉地區做限度的移民
1776年	渡臺禁令形同虛文，大量漢移民湧入，臺南亦由原漢混居漸成為漢人城市，原住民不是漢化就是遷居他處。乾嘉年間，府城三大商業貿易組織「三郊」興起，為臺南的黃金時期
1895年	臺灣民主國抗日失敗後，臺南士紳推舉英國牧師巴克禮於10月20日會見日軍，翌晨引領入城，臺灣日治時期開始
1900年	11月29日臺南至打狗間鐵道開通，臺南廳舍(後改為州廳)、地方法院等公家機關相繼成立。後市區改正，運河開通，臺南驛改建，使臺南有了現代化都市的雛形
1920年	臺灣市制實施，臺南合併鄰近地區設立臺南州轄臺南市，兼作州廳所在地
1945年	日本無條件投降，二次世界大戰結束。中華民國接管臺灣，改臺南州為臺南縣，州轄臺南市改為省轄市，從而與臺南縣分離
1946年	臺南縣安順鄉併入臺南市，改為安南區，形成省轄市地方自治層級及市區範圍。原城區週圍闢建眷村，大量外省籍居民遷入
2010年	12月25日，原省轄臺南市、縣合併改制為直轄市，名為臺南市；原省轄臺南市、縣政府，分別改為新臺南市政府的永華市政中心與民治市政中心

著名景點

Attractions

臺南公園、巴克禮紀念公園、四草濕地黃金海岸、南瀛綠都心。設有國家公園1處、國家風景區2處，除西拉雅國家風景區外，臺江國家公園與雲嘉南濱海國家風景區位於西側沿海，以沙洲與濕地保育、製鹽為主。

臺南市素有「文化古都」的美稱，截至105年底，國定古蹟有22處，直轄市定古蹟有116處，為全國第一，這些祖先遺蹟極富歷史意義與考古價值。

安平古堡

Anping Fort *Tainan*

原為熱蘭遮城舊址

荷人自 1624 至 1634 年建立

　　1624年荷蘭人佔臺後，以荷蘭執政的門閥「奧倫治(Orange)」為名，重新興建規模宏大的「奧倫治城」。1627年以荷蘭行省名澤蘭省(或譯熱蘭省)改建命名為「熱蘭遮城(Zeelandia)」，至1632年始完成首期堡底工程。當時，這座城堡是荷蘭人統治臺灣全島和對外貿易的總樞紐。

　　安平古堡創建於1624年，位居一鯤鯓沙洲，為荷蘭總督駐地與統治中樞，名曰熱蘭遮城，與赤崁樓互為犄角封鎖臺江。

　　1661年，延平王鄭成功驅荷復臺，為紀念故里，將此地改名安平，坐鎮運籌，以為反清復明基地，故有「王城」之稱。安平一地，原稱臺灣(臺灣城)。1683年，臺灣納入清版圖，政治中心移至今臺南市區，本城改為軍裝局。

　　1871年，英軍艦砲轟城堡，軍火庫爆炸，城垣殘破形如廢墟。殘留磚石遂成為官民修建房舍取用的材料。

三年後欽差大臣沈葆楨建造二鯤鯓砲臺(今億載金城)，因需要使用大量城磚，一時難以訂購，有鑑於臺灣城已失去軍事價值，而淪為殘蹟，故大量拆除城磚，加以運用，因而臺灣城至此已無原貌可尋。

今之城堡是日據時日人所仿造

日據時期，為建造安平海關宿舍，臺灣城殘蹟被夷為平地，並在其上重建方形臺階式的磚砌高臺，臺的中央蓋起拱券式的洋樓建築，這便是後人熟知的安平古堡。

在古堡的右側，臺基之下殘存一段厚厚的半圓形稜堡基座，儘管飽經風霜，依然堅實渾厚。古堡前一睹高高的臺灣城垣，爬滿了古榕蒼勁的根脈，斑駁中仍見剛毅，其不僅是外人侵臺的史實，更是先民奮鬥的鐵證。

▌帶團須知 TOUR INFORMATION

遊覽時間	約1小時
聯絡電話	每日上午8時30分至下午5時30分
景點位址	臺南市安平區國勝路82號
購票費用	全　票　50元 半　票　25元 (臺南市民憑身分證免費)
導覽重點	❶ 半圓形的稜堡殘蹟 ❷ 安平小砲臺 ❸ 瞭望臺 ❹ 熱蘭遮城博物館

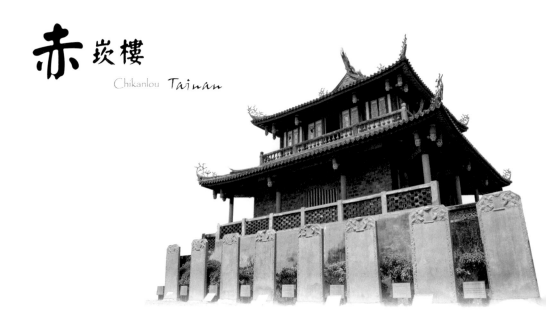

赤崁樓
Chikanlou Tainan

原為普羅民遮城舊址

荷人於 1653 年建立

　　赤崁樓位於臺灣臺南市的中西區。前身為1653年荷治時期興建之歐式建築「普羅民遮城(Provintia，攝政城、紅毛樓)」，曾為全島統治中心，今列為一級古蹟。

　　1624年，荷蘭東印度公司和明朝將軍沈有容簽約，放棄其在澎湖的經營，轉而登陸臺灣南部。由於荷蘭人對從中國引進的漢人農工百般苛徵、限制，終於招致漢人不滿，引爆1652年的郭懷一事件。荷蘭人為防止類似事件再發生，遂於普羅民遮街北方建造普羅民遮城。

　　普羅民遮即行省的意思，閩南人則稱該城為赤崁樓或紅毛樓。此城是用糖水、糯米粉，攪拌石灰、蠔殼灰，疊磚建造而成。周圍約141公尺，樓高10公尺半，南北角有瞭望臺、古井與地窖兩所用來儲存糧食及預留水源，作為戰時準備。

　　1661年4月，鄭成功在任職荷蘭通事之客家籍漢人何斌的引導下，攻下普城。之後，鄭氏改普羅民遮城為東都明京，設承天府衙門，結束了荷蘭東印度公司在臺灣38年的經營。

1721年，朱一貴起義反清，赤崁樓的鐵鑄門額被拆去鎔鑄武器。加上人為的殘損、颱風飄蝕、地震顛搖，後來的赤崁樓只餘下四周頹兀城牆。

19世紀後半葉，大士殿、海神廟、蓬壺書院、文昌閣、五子祠等建築，先後蓋在赤崁樓的原址上。

1921年，日本人拆除大士殿重整該址時，重新發現了普羅民遮城的舊堡門，又發掘到東北角的荷蘭砲臺殘蹟及通到堡壘地下室的門戶，因此將之列為歷史館。戰後重加修繕成為臺南市立歷史博物館。1974年又重修一次，而成今貌。

今日的赤崁樓已看不出當年所建的普羅民遮城的模樣，兩旁的文昌閣與海神廟兩座紅瓦飛簷的中國傳統建築是赤崁樓的標記。海神廟位於南面，文昌閣位於北面，二者屋頂均是重簷歇山的表現，重簷之間實即為2樓部分，繞以綠釉花瓶欄杆。文昌閣前的石馬後方有一個門洞，就是當年普羅民遮城的大門。赤崁樓分3層，樓上以磚石砌成，有曲折的通道，飛簷雕欄；樓下有九隻大石龜，各負丈餘的石碑，是乾隆親撰旌表平定林爽文之亂的御碑。

小提示

御龜碑，馱著碑的其實並非龜，而是龍九個兒子之一，名為「贔屭」，傳說善馱重物，常被用來做為碑的底座。

■ 帶團須知 TOUR INFORMATION

遊覽時間	約1小時
開放時間	每日上午8時30分至下午9時30分
景點位址	臺南市民族路2段212號
購票費用	全　票　50元 半　票　25元 (臺南市民憑身分證免費)
導覽重點	❶ 御龜碑 ❷ 舊城牆、水井 ❸ 主樓、文昌閣與海神廟

Kaohsiung 高雄

General Information

| 高雄市 |
- 市花/木棉花
- 市樹/木棉樹

概述

General Information

高雄市為臺灣的第二個直轄市,面積約153平方公里,人口約有152萬人,排名第二。縣市合併後,人口數增加為277萬5,935人,面積約2,951平方公里。

20世紀初建立並迅速茁壯的高雄市,是臺灣人口密度最高與重工業最發達的都市及最大出口加工區。而高雄港亦為臺灣最大國際港。

重工業、商業及服務業混合城市

產業方面兼有重工業與製造業,工業地帶大多位於楠梓區、前鎮區與小港區,包括楠梓加工出口區、高雄煉油廠、中島加工出口區、臨海工業區與高雄軟體科技園區,其中臨海工業區為中國鋼鐵與臺灣國際造船的核心事業據點。

高雄煉油廠為臺灣中油最大的生產基地。以服務業為主體的地區集中於鹽埕區、前金區、新興區、苓雅區與三民區,部分區塊有朝商圈化方向發展的趨勢。此外,沿著高雄港第一港口東側的廊帶規劃「高雄多功能經貿園區」。

歷史

History

高雄市早期原為平埔族原住民馬卡道族的居住地,在該族語言當中,用以防禦海盜的刺竹林稱為「takau」,後來被漢人音譯為「打狗」(ta-gao)。到了日治時期,日本人認為「打狗」這個地名不雅,而將地名書寫改為「高雄」,日語「高雄」兩字的發音為「taka-o」。

著名景點

Attractions

愛河

　　高雄市境內並無長度較長或流域較廣的大型河川，最主要的河川為長約12公里的愛河，其注入高雄港第一港口，沿途共有六條小支流自愛河分出。除愛河之外，還有分別位於市區北邊與南邊的後勁溪與前鎮運河兩條重要水道。

　　關於愛河名稱的由來，最早來自1948年的一則事件。當時的愛河畔有一家「愛河遊船所」，在颱風過後招牌損壞，只剩下「愛河」二字。之後又發生情侶跳河殉情的事件，剛好採訪事件的記者拍攝照片時，將招牌上的愛河二字入鏡，加上大量報紙的傳播，使愛河的名稱開始流行。

　　到了1968年，蔣介石統治下的臺灣民政廳廳長陳武璋為奉承總統夫人蔣宋美齡，以祝壽為名義將壽山改名為萬壽山、愛河改名為仁愛河，但市民所常用的名稱依舊是愛河。直至1991年高雄市議會才提案恢復壽山和愛河的舊稱。

十條主要幹道　海底隧道

　　高雄市中心的道路分佈，主要以日治時期規劃的棋盤式道路網為基礎，加以拓建而成。當中較為人所知的是，可以「從一數到十」的路名之十條主要東西向道路，由南至北依序以「一心、二聖、三多、四維、五福、六合、七賢、八德、九如、十全」為名。

　　此外，前鎮與旗津之間，亦建有一座位於高雄港水道底下的過港隧道相互連結，也是旗津主要的聯外道路。

高雄港

　　高雄港位於高雄市西南沿岸與旗津半島間，為一座深水港，整個港區分為最初興建的第一港口與戰後興建的第二港口兩部分。得力於優越的地理位置，高雄港成為東南亞、印度洋與東北亞間海上航運的重要轉運中心，為臺灣第一大國際商港。截至2016年，貨運量在國際上排名第13。

臺灣第二高樓 － 高雄 85 大樓

　　高雄85大樓(85 Sky Tower)，又稱東帝士85國際廣場、東帝士建臺大樓(Tuntex & Chien-Tai Tower)，是南臺灣最高的摩天大樓，由建築師李祖原設計。

　　本建築不僅是南臺灣的地標，也是世界第28高的摩天大樓，完工於1997年。樓高347.5公尺，加上天線共高378公尺，地上85層、地下5層，為臺灣第2高的建築物。

　　轟立在晨霧之中的高雄85大樓，大樓擁有特殊的貫穿設計，左右兩棟建築在35樓以上合併成單一的高塔直到85層的尖頂，而在中央塔下方留下一個中空的空間。大樓的外型表現出所在城市的名字「高」，即高雄。

　　此外，本大樓也是臺灣第一個引進抗風阻尼器的摩天大樓。大樓內也配置多達92部的電梯和手扶梯，最快的電梯每分

鐘速率為750公尺，可在45秒之內上升77層樓。

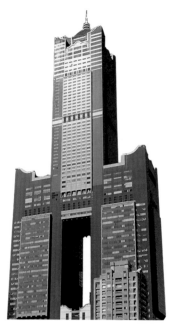

▲ 高雄85大樓

西子灣

位於高雄西隅的一個風景區，柴山西南端的山麓下，南面隔海與旗津島相望，是一個風景天成的灣澳。而最北端則傍著柴山，是一處由平灘和淺沙所構成的海水浴場，以及以夕陽及天然礁石聞名的海灣。清初時，西子灣被稱作洋路灣、洋子灣或斜灣，而在閩南語的諧音引申下，斜仔灣逐漸被稱為西子灣。傍晚時分的夕照，海天一色的美景，美不勝收，黃昏時分，橘子色的彩帶散落於港邊。

民國69年，此地建立了全國僅有的一所海濱大學－中山大學(1924年建校廣州，與黃埔軍校並稱，翌年更名紀念創辦人孫中山，後因兩岸分治，1980年復校於高雄)，使西子灣更添加幾許的文化氣息。風景區內除中山大學外，還包括西子灣海水浴場、海濱公園、蔣公紀念館以及半山腰上的十八王公廟與史蹟文物陳列館。史蹟文物陳列館原為舊英國領事館廢址，74年修建後即開放參觀，陳列館依山坡而建，是國內二級古蹟，陳列有人文及地理歷史背景及其他臺灣文物史料等。

打狗英國領事館

1860年英法聯軍後，中國被迫開放五口通商，至1863年增開臺灣打狗港。從此，英國商人陸續在通商口岸設立洋行，輸出米、茶及糖，輸入鴉片。並於1866年在打狗港口哨船頭小丘上設立領事館，處理關稅及商務。

領事館的紅磚是由廈門運來，而迴廊的圓栱在夕陽下被映照得更顯古意盎然。竹節狀的落水管是清末洋樓的特色，轉角的磚柱為雙柱並立，四周的外牆有連續的半圓拱，轉角處的栱較小而牆柱較大，是力學上的強固作用。洋樓內部有壁爐，並有地下室供作囚禁洋人罪犯之用。

二次大戰期間，領事館局部被炸，光復後一度當氣象測候所使用，之後遷出無人使用，直至1977年遭賽洛馬強烈颱風襲擊，更是斷垣殘壁。至1986年經專家學者審定，有其歷史與建築的意義，乃由高雄市政府興工修復，列為二級古蹟。館內附設高雄市史蹟文物陳列館，展示臺灣

省城門模型、打狗地區的人文地理歷史背景、英國領事館建造沿革及相關文物，由此館眺望，高雄港及市區一覽無遺，視野極佳，若天氣晴朗，屏東中央山脈歷歷在目，實為一休閒好去處。

▲ 打狗英國領事館

▎帶團須知　TOUR INFORMATION

遊覽時間	約1~1.5小時
帶團提醒	領事館每月第三週的週一為休館日、除夕休館
景點位址	高雄市鼓山區蓮海路20號
常問問題	❶ 臺灣跟大陸的中山大學有什麼關係 ❷ 西子灣的名稱由來 ❸ 十八王公廟是什麼
導覽重點	❶ 打狗英國領事館 ❷ 中山大學 ❸ 十八王公廟 ❹ 西子灣
購票費用	全　　票　　99元

高雄也有十八王公廟

　　位於中山大學校門口的十八王公廟，遊客可以沿著階梯往上參訪。談起十八王公廟的興建歷史，源自清朝康熙23年間一艘由大陸而來的漁船，在西子灣海灘處遭遇暴風而沉沒，18名船員險中脫困，登上時稱洋子灣的西子灣，後來18位先祖合力於此蠻荒之地開墾，卻不幸為清屬鳳山縣衙官誤認為叛民，遭到集體格殺，附近居民因感念其平日和睦敦鄰卻慘遭冤殺，便收斂其遺體合建祠堂於壽山洞。

　　十八王公廟在日據時期因開闢高雄港而遷移至西子灣沙灘(現址為中山大學運動場)，香火日漸鼎盛。民國69年中山大學創建，由於原廟址位於校園規劃地內，考量中山大學復校作業，於是在民國72年再遷於現址。另據廟方資料，據傳先總統蔣公駐西子灣行館時，曾到舊廟區散步，屬其飽學之隨從副官查明典籍，命其廟名為「靈興殿」，以敬仰先祖之精神。無論真實性如何，遊客欲參訪十八王公廟，須沿著階梯拾級而上，除可眺望高雄港景與欣賞美麗的晚霞，還可緬懷先人開疆拓土之勞苦。

臺北十八王公廟由來

　　相傳在清朝同治年間，乘載著17人及一隻狗的帆船翻覆遇難，漂流至石門的乾華里，當時人員皆已溺斃，唯獨船上的狗兒幸運存活，經居民發現後將17人合葬於山腳下。狗兒見主人皆亡，而後也隨之殉難，於是居民也將其一併合葬，並建一

所祠堂，後說祠堂顯靈保佑百姓的事蹟，因而地方人士奏請玉皇大帝勒封為「十八王公」。

耆老軼事

當時取得日本米果大廠的旺旺集團創辦人蔡衍明，為了取公司名字困惱。於是他到十八王公廟，看到神犬時有了靈感，加上他愛狗，便把狗叫聲諧音「旺旺」作米果與公司名。至今，蔡衍明仍是十八王公廟的忠實信徒，更會帶領集團前去參拜。在他買下中時集團後，《中國時報》的媒體主管也須參與龍山寺、行天宮和十八王公廟參拜之旅。

臺灣國立中山大學
National Sun Yat-sen University

創立	1924年創立於廣州 1980年在臺復校
類型	國立．綜合大學
校址	中華民國高雄市鼓山區蓮海路70號
暱稱	國父大學、西子灣大學、桃太郎大學、臺灣獼猴大學
環境	市郊
校長	楊弘敦 校長
教師	約553人
學生	9000餘人
大學部	約40%
研究生	約60%

中國中山大學
Sun Yat-sen University

創立	1924年11月11日
類型	公立、綜合性研究型大學
校址	❶ 中國廣東省廣州市(南校園、東校園、北校園) ❷ 中國廣東省珠海市(珠海校區) ❸ 中國廣東省深圳市(深圳校區)
暱稱	中大
環境	市區（南、北校園） 郊區（珠海校區、東校園、深圳校區）
校長	羅俊 院士
教師	17,254人
學生	7萬餘人
大學部	約48,841人
研究生	約23,079人

截至 2017 年 12 月底統計

左營蓮池潭

蓮池潭，舊稱蓮花潭、蓮潭埤等，位於高雄市左營區，為區內最大的湖泊，潭面面積約42公頃，源於高屏溪。1686年鳳山知縣楊芳聲建文廟時，以蓮池潭為泮池，在池中栽植蓮花點綴。每值炎夏，荷花盛開，清香四溢，乃有「蓮池潭」之名，而「泮水荷香」列為鳳山八景之一。

1705年，鳳山知縣宋永清再對蓮池潭峻修。現因湖畔半屏山特殊造型與龍虎塔遠近倒映水中，而以「蓮潭夕照」聞名。

1842年，當時的知縣曹瑾與鄉紳鄭蘭等人，對蓮池潭再加以擴建，並開闢圳路，引潭水灌溉四周的農田千餘甲，使興隆里成為豐衣足食的富裕之城。

蓮花潭西岸廟宇林立，500公尺內擁有20餘座寺廟，由北而南的景點分別有孔廟、北極玄天上帝、啟明堂、春秋閣、五里亭、龍虎塔等。

2009年世界運動會，蓮池潭獲選為此次世運23個比賽場館之一，因此在2008年起進行拷潭工程和周邊美化工程，以利於進行輕艇水球、滑水和龍舟比賽。

北極亭

北極亭供奉北極玄天上帝，立於蓮池潭岸邊，為左營元帝廟與豐穀宮所有，號稱是東南亞最高水上神像，相傳乃是奉玄天上帝降旨乩童所建。廟宇高72公尺，為水泥灌漿塑製，手執的七星寶劍長38.5公尺，也被稱為天下第一劍。入口處以峰巒及噴泉造景襯托，以拱橋連接神像，而祭祀道場及寺廟辦公室就在神像座下。

龍虎塔

龍虎塔塔高7層，潭水上立有龍虎兩孿生閣樓，樓前各有龍虎塑像，遊客可以身為道，由龍口進，虎口出，取其吉祥之意。塔身與岸邊有九曲橋銜接，與潭面相互對應。龍塔內畫有中國的24孝子插圖，虎塔則畫有12賢士及玉皇大帝36宮將圖。

▲ 龍虎塔

春秋閣

春秋閣建於1953年，為兩座中國宮殿式樓閣，名稱取自春閣及秋閣之合稱，各為四層八角，綠瓦黃牆，宛如寶塔，古色古香的塔影倒映水中，各有九曲橋相通，又稱「春秋御閣」，為紀念武聖關公而建。春秋閣的前端有一尊騎龍觀音，地方相傳觀音菩薩曾騎龍在雲端現身，指示信徒要依其現身之形態在春閣與秋閣之間建造聖像，故有現在的騎龍觀音聖像。

啟明堂

又稱東南帝闕大殿，為蓮池潭畔最雄偉的寺廟。

五里亭

春秋兩閣曲橋的正中央，另建有一座長橋往潭中延伸，盡頭處的三層式亭閣即為五里亭。

孔廟

舊孔廟原建於1684年，清朝時曾大興整建，學宮的周長達122丈，規模完整，但由於日治時期缺乏維護，目前只保存了崇聖祠，位於蓮池潭西側舊城國小內。

新的孔廟位於蓮池潭西北隅，為1977年重修遷建完成，位於蓮池潭北岸，半屏山之陽。格式仿照宋代孔廟樣式及山東曲阜孔廟配置圖，其大成殿則仿故宮太和殿建造，崇基重檐，黃瓦覆頂，墨礎立地，朱柱門窗，白石欄杆，具夏商周三代色尚與文化，面積之大為全臺第一。其祭孔典禮仍遵循古八佾舞的傳統。

半屏山

半屏山以造型特殊聞名，其奇特的半壁造型，民間也流傳著許多不同的神話故事。其中最有名的一則是昔日有位仙人下凡到左營，想找個「知足不貪」的徒弟，於是仙人便劈下半屏山半壁土石和著蓮池潭的水製成湯圓，並掛上「一枚一文錢，二文任意拿」的招牌。結果所有經過的人，都付兩文錢，爭先恐後的把湯圓成袋裝走。最後有一位年輕人，先用一文錢買了一顆湯圓，吃完後再用拿一文錢買另一顆湯圓，之後仙人便領著這位年輕人，緩緩升天離開。

半屏山在1960年代及1970年代時水泥工業在此大肆開採水泥，供應臺灣多數水泥原料的需求，以致鐵公路旁煙塵瀰漫而名噪一時。但近年來已規劃成自然公園，其中更因為化石的大量出土，更成為高雄市小學校外教學的重要場所。出土的化石包括有臺灣古象、中國劍齒象、副猛瑪亞洲象、諾曼象和中國早阪犀牛、牛科、龜類、臺灣古鱷、鹿科、鯨魚、鯊魚、貓科、及魚類等，種類繁多，文化界現正商議在此建立化石館。

▌ 帶團須知	TOUR INFORMATION
遊覽時間	約1小時
帶團提醒	哪邊有水果攤
導覽重點	❶ 龍虎塔 ❷ 春秋閣

Note

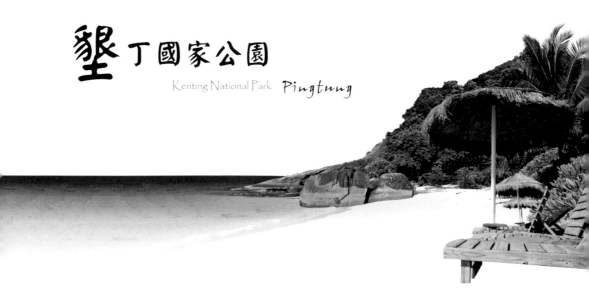

墾丁國家公園

Kenting National Park　*Pingtung*

墾丁名稱由來

墾丁名為開墾的壯丁

　　墾丁的本義為開墾的壯丁，1877年，官方設置招墾局，募得粵籍客家人在此搭寮墾荒，得名為墾丁寮。

　　墾丁國家公園為臺灣在戰後最早成立的國家公園，於1982年9月公告成立，墾丁國家公園管理處成立於1984年1月，全境位於屏東縣、臺灣本島最南端的恆春半島，三面環海，東面太平洋，西鄰臺灣海峽，南瀕巴士海峽。

　　陸地面積18,083.05公頃，海域面積15,206.09公頃，海陸域合計共33,289.59頃，園區南北長約24公里，東西寬約24公里，全境屬熱帶，為臺灣熱門觀光勝地之一。

　　陸地範圍西邊包括龜山向南至紅柴之臺地崖與海濱地帶，南部包括龍鑾潭南面之貓鼻頭、南灣、墾丁國家森林遊樂區、鵝鑾鼻，東沿太平洋岸經佳樂水，北至南仁山區。海域範圍包括南灣海域及龜山經貓鼻頭、鵝鑾鼻北至南仁灣間，距海岸一公里內的海域。

　　墾丁國家公園地理上屬於熱帶性氣候區，終年氣溫和暖，熱帶植物衍生，四周海域清澈，珊瑚生長繁盛。

著名景點

遊客必看的國境之南

貓鼻頭

位於墾丁國家公園內，為臺灣海峽與巴士海峽的分界點，並與鵝鑾鼻形成臺灣最南的兩端。貓鼻頭有一處從海崖上斷落之珊瑚礁岩，其外型狀若蹲仆之貓，因而得名。貓鼻頭為典型的珊瑚礁海岸侵蝕地形，珊瑚礁因造山運動隆出海面，而後受到長時間的波浪侵蝕、反覆乾溼、長期鹽粒結晶、沙礫鑽蝕、及溶蝕等作用，產生了崩崖、壺穴、礁柱、層間洞穴等奇特景觀，海岸線鳥瞰似百褶裙，而有裙礁海岸之稱。

▌帶團須知 TOUR INFORMATION

遊覽時間	約1小時
連絡電話	(08)886-1321
景點位址	屏東縣恆春鎮墾丁路596號
常問問題	瓊麻樹、林投樹、欖仁樹
導覽重點	從觀景臺可以眺望臺灣海峽及巴士海峽，海上的貓眼及附近山脈，如大尖山、圓山等，甚至可看到鵝鑾鼻燈塔

南灣

墾丁國家公園最負盛名的海灘之一，舊稱大坂坰。因海水湛藍，又稱做藍灣。此地沙灘長約600公尺，弧線美，沙質潔淨，在沙灘上經常有許多人進行游泳、日光浴、戲水等活動。本區漁產量豐富，時可見漁民使用地曳網(俗稱牽罟)作業的情形，每年4至7月虱目魚苗季可見到漁民使用手抄網、塑膠筏捕捉魚苗，蔚為奇觀。近因觀光人潮眾多，已不復見。

1991年12月此地被國家公園闢建為遊憩區，海面上常見的水上摩托車等水上遊憩活動並不合法，時有意外。

船帆石

由墾丁往鵝鑾鼻方向，沿途可看到有一狀似帆船的珊瑚礁岩矗立於海中，看起來像即將啟航的帆船，而被稱為船帆石。由於從某一角度觀看像美國前總統尼克遜的頭像，該石亦俗稱尼克遜頭。

船帆石頂海拔26.4公尺，滿潮時則高約18公尺，為附近臺地上方滾落至海邊的舊珊瑚礁石，其岩質較附近初期隆起之珊瑚礁岩堅硬，因此在其他珊瑚礁被侵蝕後顯露出來，矗立在海上，由臺地上方可見到其它巨大的珊瑚礁岩可為證明。除了船帆石景觀外，近來該地也成為賞鳥與浮潛的熱門地點，附近開設了不少潛水相關的商店與民宿。

▲ 船帆石

鵝鑾鼻

　　鵝鑾鼻又名南岬(South Cape)，位於屏東縣恆春鎮，中央山脈盡頭處臺地的最南端，隔著巴士海峽，與菲律賓相望。

　　「鵝鑾」是臺灣原住民排灣族語言裡「帆」的譯音，因附近的船帆石特取此名，加上該地形就像是個突出的鼻子，「鼻」便是指岬角，故稱鵝鑾鼻或「鵝鑾鼻半島」。

　　1982年，成立了鵝鑾鼻公園，以鵝鑾鼻燈塔為主體，規劃出鄰近50公頃的風景區。

臺灣最南端的燈塔　　鵝鑾鼻燈塔

　　十九世紀中期，各國船隻途經鵝鑾鼻近海，常在外海七星岩暗礁觸礁而翻覆。清廷在美英日等列強壓力下，於1883年完建鵝鑾鼻燈塔，為當時世界上唯一的武裝燈塔。

　　中日甲午戰爭後，清軍撤離時把燈塔炸燬，於1898年重建。於二次大戰時又被美軍炸燬，戰後依原建築修復迄今。

　　燈塔的塔身為全白，呈圓柱形，白鐵製，塔高24.1公尺，塔頂換裝新式大型四等旋轉透鏡電燈，經過大型旋轉透鏡後，光力為180萬支燭光，每30秒旋轉一周，照射見距達20海浬，是目前臺灣光力最強的燈塔，被稱為「東亞之光」。

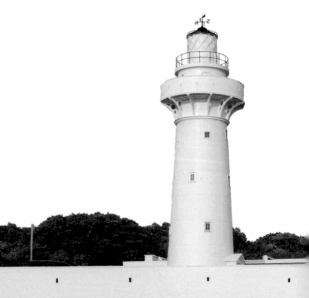

帶團須知 TOUR INFORMATION

遊覽時間	鵝鑾鼻燈塔遊覽約1小時
連絡電話	(08)885-1111
景點位址	屏東縣恆春鎮鵝鑾里燈塔路90號
常問問題	❶ 鵝鑾鼻位於臺灣的最南端，再往南就能到菲律賓，請問從鵝鑾鼻到菲律賓距離幾公里 ❷ 燈塔建造時間、高度、燃料、主管機關等 ❸ 鵝鑾鼻的由來
導覽重點	❶ 鵝鑾鼻燈塔 ❷ 臺灣八景碑
帶團提醒	❶ 鵝鑾鼻燈塔可以入內參觀，但需注意開放時間 ❷ 一般團體帶到鵝鑾鼻燈塔後，導遊便會折返。如遊客要求至海邊，可能會增加40分鐘以上的時間，加上安全考量，一般不建議前往

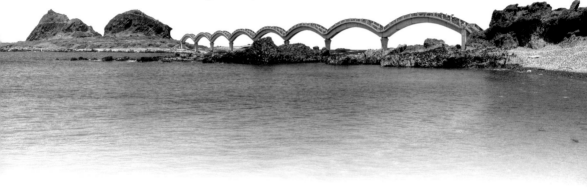

Taitung 臺東

General Information

概述

General Information

　　臺東縣位於臺灣東南方，面積僅次於花蓮縣、南投縣，為臺灣第三大縣，包含綠島及蘭嶼。在地理位置上，本縣位於北回歸線南方的位置。

　　因位處熱帶氣候區且面山近海，臺東縣自然資源相當豐富，有各式的特產。無論是海裡的柴魚或平原上的釋迦，甚至是山上的茶葉、鳳梨、金針、洛神花等，無不名聞全國。

　　由於開發較晚，臺東縣保留有全國最豐富的臺灣原住民文化，縣治之內的阿美族、卑南族、魯凱族、布農族、排灣族及達悟族人口，占全縣人口比例三成以上，為全臺最高。此外，本縣的史前遺址數量也是全臺之冠。

歷史

History

　　由於地形的崎嶇，加上海運的不便，直到19世紀中葉以前，臺東都還是清朝政府眼中的化外之地，除少數逃犯外，多數百姓視入後山為畏途，直到1874年的牡丹社事件後才有所改變。飽受驚嚇的清廷在此事件後，便派遣自強運動的重要推手，福建船政大臣－沈葆楨，赴臺經略後山，將今日中央山脈以東一帶劃為卑南廳，至此為東部開發史開啟了第一頁。

| 臺東縣 |
- 縣花 / 蝴蝶蘭
- 縣樹 / 樟樹
- 縣鳥 / 烏頭翁

地理環境

Natural Environment

臺東縣面積3,515.2526平方公里，東面朝太平洋，南面和西面與屏東縣、高雄縣以中央山脈為界，北面則以布拉桑克山、崙天山、海岸山脈等為界山與花蓮縣相鄰。全縣海岸線長達176公里，是全臺海岸線最長的縣。

縣內分為中央山脈、花東縱谷平原、卑南溪三角洲、海岸山脈及泰源盆地等地理區。其中，卑南溪為縣內最大河川，主流全長約84.35公里，流經臺東縣7個鄉鎮市，是臺東灌溉用水的主要來源。

著名景點

Attractions

東部海岸國家風景區

小野柳、杉原海水浴場、水往上流、東河橋、三仙臺、八仙洞等。

花東縱谷國家風景區

卑南文化公園、初鹿牧場、紅葉溫泉、高臺茶園、關山親水公園等。

都蘭山

都蘭山位於臺東縣東河鄉，舊名都巒，由阿美族語音譯而來，為阿美族聚落之一。前臨太平洋，後為海岸山脈的都蘭山，因觀光的發展，不少漢人進入該村落設立商店，但都蘭部落裏仍保存阿美族的傳統生活習俗和文化。考古挖掘出土的所有石棺所葬的方向都朝北，表現出族人希望逝者靈魂歸往聖山的信仰。目前為臺灣向聯合國申請世界文化遺產的項目之一。

石梯坪

位在花蓮縣豐濱鄉港口村以北約2公里處，因地形呈梯狀而得名。石梯坪的海岸線深受海水侵蝕而變化，其所隆起的突岬，經長年的侵蝕形成海蝕階梯，以及海蝕平臺、海蝕溝、海蝕崖及大小壺穴等。

遊覽時間	約40分鐘

三仙臺

位於成功鎮市區東北方約3公里處，由離岸小島、珊瑚礁海岸及碎石海岸構成，面積約22公頃。傳說「八仙」中的李鐵拐、呂洞賓、何仙姑曾於島上停憩，在山上留下三雙足印，故名三仙臺。為方便遊客登島，建有一多重拱形人行步道彩虹橋，因造形優美，已成為當地地標。

遊覽時間	約40分鐘

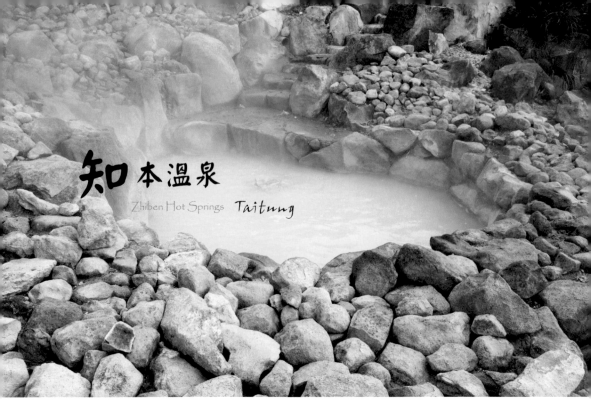

知 本 溫 泉
Zhiben Hot Springs Taitung

美人泉

具有養顏美容功效的溫泉

知本溫泉位於臺東縣卑南鄉知本溪中下游，泉源來自知本溪南岸山麓岩隙及知本溪河床中，有「溫泉村」之稱。

早在民國6年就被當地的原住民發現的知本溫泉，在日據時代(正六年)，由日本人在此建設公共澡堂與賓館，而臺灣光復後，重新整修並加以規劃經營。

知本溫泉又稱「美人湯」，早年知本溫泉休閒產業聯誼會曾把區內的泉水分別送往日本溫泉協會與屏東科技大學做水質分析，證實了知本溫泉的PH值介於8.4~9.1之間的鹼性碳酸氫鈉泉，水溫在攝氏45~56之間，無色無臭是可以飲用的泉水，又稱為「重曹泉」。因具有美容養顏的功效，日本稱為「美人湯」。在當

地，相傳沐浴知本溫泉後可治療皮膚，飲泉可綜合胃酸、促進腸胃消化和改善痛風、糖尿病、呼吸道疾病的症狀，又稱為「神水」。

泡湯是養生與保養肌膚的好方法，通常泡湯的時候，皮膚會自然吸收溫泉內的天然化學物質，大腦的中樞也會因腦下垂體的刺激和血液通暢而把廢氣物排出體外，除了促進血液循環外，更能讓體內荷爾蒙得到均衡的調整，這也就是為什麼泡溫泉有益肌膚。

眾多類型的溫泉，又以「美人湯」的效果最佳，不僅可讓皮膚達到滋潤效果，還有軟化角質和美白的功效，此外，對於灼傷、燙傷的皮膚亦有相當程度的療效。

知本溫泉的美人湯同時有消炎、治療腰痛、改善怕冷的體質和減少動脈硬化的功能，更對神經痛和風溼痛有相當的療效。這就是為什麼知本溫泉一直被認為是「出美人的溫泉」。

何謂溫泉

分為熱泉、冷泉和海底溫泉

所謂溫泉，一般是指由地下湧出的泉水，其溫度高於人體的體溫。但有另一種解說，即泉水溫度高於當地平均溫度5℃以上者也可稱為溫泉。不過實際上溫泉的認定，各國仍有差異。一般溫泉的形成需具下列三條件：

❶ 地下必須有熱水存在。

❷ 必須有靜水壓力差導致熱水上湧。

❸ 岩石中必須有深長的裂隙供熱水通達地面。

臺灣溫泉明顯與火山活動有關者為大屯火山群各個溫泉、龜山島噴汽孔與綠島溫泉等。大屯山區以外，其他溫泉區熱水之個別成因，目前所知仍極有限。

溫泉的功能用途

食鹽泉對於糖尿病具有良好之理療作用，但對於肺結核、下痢之症狀則有不良的反應。其可軟化皮膚角質、能促進血液循環、排毒等功能。

地熱能源，溫泉為地熱之徵兆，雖然地熱發電的效率不高，約10%的熱能被利用，但利用溫泉水之熱能，以水管流經散熱鰭片，使多餘的熱量散發出來，有助於節約能源並製造區域特色。

農漁業應用

農漁業所利用的溫泉為剩餘廢水，為浴池水經過淨化或溢流水之再使用。溫泉的熱溫，可應用於省能或熱帶溫室，如定時以溫泉小噴灌，可提高土壤溫度及溼度，加速土壤粒子的化學反應，藉著分離出大量可被吸收的離子，可栽培高經濟的蔬菜、花卉等，豐富的礦物質亦可栽培藥用植物。

利用溫泉水所溶解的礦物質，來增加魚蝦繁殖所需之養料，並利用泉溫調解養殖池之溫度，增加魚蝦生長速度。不僅溫泉苗圃可增添泉區景觀特色，地熱栽培蔬果亦可增加泉區的產業特色，供養皆取之於溫泉，更提高了溫泉利用型態的多樣性。

臺灣溫泉的分布

全臺僅雲林、彰化及澎湖縣無溫泉

臺灣溫泉的分佈，大部分分佈於中央山脈及其兩側山地，一部分位於周圍海上小島，整體而言，其分佈狀況頗為平均，全島縣境僅雲林縣、彰化縣及澎湖縣三縣無溫泉資源。

就各溫泉露頭區位而言，基於上述溫泉成因，使溫泉往往出現於山區河谷低處，並依臺灣中央山脈區研究發現，高溫溫泉多發生在海拔較高的山谷深區，低溫溫泉則多發生在海拔較低的山區河谷。

從地理環境上來看，臺灣的溫泉，主要分成兩個大系統，一為北部的大屯火山區域，泉質以硫酸泉與鹽酸泉為主，如北投地熱谷溫泉、四磺坪溫泉、離島的龜山溫泉和綠島溫泉等。另外一種主要系統，則是貫穿全島的中央山脈兩側，此區的溫泉數量幾乎占全臺8成以上，屬於變質岩和沈積岩，因此多為中性或鹼性的碳酸泉。若要細分可就其溫度高低及泉質加以分類說明：

臺灣溫泉分布一覽表

名稱	泉質	露頭水溫	ph值
大屯火山溫泉區	酸性硫磺泉碳酸泉	45~95度	ph1~5
西北部溫泉區	弱鹼性碳酸泉	45~80度	ph7~8
中部溫泉區	弱鹼性碳酸泉	45~75度	ph7~9
西南部溫泉區	弱鹼性碳酸泉	40~75度	ph7~8
東南部溫泉區	弱鹼性碳酸泉	45~80度	ph7~8
東部溫泉區	鹼性碳酸泉	40~90度	ph7~9

從溫度高低分類

臺灣的溫泉，屬於高溫溫泉的除了大屯火山溫泉區外，尚包含龜山島、清水、土場、烏來、關子嶺等地方。其餘大部均屬於中溫溫泉，僅有少數屬於低溫溫泉，如蘇澳溫泉。

臺灣溫泉發展的歷史

臺灣的溫泉歷史，緣起於北投。1893年，德籍商人奧利首度在北投發現溫泉，於是開設溫泉俱樂部。日軍侵臺後，喜好溫泉的日本人更將臺灣的溫泉資源運用得淋漓盡致。1896年，日人平田源吾在新北投設立全臺灣第一家溫泉旅館「天狗庵」(今光明路73巷口舊建物本體已毀，只剩下澡堂建築)，北投溫泉至今已經有百年歲月。

溫泉種類（臺灣溫泉地區名稱）

種類	名稱
碳酸硫磺泉	北投溫泉
酸性硫磺泉	陽明山溫泉
碳酸泉	蘇澳溫泉
硫磺泉	綠島
碳酸中性泉	金山溫泉
碳酸氫鈉泉	四重溪溫泉、瑞穗溫泉、紅葉溫泉
碳酸鹽泉	瑞穗溫泉、紅葉溫泉
食鹽硫化氫泉	安通溫泉

種類	名稱
鹼性碳酸泉	烏來溫泉、泰安溫泉及文山溫泉(弱鹼性)、谷關溫泉、關仔嶺溫泉、寶來溫泉及礁溪溫泉、知本溫泉(鹼性)、廬山溫泉(強鹼)

溫泉功效

種類	功效
單純泉	▶ 無味、無色、無臭含礦物質量少，但溫度常年不變，可使用皂類清洗。 ▶ 療效：有鎮定作用可治神經衰弱、疲勞、慢性風濕。
碳酸泉 (心臟泉)	▶ 容易起泡，透明有獨特碳酸氣，多為冷泉亦有溫泉。 ▶ 療效：降血壓、提高心臟機能、促進腸胃蠕動、調節呼吸系統、治療濕疹及凍瘡，但有胃潰瘍、十二指潰瘍、腹瀉、腎炎者不宜。
土類泉 (腎臟泉)	▶ 無色無臭，主要有鈣及鎂離子。 ▶ 療效：鎮定及消炎作用，可治風濕病、痛風、過敏性、慢性腎病引起的高血壓；乾燥作用可抑止皮脂分泌，治濕疹、癢疹、慢性消化器官疾病。

種類	功效
鹽泉	▶ 主成分為鹽，阻止汗蒸發，有保溫作用。 ▶ 療效：可治風濕、女性經期不順、體質虛弱、改善皮膚組織、手腳冰冷及貧血，但有肺結核和高血壓的人較不適合。
鹼泉	▶ 無色無臭，有冷、熱溫泉之分 ▶ 療效：心血管疾病、呼吸疾病、腸胃炎、皮膚排泄功能。
硫礦泉	▶ 有刺鼻的硫黃味。 ▶ 療效：主治皮膚病，有鎮痛止癢之療效，但慢性金屬中毒(鉛或汞)皮膚粗糙及年長者較不宜。
酸性硫璜泉	▶ 灰色半透明。 ▶ 療效：殺菌功效強，可治香港腳、濕疹、風濕，糖尿病，但易過敏者不宜。

入浴前的注意事項

▶ 瞭解水質、水溫，依體質需求選定。

▶ 避免極度疲勞後、酒醉或飯後浸泡。

▶ 身上有濕疹、傷口化膿者不宜進入公共浴池浸泡。

▶ 不宜完全空腹入浴，且飯後2~3小時才可入浴。

▶ 可喝適量開水。

以下情況避免入浴

暴怒後、徹夜失眠、高燒、經期前1~2日及經後3日內、噁心、心悸、心臟疾病、慢性疾病及傳染病。

蘇澳冷泉

冷泉形成原因

冷泉之形成須具備兩大要件，一是豐富的地下水，二是能產生大量二氧化碳的岩層。蘇澳地區豐沛的雨量，配合地層中極厚的石灰岩，正提供了這兩大要件。此外，尚有來自板岩的微量礦物質，其成分述如下：

❶ 水源：蘇澳地區豐沛的雨量，使得部分雨水滲入地下，儲藏在節理發達的板岩裂隙中，深達2公里左右。

❷ 二氧化碳：地殼深處高溫區域變化作用或高溫火成岩浸入體之熱力作用，促使岩層內部之碳酸鹽分解而釋放大量之二氧化碳氣體。變質岩中碳質物的氧化也提供部分之二氧化碳。

冷泉之湧現

二氧化碳氣體順沿本地區高傾角節理所構成之深層裂隙上升。上升之二氧化碳溶入地下水，形成碳酸，再與周圍板岩中部分元素微量溶解，形成低濃度之碳酸氫鹽水，此水因含二氧化碳，一旦自水中溢出形成大量氣泡，比重較小，浮力大於一般地下水，故容易上升至地面形成冷泉。

冷泉周圍山頭之地下水位面高於谷底地下水面間形成水位差，有助於碳酸氫鹽水上升。碳酸氫鹽水上升至沖積層與板岩基盤之接觸面橫向流動，尋隙湧出地面，形成湧出所見之冷泉。

由於二氧化碳在水中之溶解度與壓力俱增，而泉水愈上升接近地表時壓力愈降低，水中之二氧化碳隨之大部分溢出，形成氣泡。

溫度

地下1公里處之碳酸水，溫度約在45~50℃間，上升過程中逐漸與上方溫度較低之地下水混合。

水中的二氧化碳氣體在上升減壓狀況下，逐漸膨脹與吸熱，終於使到達地面之冷泉溫度降至22℃。

發現天下奇泉的由來

珍貴的礦泉除義大利威尼斯外，東南亞僅蘇澳地區能有此礦世奇泉。相傳冷泉早期未被發現前，蘇澳地區人士誤認其為有毒之水不敢冒然接近，直到日據時代日本軍人竹中信景因軍旅行動，走至七里山下時口渴異常，見一湧泉喝下後精神百倍，而深感好奇，但因當時民智未開，地方人士認為泉水有毒，並常發現昆蟲死在泉水中，誤認這種泉水有毒不敢靠近。

事隔多年，日本人竹中信景解甲後到蘇澳鎮定居，並著手研究冷泉的成分，結果証實冷泉不但沒有毒性，還可製成清涼的飲料及氣水。

小提示

> 臺灣在光復後，彈珠汽水由前蘇澳鎮民代表會主席盧旺經營，直到民國47年才改為冷凍廠，使聞名一時的彈珠汽水(那姆內)日漸沒落。

冷泉的療效

蘇澳冷泉區位於蘇澳北方，即蘇北里冷泉路七星山嶺西側(海拔228公尺)山腳地帶，蘇澳火車站正前方約300公尺。

日據時代臺灣第一任總督樺山曾到蘇澳冷泉洗澡，當時他覺得受冷泉刺激後，身體感到無比清涼。直到日本人竹中信景才發現冷泉確實具有特殊的醫療效果，經多年的研究證實，冷泉對身體病痛的確有相當多的療效，如胃病、胃酸過多、下腹充血、慢性肺炎、腎結石、膀胱結石、痛風、糖尿病、皮膚病、各種慢性肥胖症、多血症。

一般來說，冷泉大約維持在攝氏21度左右溫度。而全世界有冷泉的地方不超過10處，流量較多的地方除了義大利，再來就是臺灣：

名稱	地區
國姓冷泉	南投縣國姓鄉
龜山冷泉	桃園縣龜山鄉
大崗山冷泉	高雄縣田寮鄉
北埔冷泉	新竹縣北埔鄉

海底溫泉

全世界僅日本、義大利及臺灣擁有

綠島的朝日溫泉為海底溫泉，深海的海底溫泉，如東太平洋洋隆、大西洋、印度洋和紅海都有發現深海溫泉，但僅供研究之用。

日本是利用海底溫泉最徹底的國家，於沖繩海底1,300公尺下埋藏的良質溫泉，透過千枚岩硬岩盤質地層所湧出的天然溫泉，為可飲食的深海溫泉，非一般火山溫泉可相比。「宇宙海底溫泉AROMA」，2,800坪溫泉設備中有海底溫泉千石風呂、遊海游泳池、溫泉海洋游泳池、海邊露天溫泉等，吸引大量遊客。

朝日溫泉在潮間帶的礁岩間自然湧出的泉質為硫磺泉，泉溫經過測量，煮蛋池最高達91℃，PH值7.5，其他地方於70℃至50℃之間。三座露天圓形浴池，隨著氣溫影響溫度產生變化，夏天太燙、冬天有時太冷，但朝日溫泉對人體皮膚無刺激性，和海水一樣，洗淨後並不黏澀。

受到地熱加溫的溫泉，因壓力增加湧出，海水滲入海邊岩層的裂縫，一起被溫泉帶上來。東管處在自然天然湧出溫泉的地方，蓋了三個露天圓形浴池，全天開放給民眾泡湯，不管是清晨看日出、傍晚看夕陽、夜晚觀星斗，夏秋是綠島與朝日溫泉最適合的觀光季節。但要避免冬天來，海島地區甚至比臺東縣還要冷。

Hualien 花蓮
General Information

概述

General Information

花蓮縣為臺灣面積最大的縣，面積4,628平方公里，人口328,683人，排名全國第17位，人口主要聚集於花東縱谷與海岸山脈東側的沿海地帶，以自然觀光資源著名，境內有太魯閣國家公園。

花蓮縣東側的海岸山脈由於生成時間較晚(約400萬年前形成)，高度低於西側的中央山脈之多，最高的新港山海拔為1,682公尺。海岸山脈在地質上多為軟性的沈積岩，易受風化，目前受到地殼運動影響，每年可上升3公分左右。

中央山脈在花蓮縣內佔有相當大的比率，其中高於3,000公尺以上，列入「臺灣百岳」的山峰，在花蓮縣就有43座，其中較著名的有南湖大山、奇萊山、秀姑巒山等。

花蓮縣內主要河川多為西到東向，由北到南依序為和平溪、立霧溪、花蓮溪和秀姑巒溪。

| 花蓮縣 |

■ 縣花／蓮花

■ 縣樹／菩提樹

■ 縣鳥／朱鸝

臺灣最大及最小鄉鎮

臺灣319個鄉鎮中，面積最小為烏坵鄉，原屬福建省莆田縣，自1954年起改由金門縣代管，總面積為1.2平方公里；秀林鄉面積共計1,641.855平方公里，為臺灣最大的鄉鎮。

歷史

History

花蓮地名由來

花蓮的名稱最早被西班牙人稱為「哆囉滿」，葡人稱之「里奧特愛魯」。

阿美族人讚美居住東臺灣的泰雅族代名為「崇爻」，阿美族人又稱其居住之地為「澳奇萊」，後人又稱「奇萊」或「岐萊」。因花蓮溪東注入於海，其水和海濤激盪，迂迴澎湃而稱為「洄瀾」。居住在花蓮的漢人，因語言和口音的轉變，而諧稱為「花蓮」，流傳到現在。

名勝好物

Attractions

花蓮薯、麻糬、羊羹、木雕、石雕、石壺、東海岸玉石、奇雅石、玫瑰石等。

北回紀念碑 Tropic of Cancer

全臺共3座，分別位於嘉義縣水上鄉下寮、花蓮縣瑞穗鄉舞鶴、花蓮縣豐濱鄉靜浦。北回歸線經過北半球16個國家，包含臺灣、廣東、廣西、雲南等地。

全球目前僅建有北回歸線標誌有9座，均在海峽兩岸，位在北緯23.5度，是太陽直射地球的北界，也是亞熱帶與熱帶的分界。

中國大陸的6座北回歸線標誌分別為廣東封開、廣州從北、廣東汕頭、廣西桂平、雲南西疇、雲南墨江。

遊覽時間	約20分鐘

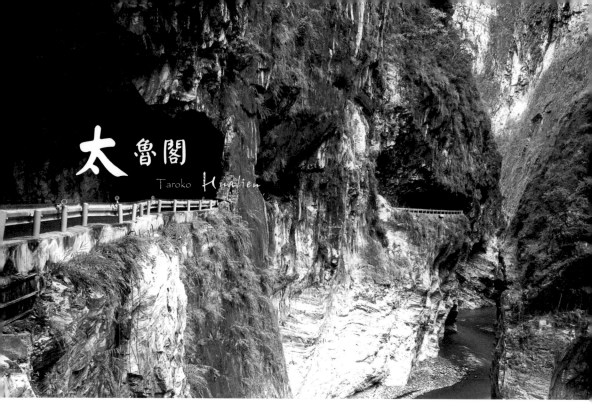

太<ruby>魯<rt> </rt></ruby>閣
Taroko *Hualien*

太魯閣名稱由來

原為三個太魯閣族部落名的合稱

　　「太魯閣」或「大魯閣(Taroko)」一詞原為三個太魯閣族部落名的合稱，分別為太魯閣部落、道澤部落和德奇塔部落，後來皆認同Truku Truwan為三個部落的共同居住地、祖居地，遂自稱為「太魯閣族人(Seejiq Truku)」，其原音為德路固「Truku」，爾後在日治時期時轉為太魯閣「Taroko」，兩者皆同音。

太魯閣峽谷形成原因

地殼不斷隆起，立霧溪的下切作用

　　臺灣島的形成約於400萬年前開始，因菲律賓海洋板塊的島弧與歐亞大陸板塊發生碰撞，古臺灣逐漸形成。至今碰撞作用仍在持續進行中，這可由花蓮地區或花東縱谷常有地震發生得以證明。花東縱谷以東是屬於菲律賓板塊之呂宋海溝與島弧物質，中央山脈及以西地區屬歐亞板塊。由於菲律賓板塊碰撞，擠壓亞洲大陸邊緣隆起成為中央山脈，上升為約3,954公尺。中央山脈不斷隆起，使上覆的岩層受風化侵蝕作用而剝失，以至深處的大理岩逐漸抬升露出地表。

　　地殼不斷隆起使具有豐沛河水的立霧溪不斷切割太魯閣這塊古老的大理岩層。由於大理岩緻密不易崩落的特性，在立霧溪快速下切作用下，形成近乎垂直的谷壁，造就今日的太魯閣峽谷。

著名景點

太魯閣之奇、秀、幽、勝

立霧溪

立霧溪及各支流的流路，河蝕劇烈，由3千多公尺的高山流下的水流下切作用，到處呈現標準的峽谷地形。立霧溪從太魯閣到天祥的一段，河流兩岸絕壁高懸，流路鑿過大理石岩層，俗稱太魯閣峽谷，是世界罕有的雄偉峽谷。

太魯閣國家公園

太魯閣國家公園前身為日治時期成立之次高太魯閣國立公園，於1986年11月12日公告計畫，同月28日成立管理處。位於臺灣東部，地跨花蓮縣、臺中市、南投縣三個行政區。園內有臺灣第一條東西橫貫公路通過，稱為中橫公路系統。

一條血淚交織的公路　中橫公路

1956年7月7日，中部橫貫公路正式開工，歷經3年9個多月的艱苦施工，終於在1960年4月25日，完成總長277公里的中橫公路，於5月9日正式通車。

在1950年，省公路局就有橫貫臺灣、越山修路的計劃，但經歷數次的探勘，終因工程浩大，經費無著，只得作罷。直到民國43年，當時的行政院退除役官兵就業輔導委員會主任委員蔣經國先生，為了促使臺灣東西兩地的交通更便捷，以及安置尚有工作能力及體力的退役人員，而有開通中橫公路的構想。

中橫公路為臺灣第一條橫越中央山脈的公路，也是唯一穿越太魯閣國家公園的公路，更是一條血淚交織的公路，讓世人得以一窺太魯閣磅礴靈秀的美景。

中橫公路工程從紙上定線、勘測、工程設計、開工到完工，實際費時10年。而中橫公路工程之浩大，從它所需的人力即可看出，施工期間，每日的工作人數平均需5~6千人。為了籌組如此龐大的人力，當年即有榮民工程總隊隊員、陸軍步兵、軍事監犯、職訓總隊隊員、失業青年、公民營廠商以及暑期參與救國團活動之志願青年學生等7種人力來源，全數投入中橫公路的開發。

除了人力的大量投入之外，中橫公路由開工到完成，歷經佛琴妮、卡門、溫妮、瓊安、露依斯等強烈颱風，以及數次5級以上地震等天災。如1957年2月24日清晨4時，花蓮地區的5級地震，使太魯閣至溪畔的工程上滾落無數巨石，不僅擊垮橋柱，衝毀工棚，工人更傷亡達20多人，工程進度受到嚴重的影響。1959年接連的瓊安強烈颱風及露依斯颱風使中橫全線電訊設備損毀慘重，坍方累積20餘萬方，損失更是高達千萬元。

此外，由於中橫的開發區域，多屬崇山峻嶺、懸崖峭壁等地質敏感區，接連天災加上脆弱地質，讓這項東西橫貫公路的工程，成為難度極高的工事。更由於無法使用大型機械開拓挖掘，大部分工程全是由人力一鍬一鏟，一斧一鑿完成，也使得這條純手工打造的中橫公路，馳名中外。

奇、秀、幽、勝

在中橫公路開拓期間，當年任職退除役官兵就業輔導委員會主委的蔣經國先生，有感而發的創作一篇散文「投宿在一個沒有名字的地方」，記述中橫開拓的艱難，及他與罪犯工人相處一晚的過往，說明了當年犯人參與工事的景況。

完成後的中部東西橫貫公路路線分為主線、支線和供應線等三個部分。主線是由東勢經梨山越大禹嶺，再循立霧溪經關原、慈恩、洛韶、天祥至太魯閣，最後銜接蘇花公路，全長共190.830公里。支線由梨山北行至宜蘭。供應線則自霧社、經昆陽至大禹嶺與主線相連。

這條公路不僅大大縮短臺灣東西兩端的距離，也將太魯閣雄偉奇麗的峽谷景緻，呈現在世人眼前。而中橫沿途的名勝景觀更集奇、秀、幽、勝等山川景致之大宗。尤以長春祠、布洛灣、燕子口、九曲洞等為其間勝景。現在的天祥活動中心及梨山賓館等處，均是築路期間的醫療中心。而位於太魯閣的長春祠，更是為了紀念當年築路人的辛苦犧牲，而設立碑牌，以為後人悼念。

中橫公路盤旋於崇山峻嶺間，築路人往往需沿著絕直的山壁架設竹梯，以利進行工事。中橫公路的上方，猶可望見迂迴山林間的合歡越古道之錐麓斷崖段，古道與公路交錯並行的情景，也傳達著兩樣不同的旅人心情。中橫著名景點燕子口，可近身見識當年築路人手工斧鑿的歷史痕跡。

九曲洞

臺灣早期曾把太魯閣峽谷列為臺灣八景之一，太魯閣峽谷的精華則在九曲洞。1960年中橫通車，九曲洞是公路的一部分。1996年新的九曲洞隧道通車後，九曲洞舊有道路，改頭換面成為景觀步道。九曲洞步道全長1,336公尺，坡度平緩，步道寬闊，是一條大眾化健行步道。

一般旅行團來到九曲洞，有些自九曲洞東端口入，西端洞口出；有些則自九曲洞西端口入，東端洞口出，然後由遊覽車接駁，繼續未完行程。

假使太魯閣峽谷是大自然的傑作，那麼九曲洞就是榮民一斧一鑿完成的佳作。九曲洞並非九個彎曲的山洞，乃是取其道路彎曲，別有洞天之意。

步道蜿蜒於峻嶺峭壁、柳暗花明間。面對壯闊深邃的山洞，遙想穿岩鑿壁的艱難，感動敬佩，油然而生。

半個世紀前，黃杰先生在山壁上，題曰：「如腸之迴，如河之曲，人定勝天，開此奇局。」一語道盡九曲洞道路之千迴百轉，工程之浩大艱鉅，讓人嘆為觀止。東西橫貫公路的開闢，顯示了政府之魄力、榮民之毅力足以人定勝天。

燕子口

太魯閣燕子口到慈母橋這段為太魯閣的精華區，有渾厚雄偉的斷崖峭壁，彎曲高聳的峽谷，曲折的山洞隧道。由燕子口人車分離步道前行，可見到大理石峭壁上分

布著許多洞穴，在山谷飛翔的燕子，便在洞中築巢而居，吸引觀光遊客前來觀賞。

燕子口最具特色的地形景觀，是對岸山壁有許多洞穴。

洞穴的種類

壺穴是經立霧溪水淘蝕所形成，開口幾乎都朝向上游。因立霧溪在發育的過程中，湍急的溪水有時受到阻礙便形成漩渦，漩渦水流帶動河沙，不斷淘蝕岩壁，經長久的歲月後便形成壺穴地形。

溶穴是地下水的出口，開口大致都朝向下游；因地下水在飽和狀態時，便會從岩縫中滲出，久而久之就將岩石裂縫溶蝕而成一個個的「溶穴」，大雨過後有時還可觀察到一條一條水柱從岩洞中湧出，即「湧泉」。

回憶小時候，來這遊玩不需要帶「安全帽」，但因人們大量砍筏木材，以及多次颱風的摧殘、地震的侵襲，讓這美麗的燕子口土質變得鬆軟，不時的有落石掉落。要說人定勝天嗎？人還是無法勝天的。

長春祠

長春祠供奉中橫公路興建工程殉職的225位築路人靈位，唐式風格的建築依地勢嵌入山壁間，這樣的手法在臺灣不僅少見，全世界也很少有這樣的建築手法。

由於中橫公路工程艱鉅，時有傷亡，當時的臺灣省公路局為了告慰英靈，在1958年，擇定公路對岸的湧泉水瀑上方

築祠。步道延伸到長春祠正後方，垂直的山壁開鑿出「之」字形陡急而上的階梯，稱為「天梯」。循天梯直上，先到達觀音洞、再經太魯閣樓和鐘樓。鐘樓是步道的最高點，登上鐘樓，居高臨下，俯瞰立霧溪曲折河道和峽谷、公路及車輛。

從祠前眺望，立霧溪在此上下游作了3個超過90度的彎曲折轉，在地理學上稱為「曲流」，而長春祠就建在曲流的攻擊坡頂點上，剛好成為觀賞曲流地形的最佳地點。

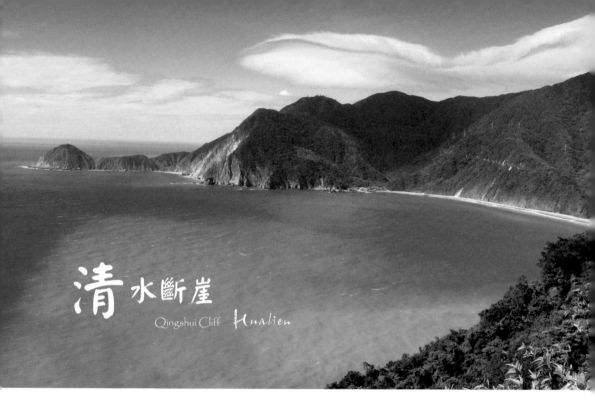

清水斷崖
Qingshui Cliff Hualien

蘇花公路

世界著名的景觀公路

蘇花公路是一條臺灣東海岸的省轄公路，為省道臺九線的一段，在日治時倡議修築原先清代之北路為臨海道路，1932年5月通車，二戰後改名蘇花公路，之後並持續新建隧道及拓寬為柏油路面，1990年10月25日改為雙向通車。北方起點是宜蘭縣蘇澳鎮白米橋，南方終點是花蓮縣花蓮市，全長118公里，大致依海岸線修築，間或蜿蜒進入平坦河口三角洲腹地。沿路可看太平洋海景與峭壁山色，是一條世界著名的景觀公路。

蘇花公路的歷史可追溯到1874年，臺灣道夏獻綸與福建省陸路提督羅大春費時兩年開闢「平路一丈，山蹊六尺」為準之

路，以能通行車馬，當時稱做「北路」。

日治時代曾多次整修拓寬，1916年開始到1923年完工，路寬12臺尺，費時7年，旋因天災受損。

1925年，為使此路能通行車輛，從蘇澳到太魯閣口間鋪設砂礫路面，部分路段鋪設兩道混凝土供車輪行駛，寬3.56公尺，太魯閣口到花蓮港間則大幅拓寬，使用砂礫鋪路，寬14公尺。沿線計有大型橋樑9座，隧道14處，全長約120公里，於1932年全線完工通車，稱「臨海道路」。

戰後，此路改稱為「蘇花公路」，最窄

的路面僅有3.5公尺，彎道的最小半徑則僅有15公尺，相當險峻。1980年代開始逐步拓寬，到1990年才開放雙線通車。

蘇花公路早年單線通車時期，南下北上車輛均需在各管制站依管制規定放行，從北往南約為東澳、南澳、和平和崇德。此時車隊多為日間通行，頭車必為公路局之金馬號客車，行經斷崖路段，車中遊客往往無法看見狹窄道路的邊緣，僅見低處海色藍白，駕駛車行左旋右迴，讓人驚恐不已，印象無法磨滅。

在臺灣鐵路管理局北迴線通車後，使蘇花公路之定期客運路線慢慢走入歷史，雖一度有民營客運業者經營臺北花蓮客運路線，但和70年代海路的花蓮輪一樣，重要的客貨運運輸，均已轉向鐵路，蘇花公路則轉為以景觀公路、採石運礦和區域性交通為主。

清水斷崖 vs. 世界最長斷崖
中國風建築結合風水概念

清水斷崖

臺灣的「清水斷崖」號稱世界第二名斷崖。在南澳鄉武塔路段，距武塔車站不遠處有座莎韻之鐘紀念碑。清水斷崖位於蘇花公路和仁與崇德之間，是崇德、清水、和平等山，臨海懸崖所連成的大塊石崖，前後綿亙達21公里，成90度角直插入太平洋，高度均在800米以上，氣派雄偉。

這段斷崖都是片麻岩和大理石所組成，質地堅硬，不易風化崩墜，千萬年來巍然矗立于臺灣東岸。

其中清水山東南大斷崖尤其險峻，絕壁臨海面長達5公里，非常壯觀。當行車在山壁斷崖與無垠汪海之間，好像騰雲凌空，上有巨壁千仞，下是汪洋萬頃，真是驚險無比，除感受前人拓荒的艱辛，眼前所見正是山海與人的壯麗。

現在的蘇花路段大部分重新建過，以開鑿新隧道來拓寬道路，依傍清水斷崖雄偉景色的蘇花公路臨海舊道，則變成另一段寧靜優美的觀景步道。步行於舊路，看著寧靜的山脈，俯瞰海浪拍打岩石激起的波濤，感受陣陣微風，宛如置身於一條上不著天，下不著地的空中走廊，令人著迷。

在地質構造上屬於斷層海岸，由堅硬的片麻岩和大理石組成。因受到強烈的海蝕作用，坡度極陡，幾近垂直，陡峭的姿態濱臨萬頃汪洋，形成絕佳景致。

世界上最長的斷崖

澳大利亞維多利亞大沙漠以南，分佈著廣闊的納勒博平原(Nullarbor Plain)。納勒博為無樹的意思。乾燥的剝蝕平原，平坦的向南延伸，一直瀕臨到澳大利亞海灣，突然以陡峭的斷崖直插海中。斷崖垂直高低差100米，沿著海灣綿延200公里，為世界上最長的斷崖。

Note

05

風俗民情知多少

臺灣全年時節都有各式熱鬧非凡的節慶活動，例如「迎春圍爐」、「元宵燈會」、「端午龍舟賽」、「中秋賞月」、「原住民豐年祭」等。

透過在地風俗活動的認識，感受不同氣氛的歡樂熱鬧外，更能深入了解臺灣的人文信仰及生活智慧…

春節

Chinese New Year

節慶時間	農曆正月1日
舉行地點	全臺各地
慶祝活動	東方國家普遍在新年進行很多過年的年節活動，象徵一年的結束與開始。「除舊布新」壞的事情拋開、新的希望啟動…

春節由來

歡度豐收，喜迎歲首

　　春節和年的概念，最初的含意來自於農業，《說文解字》指出：「年，五穀成熟，禾部」，由此可知古人把穀物的生長週期稱之為「年」。「夏曆」以月亮圓缺的週期為1個月，一年劃分為12個月，每月以不見月亮的那天為「朔」(每個月的第一天)，正月朔日的子時稱為歲首，即一年的開始。據文獻記載，早在堯舜時代，就有歡度豐收、喜迎歲首的習俗。而歲末祭神祭祖、迎神賽會、驅邪禳災等活動亦是自古就有的習俗。

　　作物生長的周期性和人類生產的勞動周期性相關聯。每當作物獲得好收成，人們不免要慶祝一番，久而久之，便形成一個節日。

春節對現今的意義

一年當中最重大的節日

　　在臺灣、日本、香港、大陸及大部分的東方國家都非常重視春節，意喻著一個新的開始，除舊布新，為自己規劃未來一年的發展。此外，春節也是一年之中最長的假期，因此大部分的臺灣民眾也會選擇此時與親友相聚或是出國旅行放鬆身心充飽電力，面對下一年的挑戰。

慶典及習俗

象徵春節來臨的各種習俗

貼春聯和門神

　　春聯的原始形式是「桃符」，即貼春聯的習俗，約始於1千多年前的後蜀時期，關於門神的由來，歷史上眾說紛紜。《山

《海經》中記載，在滄海中有座山，山上有一棵覆蓋3千里的大桃樹，樹梢上有一隻金雞。每當清晨金雞長鳴的時候，夜晚出去遊蕩的鬼魂必趕回鬼域。鬼域的大門邊站著兩個專門管鬼的神，名叫神荼、鬱壘，若有鬼妄為害人，他們就會用葦索綁起來餵老虎，因而人們開始將桃木雕成二神的模樣，於春節時懸掛門上避鬼驅邪，使惡鬼懼而遠之，以保全家平安。後來，人們嫌刻桃人太麻煩而改用桃木板，畫上二神像或寫上二神的名字掛在門上，認為此法同樣可以鎮邪去惡，此桃木板後來被稱做「桃符」。然而，神荼、鬱壘雖神通廣大，終歸只是傳說中的神祇，之後便由武將取而代之。

唐朝時，民間流傳最廣、影響最深遠的門神為秦叔寶和尉遲恭二位武將。相傳在唐太宗生病時，聽見門外鬼魅呼嚎，徹夜不得安寧，而讓這兩位將軍手持武器於門旁鎮守，隔夜竟真沒鬼魅再來騷擾。於是唐太宗令人將二位將軍的形象畫下來並貼在門上，久而久之，此習俗開始在民間廣為流傳。到了宋代，人們開始在桃木板上寫對聯，不但不失桃木鎮邪的意義，還能表達個人的心願，甚至裝飾門戶以求美觀。特別是在象徵喜氣吉祥的紅紙上寫對聯，新春之際貼在門窗兩邊，用以表達人們祈求來年福運的美好心願。

現今，人們在貼春聯的同時，會習慣在屋門上貼各式大大小小的「福」，特別的是倒著貼象徵「福氣已到」、「幸福已到」。或是倒過來的「春」字，意指春節到了，要「迎春接福」。此外，也會在家中米缸外貼上「滿」或是「春」，希望米缸永遠都是滿滿的、年年有春（年年有餘之意）。

圍爐

過年的前一夜稱為團圓夜，離家在外的遊子都會不遠千里趕回家團聚，全家人圍坐在一起吃各式象徵著富貴健康好預兆的年菜，如年糕代表年年高升、菜頭代表好彩頭、魚代表年年有餘、長年菜(芥菜)代表長生不老、發糕代表恭喜發財、雞翅膀代表展翅高飛等。此外，許多人在過年期間都有包水餃的習俗，因水餃外型像金元寶，有「招財進寶」的吉祥含義，甚至還會在水餃裡放入錢幣、蓮子等，相信吃到有加料的水餃，來年都將鴻運當頭。

守歲

　　守歲的習俗始於南北朝，古代皆有關於守歲的詩文：「一夜連雙歲，五更分二年。」在從前，守歲也叫「照虛耗」，人們點起蠟燭或油燈，通宵守夜，象徵驅走一切邪瘟病疫，期待新的一年吉祥如意，此風俗被人們流傳至今。古時守歲有兩種含義，一指年長者守歲為「辭舊歲」，有珍愛光陰的意思；另指年輕人守歲，是為延長父母壽命。而「不睡」的臺灣話是「不睏」，「睏」字諧音「困」，所以守歲也具有靜待不窮困的新年到來之意。

走春拜年

　　每逢大年初一，人們一向習慣早起穿上最漂亮的衣服，打扮得整整齊齊出門拜訪親友，相互拜年，希望來年大吉大利。而拜年的方式多種多樣，有的是同族長輩帶領若干人挨家挨戶地拜年，有些是同事相邀幾個人去拜年，或者大家聚在一起相互祝賀。

　　春節拜年時，由晚輩先向長輩拜年，祝長輩長壽安康。此時，長輩便將事先準備好的壓歲錢分發給晚輩。據說壓歲錢可用來壓住邪祟，因「歲」自諧音「祟」，象徵晚輩得到壓歲錢就能平安度過來年。

初二回娘家

　　初二是已出嫁的婦女回娘家「作客」的日子。這項習俗的原意，是父母對於出嫁女兒的關懷，而女兒回娘家必須準備「伴手」禮物給娘家兄弟，代表在夫家的生活過得不錯，特別是在中國習俗中，並沒有初二回娘家的習俗，農曆2月2日才是女兒回娘家的日子。在臺灣的童謠裡，有一句：「初一早、初二早、初三睏到飽」，指的是初一要早起迎春、拜年，初二是第一個吉祥雙日，女婿要陪同妻子回娘家拜年，通常也都是一早就出門，而初三俗稱赤狗日，不宜外出，正好在家睡個飽，故初二回娘家是臺灣特有的習俗。

迎財神

　　迎財神的習俗大約是從明、清、民國時期流傳至今，目的在於求財。每到農曆正月初五，即是「五路財神」的生日，家家戶戶幾乎都會選這天準備「福金紙」、「金元寶」、「土地公金」及「五路財神金」等與求財有關的香燭祭品，在供品部分也會選擇吉利的水果糕點，如發糕代表發財、鳳梨代表旺來等，在家祭拜迎財神或公司行號的開工，希望討個好彩頭。

Note

元宵節
Lantern Festival

節慶時間	農曆正月 15 日
舉行地點	全臺各地
慶祝活動	農曆過了 12 月後，家家戶戶就瀰漫著過年的氣氛，從過年前的辦年貨、除舊布新，除夕的團圓圍爐、新春拜年，一直熱鬧到元宵節，整個春節才算真的結束。元宵節後，各自回到工作崗位，繼續為新的一年打拚...

元宵節由來

古時與民同樂以示紀念

關於元宵節的由來有很多種說法，根據史籍，一般認為元宵節始於西漢時期。相傳漢文帝是在平定「諸呂之亂」後即位稱帝，而戡平的日子剛好是正月十五，因此每逢正月十五，漢文帝都會出宮遊玩與民同樂以示紀念。古代正月又稱為元月，稱夜為「宵」，正月十五又是一年的第一個月圓夜，所以漢文帝就把它定為「元宵節」，又稱「元夜」或「元夕」。

元宵節對現今的意義

以「燈」為主題的節日

元宵節又稱燈節，而花燈正是元宵節的中心活動。在從前，提花燈、猜燈謎是臺灣最熱鬧的活動，無論男女老少都可以參與。通常猜燈謎皆在寺廟裡舉行，因寺廟是民眾閒暇時聚集的場所，並有花燈競賽及展示。元宵活動一般都是在夜間由廟中相關人員主持猜燈謎，猜中燈謎的民眾還可領獎回家，場面熱鬧而溫馨。有些廟宇還會準備摸彩的活動，如果摸個好彩頭，也算是小過年的吉祥兆頭。

近年來政府積極辦理「臺灣燈會」，將臺灣文化推廣至國際舞臺，使這些昔日鄉親們聚在寺廟裡打燈籠、猜燈謎的景象已不常見，而由加入新科技元素的臺灣燈會逐步取而代之。雖然此習俗已漸漸走入歷史，但仍有許多獨具特色的傳統仍被保留下來。而臺灣燈會雖是近年才興起的元宵活動，一樣受到民眾喜愛。

慶典及習俗

北天燈，南蜂炮，東寒單

元宵節又稱「小過年」，在習俗裡，通常人們從春節起直到過完元宵，大家才真正收拾過年的心情回到工作崗位上。每逢元宵，除了提燈籠、猜燈謎、賞花燈、吃元宵外，全臺各地有許多的慶祝活動，如臺北平溪放天燈、臺南鹽水蜂炮、苗栗㸰龍、臺東炸寒單及各式廟宇乞龜活動等，這些活動保留了人們對於神與未來的祈福。其中，又以「臺北平溪天燈」、「臺南鹽水蜂炮」及「臺東炸寒單」為每年元宵節最具代表性的三大民俗活動。

臺北平溪天燈

天燈又名孔明燈，相傳為三國時代諸葛亮(孔明)所創。起初天燈是為傳遞軍情而發明的大型空飄紙燈籠，也可用來造成錯誤的「星象」資訊，用以欺騙司馬懿大軍。後來，天燈逐漸流傳至民間，成為凡人向上天許願祈福的媒介。

關於天燈由來的另一個說法，相傳在早期的新北市平溪、十分地區一帶，原為平埔族的勢力範圍，當地居民因地處偏僻山區，開發甚遲、交通不便，入山開拓的漢人，常遭到殺害或被土匪搶劫，加上通信的不便，墾拓的人們便以「放天燈」來互報平安。後來時局安定，放天燈的儀式卻保留了下來，演變為當地特有的習俗，象徵祈福納喜。因而每到元宵節，數萬人潮便會湧入平溪鄉參與盛會，當晚天燈帶著眾人的祈願飛向天際，「千燈齊放」的場面蔚為壯觀，更讓臺灣躍上世界舞臺的重要文化遺產。

此外，天燈的臺語發音近似「添丁」，在以往的農業時代，男丁是勞力和生產力的象徵，因此一般農家百姓若是希望祈求家中生男添丁，通常會以施放天燈的方式來討吉利。

臺南鹽水蜂炮

自古因港成鎮的鹽水區，原為內陸港，而曾繁華一時的月津港，透過八掌溪經由布袋通往臺灣海峽，貿易的興盛為鹽水帶來了一段風光歲月，也造就不少知名的貿易商。但由於百年來的沿海陸化及河道淤積嚴重，港口機能不再，商船航道變成地區排水系統，月津港則成了鹽水區家庭廢水的集水塘。

鹽水區因近海，當地多居住來自中國福建沿海以討海為生的漁民。至於蜂炮的由來，相傳在清朝時，鹽水一帶流行霍亂瘟疫，造成地方居民恐慌，基於民間習俗，向當地的「關聖帝君」祈求平安，並依占卜結果，在元宵節晚上出巡遶境，一路上各住戶店家，隨著神轎遶街燃放鞭炮助陣的方式，清除了瘟疫，解災解難，自此之後，鹽水當地才得以平靜。因而每年元宵節時，便會恭請關聖帝君出巡並燃放鞭炮，從單純的燃放鞭炮蛻變為蜂炮、炮城習俗，奠定了今日鹽水延續上百年享譽世界的在地民俗慶典。

▲ 震撼力十足的鹽水蜂炮

現今的鹽水蜂炮也開放給民眾體驗，但必須做好安全防護，包括戴口罩、全罩式安全帽、高領束袖棉質外套、厚牛仔褲及手套。此外，袖口處以橡皮筋套束、脖子以圍巾圍覆，不要讓身體有露出在外的機會，切勿穿著雨衣、或輕便尼龍衣，以免引火上身。

臺東炸寒單

炸寒單的由來及寒單爺的來歷說法不一，較為常見的說法是寒單爺原為商朝武將，本名趙公明，在周武王討伐殷商時陣亡，羽化後在天界專司財庫，為五路財神中的中路財神。傳說寒單爺畏寒，因而信眾朝神轎扔擲鞭炮，為其驅寒送暖。目前臺灣有供奉寒單爺的地方，除了臺東，尚有花蓮的行德宮、玉里的金闕堂、臺東寒單爺恆春分堂及苗栗竹南中港等地，但僅有臺東是由真人(肉身寒單)來接受炮轟。

臺東的炸寒單，是由真人扮演出巡的「肉身寒單」，其站立在俗稱「軟轎」的籐椅上，由4名轎夫抬著在大街小巷中，穿梭在濃濃的硝煙下，鞭炮聲響徹雲霄，震耳欲聾。目前，炮炸寒單爺的祈福活動在臺東已有50多年的歲月，雖然在民國72年至77年間曾被禁止，但在鄉親父老及各界人士的支持下，終得以流傳至今，成為全臺獨特的民俗活動，也讓臺東擠身進入與「北天燈、南蜂炮、東寒單」齊名的民俗活動之一。

苗栗㷷龍

「㷷（ㄅㄤˋ）龍」是苗栗地區在元宵節期間的重要慶祝活動之一，是由古時跟著客家先民一起來臺的客家文化，同時受到廣西龍燈、廣東畫龍點睛、四川火龍的影響，進而在臺灣發展出一套屬於自己的客家傳統文化特色。據說在臺南、中壢、苗栗一帶都承襲這項活動，但隨著時代變遷，目前屬苗栗地區所保存的最富盛名。

㷷龍的意思，即以「鞭炮炸龍」。客家人重視龍，相信舞龍會驅邪納吉，向龍隊丟擲鞭炮，則會帶來好運氣。而㷷龍最主要的目的就是藉由鞭炮炸龍，祈求來年的豐收發展，龍身被炸的越爛越旺，鞭炮炸得越多，表示財富越多。而舞龍隊員們被民眾的鞭炮轟炸，在炮陣中蹦蹦跳跳，整條龍看起來活潑躍動，非常特別。

湯圓 vs. 元宵

關於「湯圓」的做法，先將糯米磨好後炊成麻糬，再將內餡填入搓揉成湯圓形狀，若不加內餡可直接搓揉成小湯圓，再加入(甜)湯中，口感潤滑柔軟；「元宵」則是先將餡包好後，撒上糯米粉包覆後泡水，重覆上述動作幾回合即可完成，如此做法使元宵的外皮口感較有筋道、有咬頭。

通常元宵節的習俗會吃元宵，而冬至則吃湯圓。隨著時代的進步及市售湯圓的易購性，使元宵節也吃起了湯圓，但其實元宵及湯圓是兩種不同的點心食品。

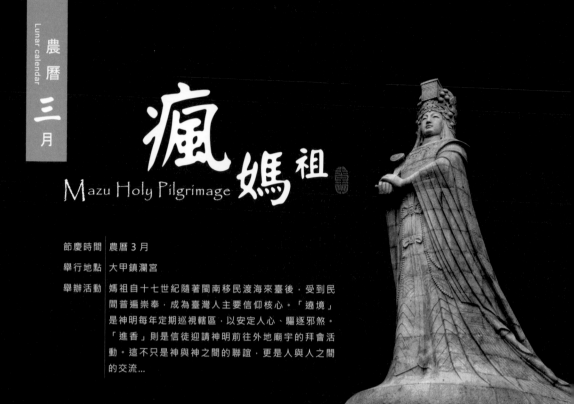

瘋媽祖

Mazu Holy Pilgrimage

節慶時間	農曆 3 月
舉行地點	大甲鎮瀾宮
舉辦活動	媽祖自十七世紀隨著閩南移民渡海來臺後，受到民間普遍崇奉，成為臺灣人主要信仰核心。「遶境」是神明每年定期巡視轄區，以安定人心、驅逐邪煞。「進香」則是信徒迎請神明前往外地廟宇的拜會活動。這不只是神與神之間的聯誼，更是人與人之間的交流...

大甲媽祖遶境由來

凝聚信眾心靈 傳承百年

大甲鎮瀾宮建於西元1730年，由福建湄洲人氏林永興，為求海事順利，自湄洲媽祖祖廟奉請天上聖母神像來臺，當時來臺開墾的漢人皆篤信湄洲媽祖，紛紛前來參拜，香火鼎盛、聖蹟靈驗，故徵得林氏同意，於1932年擇地於現址興建小祠。

大甲媽祖進香起源於清代，每隔12年由大安港或溫寮港直接駛往湄州朝天閣進香。到了日治時期，因大安港廢港，兩岸交通逐漸阻隔，前往湄洲進香活動因而停止，大甲媽祖進而轉向北港朝天宮「割火進香」。

1973年，國內各媒體大肆報導大甲媽祖前往北港「謁祖進香」的訊息，常以大甲媽祖「回娘家」作為標題，引發一連串爭議，因而自1988年起，鎮瀾宮改往新港遶境進香。大甲媽祖從北港「謁祖進香」改到新港「遶境進香」，不僅是名稱的不同，箇中意義更代表大甲媽祖轄區的擴大，也象徵自我地位的提昇。大甲媽祖遶境進香，全程8天7夜，區域貫穿中部沿海臺中、彰化、雲林、嘉義四縣，21鄉鎮市，近百座廟宇，長途跋涉300多公里路，規模之大，展現出強大的民間信仰力量。

媽祖對現今的意義

超越人神距離 尋求心靈依靠

中國自古以農立國，農事生產根植於土地，因此大陸人歷來有安土重遷的觀念。但自明代中葉起，福建地區因地少人稠，糧食不足，閩粵沿海居民萬不得已，只好冒死橫渡黑水溝來臺墾殖。當時先民渡海來臺，必須經過黑水溝(早期的臺灣海峽因有黑潮經過稱之)，自古以來就有「六死三留一回頭」的說法。渡黑水溝，可說是「唐山過臺灣，心肝結歸丸」，故海洋的守護神媽祖，便跟著閩南移民渡海來臺，成為臺灣人民的主要信仰。

在臺灣社會穩定，經濟發展由農漁業轉為工商業後，臺灣人已不再擔憂於驚濤駭浪、瘟疫和戰爭，但仍保持著這份信仰。現今，媽祖是大部分臺灣人的信仰中心，不再只是漁民的守護神，祂與臺灣歷史以及民眾的生活有著密不可分的關係，在不知不覺中，臺灣人民已相當習慣將無法解決的問題託付到媽祖身上，媽祖對於人們而言，比起遙遠的神祇，更像是精神上的一位母親，與重要的心靈依靠。而遶境進香活動，不僅成為臺灣的民俗文化，更展現廟宇組織動員的能力，信徒彼此扶持、相互協助，展現人性的光明面，達到撫慰心靈、解除焦慮的心理功能。

臺灣三月瘋媽祖

遶境進香‧躦轎底‧祈平安

「遶境」指神明每年定期巡視其轄區，以安定人心、驅逐邪煞，是神明的例行性任務；「進香」則是信徒迎請神明前往外地廟宇的拜會、聯誼活動，藉此鞏固雙方情誼。因此，進香不只是神與神之間的聯誼，更是人與人之間的交流。

據統計，臺灣各地共有870餘間媽祖廟，每逢農曆3月媽祖誕辰，全臺各地的媽祖廟，如臺中市大甲鎮瀾宮、彰化縣鹿港天后宮、雲林縣北港朝天宮、嘉義縣新港奉天宮、臺南市大天后宮等皆會擴大舉辦祭祀、進香、遶境等活動，媽祖遶境進香堪稱為臺灣最具代表性的民俗活動。

大甲媽祖遶境進香的準備工作自元宵便揭開序幕，每年元宵節以「擲筊」方式決定啟程日期及時間，由有意參與搶香的團體、廟寺，協調決定「頭香」、「貳香」、「參香」、「贊香」的順序，各香需義務聘請劇團演出，為媽祖祝壽，並於進香期間聘請藝陣隨行。

整個遶境活動，有各式重要儀式及典禮，大甲鎮瀾宮也將原本的「八大典禮」調整為「十大典禮」的「筊筶、豎旗、祈安、上轎、起駕、駐駕、祈福、祝壽、回

駕、安座」，每個典禮須按一定的程序、地點及時間來進行，一點都馬虎不得。而追隨媽祖鑾駕，沿途鑽過媽祖神轎的信眾們，除經由參加典禮完成自己對神明的虔敬，也將之昇華為闔家平安的寄託。

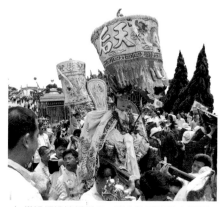
▲ 鑽過媽祖神轎轎底，可去除厄運帶來好運

通霄拱天宮白沙屯媽祖進香

清咸豐晚年的白沙屯(位於苗栗縣通霄鎮)居民，有鑑於由先民供奉的一尊媽祖，長年輪值奉祀於爐主家，遲遲未有禮拜殿堂，於是村民倡議集資創建，於1863年完成佔約300坪的媽祖廟。據傳在未建廟前，白沙屯民眾已有到北港進香的習俗，每年拱天宮媽祖往北港進香成為村落一年一度的大事，藉由進香活動凝聚村民的向心力，許多離鄉背井的白沙屯子弟皆會回鄉參與此盛會。

而拱天宮白沙屯媽祖進香團徒步到北港朝天宮，流傳已150年以上，來回400公里，路程最遠，沒有固定路線與停駕點，2013年的進香活動就長達10天9夜的，進香路線全依媽祖鑾轎向媽祖擲筊請示決定，因而每年停駕、駐駕、行走路線均不同，也使行蹤飄忽不定成為每年3月媽祖活動中，具特色的進香活動之一。

北港媽祖遶境

北港朝天宮是臺灣最具影響力、且分靈最多的媽祖廟。1694年，樹璧和尚自湄洲嶼朝天閣奉請媽祖來臺，航途中遇暴風雨漂流至北港，樹璧和尚認為此為神意，遂將媽祖奉祀於笨港街，仿湄洲朝天閣，名為「朝天宮」。

日治以前，北港媽祖均由雲林口湖出海至湄洲嶼朝天閣進香，回程則至臺南大天后宮駐駕，北港方面稱此活動為「南巡」，而臺南則稱為「進香」。而北港朝天宮自1895年甲午戰爭後改稱為「遶境」，時間為每年農曆3月19、20日。媽祖遶境隊伍從清晨啟駕，直到次日凌晨四、五點才回廟，沿途民眾會擺設香案，並且燃放鞭炮迎接媽祖神轎，成為北港最熱鬧的日子。

北港媽祖遶境活動場面浩大，觀賞重點在於「藝閣」及「炸轎」。藝閣又稱「詩意閣」，最大的特色是以真人扮演，在日治時期，藝閣多為藝妓所扮演，現今則大多由信徒的子女妝扮，相傳坐於閣上者可祈福保平安；而炸轎則是指北港媽遶境的

轎子中有六頂，分別乘坐祖媽、二媽、三媽、四媽、五媽、六媽等媽祖鑾轎，其後為虎爺神轎，信徒會用大量的鞭炮轟炸，希望事業「愈炸愈發」，炸轎瘋狂的程度可與臺東炸寒單爺及鹽水蜂炮相比擬。

北港朝天宮建廟迄今已300多年，是現今香火最鼎盛的媽祖廟之一，其廟會活動自清代就聞名全臺，尤其北港媽祖遶境規模盛大、場面壯觀，是最具震撼力的媽祖遶境活動。

媽祖的傳說

1661年，鄭成功帶著大軍2萬5千人，戰艦600艘，抵達臺灣鹿耳門準備登入臺灣，可惜因多年淤積，大軍無法前行，只好於外海等待漲潮，以利行船再前進。於是，鄭成功便設香案、起祭文對天祭拜，禱告天地，謂其志在反清復明，故冒險渡海，祈求神靈庇佑大軍登臺。

祭畢，大潮湧現，水漲比平日多有數十尺，鄭軍直入熱蘭遮城，登陸時發現當地建有媽祖廟，才知道是媽祖庇助漲潮，以利鄭軍登岸，此即媽祖助鄭成功驅逐荷蘭人的神蹟。

傳說鄭成功攻臺之時，曾自湄洲祖廟奉請三尊媽祖同行，明亡後湄洲祖廟要求奉還，安平信徒不從，乃引發爭議。後來雙方協議以擲筊方式徵詢神意，而安平廟方刻意刁難，要求以磁筊各搏100個聖筊才算數。當時大媽、二媽各連續獲得100個聖筊，而三媽亦連續得到99個聖筊，在擲第100個筊時，1只磁筊自地面彈起插入中樑並懸掛其上，最後湄洲廟方感於安平信徒之至誠，乃將大媽、二媽請回湄洲，而讓三媽駐留在安平天妃廟奉祀。

另一關於媽祖的傳說，據說千里眼與順風耳倆兄弟乃商朝紂王手下部將，兄名為高明，能見到千里以外的事物，弟名為高覺，能聽見千里之外的聲音，武王伐紂時兄弟二人皆戰死，死後魂魄駐留桃花山成為精怪，危害世人。一日媽祖路過桃花山，倆兄弟出現阻擋媽祖去路，並強逼媽祖與之成親，於是媽祖與二人展開決鬥，最後千里眼與順風耳敗戰，被媽祖收服成為駕前部將，可見媽祖法力之高，再加上收服了兩位各具有超人的「眼力」與「耳力」的部將，得以協助媽祖救助眾生，賦與媽祖更高的神力。

端午節

Dragon Boat Festival

節慶時間 | 農曆 5 月 5 日
舉行地點 | 全臺各地
慶祝活動 | 祖先對於端午節的看法有其獨到之處，在這初夏蟲疫滋生之際，提醒大家做好保健工作，用菖蒲、艾草及雄黃酒來驅邪庇佑，活在現今科技發達的我們，應尋求更進步的方式，延續先人的智慧...

端午節由來

老祖宗的智慧

古人稱5月為「惡月」或「百毒月」，每到端午節時，陽光最為熾熱，百毒齊出，蚊蟲蒼蠅孳生，容易發生傳染病，因而5月5日也被稱為惡月惡日。為了驅除疾厄，端午節當日可以見到住家門口掛著菖蒲、艾草及「鍾馗」的畫像，另外，成人飲雄黃酒，小孩配帶香包，也都具有避邪和保平安的作用。

端午節對現今的意義

充滿歡樂的佳節

在古時，掛艾草、灑雄黃酒及配帶香包，都是為了要趨蟲防蚊。以現今的角度來看，由於現代衛生觀念佳、環境條件好，已有很多方法可避免蚊蟲滋長、傳染病的發生，使大部分的祭典及禮俗日漸式微，而端午節也演變為一個充滿歡樂的節日。臺灣各地皆會舉辦各式有趣的活動，如龍舟賽、吃粽子及包粽子比賽、挑戰立蛋金氏紀錄等，但這些卻也脫離了古人為驅邪庇佑的習俗。然而，這些老祖宗的智慧，活在科技發達的我們，是應將這些智慧再延續下去。

慶典及習俗
充滿新意的仲夏盛典

包粽子

傳說端午節是為紀念西元前三世紀中國偉大的愛國詩人屈原。

屈原是戰國時代楚國最忠誠的諫言者，也是最受皇帝寵愛的大臣，卻因反對朝廷內部的貪污及腐敗而得罪了不少王公貴人，不久遭陷害而被驅逐出楚國。就在他37歲那一年，抱著石頭投入汨羅江自盡。楚國人們得知屈原的忠誠，便趕到江邊去救他，卻找尋不到屈原的蹤影，後來當地的漁夫夢到江中的魚在吃屈原的身體，為了不讓屈原的身體被魚吃掉，便將粽子投入江中餵魚。

另一說是，當大家已經知道無法救到屈原時，便把煮熟的米飯投至江中給屈原。有一天，屈原託夢給一位漁夫，他說河裡的魚吃掉了那些投入江中的米飯，因而第二年，人們便將煮熟的米飯以竹葉包起來，成了今日的粽子。

在臺灣，除了端午節吃粽子，考生在考前也都會包粽子或是吃粽子，取其「包中」之音。

立雞蛋

每到端午節正午，民眾會爭相把雞蛋直立於地板，據說在端午節的正午，是陽氣最重的時候，所以能輕易將雞蛋立起。

據聞，若在端午節正午能將生雞蛋直立起來，未來的一年將鴻運當頭。

划龍舟

龍舟賽是端午節最令人期盼的活動之一，臺灣各地主要河川在當日都會舉行盛大的龍舟競賽，選手們隨著隆隆的鼓聲，團結奮力向前划。但其實划龍舟原是一項為了消災祈福的祭水神儀式，普遍傳說是為紀念愛國詩人屈原在投汨羅江後，楚人感哀以船下江尋找屈原的蹤影，後演變為賽龍舟活動。另一傳說是在春秋時，吳王夫驕慢輕敵，伍子胥忠言進諫，反被吳王賜死並將屍體投入江中，江東百姓為懷念他，於是在每年此日備祭品，以玄樂行舟逐浪迎祭伍子胥，演變為今日的划龍舟。

陰陽水

自古以來，即有喝陰陽水可除邪必魔的說法。據說每到5月5日(立夏)，當天氣進入夏天之時，以中午最具陽氣，若喝下陰陽水，可讓身體健康百病不生。

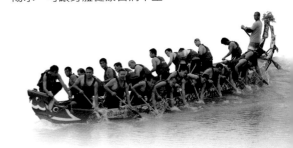

中元節

Hungry Ghost Festival

節慶時間｜農曆 7 月 15 日

舉行地點｜全臺各地

慶祝活動｜每逢農曆七月，全臺各地會隆重舉行
普度的儀式，無論是商業區或是住宅區域，
皆可看到慶中元的紅色招紙、張燈結綵，
街頭巷尾上演地方戲曲或歌臺，熱鬧非凡。

中元節由來

以祭祀為中心的節日

　　以祭祀鬼神為中心的節日，俗稱「鬼節」，為民間傳統節日，一般在農曆7月15日舉行。傳說在這天，陰間地府會放出全部鬼魂，而民間普遍進行祭祀鬼魂的活動。

　　這天，家家戶戶在門口擺上豐盛的飯菜，俗稱「拜門口」，每盤菜上都要插一支香。祭拜完畢後即燒紙錢，時間多選擇在傍晚時，先用石灰在院子裡灑幾個圈，把紙錢燒在圈子裡讓孤魂野鬼不敢來搶，而後在圈外燒一堆給孤魂野鬼。在過去的習俗，民間每到7月初7就要通過一定儀式接先人鬼魂回家，每日早、午、晚，供奉3次茶飯，直到7月15日為止。現在，逐漸剔除迷信色彩，保留祭奠形式，作為對祖先的緬懷和紀念。

　　中元節的「普度」儀式，可分為街普(或稱弘普)、市普、廟普(或稱公普)等。街普，指以街坊為主的普度；市普，是以市場為主的普度；廟普，則是廟宇所主持的普度。無論政府機關、公司行號、社區住宅、神壇廟宇，皆會在舊曆的7月初一到7月15日之間，擇日舉辦祭祀活動，以慰在人世間遊玩的眾家好兄弟(為臺灣人對游蕩鬼魂的尊稱)，並祈求全年的平安順利。

道教說法

三官大帝之說

　　道教有三官崇拜，即天官大帝、地官大帝、水官大帝，合稱三官大帝。正月15日稱為「上元」，是天官生日，主要舉行賜福儀式；7月15日稱為「中元」，是地官生日，用以赦免亡魂的罪；10月15日稱為「下元」，是水官生日，是為有過失的人解除厄運。

　　而地府為地官所管，所以在7月15這天，眾鬼要出離冥界接受考校。信眾出資設齋，除為地官慶賀誕辰，同時為祖先求冥福，請地官赦免罪過，以能早日升天。

佛教典故

佛經中目連救母的故事

　　7月15日也是佛教盂蘭盆節。傳說佛的徒弟中，神通第一的目健連，其母親生前惡業多，死後被罰墜落地獄深處，日夜受苦，無由解脫。於是目健連請教佛陀，佛陀告訴他，在7月15僧徒解制日齋僧，可以解救鬼魂脫離地獄的痛苦。但目健連的神通力不敵業力，請來羅漢協力解救。為此，目健連特別在洞穴外準備盥洗用品，等待結夏安居(印度在釋迦牟尼時代，每當雨季期間，出家人便會集結在一起修行)結束修行後供羅漢使用、盥洗，並於每年7月15日用盆子裝滿百味五果，供養十方僧人，並聽從佛陀指示，拯救入地獄的母親。之後，演變出民間普度與拜「好兄弟」的習俗。

相關活動

張燈結綵的祭祀節日

　　臺灣及閩南人的習俗會在每一項供品插上一炷香與三角彩色紙旗，旗上以毛筆書寫「慶讚中元」、「廣施盂蘭」、「敬奉陰光」、「陰光普照」等字樣，並寫上自己的姓名，且祭拜亡靈之前，會先祭拜一位名為面燃大士的神祇，俗稱「大士爺」，信徒多尊稱為「普度公」。

　　閩南地區在中元節有一儀式稱為「搶孤」，是將供品或旗子放置在高柱上，在柱子塗滿牛油和羅粘香，再令眾人同時爬上柱子，先拿到旗子和供品者得勝。勝利者不但能取得獎品，更代表自己會得到神鬼的庇祐。

　　依《澎湖廳志》一八九三年的卷九描述這項習俗：「其強有力者，每多獲焉。甚至相爭鬥毆，在臺上跌下，有傷亡者，實為惡風」。這是一項危險性很高的活動，有過不少傷亡，在清朝，臺灣巡撫劉銘傳曾經傳令禁止搶孤儀式。今日在臺灣的頭城與恆春、香港福佬社群舉辦的盂蘭盛會依然有這項儀式。

搶孤

Zhongyuan Festival

節慶時間	農曆 7 月 15 日
舉行地點	宜蘭頭城
舉辦活動	搶孤有濃厚的神鬼文化,不只是對先民的追念普度之忱,亦是呈現同心協力、互助合作的團隊精神...

搶孤由來

感念先民,表達普度之忱

「頭城搶孤」是臺灣規模最大的搶孤活動,帶有濃厚的地方色彩。據說,開蘭先賢吳沙在1796年率眾進墾蘭陽,而頭城正是開蘭的第一個據點。在開拓的過程,因戰爭、疾疫及天災喪生者眾多,於是富有神秘傳奇色彩的中元搶孤儀式被引進,以表達對先民的追念普度之忱。

搶孤有著濃厚的神鬼文化,是閩南人傳統的廟會活動,依慣例在7月最後一天午夜間舉行。舉行前有冗長繁雜的祭典,如破土、押煞、迎神、放水燈等儀式。此外,在7月15日當天,會先進行「飯棚搶孤」作為熱身活動(大者稱孤棚,小者稱飯棚,以往專供乞丐搶食,因此高度不及孤棚的一半)。

搶孤的主要精神在強調人鬼共處的和諧,一方面秉著搶救孤魂的悲憫心情,一方面也祈求闔家平安。

搶孤對現今的意義

培養互助合作精神,凝聚族群意識

目前,搶孤已為一項民俗體育活動,除表達搶救孤魂的悲憫心情外,更能凝聚族人之心。建造孤棧時,由各鄉里居民集體參與搭設數十公尺高的「孤棚」,由於棚柱上塗滿牛油,想要憑藉自己的力量爬上孤棚並不容易,還需靠搶孤團隊同心協力,因此具有分享祭品、培養互助合作精神、凝聚族群意識等多重意義。

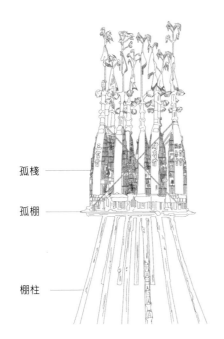

孤棧

孤棚

棚柱

由於13支孤棧中，只有一支棧尾是繫綁黃色旗的順風旗和金牌，搶孤者往往順風旗一下臺，即有船主不惜以高價搶購。據說，順風旗掛在船桅上，可保出海作業平安，漁獲大豐收。

在祭典的尾聲，祭典委員們會把印上衣褲、鞋襪的「經衣」燒給好兄弟，以表達人鬼間善意共存的約定。而在世的人，以民間所需來考量，準備了以竹條和各色棉紙糊貼而成的大型燈厝、僕人及家具。此一陰陽不分的體貼，讓在世的人，有了更廣闊的世界觀照。

舉行搶孤從祭祀活動開始，斗燈須一直保持燃燒的狀態，象徵祈求平安。燈內置放白米，並放上「度長短」的尺、「衡輕重」的秤、「避邪」的劍和「添生靈」的圓鏡，希望以具體有形的事物，來表達抽象無形的願望。

搶孤前，會搭設「孤棚」，離地約有四層樓高，上層再搭「孤棧」，並在上頭擺放供品及旗幟，而執事者於「棚柱」上塗滿牛油，讓參加者以手挽麻索，每往上登一步，其下立刻有人以疊羅漢方式頂上，待攀到棚底，須以雙腳夾住棚柱，雙手設法抓住棚板縫隙，以避開倒刺，再以上單槓的姿態倒翻上棚臺。首先上棚者，依例可得到置放棚臺四角落的豬頭，並將糕餅往下傾倒給觀眾「吃平安」，然後繼續爬上孤棧，以小鐮刀砍斷棧尾繩索，奪取順風旗和金牌，才算是最後的勝利者。

相關中元節祭典
宣揚博愛、好施的情懷

相傳閻羅王於每年農曆7月初一會打開鬼門關，放出一批無人奉祀的孤魂野鬼到陽間來享受人們的供祭。等到農曆7月的最後一天，關鬼門之前，所有孤魂野鬼又得返回陰間。所以7月又稱「鬼月」，7月15日即中元節，民眾會在當日下午準備黃昏時普度的祭典，及各式牲禮、水果及食品等，替孤魂野鬼普度回歸天地。

除搶孤的活動外，臺灣其它地區也都有「放水燈」、「立燈蒿」等祭典。而「7月間節門」、「中元普度」則是人們認為孤魂野鬼無人祭祀，便統一在每年中元節祭拜，充滿著人情味。我們可藉此節日來宣揚「博愛」、闡揚「追遠」、發揚「好施」的情懷，具有實質的教育意義。

東港迎王

Donggang King Boat Ceremony

節慶時間 農曆9月中旬

舉行地點 屏東縣東港鎮

舉辦活動 東港三年一次的迎王船祭典，藉由燒王船的方式來祈福消災，不但展現令人動容的凝聚力及獨特的信仰價值觀，更以謹守傳統儀禮與王船的雕工精緻名聞遐邇，成為高屏地區最為盛大的信仰活動 ...

迎王祭典由來

代天巡狩的停靠站

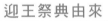

東隆宮建於1706年，據說當時東港鎮鎮海裡發現一株漂上岸的神木，上書「東港溫記」，顯示溫王欲在臺灣定居，於是東港居民依神木的長度興建溫王爺廟，名為東隆宮，此即為臺灣溫王信仰的開始。

溫王爺姓溫名鴻，為山東省濟南府歷城縣人。唐朝貞觀年間，唐太宗李世民微服出遊時遇險，溫鴻捨身救駕有功，於是皇帝親賜進士出身。當時救駕者共36人，一併賜封進士，36人義結金蘭。後來，他們奉旨巡行天下，不幸在海上遇險，36人同時罹難，太宗痛失功臣，並相信他們皆會得道成仙，故追封「代天巡狩」，並建造一艘巨船，王船上親自寫上「遊府吃府，遊縣吃縣，送入大海，代天巡狩」。至此，凡王船靠岸的地方，百姓得殺豬宰羊祭祀一番，若無誠心祭拜者，全村將遭到瘟疫橫行、哀鴻遍野的命運。

迎王祭典對現今的意義

遊子找到與家鄉的情感連結

在古時，若遇到王船不幸靠岸，不僅不能逃避，還得替它建廟或做醮普度，且祭祀不可以太寒酸，否則舉莊遭殃。凡王船飄到的地方，對當地居民而言，雖是一種凶兆，但總有因祭祀而人丁興旺、不藥而癒等神蹟。

後來，王船逐漸褪去恐怖的色彩，演變成祈安降福的活動。甚至，在醫學不發達的時代，若村裡有瘟疫流行，居民便認為是瘟神在作祟，此時亦會藉由燒王船的方式祈福消災，將瘟神送出(送王)，讓其隨波漂流出海。而王船再次停靠之地，該地居民又祭祀之，然後再送出海，如此反覆循環，延續下去。

迎王祭典盛行於臺灣西南沿海，又以東港最為盛大，王船更成為東港的圖騰。迎王祭典不僅具有驅瘟除煞的原始功能，透過3年1次的迎王平安祭典，讓在地人展現出令人動容的凝聚力及獨特的信仰價值觀，也讓在外地打拚的遊子找到與家鄉的情感連結。

此外，迎王祭典具有潔淨祛穢、安定民心的宗教意義，揭櫫忠孝節義、善惡有報的道德規範。而華麗的燒王船祭典也都會吸引大批人潮前來，不僅能發揚民俗文化，亦可促進觀光休閒等現代意義。

迎王祭典進行方式

籠罩著神秘、嚴肅的氣氛

東港迎王平安祭典由「請王」儀式揭開序幕，事前執事者會先擲筊請示溫王爺本科輪值大千歲姓氏。請王之日，東港各角頭神轎齊聚海邊恭迎王駕，此時乩童以轎竿在沙灘上書寫：「奉玉旨代天巡狩」某王爺姓氏，但通常須耗費多時才能迎接到值科王爺，乩童在海灘上來回奔走輪番書

寫姓氏，如符合溫王爺密示，則表示王駕降臨，隨即在幡旗寫上當值大千歲姓氏，再由迎王之陣頭神轎簇擁遶境回府，沿途民眾則以香案祭拜恭迎王駕。迎王隊伍在進廟之前，先由溫王爺率領「過火」，再入廟安座，王爺安座後即出榜告示，榜文內容多為訓令境內陰陽兩界，遵循法紀揚善除惡。

完成請王後，接連4天出巡遶境，行使代天巡狩緝煞除瘟之職責，遊行隊伍包括神轎神將、表演藝陣、宗教陣頭、鑼鼓陣等，還願信徒及祈求身體康復消災解厄的信徒也一同參與遊行。神轎所經之處，民眾紛紛跪在路中讓神轎從身上越過以趨吉避凶。直到祭典第6天，宮內舉行「宴王」盛筵以酬謝王爺們巡狩地方之辛勞。

祭典到了第7日便進行祭船，自下午開始「遷船遶境」，隊伍所至鑼鼓喧天、旌旗飛揚、熱鬧非凡，家家戶戶也擺設香案拈香膜拜，並以紙糊人形之「替身」在身上比劃，意謂活人災厄概由紙人替代。

傍晚，王船回府進行「添載」，所需用品如航運器材、生活用品、食物蔬果、文具賭具、馬轎生畜、服飾旗幟、儀杖樂器等。直到晚上舉行「和瘟」，勸請眾瘟神疫鬼登船，祭拜祈求瘟疫邪煞遠離，而燒王船是在王船祭最後一天的子時，「送王」儀式結束後，宮中鐘鼓齊鳴，王船啟駕出發，在夜裡緩緩前進，王船揚帆蓄勢待發，信眾則將紙人替身、金紙、庫銀堆

置在王船四周，時辰一到，鳴放火炮並點
燃金紙，華麗的王船就在熊熊火燄中，押
送著瘟疫陰煞航向大海。

建造王船
鉅資仿真打造‧璀燦華麗

　　東港3年1次的東港迎王平安祭典，以
謹守傳統儀禮與王船的雕工精緻，名聞遐
邇，成為高屏地區最為盛大的信仰活動。
造價動輒數百萬元的王船與費時耗力的祭
典儀式，若非有鄉民齊心齊力、出錢出
力，恐難達成，其精神與信仰，具有重大
意義。

　　祭典的準備工作繁複，之前的籌募經
費、組織分工與陣頭的組織傳承都是相當
大的工程，甚至之後的王船建造，更是有
一定的程序和步驟。祭典前約半年即進行
王船的製作，依神明指示動工打造王船，
整個施工都在「王船寮」進行，在這之
前，也要舉行為王船寮上樑的儀式。

　　寮中設有「中軍府」神位，以監督工匠
造船與保衛王船寮的聖潔及保護船廠的潔
淨，因為是神船的建造，婦人、帶孝者及
閒雜人等一律不准進入王船寮，而造船師
傅也同樣秉持著對王爺虔誠的信仰，而以
嚴謹的態度遵循相關的禁忌。建造前，先

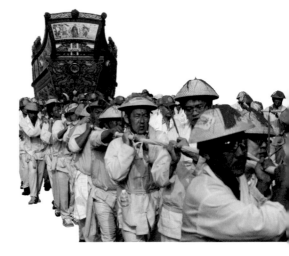

▲ 遷船遶境儀式，彷彿陸上行舟，沿途都會
　有信眾膜拜索取祈求健康、平安的金紙，
　聲勢浩大，蔚為壯觀

擲筊向王爺請示船身及各部分的尺寸，之
後再擇吉日取龍骨(船身主要骨幹)。龍骨
是整艘王船建造過程順利與否的關鍵。

　　東港王船自民國62年起，從紙糊改為
木造，建造費用日益昂貴，因東港本地擁
有傳承已久的造船技術與工匠，是木造王
船的原因之一。

　　東港王船為仿古戰船而建，結構複雜，
除龍骨與船身之外，還有船桅、錨索、炮
門和船內的各項設施，如王府、大公厝、

儲藏室、廁所與廚房等，船頭則陳列有執事牌、儀仗，象徵著王爺出巡的威儀陣容，以及甲板上的雕刻水手、衙役，各種的裝置物。之後的油漆與彩繪工程，以龍鳳圖案、歷史故事、神話傳說為主，色彩鮮豔，畫工細緻，最後再進行裝飾工作，才算完工。值得一提的是，東港王船的彩繪裝飾給人色緻淡雅、賞心悅目的視覺感受，尤其筆法簡練、線條流暢生動，充分表現出中國水墨之逸趣。

昔日因經濟條件不佳，王船的製造只能以竹架為體、彩紙為飾的方式呈現，體積型態上也不比現在的宏偉壯碩。但隨著經濟的復甦以及東港擁有悠久的造船工業技術，匠師義務性的參與和信眾對溫王爺的虔誠信仰，使東港王船在造型、尺寸、彩繪上都獨樹一格，同時隨著祭典活動，也將傳統造船的技藝傳承下來，成為一種值得珍視的民俗薪傳。

然而，隨著迎王祭典最後的送王儀式，將一艘造價數百萬元的王船在數小時內燃燒成灰燼，或許很多人會覺得可惜或浪費，但對東港鎮民或虔誠的王爺信仰者來說，從事前的準備工作及王船的建造過程，到祭典期間信徒們的參與奉獻，對於凝聚社群向心力的精神，是金錢物質所無法衡量的。

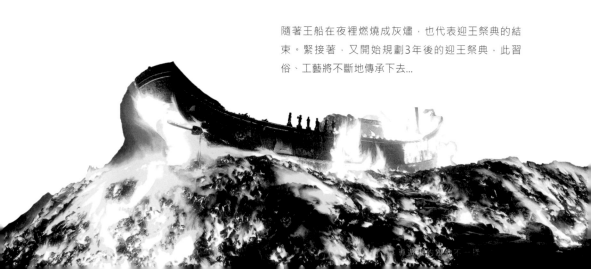

隨著王船在夜裡燃燒成灰燼，也代表迎王祭典的結束。緊接著，又開始規劃3年後的迎王祭典，此習俗、工藝將不斷地傳承下去…

中秋節

M id- Autumn Festival

節慶時間	農曆 8 月 15 日
舉行地點	全臺各地
慶祝活動	俗話說：「人有悲歡離合，月有陰晴圓缺。」中秋節不僅要與家人團聚賞月，更要懂得知恩感恩，待人處事圓滿。中秋節主要的意義在於慶祝豐收、強化家庭倫理，以及提倡人際交往 ...

中秋節由來

春天祭日，秋天祭月

關於中秋節有其悠久的歷史，在《周禮》一書中就有中秋一詞的記載。自古，人民以農業為生，農事和季節有著密切的關係，播種時祭神(土地公)祈求豐收，稱為「春祈」，收成時祭神以謝豐收，稱為「秋報」。

在臺灣，民間把農曆8月15日中秋節當作土地公及太陰星君(月亮)的生日，中秋節祭拜土地公及太陰星君便是「秋報」的遺俗，以往，臺灣人有不能以手指月的禁忌，即是因相信月神的存在。

之後，貴族和文人學士也仿效在中秋時節，對著天上又亮又圓的一輪皓月觀賞祭拜、寄託情懷，此習俗便傳到民間，形成一個傳統的活動。一直到唐代，這種祭月的風俗更為人們重視，並將中秋節訂為固定的節日，成為我國主要節日之一。

中秋節對現今的意義

充滿歡樂的佳節

月圓人團圓，中秋節對臺灣人最大的意義就是團圓，許多離鄉外出求學、謀生的人都會回家和家人團聚。每到中秋節這天，家人會一起吃月餅、柚子，由於外型都是圓的，有慶團圓的用意。

自人類成功登上月球後，關於月亮的神話破滅，現今已很少人家在祭月，反而趁著天涼氣爽時到戶外賞月。近年來，中秋節加入了烤肉的元素，現今在臺灣，烤肉成為家人團圓、聯絡感情的重要日子。

慶典及習俗
充滿新意的仲夏盛典

賞月的由來

有關中秋節的傳說非常豐富，如嫦娥奔月、吳剛伐桂、玉兔搗藥等神話故事流傳甚廣，其中，以嫦娥奔月最為著名。

相傳在遠古時代，天上有10個太陽，烤得大地冒煙、海水枯竭，直到英雄后羿的出現，連射九日拯救蒼生。之後，后羿娶了個美麗的妻子，名叫嫦娥，有一天后羿巧遇王母娘娘，便向王母娘娘求得一包長生不老藥，據說服下此藥，便能即刻升天成仙，然而后羿捨不得扔下妻子，只好將不死藥交給嫦娥珍藏。不料此事被后羿的門客蓬蒙看見，蓬蒙威逼嫦娥交出長生不老藥，嫦娥知道不是他的對手，便一口將藥吞下肚。不久後，嫦娥身體立刻飛離地面向月亮上去而成了仙，自此夫妻永隔的后羿，只能對月望影長相思。

事實上關於中秋賞月的由來，始於漢魏，而賞月之氣大盛則是在唐朝。唐詩人歐陽詹於《玩月詩並序》中認為：「冬天賞月，繁霜大寒清冷徹骨；而夏天賞月則多雨雲蒸霧蔽，有損月輝；唯有秋天秋高氣爽，為賞月最佳的時令。」很多詩人都會將其情感寄託於月亮，因此，賞月之風在唐代大為盛行。

月餅的傳說

月餅象徵團圓，是中秋祭祀的必備祭品。而中秋節吃月餅的習俗，相傳是由元朝末年流傳下來的。當時，由於人民受蒙古人統治，生活變得十分困苦，於是朱元璋帶領軍隊攻打蒙古人，卻皆因消息傳遞不易，無法團結所有人民的力量而失敗。因此，朱元璋認為一定要想辦法讓人民知道起義的消息，於是劉伯溫就想了一個辦法，將訊息藏在月餅裡，然後傳遞給大家知道這個消息。朱元璋便下令將寫有「8月15夜起義」的字條藏在月餅裡。

漸漸地，所有城裡的人吃了月餅都知道這個消息，於是在中秋的夜晚，人民便團結起來打敗了蒙古人。之後，在每年農曆8月15日這天，人民都會吃月餅來紀念這件事，也使吃月餅的習俗流傳了下來。

在臺灣，月餅更是中秋節互相贈禮的重要角色之一，每到農曆8月初，各商店紛紛推出各式月餅禮盒，又臺灣月餅的口味變化多樣，無論是甜的、鹹的，甚至後期發展出雪餅、蛋黃酥，都十分受到歡迎。而各公司機關的首長，也會在中秋節犒賞員工，致贈禮品或加發獎金。

燈籠

在臺灣，提燈籠、點燈籠多半是元宵節的習俗，但在古時的中秋，除了賞月，也有賞燈(籠)的習慣(香港目前仍保有此習俗)，但目前仍有人會在中秋製作燈籠、掛燈籠及提燈籠等。

燈籠是亞洲的傳統民間工藝品，在古代，主要由紙作為燈籠的外皮，用竹或木條製成骨架，中間放上蠟燭，點燃後便成為照明的工具。

在亞洲的廟宇中，燈籠是相當常見的物品，由於中秋節及元宵節的祭典都是以夜晚為主，故燈籠成了不可或缺的物品。

除照明以外，燈籠還有喜慶的象徵。古時於每年正月私塾開學時，家長會為子女準備一盞燈籠，並由老師點亮，象徵學生的前途一片光明，稱為「開燈」，後來演變成元宵節提燈籠的習俗。由於字音和「添丁」相近，所以燈籠也用來祈求生子。到了日據時代，愛國志士們在燈籠上繪製民間故事，教導子孫認識自己的文化，具有薪火相傳的意義。

烤肉

中秋節烤肉其實並不是原有的習俗，而是一個無心插柳、柳成蔭的小插曲。

相傳在十幾年前，萬家香醬油推出了一支「一家烤肉、萬家香」的電視廣告，隔了幾年，金蘭醬油又推出「金蘭烤肉醬」的電視廣告。於是，兩家醬油廠商的電視廣告攻勢，加上在同時臺灣各大賣場陸續開幕，藉由中秋之際，大肆推廣在中秋節戶外賞月時可以順便烤肉以解饞，亦可透過烤肉團聚賞月來聯絡彼此感情。日子久了，烤肉在不知不覺中，成為臺灣人過中秋節最重要的活動。

06

臺灣好物
非買不可

Special product of Taiwan
What you can never miss when
visiting Taiwan?

臺灣絕佳的地理位置，擁有
許多珍寶及特產，足以形容
臺灣的美麗及特色。這些瑰
寶，不但將臺灣形象行銷至
世界各地，更奠基這些好物
在臺灣不可取代的地位。

當觀光客來到臺灣時，別忘
了將這些好物推薦給他們。

茶 Tea

茶的傳說

茶之為飲，發乎神農氏

中國是茶的故鄉，製茶、飲茶已有幾千年歷史，《神農本草經》記載：「神農嚐百草，日遇七十二毒，得茶而解之」。

相傳醫藥祖先神農上山採藥，邊採邊嚐，不知不覺中嚐了近72種中草藥。草藥中的毒性令他覺得口乾舌燥，渾身非常的不舒服，於是便坐在樹下休息，正在這時，見到一種開白花的植物，便摘下嫩葉咀嚼，沒想到過了一會兒，神農開始覺得身體舒暢起來，口也不渴了，渾身好像一下子輕鬆下來，而口中的樹葉還留給他一口的清香。據陸羽《茶經》有「茶之為飲，發乎神農氏，聞於魯周公。」的記載，茶葉在中國最初是做為藥用，到殷周時，開始成為飲料，從此，後人便開始有喝茶的習慣。

為了文人雅士們的消遣之一，和「琴棋書畫詩酒」並列。

喝茶八大好處

強身健體，延年益壽

英國科學家表示，每天喝4杯茶比喝8杯白開水更有益於身體健康。科學家認為，喝茶對身體有諸多好處，每天喝茶4杯能夠達到最好的效果，但亦不宜多飲。

1 治療和預防心血管疾病

喝茶除了可以補充體內水分，每天喝還能夠使罹患心臟病的風險降低11%，由於茶含有大量的抗氧化劑「類黃酮」能夠防止細胞損害，3杯茶中所含的類黃酮就是一個蘋果含量的8倍。類黃酮化合物

2 腸道疾病的良藥

茶多酚與單細胞的細菌結合，能凝固蛋白質，將細菌殺死，如果將危害嚴重的霍亂菌、傷寒桿菌及大腸桿菌等，放在濃茶湯中浸泡幾分鐘，多數會失去活動能力。因此，中醫和民間常用濃茶或以綠茶研磨成末，來治療細菌性痢疾、腸炎等腸道疾病。

3 防治糖尿病

糖尿病得病的主要原因是體內缺乏多酚類物質，如維生素B1、泛酸、磷酸、水楊酸甲酯等成分，會使糖代謝發生障礙，體內血糖量劇增，代謝作用減弱。日本醫學博士小川吾七郎等人臨床實驗證實，經常飲茶可以及時補充人體中維生素B1、泛酸、磷酸、水楊酸甲酯和多酚類，能防止糖尿病的發生。對於中度和輕度糖尿病患者，能使血糖、尿糖減到很少或完全正常；對於嚴重糖尿病患者，能使血糖、尿糖降低及各種主要症狀減輕。

4 協調情緒，提神益思

茶本身具有獨特的清香，這種清香來自茶葉中所含有的萜類揮發油成分，而此香氣成分有協調情緒的作用。歷代頗多醫書均有記載，飲茶可以提神益思，而歷代文人墨客、高僧也無不揮動生花妙筆，頌茶之提神益思之功。

喝茶可提神益思，其功能主要在於茶葉中的咖啡鹼，咖啡鹼除了具有興奮中樞神經、增進思維、提高效率、解除疲倦、醒神醒腦的功能，亦能顯著地提高口頭答辯能力及數學思維反應。更特別的是，由於茶葉中含有多酚類等化合物，抵消了純咖啡鹼對人體產生的不良影響，這也是飲茶歷史源遠流長、長盛不衰、不斷發展的重要原因之一。

5 醒酒敵菸

明代理學家王陽明的「正如酣醉後，醒酒卻須茶」之名句，說明我國人民早就認識到飲茶解酒的功效。茶葉茶多酚能和乙醇有相互抵消的作用，而乙醇便是酒的主要成分，故飲茶能解酒。

另外，茶葉中的酚酸類物質，能使菸草中的尼古丁沉澱並排出體外。同時，茶葉中的咖啡鹼能提高肝臟對藥物的代謝能力，促進血液循環，把人體血液中的尼古丁代謝出去，減輕和消除尼古丁帶來的副作用。

6 清熱降火

茶中含有茶多酚類、糖類、氨基酸、果膠、維生素等，可與口腔中的唾液起化學反應，滋潤口腔，有生津止渴之作用。

同時，因茶葉中的咖啡鹼作用，可促使大量的能量從人體的皮膚毛孔裏散出。據報導，喝一杯熱茶，通過人體的皮膚毛孔出汗散發的熱量，相當於這杯茶的50倍，故暑氣逼人的時候，喝上一杯清涼茶葉或是一杯熱茶，都會感到身心涼爽，生津解暑。

⁊ 強身解毒

茶葉中所含的維生素包括水溶性的維生素B和維生素C，以及脂溶性的維生素A、維生素D、維生素E、維生素K。一般而言，綠茶中維生素含量較多，烏龍茶和紅茶中含量較少。研究人員還在茶葉中發現14種類胡蘿蔔素，並知道β-胡蘿蔔素對形成紅茶的風味有很大的影響。

另外，茶葉中也含有大量的兒茶素，茶中的苦澀味道即源自於兒茶素，其有解毒的作用，也是緩解便秘的主要物質。

⁸ 預防蛀牙

因為茶中含有氟，氟離子與牙齒的鈣質有很大的親和力，能變成一種較難溶於酸的「氟磷灰石」，如同替牙齒上了一層保護層，提高了牙齒的防酸抗齲功效。喝茶或用茶漱口、刷牙，不但能除口臭，還可防治齲齒。

茶知識
各式飲品比一比

我們一般說的紅茶、綠茶、青茶、烏龍茶，究竟差異在哪裡？

茶葉依茶湯的顏色，可分為綠、白、黃、青、黑和紅六大類，而茶湯的顏色則由發酵程度決定，大致可分為「不發酵、部分發酵、全發酵」三大類。

所謂「發酵」，是製茶的過程之一，剛採下的新鮮茶葉叫做「茶菁」，茶菁裡頭含有多種酵素，如將茶菁所含的水分減少，並曝露於空氣中，使茶酵素和空氣裡的氧產生氧化作用的過程就稱為發酵。

依發酵程度分類

不發酵茶	
綠茶	碧螺春、龍井為代表
部分發酵茶	
包種茶	發酵度為18%，特色是有清雅的蘭花香
高山茶	發酵度為20%
烏龍茶	發酵度為30%，重喉韻
鐵觀音	發酵度40%，具有果香味
白毫烏龍	發酵度60%
普洱茶	發酵度為80%，屬重發酵的茶
全發酵茶	
紅茶	發酵度約95%
後發酵茶	
普洱茶	發酵度約80%

依茶葉及茶湯色澤分類

色澤	
綠茶	龍井茶、碧螺春、抹茶、煎茶、玉露
紅茶	正山小種、滇紅、祁紅、袋泡紅茶
青茶	包種茶、花茶、烏龍茶、鐵觀音、白毫烏龍、武夷岩茶、水仙
白茶	白毫銀針、白牡丹
黃茶	君山銀針、蒙頂黃
黑茶	普洱茶、六堡茶、磚茶

小提示

不是茶卻被稱為茶的飲料很多，如：麥茶、魚腥草茶、香草茶等，雖然都稱為茶，但其原料來源並不同(如麥茶是由大麥烘培而成的)，並非使用從茶樹摘採的茶葉，茶葉製成的茶只有綠茶、紅茶、烏龍茶而已。其他的茶品功效不同，不可以當做茶來使用。

咖啡因含量比一比

喝茶、咖啡、可樂及巧克力可使心情愉悅，主要因它們都含有咖啡因的元素。究竟咖啡因含量哪種較高呢？

項目	容量	咖啡因含量(毫克)
可口可樂	360cc	46 - 65
百事可樂	360cc	38 - 43
巧克力	100gm	60 - 80
過濾式咖啡	180cc	150 - 300
蒸餾式咖啡	180cc	100 - 150
煮式咖啡	180cc	80 - 130

項目	容量	咖啡因含量(毫克)
全發酵紅茶	150cc	50
半發酵烏龍茶	150cc	30 - 40
綠茶(煮一分鐘)	150cc	15
綠茶(煮五分鐘)	150cc	30

小提示

茶葉發酵時間愈長，咖啡因含量就愈多。未經發酵的綠茶，咖啡因含量只有完全發酵紅茶的1/3。而半發酵的烏龍茶，咖啡因含量大約只及紅茶的一半。另外，沖泡時間也會影響茶的咖啡因含量，沖泡時間愈長，被萃取出的咖啡因就愈多。

茶葉挑選

茶葉隨著氣候、栽種及製造方式的不同，品質也會有所差異，在挑選茶葉時應注重「新、勻、乾、香、淨」五大關鍵。

❶ 新：當季甚至當年採制的茶葉稱為新茶，一般而言，存放未超過半個月的新茶不宜飲用。

❷ 勻：茶葉的粗細和色澤均勻一致。

❸ 乾：指茶葉含水分量低於6%，保持乾燥，用手可以碾成粉末。

❹ 香：抓一把茶葉先哈一口熱氣，再置鼻端嗅干香。聞到板栗香、奶油香或鍋炒香者，則為好茶。

❺ 淨：淨度好，茶葉中未摻雜異物。

五種不適合喝茶的時機

中醫認為人的體質有燥熱、虛寒之別，而茶葉經過不同的製作工藝也有涼性及溫性之分，加上一年四季氣候不同，喝茶的種類宜做調整。春季喝花茶，花茶可以將冬天淤積於體內的寒邪去除；夏季宜喝綠茶，綠茶性味苦寒，能清熱、消暑、解毒、增強腸胃功能，促進消化、防止腹瀉、皮膚瘡癤感染等；秋季宜喝青茶，青茶不寒不熱，能徹底消除體內的餘熱，味甘性溫，使人神清氣爽；冬季宜喝紅茶，紅茶含豐富的蛋白質，有一定滋補功能。

喝茶雖然對身體有益，但有以下情形應酌量飲之：

❶ 空腹：空腹喝茶會稀釋胃液，降低消化功能，茶葉中不良成分大量入血，易引發頭暈、心慌、手腳無力等症狀。

❷ 發燒：茶葉中含有茶鹼，有升高體溫的作用，若發燒的病人喝茶等於火上澆油。

❸ 飯後：茶葉中含有大量鞣酸，鞣酸可能會與食物中的鐵元素發生反應，產生難以溶解的新物質，時間一長會引起人體缺鐵，甚至誘發貧血症，故應餐後一小時再喝茶。

❹ 潰瘍病人：茶葉中的咖啡因會促進胃酸分泌，升高胃酸濃度，誘發潰瘍甚至穿孔。

❺ 生理期：醫學專家研究發現，與不喝茶者相比，有喝茶習慣者發生經期緊張症機率高出2.4倍，在生理期期間喝茶(特別是濃茶)，會誘發或加重經期綜合症。

喝茶之注意事項

茶葉在栽培與加工過程中如果有受到農藥等有害物的污染，茶葉表面總有一定的殘留，所以在沖泡茶葉時，第一次沖泡的茶有洗滌作用，應棄之不喝。

此外，隔夜茶也不宜飲用，諺語「隔夜茶，毒過蛇。」是先民的經驗談，因擺放超過12小時的隔夜茶，會溶出不利於體內吸收的物質，容易傷胃，且茶葉中含有蛋白質，溶於水後若擺放時間太久，會引起茶湯腐壞，不宜飲用。即使口感品嚐不出已變味的味道，但其中多半已孳生、繁殖了大量的細菌。

臺灣茶歷史
落地生根 保留 發展

　根據歷史書籍記載，早在三百多年前在臺灣便發現有茶樹生長，這些茶樹大都是野生茶樹，且根據諸羅縣誌（1717年）記載：「臺灣中南部地方，海拔八百到五千尺的山地，有野生茶樹，附近居民採其幼芽，簡單加工製造，而作自家飲用。」目前仍可以在臺灣中南部山區發現這種野生茶樹。

　臺灣發展茶樹栽培管理及茶葉製造，是在二百多年前福建移民從福建武夷山引進的閩茶品種。早期製茶技術亦由福建製茶師父來臺傳授，因此臺灣產製包種茶、烏龍茶之技術乃源自福建。清廷鑑於茶為臺灣重要經濟作物，便鼓勵臺灣生產茶。而當時臺灣北部為一片未開墾之地，加上臺灣的地理、氣候及環境非常適合茶樹生長，播植的茶樹發育異常良好，品質亦佳，所產製的茶葉包括綠茶、包種茶、烏龍茶及紅茶等。於是臺灣成了世界有名的茶葉產區。

　隨著歷史的演進，茶種在臺灣落地生根，而中國在文化大革命後，喝茶的習慣大受影響，甚至消聲匿跡了一段時間，所幸，昔日的製茶技術與喝茶文化在臺灣逐漸繼承、保留與發展。

　臺灣傳統的茶葉生產主要以製造紅茶、綠茶供給外銷為主，外銷量佔總產量的75%~85%。但近20年來已急速地轉成製造包種烏龍茶以供應內需，外銷量減少到佔總產量的15%~20%左右。外銷衰退的主要原因在於臺灣工業化迅速，使得人工成本提高，導致紅茶與綠茶的生產成本過高，而無法與國際上相同產品競爭。

　此外，臺灣人偏愛喝茶的喜好，尤其在各式飲料當中，最喜歡喝茶。根據統計，臺灣人一年約可喝掉1.6萬噸的茶，如再加上坊間瓶裝、紙盒裝或杯裝的紅茶、綠茶、奶茶等，一年可消耗4萬噸的茶，創造出600多億元的茶業商機。

　臺灣內銷市場的高級部分發酵茶，尤其以包種茶與烏龍茶增長迅速。這種改變導致原本生產外銷之北部茶區茶園面積大量減少，而生產內銷高級包種烏龍的中南部茶區面積逐漸增加。「茶葉王國」的美稱，臺灣當之無愧。

臺灣茶葉種類

臺灣十大名茶

臺灣十大名茶係指凍頂烏龍茶、文山包種茶、東方美人茶、松柏長青茶、木柵鐵觀音、三峽龍井茶、阿里山珠露茶、臺灣高山茶、龍潭龍泉茶及日月潭紅茶等十種知名度較高的茶。

凍頂烏龍茶

凍頂茶一般稱為「凍頂烏龍茶」，其歷史悠久，馳名中外。凍頂茶產地在南投縣鹿谷茶區，以彰雅村凍頂巷附近最早，後來加入永隆、鳳凰兩村，1976年以後因比賽促銷成功，再加上本身製作優良，更突顯其特色，而聲名大噪。

目前凍頂茶栽培面積達2000公頃，最好、主力之品種為清心烏龍種，俗稱軟枝烏龍，亦有以金萱、翠玉等品種製成。以清心烏龍製作之凍頂茶，精製後很耐儲存，有愈存愈佳之說法。

據傳南投縣鹿谷鄉林鳳池先生，於1855年，赴福建省應考舉人及格返鄉，從武夷山帶回36株青心烏龍茶苗，其中一部分(據說12株)種植於鹿谷鄉麒麟潭邊的山麓上，是為凍頂茶的開端。經過一百多年的發展，尤其最近十幾年來，更成為家喻戶曉的臺灣特產。

凍頂茶屬於青茶類，為介於包種茶與烏龍茶之間的一種輕發酵茶(傳統的發酵度約在25%~35%之間，現在已降至15%左右)。在製茶過程中，「熱團揉」是製造凍頂茶獨特的技藝，傳統的凍頂茶發酵度較高且配合焙火精製，故有「糯米香帶花香」之說法，現在的凍頂茶因比賽的關係，發酵度較輕，呈高揚枝花香，但每種茶樣又各自不同，是變化最多的臺茶。

傳統的凍頂茶，製作呈半球型，現因比賽重視外觀而有愈揉愈緊之趨勢。其茶葉形狀條索緊結整齊，葉尖捲曲成蝦球狀，茶湯水色呈金黃且澄清明澈，香氣清香撲鼻，茶湯入口生津富活性，落喉韻味強，且經久耐泡為凍頂茶特色。

凍頂山海拔743公尺，長年籠罩在雲霧之中，年平均溫度維持在攝氏25度左

右，且土質屬高塑性黃色土壤，這種含帶濕氣及石灰質的土壤，加上雲霧飄渺，日照充足，地形、溫度、氣候、土壤四個茶樹生長的要素齊備，成就了聞名國內外的凍頂烏龍茶。

文山包種茶

包種茶最早起源於150年前，由福建泉州府安溪縣人王義程氏，仿武夷岩茶的製法製造安溪茶，並由他倡導及傳授製法。當時此種茶葉於製成後，以方形毛邊紙兩張內外相襯，放入茶葉四兩，包成長方型之四方包，包外蓋上茶名及行號印章，稱之為包種茶，便是包種茶的由來。

廣義的包種茶舉凡清茶、香片、凍頂茶、鐵觀音、武夷茶皆可包含，狹義上則單指半發酵條型茶，亦俗稱清茶，而包種茶以新北市文山區所產者為最，故譽為文山包種茶。

名貴的文山包種茶，產於新北市文山區，包括新店、坪林、深坑、石碇、平溪、汐止等地，具有200餘年之植茶歷史，為本省製茶的發祥地。文山區地處群山環繞，得天獨厚的經緯度，四季分明，氣候終年濕潤涼爽、雨量充沛，加上土地肥沃，適於茶樹生長。現有茶園面積達2,000餘公頃，種植青心烏龍等優良品種，所製之包種茶品質極佳，年產量約140餘萬公斤，被譽為茶中珍品。

東方美人茶

相傳早期有一茶農因茶園受蟲害侵食，不甘損失，乃挑至城中販售，沒想到竟因風味特殊而大受歡迎，回鄉後向鄉人提及此事，竟被指為吹牛，從此「膨風茶」之名不脛而走。

「東方美人茶」與包種茶都是臺灣特有的茶品，主要產地在臺灣的新竹、苗栗一帶。而東方美人茶最特別之處在於必須經由小綠葉蟬蟲叮咬後製成，侵害愈嚴重，茶品質愈好。由於與害蟲依附共生，使茶樹呈病態生長—葉片變小，枝節縮短而彎曲，心尾白毫（故又稱「香檳烏龍」或「白毫烏龍」），卻在毫無農藥與化學肥料的污染下，得天獨厚地孕育出天然的人間聖品。其品質高級，具有明顯的蜂蜜味，香味屬熟果香，滋味圓柔醇厚。

其發酵程度介於65~70%之間，屬半發酵茶類中的重發酵茶，沖泡時以攝氏85~90℃開水為宜，茶具則以高溫燒製的精瓷或蓋碗為佳，因其材質密度硬度皆高，不易混合其他味道而能保存東方美人茶獨特的醇香。其而茶質強勁，可連泡5、6次，風味仍舊不減。

「東方美人茶」有改善體質，美容健身的特殊效果。飲用之後，身心清爽，促進身體的新陳代謝，並可消除疲勞，尤其飲用之後，齒頰留香，令人難以忘懷。進餐後如能喝一杯濃郁的東方美人茶，可分解、清除腸胃過剩脂肪，抑制有害細胞的生長，防止便秘、食物中毒。

小提示

相傳早年此茶葉外銷英國，英國女皇驚豔其特殊的風味，又因來自東方而賜名為東方美人茶(Oriental Beauty Tea)，不僅在華人茶界受喜愛，在歐美也漸漸受到歡迎。

松柏長青茶

松柏長青茶原名「埔中茶」或稱「松柏坑茶」，生產於臺灣南投縣名間鄉的松柏嶺(舊稱埔中)，茶葉產自紅土壤的八卦山脈，海拔約400公尺的臺地，雖比生產凍頂茶的地區地勢較差，但因山脈東斜坡向陽，日照充足，一年可採收7次。

松柏嶺產茶的歷史相當悠久，早期在市場上知名度較低，直到1975年蔣經國先生於任內蒞臨巡視，對這裡的茶葉香郁芬芳相當讚賞，特別將其命名為「松柏長青茶」。最大的特色是沖泡時，茶香濃郁帶果香味，是茶中上等品。

後來經過「松柏長青茶復興計畫」及人員的推動發展，加上松柏嶺的茶菁葉質柔軟、品質均一，使松柏長青茶在臺灣茶葉市場佔有極重要的地位。

松柏長青茶葉含茶多酚、兒茶素、葉綠素多種植物營養，喝茶可以去油化膩、助益健康，是健康苗條的泉源，在日本有健康幸福茶之美稱。

木柵鐵觀音

木柵鐵觀音始自於中國大陸，自1919年木柵茶業公司委請張迺妙、張迺乾二位茶師由安溪帶回一千株鐵觀音茶苗揭開序幕，雖製法與安溪鐵觀音類似，但經過百年的演變已發展出不同的特色。

木柵鐵觀音具有獨特的甘醇，入喉有熟果香、帶一些酸勁，是其他品種茶樹無法仿效的味道。其中，以一心二葉採摘的上等鐵觀音，茶味深具喉性及收斂性，品嘗後韻味久留喉間，芬芳不散。

木柵地區除了生產木柵鐵觀音茶外，亦種植了其它茶樹，包含武夷、梅占、四季春等，這些茶樹做成的茶葉都稱為鐵觀音，只有鐵觀音茶樹做出的鐵觀音才稱為「正欉鐵觀音」，而木柵地區是目前臺灣地區唯一正欉鐵觀音茶產區。鐵觀音既是一種珍貴的天然飲料，又有很好的美容保健功能。除了茶葉本身為人體帶來好處之外，醫學研究表示，鐵觀音的粗兒茶素組合，具較強抗氧化活性，可消除細胞中的活性氧分子，從而使人體免受衰老疾病侵害，而安溪鐵觀音中的錳、鐵、氟以及

鉀、鈉含量高於其他茶葉，其中尤以含氟量高名列各茶類之首，對防治齲齒和老年骨骼疏鬆症效果顯著，安溪鐵觀音更是被譽為「美容茶」、「減肥茶」。

三峽龍井茶

三峽是臺灣龍井茶的唯一產地，每年春秋兩季為龍井茶產期。三峽茶區種植品種以青心烏龍、青心柑仔為主，分別製造包種茶、龍井茶、碧螺春（綠茶）等；包種茶屬半發酵茶，沏泡後品味雅香，水色蜜綠，醇郁甘潤，具有香、濃、醇、韻、美等五大特色，屬茗中極品；龍井茶採摘青心柑仔品種的一心二葉嫩芽，外觀新鮮碧綠帶油光，泡後茶水顏色澄黃明亮，其味十分特殊，聞來清香，飲下苦後回甘，深受國內外品茗者喜愛。

龍井茶中含有多種維生素，每天喝2~3杯龍井茶就能滿足人體對維生素C的需要量，可抗壞血病，增強肌體抵抗力，有抗癌、延緩衰老作用，從美容的角度來看維生C能防止肌肉彈性降低、水分減少和抑制皮膚黑色素的生成。

阿里山珠露茶

阿里山珠露茶主要產於阿里山公路沿道的石棹茶區，為最具有阿里山高山茶的代表性茶葉，是喝高山茶的入門首選。 早期由於石棹地名並不顯為人知，因此推出時就以阿里山茶名義銷售之，因品質優良，價格合理，在消費者中建立起口碑。

石棹茶區位於嘉義縣竹崎鄉，此處環境、生態及連綿不斷的山巒，猶如人間仙境。民國76年，由國際獅子會主辦的「茶之旅」大展中，邀請前副總統謝東閔先生蒞臨剪綵，謝副總統光臨由石棹茶區的茶農們共同組成的「茶葉產銷班」之展示場試飲，感覺口感特佳，便為茶葉命名，稱為「阿里山珠露茶」。

小提示

高山茶雖有種種優勢，但一定比平地茶好喝嗎？

高山茶與平地茶相比，由於生態環境有別，茶葉形態不一，且茶葉內質也不相同，一般高山茶茶葉較為柔軟，葉肉厚，果膠質含量高且較耐沖泡。

臺灣高山茶

以海拔高度來定義高山茶，是目前比較認同的說法。但在高度上，雖有人以海拔800公尺開始算起，但大體而言仍以生長於海拔1000公尺以上茶園所產製的茶葉始稱為高山茶。從產區海拔800公尺的凍頂烏龍茶到海拔2600公尺的大禹嶺茶，都有人歸類為高山茶。

高山茶會受到歡迎，主要歸功於臺灣得天獨厚的自然環境。臺灣現有的高山茶園多是原本的林地竹地開墾而來，多年的有機質堆積使得地力雄厚，能夠提供充足的養分，成為植茶的最佳地點。

此外高山植茶還有兩項優勢，一是因為高山氣候冷涼，早晚雲霧籠罩，平均日照短，導致茶樹芽葉中所含的兒茶素類等苦澀之成分降低，進而提高了茶胺酸及可溶氮等對甘味有貢獻的成分。二是由於日夜溫差大及長年午後雲霧遮蔽的緣故，使得茶樹的生長過於緩慢，讓茶葉具有芽葉柔軟、葉肉厚實及耐泡等的優點。

高山茶生產上的困難處，首先是居高不下的種茶與製茶的人力成本；再者是高山茶菁必須現地現做，而高山地區午後頻繁的起霧環境，時常影響後製茶葉的成功率，所以製作頂級的好茶，也必須看老天的臉色。

小提示

高山茶主要產區在嘉義，其受歡迎的主因為不苦澀及耐泡，而因高山茶須現地現做才能達到最佳品質，故高山茶的價格會比一般的茶葉來的貴些。

龍潭龍泉茶

龍潭鄉擁有獨特的紅土地質，雖不利於多數作物生長，但其排水性良好，極富鐵質，再加上龍潭氣候溫和多霧、雨量充沛，形成了茶樹種植最優良的環境。龍泉茶屬於包種茶，主要的品種有青心烏龍、臺茶12號(金萱)、臺茶13號(翠玉)等。

龍泉包種茶的沖泡方法，採瞬間高溫沖泡，茶壺內茶葉約三分滿，如此茶葉才可完全舒展，並將茶葉的香氣逼出。龍泉茶的茶湯呈現淡綠色，氣味芳香怡人、甘醇喉韻。

日月潭紅茶

日月潭紅茶屬全發酵茶，產製於南投縣魚池鄉及埔里鎮一帶。日月潭紅茶的特色是色澤與味道都強烈，烘焙好的茶葉呈現黑褐色，沖泡後茶水呈現如紅寶石的澄清紅色，香味可以迅速沖泡出來，並具有特殊的澀味。日月潭紅茶採用阿薩姆種茶葉，除了單獨沖泡外，也適合將其與其他茶混和飲用。且因色澤深、可迅速沖泡出原味，再加上味道強散發出特殊香氣，所以廣泛做為茶色的原料，發展各種副產品。其香氣醇和甘潤，可媲美阿薩姆原產地印度及斯里蘭卡的紅茶，但產量少，以外銷為主。

小提示

西湖龍井(綠茶)、太湖碧螺春(綠茶)、黃山毛峰(綠茶)、廬山雲霧(綠茶)、六安瓜片(綠茶)、君山銀針(黃茶)、信陽毛尖(綠茶)、武夷岩茶(烏龍茶)、安溪鐵觀音(烏龍茶)、祁門紅茶(紅茶)。

臺灣茶文化

臺灣珍珠奶茶傳奇

民國60年初，臺灣經濟起飛，許多人開始重視文化，茶文化更是百家爭鳴，甚至成立中華茶藝協會，每年舉辦泡茶競賽。因此泡茶不再只是喝茶，人們開始注重茶葉的品質、泡茶的美學、品茶的禮儀方式及茶具的質感，使茶的發展越發精美。臺灣的茶藝文化的基礎來自汕頭小壺泡法，並漸漸融合日本的茶道觀念，發展出臺灣特有的茶藝文化。

泡沫紅茶店

泡沫紅茶可說是臺灣獨特的茶文化，關於起源則有爭議。相傳是春水堂創辦人劉漢介先生在民國72年到日本遊玩時，看見日本咖啡館的服務生用雪克杯調酒，回到臺灣後突發奇想利用調酒器將熱茶、糖漿、冰塊依比例調泡出泡沫綿細的紅茶。使當時臺中刮起一陣雪克杯泡沫紅茶文化。

另一說法是小歇泡沫紅茶店，開店20餘年，剛開始為了滿足不同客戶之需求，因而研發各式的茶類，泡沫紅茶就這麼被發明出來。無論起源如何，看現今各地林立的飲料店面就可以知道泡沫紅茶文化的影響力。

依店面的規模可分為站立式販售外帶的泡沫紅茶，例清心福全、50嵐；店面式提供座位讓消費者休息聊天，類似咖啡店的經營方式；複合式除了販售茶飲之外，還提供茶點、簡餐等。

臺灣珍珠奶茶傳奇

珍珠奶茶為泡沫紅茶文化裡最火紅的一支潮流，魅力銳不可擋。奶茶加上粉圓，獨特的口感擄獲臺灣人的心，甚至在外國發光發熱。現今外國遊客到臺灣一定要喝上一杯珍珠奶茶，可見珍珠奶茶已成為臺灣著名小吃之一。近幾年甚至有商家到香港、大陸、日本、美國等地開設。在日本，一杯珍珠奶茶要價300塊臺幣，可見珍珠奶茶已達風靡全球的境界。

臺灣茶藝不只是飲茶

「茶藝」講的是一種飲茶藝術，包含種茶、製茶、泡茶、敬茶、品茶等一系列茶事活動的技巧和技藝。

而臺灣的茶藝，偏重在生活和藝術上的應用，重視品茗時對不同茶葉沖泡之後色、香、味的品玩，並以茶來促進人際關係的和諧，進而提升生活品味。如今，許多愛茶人士、民間茶藝團體和政府熱心推廣下，很多食用品都會加入茶葉元素，甚至像糕餅、點心都會添加茶葉創新產品。

臺灣檜木

Chamaecyparis taiwanensis

阿里山香林神木
舊名光武檜，樹種為紅檜，樹胸圍12.3公尺，高45公尺，樹齡推估2300年，舊名之所以為光武，因推算神木落地發芽的時間約為東漢光武帝年間，於2007年1月1日更名為「阿里山香林神木」。

認識臺灣檜木

全世界最好的木料

　　全世界的檜木只有七種，分布於臺、日、美、加四國，其擁有國無不視為珍寶，有錢不一定能買得到，然而在臺灣這座小島，竟得天獨厚擁有兩種。

　　「臺灣扁柏」與「臺灣紅檜」並稱為檜木，是臺灣過去伐木時期貴重且最受歡迎的木材。由於臺灣檜木生長緩慢，所以密度高，故泡水不易變形，為最不易龜裂的木材，是全世界最好的木料。臺灣紅檜、臺灣扁柏並列全球七大檜木之首。

小提示

全球七大檜木：
臺灣—臺灣扁柏、臺灣紅檜；日本—日本扁柏、日本花柏；美國—美國羅氏柏；美國加拿大—美國紅檜、美國黃檜。

　　臺灣兩種檜木都是冰河時期遺留在臺灣高山的臺灣特有種，臺灣紅檜為臺灣海拔山區中的主要樹種，阿里山神木與第二代香林神木皆屬紅檜。

臺灣紅檜

Chamaecyparis formosensis Matsum

　　就檜木分布而言，臺灣紅檜以海拔1,500至2,500公尺為最盛，常見為單純的紅檜林，或與闊葉樹、扁柏、鐵杉的混成林，而臺灣扁柏分布的海拔較紅檜高，可達2,800公尺左右。

　　紅檜木的幹皮為灰紅色至紅褐色，皮孔不明顯，樹皮薄且平滑，經常呈長條片狀

剝落，溝裂較淺，臺語俗稱「薄皮仔」，生長比臺灣扁柏較快。

　　紅檜一般高可達60公尺，平均高約30～40公尺，巨木直徑可達6公尺。而直徑達50公分的紅檜約需花120~130年的時間才能長成，也就是說，1立方公尺材積費時約90年。

臺灣扁柏

Chamaecyparis taiwanesis Masam

　　而臺灣扁柏(Hinoki，又稱黃檜)，常為純林，或與紅檜、鐵杉混生，較少與闊葉樹混生。扁柏的樹皮為灰紅色至紅褐色，樹皮較厚長，呈條形剝落，溝裂較深，因此臺語又俗稱「厚殼仔」，與紅檜的俗稱(薄皮仔)相互呼應。

　　扁柏長成直徑50公分需350～400年，一立方公尺材積約320年，其所需時間是紅檜的3.5倍，故臺灣扁柏在市場上的價格亦高於臺灣紅檜。

臺灣檜木價值

具收藏價值及實用性

　　1899年首度發現阿里山檜木大森林，1906年日本人進入臺灣森林深處進行調查，發現森林內藏有世界一流的原始檜木林，便開設阿里山、太平山及八仙山三大林場，伐取林場內的檜木。

　　1911年阿里山鐵路興建完成，方便大量檜木運載下山，然而，林木遭到大量砍伐，並未隨著政權更替而宣告停止。日本戰敗後，國民政府來臺，延續日本人對臺灣森林的開發政策，劃定更多的林場，販售檜木賺取外匯。

　　因大量的砍伐卻沒有同量的種植，導致現今臺灣檜木逐漸稀少，加上林務局自民國87年起下令臺灣檜木被列入保育樹種，檜木禁止砍伐，未來臺灣檜木的取得只會更加困難。

　　目前木材的來源有新料與舊料之分，舊料來源多為木造房屋、日據時代建物、老舊傢俱所拆解的木料；新料則為臺鐵(舊鐵道枕木)或林務局庫存全新臺灣檜木、民間廠商庫存、漂流木以及山老鼠盜伐等。

　　臺灣檜木多半是回收舊料，臺灣檜木新料則較罕見，同時價位比回收舊料高出許多。無論新料或舊料，臺灣檜木每年都以5~15%的幅度漲價，所以只會越來越貴。日本的售價為臺灣的30~40倍，比黃金更昂貴。

對人體健康價值

　　世界各國植物與醫藥專家學者在經過各種臨床實驗後，紛紛表示臺灣檜木的確具有相當多醫藥臨床價值，臺灣檜木味道清香，對人體健康的研究摘錄如下：

❶ 臺灣檜木醇含有木B-thujaplicin成分，在48小時薰氛後可達到81%除菌除臭效果。

❷ 臺灣檜木醇同時含有抗癌成分，對呼吸道感染、引起敗血症、腹膜炎、食物中毒及瘡癤膿等皮膚疾病之金黃色葡萄球菌有驚人抑制效果。

❸ 針對青春痘、痱子、尿布疹、褥瘡、紅疹、治療皮脂分泌、加速新陳代謝、止癢、收斂傷口等，具有功效。

❹ 能滅殺空氣中細菌、黴菌、防止害蟲侵害人體、抑制人類病源菌。

❺ 能刺激中樞神經、調節自律神經、鎮靜神經、防止疲勞。

❻ 對於麻疹病毒有防止感染的效果。

❼ 《本草綱目》紀載，臺灣檜木醇對濕寒、腰酸、背痛等有明顯幫助。

❽ 臺灣檜木醇的Cineole成分可供做為生理護理消毒劑、殺滴蟲、黴菌、防止陰道騷癢及感染防護劑。

❾ 對於頭皮癢、皮膚炎、皮膚過敏、香港腳有滅菌止癢效果。

❿ 臺灣檜木最令人激賞的優點就是會釋放大量的芬多精使人放鬆紓壓。現代人生活忙碌，經常處於精神緊繃的狀態，若在家使用檜木建材，就等於在家作森林浴吸取芬多精，可以放鬆身心，紓解壓力。

臺灣檜木建材優勢

❶ 根據統計，木材的耐用程度與樹齡有關，以樹齡100年的樹木為建材，其耐用度就約有100年，而臺灣檜木動輒都是數百年甚至上千年的樹齡，其耐用度自然不是其他樹種所能相比，例如日本法隆寺使用了1,300年的木柱，就是樹齡1,100年的檜木。歷經千年足以證明臺灣檜木可保存甚久、功能性依然良好的實用價值。

❷ 臺灣檜木經農委會研究證實，在未經防腐處理下，自然抗霉率達90%以上。臺灣檜木生長在臺灣中央山脈海拔1,800～2,800公尺的高山上，由於樹木本身所分泌的精油具有強大的殺菌力，才能長年生存在潮濕的森林裡而不受蟲蛀，因此使用檜木當建材，具有防潮除蟲的功能。日本的生魚片師傅所使用的刀柄及板，通常都是以檜木做成的，以達到殺菌的效果。

❸ 由於檜木生長速度緩慢，因此質地非常密實，適合拿來當作樑柱使用，例如許多檜木古蹟儘管經過數百年的歲月刻蝕，還能把其中的檜木留下繼續使用。

❹ 檜木作為建材的另一個用途，就是使用在地板或壁板，因為檜木容易乾燥、收縮率小，鋪設做為地板時不容易變形。

❺ 由於實木地板每一塊都有其不同的紋路，很受喜愛與眾不同的人士青睞，而檜木地板除了有樹結及天然木紋，更能抗潮濕，用於壁板還可以避免壁癌的產生，加上會散發出芬多精，故儘管價格比已屬高檔建材的柚木還貴上好幾倍，但愛好檜木的人士仍然趨之若鶩。

臺灣檜木挑選

新料 vs. 舊料比一比

臺灣檜木生長，動輒需要幾百年，供應量不穩，近年來因都市更新加速，連回收舊檜木都出現短缺。而市面上假的臺灣檜木太多，或假臺灣檜木新料太多(即舊料被仿冒成新料)，購買前一定要先確認其來源才不會吃虧。

新料 vs. 舊料

特色	新料	舊料
顏色	橘黃微花	淡黃素白
香味	清香濃郁	沉香雜異味
重量	較重	較輕
外觀特徵	鮮豔有明顯出油	慘白而稍有釘孔
油脂	檜木油多	檜木油少
耐用度	高	有分等級

臺灣檜木真偽

現今市面上的檜木傢俱可分為臺灣檜木、日檜、美檜、越檜等。但真正被拿來做建材的，檜木中以日本扁柏、臺灣扁柏、紅檜才是價格口碑一流的木材。

臺灣扁柏邊材呈淡黃偏白、心材黃紅或黃褐色。其年輪狹小細密、木理通直均勻、木肌細緻、光澤有香味。

臺灣紅檜邊材呈黃灰色、心材呈紅黃色或褐色，其年輪細密分明、木理通直、木肌細緻具美麗花紋，質輕軟富彈性且具香味及光澤。

檜木的計價方式分為2種，若是使用於地板或壁板，價格以坪數來計價，由於每塊壁板的紋路整齊不一，價格也就不同，若是紋路平直、無樹結的上材，每坪的售價約在NT$12,000～15,000元。

若是要訂製家具，則以「才」來計算（1才＝1臺尺X1臺尺），每才隨著品質的優劣約在NT$300~1,000元不等，檜木的面積越大，代表其生長的時間越久，價格也更昂貴。

牛樟芝

Antrodia camphorata

認識牛樟芝

臺灣得天獨厚 國寶級保護樹種

　　牛樟芝又名牛樟菇，是1990年才被生化界定義發表的新種。野生牛樟芝只生長在百年以上的牛樟樹樹幹腐朽中空之內壁，或枯死倒臥之牛樟樹木材潮濕表面，而牛樟樹則為臺灣特有種，故全世界只有臺灣可以採得牛樟芝，實為上天賜給臺灣最珍貴的禮物。

　　野生牛樟芝生長緩慢，平均一年生長直徑約為七公分左右，氣味芳香，帶有樟樹的味道，新鮮菇體含於口中，舌尖會有辛麻的感覺。

　　由於野生動植物法之頒行，牛樟樹成為受保護之對象，牛樟芝屬腐生於老牛樟樹洞中，依法視為受保護物之附屬品，故採摘販售野生牛樟芝皆屬違法行為。

三大栽培法

　　由於天然的牛樟芝已接近枯竭，故以人工量產具有野生牛樟芝特性之產品，是目前臺灣研發之主要目標。目前臺灣主要有以下三大栽培方式：

❶ 液體栽培的菌絲體

　　約15天可培養完成，利用500公升或噸級以上的液體發酵槽，進行菌種液體發酵以收取菌絲體。優點是成長速度快成本低廉。惟培養出的菌絲體與牛樟芝差異極大，效益並不大。

❷ 固體栽培的類子實體

約3個月培養完成，以樟芝菌植入太空包栽培法，速度較快，優點是能獲得與野生子實體相近的成份。如以科學數據證實人工固體栽培的牛樟芝與野生牛樟芝的成效相近者，則可以勉強取代野生牛樟芝。

❸ 椴木栽培的子實體

利用牛樟芝原有宿主已枯死之牛樟樹椴木為培養基來栽培牛樟芝，優點是能獲得與野生子實體一模一樣的成分，四季生長速度一致且穩定；而缺點為培養時間較長、成本較高。

總結以上，如以成本來計算，依序為菌絲體製的最便宜，固體栽培的類子實體次之，椴木栽培子實體最貴；以成分來比較，椴木栽培子實體最接近野生牛樟芝，較為完整，固體栽培的類子實體較差，液體栽培的菌絲體製的最差。

牛樟芝的功效與作用

改善現代人經常罹患的文明病

臺灣生物科技界、中西醫藥界、各大學研究所及政府相關機構近年來均投入大量經費與人力，深入研究牛樟芝的各種功效，研究報告及臨床研究證實牛樟芝完全沒有副作用，且能活化細胞、改善體質、保護肝臟、增強免疫，進而改善現代人經常罹患的文明病。

1 保肝解毒、解酒、解宿醉

牛樟芝被視為解毒劑，凡食物中毒、腹瀉、嘔吐、農藥中毒均具有解毒作用。另外，實驗研究顯示，牛樟芝具有減少酒精性對肝傷害的功能，對於酒後或宿醉的解酒效果非常顯著。

牛樟芝會分離出有效的新物質，經動物實驗與化學方法比對後，證實該有效新物質能改善肝功能。

2 提高免疫力、預防心血管疾病

牛樟芝富含豐富的多醣體，具調節體質、提升免疫力之功效，食用牛樟芝可預防心血管疾病，如高血壓、低血壓、動脈硬化、心肌梗塞、腦中風及狹心症等，且具有雙向調節免疫的功能，可改善免疫系統過強所造成的疾病，如異位性皮膚炎、紅斑性狼瘡等。

3 治療腎臟疾病、糖尿病

研究及臨床實驗證明，牛樟芝的三萜類及多醣體能有效改善各種因腎臟不佳引起的病症，如腎臟炎、尿蛋白、尿毒症等，能降低尿蛋白、維護腎臟機能的正常運作。此外，牛樟芝的多醣體含有具胰島素一般作用的成分，能使胰臟恢復應有的功能。

4 防癌、抵抗過敏、氣喘

人工栽培的牛樟芝對於子宮頸癌、胃癌、肝癌及乳癌所作的實驗發現，牛樟芝的抗自由基反應呈正面效果。

牛樟芝除能預防、治療腫瘤及癌細胞的擴散、轉移外，還能消除癌性腹水，對於癌症末期病患常見的劇烈疼痛，更有相當顯著的改善作用。且服用牛樟芝，癌症的不適症狀，例如體力不支、疼痛及食慾不振等，也獲得大幅的改善，日常生活更因此而逐漸恢復正常。

5 治療腸胃病、防止便秘

研究證實，牛樟芝能有效地改善腸胃方面的疾病，如胃炎、胃潰瘍、十二指腸潰瘍及便秘等。

6 鎮靜止痛、抗發炎

牛樟芝其止痛與消炎效果，對於腰痛、肩痛、膝痛、手痛、風濕痛及經痛等等，或是因血管所引起（也就是民間常說的「血路不順」）之各種疼痛皆有作用。

7 預防骨質疏鬆症

牛樟芝中的維生素D具有幫助鈣質吸收的功效，可以預防骨質疏鬆症的發生。

牛樟芝的售價

不同栽培方式的功效及售價差異

目前市場上，牛樟芝價位參差不齊，而樟芝抗癌的主要成分是三萜類，因此選購以三萜類高的為第一優先，購買前可先換算成單粒或是每克售價為多少，再來評估其三萜類的含量多寡。此外，所有市售牛樟芝的包裝盒上都會標示主要成分及採用栽培方式，一定要詳讀，別花了大錢卻吃了大虧。

切記，購買東西要把握「好貨不便宜，但貴不一定就是好貨」之原則，一定要找出其真正的價值是不是符合自己所需要的。

牛樟芝食用禁忌

何謂暝眩反應

食用方法

牛樟芝目前被歸類為藥用及食用植物，可與中西藥合用(因牛樟芝具有解毒性，與中西藥最好間隔一小時以上)，可當藥物或是一般保健食品食用，除了需要特殊調養者其份量才要加以調整，外一般而言，按各品牌建議服用量食用，或依據個人體質需要取適當服用量即可，不需過量食用。

目前市面上有膠囊、瓶裝口服液及實體加水煎煮，而一般以膠囊為主。其效用亦是看身體狀況而定，如是要解毒、解酒、快速抑制感冒等，1~3天便可見效。免疫力問題、女性生理期不順、痛風等，服用1個月可見效。其它較嚴重之疾病則至少需要3~6個月不等。

瞑眩反應

牛樟芝的作用相當溫和，一般人服用後可能會有瞑眩反應，基本上對身體是無不良影響的。

瞑眩反應是一種過度性現象，當體質由酸性改變為鹼性或變質的細胞被修復為正常細胞時，有害物質被排洩出體外而發生的反應，其表示其身體正在排毒、好轉，屬正常現象。

食用禁忌

❶ 食用牛樟芝膠囊僅可搭配白開水，禁止配其它飲料，如茶、咖啡、酒、果汁、汽水、牛奶、可樂、碳酸飲料及乳酸飲料等。

❷ 懷孕、授乳期婦女及女性生理期期間可暫停食用牛樟芝膠囊。

❸ 喝茶後30分鐘內請勿食用牛樟芝膠囊，以免降低效果。

❹ 食用牛樟芝膠囊時需多喝水(每次300cc以上)，每天至少需有一次排便，並注意要多喝水以幫助循環吸收。

小提示

> 牛樟芝早期屬原住民口中的仙丹，許多原住民每天外出工作時，都會口含一片牛樟芝，做為養生保健之用。久而久之便逐漸流傳至平地漢人族群之間，相傳首度使用牛樟芝治病的漢人為開蘭鼻祖－吳沙，他將牛樟芝運用在患者身上，使病人絕處逢生，也博得再世華陀的美譽。

永恆的象徵

鑽石是女人最好的朋友

　　鑽石是人類所發現的礦物中最硬的一種，世上沒有兩顆相同的鑽石，每顆均獨一無二，因此鑽石成了愛情忠貞、永恆的象徵。

鑽石 4C

特色	新料
Carat (克拉)	鑽石愈大、魅力愈無價
Color (成色)	色澤愈澄澈、光芒愈繽紛、更為珍貴罕有
Clarity (淨度)	質地愈純淨、鑽石愈璀璨
Cut (車工)	車工愈精細、愈能展現耀眼光采

　　鑽石之美主要由4C來分級，而車工也是鑽石4C裡唯一經由人工干預。由於臺灣有頂極的切割技術，故許多觀光客來臺都會好好採買一番。

　　鑽石的璀璨耀眼，來自於光的折射及色散等光學現象，而鑽石切割的深淺，更影響折射的角度，同時決定鑽石的動人面貌。車工是原石變成鑽石的最重要關卡，並且是4C標準中最複雜，技術要求最高的鑑定標準，跟鑽石視覺大小、美感以及光線折射有密切關係。

　　鑽石車工的等級，可分為下列五項：極優(Excellent)、優良(Very good)、良好(Good)、尚可(Fair)、不良(Poor)。

切割得好的鑽石，光線走進鑽石後會把光由鑽面閃亮折射出去，但切割得太薄或太深的鑽石就會把光線由鑽底滑走，使鑽石失去光亮。

▼ 八心八箭

小提示

切割是指鑽石從原先開採的石礦中切割成寶石，未經切割打磨的鑽石並沒有燿燦生輝的光芒。而切割的功用，就是把鑽石割成可以盡量增加光線反射的形狀，往往是最能影響鑽石的品量及價值的一個指標。

鑽石「硬」投資

來臺購買鑽石有哪些好處

據Bussiness insider 的評估，2015年起鑽石的供需將開始出現失調，供給與需求落差逐年擴大，為期至少長達10年。意味著2015年後鑽石價格健步向上的趨勢是十分確定的。

價格便宜

南非的裸鑽加上臺灣的高科技精密加工，尤其是八心八箭，價格幾乎是產地價，同樣的產品比大陸便宜25~35%(至少省掉大陸的奢侈稅17%)，也比香港便宜5~15%。

增值保值

鑽石、黃金和珊瑚都為最保值的物品，即使買了鑽石與珊瑚，但實際上財富並沒有減少，同時，鑽石還能夠投資與享受並存，不會因為磨損而失去價值，獨特而且永恆。

最值錢的奢侈品

根據觀光局2016年來臺遊客消費及動向調查資料顯示，大陸觀光團體旅客在臺平均每人每日購物費為136.16美元(約新臺幣3,992元)居冠。日客則以消費83.43美元(約新臺幣2,446元)位居第二。

若由購物費之細項消費觀察，日本觀光團體旅客以購買名產或特產(如鳳梨酥等)為最多；其次為茶葉；第三為珠寶或玉器類。大陸觀光團體旅客則以購買珠寶或玉器類為最多；其次為名產或特產；第三為化妝品或香水類。

許多高單價品，如名牌、鑽石、珊瑚及大理石等，對陸客的吸引力極高。由於大陸課徵高額奢侈稅，加上在臺灣超過3千元就有退稅優惠，折算起來，在臺灣購買高單價奢侈品與在大陸購買的差價大概有25~35%。此外，在臺灣比較不會有買到假貨的顧慮，自然而然成為陸客來臺必買的奢侈品之一。

珊瑚

Coral

認識珊瑚

三大有機寶石之一

珊瑚是珠寶中唯一有生命的靈物。在西方，它與珍珠和琥珀並列為三大有機寶石。而在東方，珊瑚在佛典中被列為七寶之一，自古即被視為祥瑞幸福之物，代表尊貴與權勢，不僅許多王公大臣愛用貴重珊瑚當裝飾，許多西藏的喇嘛高僧亦多持珊瑚所製之念珠。而回教可蘭經亦多有關貴重珊瑚做為避邪之物的記載。

珊瑚可分為造礁珊瑚及珠寶珊瑚，其中，造礁珊瑚生長於較淺的海域，具觀賞價值而無經濟效益；珠寶珊瑚生長於深海中，生長緩慢(20年僅長約1寸，300年約長1公斤)種類少、分布少，加上開採極為不易、無法人工繁殖，具高經濟效益。

目前，珊瑚中的精品－紅珊瑚增值十分迅速，一條上好的紅珊瑚項鏈價值可達數千元，最上品的可達數萬元。特別是產於臺灣海峽的優質紅珊瑚，經雕琢後更成了高級的收藏珍品。專家認為，優質紅珊瑚飾品，特別是年代久遠的文物級飾品，因稀少難得而價格昂貴，其升值潛力也越來越大。

造礁珊瑚 VS. 寶石珊瑚

	造礁珊瑚	寶石珊瑚
個體形狀	▶ 軟珊瑚、柳珊瑚、石珊瑚	▶ 樹枝狀
顏色呈現	▶ 多樣顏色，多為紅色及白色，需視附著之藻類而定	▶ 外表呈深橘、橘黃、黃 ▶ 本體呈深紅、桃紅、粉紅、白
分布範圍	▶ 南北緯25度左右 ▶ 水溫攝氏20~28度	▶ 僅臺灣、日本、中途島及地中海之附近海域
分布數量	▶ 廣泛分布	▶ 稀少
生長深度	▶ 水深20公尺以內	▶ 水深100~1800公尺
保育工作	▶ 多數國家禁止開採及交易	▶ 臺灣12海浬外之經濟海域可採撈 ▶ 目前可自由貿易
人工養殖	▶ 部分珊瑚可	▶ 無法養殖
實際用途	▶ 維持海洋的生態平衡 ▶ 大自然的消波塊 ▶ 可做造景擺飾 ▶ 古代房屋的建材	▶ 珠寶首飾 ▶ 藝術雕刻創作 ▶ 財富及身份地位的象徵

寶石珊瑚

如何分辨寶石珊瑚

赤血紅珊瑚 Ox Blood Coral

別名	Red Coral、阿卡珊瑚
生長深度	110~360公尺 (臺東蘭嶼海域最深)
產區	臺灣的東北方、高雄外海、臺東蘭嶼附近海域、宜蘭五結外海
特色	珊瑚中心呈白色，外圍呈深紅或血紅色，具有半透明如玻璃般的光澤，是質量中最稀少、珍貴的一種

桃色珊瑚 Momo Coral

別名	Mo Mo 珊瑚
生長深度	110~360公尺
產區	宜蘭蘇澳外海、臺東綠島蘭嶼附近、高雄外海
特色	桃紅珊瑚是貴重珊瑚中產量最大、分布最廣的一類，枝杆高大可達1公尺，積部45公分，重達40公斤，適合做為雕刻品材料。顏色種類繁多，從桃紅、菊紅、粉紅。歐美稱淡粉紅色的珊瑚為angel skin (天使的肌膚)

Miss 珊瑚 Miss Coral

別名	MISU
生長深度	280~700公尺
產區	臺東蘭嶼南方及臺東外海、屏東車城外海、鵝鑾鼻外海
特色	屬淡色系珊瑚，有粉紅色、淡粉紅色、白色，株體呈扇形，枝芽末梢質地具玻璃質的透明感

白色珊瑚 White Coral

別名	無
產區	屏東墾丁、澎湖海域
特色	白珊瑚的體態屬中型珊瑚，採撈時如屬於活枝珊瑚，表皮呈菊紅色或菊色，骨軸多呈乳白色

黑色珊瑚 Black Coral

別名	無
產區	臺灣沿岸
特色	硬度低、比重小，常製成項鍊或與其它寶石搭配，價格較便宜

珊瑚的應用

身分地位的象徵

歷史文化面

中國 清朝

在清朝時，即有配戴紅珊瑚的紀錄，像是皇帝脖子上所配戴的朝珠，就是紅珊瑚做的。紅珊瑚向來是宮廷的寶物，珊瑚盆景及珊瑚擺件等不僅在宮廷擺放，皇帝往往用其做為高檔禮品來賞賜有功大臣。此外，在文武百官中，只有二品官以上才有資格佩戴鑲著紅珊瑚的頂戴，所以紅珊瑚是一種身分地位的象徵。由此可見，珊瑚在中國歷史上，是一種極貴重的寶石。

日本

在日本，珊瑚相當昂貴，就連日本天皇也特喜愛珊瑚，甚至將珊瑚與茶道、花道及珍珠養殖並稱四大國粹，享譽全球。

宗教面

佛教文化　西藏

佛教經典《佛說無量壽經》中記載，珊瑚乃佛教七寶之一，象徵福慧功德。尤其西藏佛教徒更是將珊瑚視為如來佛的化身，可用來祈福避邪，藏傳佛教喇嘛也多手持珊瑚所製的念珠。

佛教文化　印度

在印度，珊瑚是佛祖的血，是一種祥瑞之珍寶，當地甚至將珊瑚細枝研磨成粉末狀做為藥材。

天主教／基督教文化

根據歷史記載，人類對紅珊瑚的利用可追溯至古羅馬時代。古羅馬人認為珊瑚給人智慧，具有防止災禍、止血和驅熱的功能，常給自家小孩脖子上掛些珊瑚枝，深信珊瑚有驅逐魔的能力，能保佑健康安全；一些航海者則相信佩戴紅珊瑚，可以防閃電、颶風，使風平浪靜，旅途平安。而在天主教與基督教文化中，珊瑚是耶穌寶血蛻化而成。

回教文化

可蘭經將珊瑚視為避邪之物，認為珊瑚具有神聖不可思議的力量。

投資面

大環境的汙染和珊瑚生長的特性，導致珊瑚產量大幅縮減，但需求並未因此減少，因而珊瑚在過去20年來共漲價超過34倍，其增值空間甚大，可當作投資標的物。珊瑚藝術雕刻品可作為永世流傳的珍藏品或傳家寶，投資珊瑚不建議直接收藏原石，收藏經過琢磨的藝術品，較能呈現珊瑚質感，較具投資價值。

寶石珊瑚中的黑珊瑚被列為CITES第二級保育動物，進出口貿易要有「產地證明」和「無害性採集證明」，而紅珊瑚在2007年也被美國提議列為二級保育動物，但在突尼西亞的反對下，雖贊成票多於反對票，因未達三分之二而沒有通過。

中國政府在2008年7月1日將寶石珊瑚中的紅珊瑚，列為華盛頓公約附錄三的名單，紅珊瑚想要出口到中國，就得附上產地出口許可證。

臺灣的天然珊瑚，由於大部分產商的生產方式，從開採到研發、設計、銷售，都是統一的通路，因此可以免去各層盤商的剝削，所以在世界各國的市場中，往往能以最低的價格，獲得最好的回饋。

小提示

七寶指人間最寶貴的七種寶物，不同佛經對其內容說法不同，金、銀、琉璃、硨磲、瑪瑙是公認的，其他二寶有說法為琥珀、珊瑚，也有珍珠、玫瑰或者為玻璃、赤珠之說。

珊瑚王國

臺灣為全世界 80% 的供應國家

　　臺灣開採寶石珊瑚的歷史，可以追溯到日據時期，當時日人在無意間發現臺灣也有生長寶石珊瑚，開啟了臺灣捕撈寶石珊瑚的先端。60年代是臺灣珊瑚漁業的全盛時期，當時全球市面上所販賣的寶石珊瑚，有80%都是由臺灣出口的，因此臺灣也被稱為珊瑚王國。

▲蔣宋美齡女士　　　　圖片來源 / 綺麗珊瑚

珊瑚保健

同時具備收藏價值與保健功能

　　紅珊瑚除了作為珠寶世界中有生命的珍寶外，還被認為是一種具有獨特功效的藥寶，根據《本草綱目》記載，珊瑚有去翳明目及安神鎮驚等功效。

　　隨著近代醫學的發展，人們逐漸發現紅珊瑚還具有促進人體的新陳代謝及調節內分泌的特殊功能，有養顏保健、活血、明目、驅熱、鎮驚癇、排汗利尿等諸多醫療效果。

　　近年來，國外有研究認為珊瑚的成分主要為碳酸鈣，經處理後能把它變成與人體骨骼相似的磷酸鈣，因此，醫生將它用來修補人體骨骼。奇妙的是，人的新生血管能隨著造骨細胞一起在珊瑚石的孔隙裡生長，使骨折部分迅速恢復正常。此外，以珊瑚入藥可治潰瘍、動脈硬化、高血壓、冠心病以及性病。

　　據說，佩戴紅珊瑚可預防女性生理不適，而紅珊瑚飾品還能調節人體內分泌，促進血液循環，並透過紅珊瑚的顏色來探測身體方面的疾病等。

Nephrite

臺灣玉的歷史

閃玉產量，世界第一

　臺灣玉石文化的起源可追溯至1981年間，當時適逢臺鐵南迴線興建臺東新站，沈睡數千年的史前遺物、遺構大批揭露，促成卑南文化考古挖掘工作的推展。

　其中，出土的石棺、遺物產量豐富，是臺灣考古史上之冠，製作的精美玉器飾品在千年之後依舊令人驚豔。根據考證，其為距今約2千年到5千年前所遺留下來，因此可推斷，臺灣最初的用玉必早於5千年前。

　1961年，花蓮豐田礦區河床內發現日據時代所遺留下來的石綿礦區廢土中有著碧綠色的漂亮石頭，經鑑定認定為「角閃玉」，後由礦物局訂名為臺灣閃玉，便引來大量開採、加工製成各種的玉器飾品，大量外銷。

　60年代，臺灣玉打響「綠色閃玉」在全球寶石市場的名聲，曾締造世界第一的閃玉產量，從此之後，豐田玉就被視為「臺灣玉」的代名詞。

臺灣玉的分類

溫潤剔透‧世間少有

豐田玉的開採,造就豐田村成為花蓮縣最富裕的村落,當時的村民幾乎都依賴著玉石而生,相關的玉石加工廠也約有50餘家,村內一片熱鬧繁華,豐田村的村民因豐田玉而錦衣玉食。

玉分為閃玉(軟玉)跟輝玉(硬玉),臺灣玉就是屬於閃玉,而輝玉也稱緬甸玉或大陸玉。閃玉的硬度約在5到6之間,結晶很有韌性,是很好的雕刻素材;而輝玉的硬度比閃玉大,約在6.5至7之間。

臺灣玉分為普通閃玉、蠟光閃玉與貓眼閃玉三種。普通閃玉呈翠綠或墨綠色,為常見的臺灣玉,約佔8到9成;蠟光閃玉玉質晶瑩剔透,有如羊脂,但數量稀少;三貓眼閃石是最奇特、稀有的品種。

小提示

「硬度」是礦物晶體抵抗外力刮傷的能力,莫氏硬度表從1排到10,代表的硬度由小到大。鑽石的莫氏硬度是10,是已知自然界中最堅硬的天然晶體。「韌度」則是指晶體抵抗破裂的能力,意即當晶體受外力作用時,破裂成兩片或多片的抗拒力,韌度越大,晶體掉落地面或受外力撞擊導致破裂的機率就越小。

普通閃玉

臺灣玉溫潤剔透,材料大到可雕成與人物一般高的擺設品,小至各項珠寶飾品,具有美麗、稀有、永久等特質。

蠟光閃玉

玉如羊脂溫潤,臺灣蠟光閃玉很少是純白色,一般為淡灰藍色至中度灰藍色,產量也不多。

貓眼閃玉

貓眼玉具玻璃光澤,適當的切磨能顯現出有如貓眼般的光學效應。自50年代被花蓮的玉石工匠打磨成功後,臺灣貓眼玉在珠寶市場上漸受注目。其特殊的光效被賦予神祕的色彩、智慧的表徵,特別在東南亞國家,臺灣貓眼石更是被尊崇為好運氣和財富的象徵。貓眼的功能有助增強自信心、能激發勇氣,提升本身洞察力、有辟邪之效。

具有價值性的貓眼玉需具備「亮、中、直、細、活」等五種條件,即反射的貓眼要明亮、居中、直而細緻,晃動或光線移動時,線條要能靈活移動,炫麗無比,令人愛不釋手。目前全世界出產的閃玉當中,只有臺灣及西伯利亞碧玉原石最具有貓眼現象。

玉的挑選
如何分辨臺灣玉的好壞

臺灣玉是重要的寶石，市場中有些好玉更是健康好運的象徵。臺灣玉常帶有黑色斑點，若無斑點則呈現透亮的翠綠，便是極品，挑選時可以細緻、通透、潤澤為標準，猶如挑選美人肌膚一般。

貓眼玉的挑選

貓眼閃玉主要顏色以墨綠、翠綠、黃綠及淡黃色居多，貓眼閃玉中間那條線稱為眼線，在陽光與燈光照耀下，能從寶石內部反射出一條耀眼的活光，並能隨著光線的強弱而變化。

好的貓眼閃玉，眼線要細、界線要清晰，在選購時，可準備一支小聚光筆燈，由正上方以90度的垂直照射，來檢視貓眼玉上貓眼的反光是否在整顆寶石的正中央，以及貓眼的長度是否筆直且長而不斷，再將筆燈由貓眼玉的背面照射，檢視其透明的程度。一般來說，透明度愈高的貓眼玉，品質也愈高。

貓眼效應

世界上具有貓眼效應的寶石很多，一般所稱的貓眼為金綠寶石，以斯里蘭卡的公認品質最佳，而以深黃棕色至密黃色最為珍貴。另外，其它同樣具有貓眼效應的寶石，如電氣石貓眼、海藍寶石貓眼或石英貓眼等。

值得一提的是，貓眼玉和貓眼石是不同的寶石，目前全世界出產的閃玉當中，只有臺灣玉具有貓眼，實為珍寶，又稱為臺灣貓眼或是貓眼閃玉，其硬度高達7.1，比所謂輝玉的翡翠還硬；而斯里蘭卡所產的金玉寶石上的金綠貓眼，其硬度高達8.5，頂級的金綠貓眼甚至會帶些微的紅褐色，相當的夢幻。然而，相較於動輒數十至數百萬的金綠貓眼，臺灣貓眼閃玉和其相比毫不遜色，且價格也比金綠貓眼實惠，因此廣受大眾喜愛。

小故事
會眨眼的貓眼石

傳說中，古埃及時期的法老王及中國清朝的慈禧太后，都擁有一顆具有神奇法力的貓眼石。

古埃及時期，法老王手上的貓眼石戒指，流傳著神祕的傳說。據說當貓眼睜開時，就表示天神正在發怒，需要取人性命來祭拜天神，以平息、安撫天威。此外，臣子在進朝時，法老王就以手上的貓眼石眨眼次數，來決定該臣子的官位或性命。直到現在，埃及仍有許多地區，以貓眼石來祭拜主要的神祇。

而中國清朝的慈禧太后，能夠掌理朝政大權的原因，就是憑著一顆重達20克拉左右的貓眼石神力使然。據說每晚她都會將貓眼石放置於枕頭底下睡覺，貓眼神仙就會出現於夢中，指示隔日的行事，協助管理朝政。

臺灣大理石的故鄉

臺灣島位於菲律賓海板塊與歐亞板塊的隱沒碰撞帶上，位處於花蓮至臺東間的花東縱谷，即為兩板塊接觸碰撞的縫合帶，而在此及附近的岩層產生各種不同的地質作用，包括變質作用、火成作用及熱液蝕變作用，使原來深埋於地底的岩層形成玉石，如玫瑰石、臺灣玉、臺灣藍寶及紫玉髓等，故花東地區素有「地質天堂」、「玉石故鄉」之美譽。

花東玉石比一比

種類	特性	適用範圍
大理石	具有美麗的花紋、高抗壓強度且保養容易	大理石地板、牆壁、檯面以及家庭的裝飾，如家具、燈具、煙具及藝術雕刻等
花崗石	為所有石材中，少數的土木及建築材料，其硬度大、低吸水率、強抗風化能力、耐酸性高及保養容易	花崗石電視牆、壁裝材、地板、梯石、踢腳、扶首、外牆、鋪石及底板等
玉石	外觀優美且保養容易。玉自古代以來即是一種財富的象徵，並可以為人體蓄養充沛的元氣，有益於人體健康	玉石為較高級的建材，多用於家庭玉石檯面、玉石桌、玉石雕刻飾品、高級裝潢、商務大樓玉石地面、玉石牆面

七彩玉

七彩玉石為花蓮中央山脈所蘊藏的玉石，其色澤絢麗晶瑩，本身具防水與抗酸的特色，適合製成各種型類之藝術花瓶與容器。七彩玉石工藝品種類繁多且款式新穎，在臺灣行銷已有20年之久的時間，期間也推廣到世界各地，深受世界各地人士喜愛。但因原材料受限，加上做工流程繁雜、加工不易，故每年產品的品質和數量深受影響，可做產品有限，無法量產。

臺灣七彩玉石有著七彩繽紛的色彩，晶體微透的特性，又有世人所喜愛的珠寶顏色，如紅得像紅寶、藍得像藍寶、紫的像紫羅蘭等，使人看起來有種異象之美。同時，它還擁有文化交流的特殊性和產品稀少的獨有性及增值性，成為政府官員和企業人士相互饋贈禮品的最佳首選。

選購時可從顏色、透明度及質地等方面進行，顏色越鮮豔、越均勻越好、透明度越高，質地越細膩越好。

翡翠
Jadeite

玉石之王

玉石文化，根深蒂固

圖片提供 / 鼎廷國際

翡翠和玉的差別

　　一直以來，人們都將翡翠和玉混淆，甚至認為玉就是翡翠。前面的章節提到，玉分為軟玉及硬玉，而翡翠即是硬玉的一種，也是俗稱的「玉中之王」。

　　翡翠也稱翡翠玉、翠玉、硬玉、緬甸玉，顏色呈翠綠色(稱之翠)或紅色(稱之翡)。翡翠的名稱來自鳥名，這種鳥的羽毛非常鮮艷，雄性的羽毛呈紅色，名翡鳥，雌性的羽毛呈綠色，名翠鳥，合稱翡翠，明朝時，緬甸玉傳入中國後，就冠以「翡翠」之名。

　　在科技發達的21世紀，玉石仍然受到無數人的喜愛，尤其是翡翠更是集千萬寵愛於一身，備受矚目，自清朝以來一直成是大陸人購買、收藏的寶貝。

　　中國自古就愛玉、惜玉，玉文化傳承了中國8千年的傳統文化與精神。究竟翡翠是何時傳入中國並無確切的文字記載，在翡翠興起之前，溫潤的和田玉曾是中國文化的精神領袖，但自翡翠以其優雅奢華、穩重深沈的品格出現在世人面前時，便征服了中國大陸人民的心，並在玉石界占據一席之地。作為舶來品的翡翠，不但沒有被當時的中國文化排斥，反倒無聲地融入中國傳統玉文化，直至與其精神完美契合，穩站玉石中無可取代的地位。

中國人對玉情有獨鍾，在各項國際性的拍賣會中，翡翠的交易往往最受矚目。翡翠因稀少而顯得貴重，一些頂極翡翠甚至比鑽石等珠寶來的高價，向來在華人世界代表著身份與地位。

翡翠玉石文化在中國已根深蒂固，歷來被作為傳承給後代最核心的物件，而頂極翡翠更是最為熟知的增值保值之寶石，也是最受人們信賴的。隨著華人圈子在全世界不斷的擴大，中國文化不斷被世界所認同，也促使翡翠的收藏價值越來越高。

翡翠產地

世界上超過90%的翡翠產於緬甸，其他像日本新潟縣及北陸沿海、瓜地馬拉、美國、俄羅斯也有出產。若以品質來說，緬甸出產的翡翠，是最具有商業的價值，全世界寶石級的翡翠原料僅產於緬甸北部克欽邦密支那地區，使緬甸玉石一直以來受到國際收藏家的喜愛。

翡翠的挑選
色、透、勻、形、敲、照

翡翠的挑選，可分以下六大步驟：

❶「色」：指翡翠的顏色，頂極翡翠呈深綠且透明，且須符合正、濃、陽、均的特點。所謂「正」，指綠色必須是正綠色，而「濃」則是顏色須飽滿，不能太淡亦不能混濁。「陽」指顏色要明亮，越是明亮鮮艷的其價值越高。至於「均」，則指玉石顏色要均勻柔和，顏色愈均勻的翡翠，其價值愈高。

❷「透」：指翡翠的透明度，好的翡翠除了色澤明亮鮮艷外，還須有玻璃光澤，透明度佳。

❸「勻」：指翡翠的質地要均勻才是上品。

圖片提供 / 鼎廷國際

❹「形」：指雕工、拋工及磨工。一塊上好的玉石，需要有手藝精巧的師傅來為它雕刻，中國人習慣將飾品雕上吉祥的圖案，此時雕工的細膩程度及其所雕刻的比例也將成為重要指標。此外，純熟的技術與良好的拋工，將促使翡翠的表面更加生輝光亮。

❺「敲」：指輕敲翡翠時所發出的聲音，如果聲音愈清脆，代表其質地愈細密。

❻「照」：指購買玉石時，可用專業珠寶筆燈的燈光，透過照射來檢視有無較大的裂紋。在玉石之中，有很多是肉眼看不到的瑕疵與紋路。

小提示

翡翠製品並非雕刻越複雜，就越值錢，利用其特性再搭以巧思，有時其價值反而更高。此外，有些戒面、手鐲等素面飾品，對於原料的要求比雕件來的高，原料通常不能有明顯裂紋或瑕疵，成品的輪廓等也要適宜。

翡翠是很天然的礦石，而雕工是人為因素去加以塑型的。真正的翡翠雕工師傅，可以針對翡翠獨特的性質，加以著墨雕刻，使其成為一件令人欣賞的藝術品外，亦可提升其價值感。

加工後的翡翠

翡翠 ABCD 估價原則

翡翠的加工，利用強酸浸泡或者雷射蝕刻來填充一些顏色，使品種較差的翡翠在外觀上變得與高檔翡翠類似。現今翡翠在市場上通常以字母A、B、C或D來區分翡翠製品的質地：

❶A貨翡翠：為天然翡翠，未經化學處理，顏色、結果自然的天然翡翠

❷B貨翡翠：為漂白注膠翡翠，經過強酸清洗和注膠的翡翠，強酸浸泡、清洗有助於提高翡翠的透明度和色澤。

❸C貨翡翠：為染色翡翠，經用人工著色處理的翡翠，通常是用有機染料或無機染料著色。

❹D貨(B+C貨)翡翠：經過強酸清洗和注膠及人工著色處理的翡翠。

翡翠在珠寶世界中，不像鑽石有報價表，也不像其他寶石一樣有較大的蘊藏量，而是一種在外觀上找不到一模一樣的貴重珠寶，因極為稀有和散發出內斂沉穩的美，所以身價無法以價錢來論定，而以價值來比擬。

另外一面，在緬甸限制翡翠原石出口及中國海關打擊力度加大的前提下，使翡翠原石市場價格狂奔突進，僅在2012至2013年間，價格暴漲超過40%。而在2013年6月15至27日的翡翠交易公盤中，翡翠原石的交易價格甚至為底價的3至7倍。

此外，2011年5月份以來，大陸海關開始嚴查緬甸翡翠原料關稅，所有翡翠原料入關，須按規定繳納35.0%關稅，導致翡翠在中國大陸市場的價格居高不下，因而許多政商名流對臺灣的翡翠深感興趣。

臺灣沒有出產翡翠，為什麼愛好者及投資客，都愛來臺灣購買翡翠呢？

翡翠主要的開採區為緬甸老帕敢、摩西沙、三黨礦區，而自從1980年這三大礦區因礦產枯竭而封閉，市場上翡翠原石銳減，便有業者將原礦以非法方式運送到中國大陸加工，且只有在部分珠寶玉石公司才能買到高品質的翡翠，售價極高。加上中國大陸假玉多，相較之下，在臺灣購買的玉石，反而經濟實惠又有保障。

根據大公網財經報導，2014年1月21日位於深圳的一間珠寶公司，透過深圳海關的網路拍賣，以人民幣1.8億元標下一批翡翠原石，其起標價為人民幣9170萬元，而實際成交價為人民幣2.3億元(須納33.9%的關稅)。該珠寶公司表示，雖然目前翡翠市場較不活躍，但由於翡翠原石緊缺，故仍看好翡翠行情。

圖片提供／鼎鈺國際

翡翠故事與傳說

史上最迷戀翡翠的人 慈禧太后

慈禧太后珍愛玉器的程度與歷代帝王相比是空前絕後,她對翡翠的熱愛到達幾近瘋狂的程度。在其居住的長春宮裡,隨處可見各種翡翠玉器用品,舉凡飲茶用翡翠蓋碗兒,用膳使用翡翠玉筷,頭髮上插翡翠,耳朵上掛翡翠耳釘,手指上戴翡翠戒指,手腕上戴翡翠手鐲,手裡更是經常把玩一顆翡翠白菜。

慈禧在生前搜刮天下極品,死後隨之陪葬。在她的700件殉葬品中,有翠、玉佛27尊;翡翠西瓜2個,均為綠皮、紅瓤、黑籽、白絲;翡翠甜瓜2對,其中1對為青皮、白籽、黃瓤,另一對為白皮、黃籽、粉瓤;翡翠白菜2棵,均為綠葉、白心,菜心上落著一個滿綠蟈蟈(螽斯),菜葉旁還伏有兩隻黃色馬蜂。此外,在她的頭部還擺放一隻翠荷葉,滿綠碧透,精美無比。有人估計,這些翡翠的價值可達數千萬兩白銀,可謂價值連城。

翡翠的保養

人養玉、玉養人

玉的保養大致有以下幾個要點:

❶ 避免與硬物碰撞。玉石硬度雖高,但受碰撞後很容易裂,有時雖然用肉眼看不出裂紋,其實玉表層內的分子結構已受破壞,有暗裂紋會大大損害其完美度和經濟價值。

❷ 避免灰塵。日常玉器若沾有灰塵,宜用軟毛刷清潔。若有污垢或油漬附於玉面,應以溫淡的肥皂水刷洗,再用清水沖淨。忌用化學除油污劑液。

❸ 翡翠不佩掛時,最好放進首飾袋或首飾盒內,以免擦花或碰損。如是高檔的翠玉首飾,更勿放置在櫃面上,避免積塵垢,影響其透亮度。

❹ 避免與香水、化學劑液和人體汗液接觸。玉器若接觸太多汗液,佩戴後又不即刻抹拭乾淨,容易受到侵蝕,使外層受損,影響原有的鮮艷度。

❺ 避免陽光長期直射,要保持適宜的濕度,才能維持收藏的藝術和價值。

圖片提供 / 鼎鈺國際

Note

鐘錶
Watch

觀光客喜歡買名錶原因
手錶決定個性及品味

俗話說：「窮人玩車，富人玩錶。」在社交場合，手錶往往被視同配飾，以女性而言，以多變化的首飾做為配件。對於簡約大方的男士來說，手錶更備受重視。

手錶不僅是為飾品，更是身份地位及品味的象徵。在西方國家，手錶、鋼筆及打火機一度被稱為成年男子的三件寶。在一般社交場合中，人們所配戴的手錶可代表其地位和財富狀況，因此，在人際交往中男士所戴的手錶，往往引人矚目。

再者，手錶具有投資收藏的價值，與其它名貴飾品相比，手錶更具保值的功能。加上，製作高級精品的原物料每年皆有一定的漲幅，連帶影響售價的調漲，因此越早買，可以省下的預算越多。

為什麼選擇在臺灣買名錶
陸客樂在臺血拼的多重因素

價差

價差、關稅、奢侈稅及退稅是陸客到海外搶購名牌的主要原因，臺灣與中國大陸的價差往往在10~30%之間。經業者表示，在臺灣售價10萬元的同款手錶，如在中國大陸購買須約臺幣12萬元，但在臺灣購買經退稅後約臺幣9萬5千元就能買到，價差近臺幣3萬元，故陸客多喜歡選擇在臺灣購入名錶。

服務

除了價格外，高消費族群還希望從購物當中得到尊榮與服務，而「服務」便是臺灣的優勢。

曾到香港觀摩、採購的人皆知道，香港做生意的特色就是「快」，但大量的陸客湧入，使許多名牌商品在香港經常被買到缺貨，店員常忙到沒空花太多時間在一位顧客身上；相較於臺灣，每當顧客一進門，店員便鞠躬歡迎、奉茶，加上臺灣店家多少還會給點折扣，較對大陸客的味。

進口量

臺灣在進口瑞士高級錶廠的手錶目前已有相當的知名度。根據收藏家分析，愛彼錶的臺灣購買力排名世界第二，頂級名錶江斯丹頓在臺灣位居第五大輸出國。另外像百達翡麗也是臺灣愛用名牌，故也名列其十大輸出地區。而芝柏錶公司的出口統計，華人最多的地點以臺灣、新加坡、香港三地，為全球最大市場。

至於以入門機械錶聞名的ORIS，臺灣同樣享有世界第一名的頭銜。據調查，臺灣人手腕上，每10隻錶就有7隻是進口貨，顯見臺灣人對進口手錶的熱衷程度。相對的，在臺灣購錶的選擇性也較其它國家來的多。

限量錶

臺灣人鍾情限量錶舉世聞名，許多昂貴的限量錶款，臺灣所分配到的數目總是多人一等，例如花卉套錶在全球只有10套，臺灣就占了3套，且全數賣光。甚至全球只有2隻價值390萬元的自動三金橋陀飛輪腕錶，後底蓋雕刻臺灣地圖，是專門為臺灣收藏家設計的款式。而全世界僅有的一隻芝柏錶的法拉利三金橋陀飛輪鑽錶，價值1008萬元，毫無疑問地，也非臺灣莫屬。

品質保證

一位經常來臺交流的中國大陸學者說過，大陸客喜愛來臺購物的另一特別原因在於他們相信，在臺灣的品牌專櫃和店面是不會買到假貨，有品質保證。

鍺 鍊

鍺的認識

科技化生活中不可或缺的元素

　　鍺是一種化學元素，介於金屬與非金屬之間，與「矽」同屬於半導體元素。鍺以不同型式分布在地球地殼及生物體種，屬於稀有元素。

鍺對人體的功效

　　科技的發達，使人們接觸太多家電，如電腦、電視、電話、麥克風及吹風機等。吸收太多電磁波的正電氫離子，其存在血液中使體質產生酸性傾向，是導致酸痛病變的主要原因之一。

　　鍺隨著溫度、光及電磁波等的強弱，使負離子產生變化而釋出對人體有利的因子，是一種非常良好的抗氧化元素，可以強大且強化人類的免疫系統，並在人體細胞中釋放氧分子，排除體內不好的毒素，提高細胞的供氧能力，使細胞活化、老化器官組織年輕化，並能恢復身體機能，清除現代多種病變。

　　鍺對於慢性病調理、筋骨酸痛、排毒、失眠、神經衰弱、頭痛、預防感冒、身體不順等有極佳的功效，更能改善體質，調整內臟功能異常，消除患部的不適，從根本上作有效的調理。

鍺的三大優點

隨時調整人體電氣平衡

離子滲透效果

鍺釋放出負離子，經由皮膚滲透，可中和患部的正離子，緩和酸痛，調整生物電流。

局部加溫效果

鍺可促進血液循環，使患部週邊溫度上升0.5~1度。

穴道按壓效果

藉由患部的穴道按壓，緩和肌肉的酸痛，適用於易感到疲勞、壓力大、頭痛、肩膀痠痛者，或血液循環不良、容易緊張的人，以及注意力不專注、經常失眠、常暴露於電磁波等資訊產品的人。

鍺鍊的保養及注意事項

鍺鍊維護小知識

純鈦鍺飾品的保養

純鍺是半導體金屬，正常運作溫度在28~45度，為能維持鍺的正常運作，應盡量避免泡熱澡或溫泉。此外，鈦鍺飾品於睡前1小時入浴後配戴為最佳發揮效果時刻。

注意事項

雖然鍺能達到保健功效，當在使用上仍須注意：

❶ 使用時必須遠離磁性物體商品，如信用卡、手錶等。

❷ 孕婦、心律不整、心臟病或配帶醫療儀器者，請勿使用；配戴若產生不適等現象，須立刻停止使用。

❸ 勿與磁鐵放在一起，否則會失去磁性及破壞原來磁場，影響其原效果。

鳳 梨 酥

Pineapple cake

鳳梨酥的由來

伴隨著臺灣成長與蛻變

鳳梨罐頭外銷第一

60年代，臺灣處於農業時代，經濟發展以農產品及加工為主，並以外銷稻米、蔗糖及鳳梨罐頭等獲取外匯。由於鳳梨生產十分充足，許多鳳梨被加工成鳳梨罐頭外銷國外，在外銷市場排名全世界第二，臺灣一度成為鳳梨罐頭外銷大國。

由於鳳梨罐頭的製作，必須削皮後將鳳梨心抽出、切片才能完成裝罐作業，在製作的期間，產生不少的剩餘品。於是，有些廠商將鳳梨心抽出之後用糖醃製成蜜餞，成為孩童的零食點心。有些則加工做為鳳梨果醬，當成烘焙產品的原料，也就是當時訂、結婚用的「囍餅」。

鳳梨尬冬瓜 蹦出新滋味

早期的鳳梨酥酸度高、纖維粗，口感粗糙、過酸又易塞牙縫，於是嘗試將鳳梨醬融入其他食材，經多次實驗後，終於找出鳳梨的最佳搭配「冬瓜」。冬瓜組織纖維細密，煮熟脫水後，加入鳳梨、糖、麥芽等經長時間慢火熬煉，製作出來的鳳梨內餡口感好，纖維細緻不黏牙，甜而不膩。加上冬瓜性涼、清熱解毒，可促進人體新陳代謝，搭配鳳梨生津解渴、助於分解消化，兩者皆對身體有所益處。

此外，鳳梨酥皮經過多次的改良，以天然奶油取代豬油，讓外皮更酥鬆，創造出現在大家熟知的獨特風味，使鳳梨酥成為臺灣民眾最喜愛的糕點之一。

陸客最愛的四大伴手禮

茶葉、鳳梨酥、珠寶及大理石

　　根據觀光局調查，陸客來臺最喜歡買的土特產就是鳳梨酥，不但晉升為國家級的伴手禮代表，更成為國外觀光客來臺指定必買的第一伴手禮。五年來，鳳梨酥的產值從新臺幣20億元狂飆到250億，吸金能力實在令人咋舌。而票選的第二伴手禮則以「綠豆糕」最被看好。此外，地區性的茶葉、豆干、鐵蛋等名產，也成為陸客必買的名單。

臺北鳳梨酥文化節

保留傳統，發揮創意

　　臺灣的鳳梨酥創造揚名世界的臺灣奇蹟，不僅帶動烘焙的復古熱潮，也引領了無限的烘焙創意。

　　自2005年起，臺北市糕餅商業同業公會將鳳梨酥當成伴手禮大肆推廣，不僅攜帶方便、口味好，還能表現臺灣的文化。2006年開始，臺北市糕餅公會舉辦「臺北鳳梨酥文化節」，進行各項糕餅大賽。此活動不僅為消費者評比出年度最佳鳳梨酥、中秋月餅及創意伴手禮等，還能讓國內外觀光客能透過鳳梨酥文化節，看盡全臺灣傳統糕餅美食與城市特色，讓臺灣的糕餅傳香全世界。如今臺灣糕點無論是在包裝、外型或是口味，年年皆有驚喜。

鳳梨酥傳奇

好運旺旺來，深受民眾喜愛

　　臺灣婚禮習俗中，訂婚禮餅共六種口味代表六禮，其中一種便是鳳梨，諧音「旺來」，象徵子孫旺旺來的好兆頭。此外，鳳梨也是拜拜常用的貢品。

無限創意打造千滋百味

　　現今流行的鳳梨酥乃經過多次改良而成，目前鳳梨酥的口味選擇非常多元，有業者改用其它水果餡料，創造多種口味的酥餅，例如草莓酥、梅子酥、哈密瓜酥、蔓越莓酥、櫻桃酥、鳳凰酥等。其中，鳳凰酥是添加鹹蛋黃的鳳梨酥，吃起來鹹鹹甜甜非常受到歡迎。另一方面，由於近年提倡養生之道，現在市面上還可以買到加了五穀雜糧、松子、蛋黃、栗子等不同口味的養生鳳梨酥，餅皮也加入燕麥等食材，口感更為多元。

　　此外，臺灣店家備有各種精緻禮盒包裝，設計感十足，方便來旅遊的觀光客能將臺灣的特產帶回國贈送親朋好友，一起分享這些屬於臺灣的好滋味。

牛軋糖的由來

三元及第‧喜上加喜

　　相傳在明代浙江有一位文人叫商輅，曾在鄉試中舉。隔年赴京趕考，原以為必榜上有名，豈料不但落第，之後怎麼考都考不中，於是他便決定放棄應考。直到一天夜裡，商輅夢見自己跪在文昌殿前，看見供桌上擺著筆墨紙硯、一盤花生和一些糖，此時文昌神手朝供桌一揮，花生自動去殼飛入糖中，當花生落盡時，隨即幻化成一群牛向他急奔而來，商輅嚇得半死，立刻驚醒過來，天亮之後他急忙忙地找人解夢。

　　解夢人根據夢境分析，筆墨紙硯和花生是妙筆生花的比喻，而花生糖化成數頭牛朝他奔來，象徵擁有智慧。商輅聞之大

喜，便依照夢中作法以麥芽糖、花生、米等，製造出今日的牛軋糖。之後當他再次去應考，果然如解夢人所言，接連過關，會試、殿試都是第一名，再加上先前中的鄉試，「三元及第」喜上加喜。

　　於是當商輅衣錦返鄉，便開始大量製作花生糖，向文昌帝君還願。久而久之，其他考生為祈求考運和官運，就效法他以花生糖祭拜文昌帝君。1950年代之後，有人自香港將「牛軋糖」引進臺灣，深受歡迎，常用於年節或婚慶，但按典故看來，考生吃牛軋糖是最吉利的。因而，每到考季來臨，文昌帝君的供桌上，除了蘿蔔(好彩頭)、芹(勤快)、蔥(聰明)外，牛軋糖成為必備的供品之一。

在現今，牛軋糖已成為臺灣的名產，當時上海糕餅師傅渡海帶來的製糖技術，配合臺灣潮溼、炎熱的氣候作了改良，由於冬季較適合做糖，所以牛軋糖自然地成為逢年過節必備的應景糖果。

最佳伴手禮
牛軋糖榜上有名

牛軋糖的滋味入口香甜，有股濃濃的花生及奶香，甚有嚼勁，是大人及小朋友都喜愛的甜點，也是目前觀光客喜歡採買的伴手禮。

自陸客開放觀光後，平均每日每位陸客團購買臺灣特產的花費為新臺幣1,000元。隨著陸客自由行的城市不斷的開放，來臺人次持續增加，估計伴手禮商機將上看新臺幣50億元。

2014年臺灣烘焙美食展臺北鳳梨酥文化節，開幕當日以重達112.5磅的牛軋糖製作出全臺最大的足球，象徵臺灣烘焙產業如同世界盃足球賽般再次成為全球關注的焦點。會展中，除了年度最重要的「臺北鳳梨酥大賽」之外，更是「臺北幸福伴手禮—牛軋糖大賽」首次登場的一年。

主辦單位表示，臺北鳳梨酥文化節自推出後，鳳梨酥每年產量大幅度增加，成為推動臺灣觀光業最不可或缺的一環。而首度推出象徵幸福甜蜜的牛軋糖，希望帶給民眾不同以往的創新感覺，相信繼鳳梨酥金磚奇蹟後，牛軋糖將成為另一波為臺灣創造新幸福經濟的明星。

牛軋糖傳說
十字軍東征的戰利品

相傳在11、12世紀，法國人在十字軍出征時，從東方帶回牛軋糖作為戰利品。在東方，牛軋糖的配方是核桃、蜂蜜，但法國人在口味上又加入了開心果、杏仁和櫻桃來搭配。可口的牛軋糖，很快地在法國掀起一陣熱潮，甚至法國國王路易十五拜訪西班牙皇室，不是帶著黃金或珠寶，而是送上42公斤的牛軋糖，足以證明牛軋糖在當時的法國點心界佔有一席之地。至今，南法的城市每年都要生產2000公噸的牛軋糖，是生產量最大的城市。

▶ 各種不同口味的牛軋糖，是陸客愛買的伴手禮之一

Note



細 看 兩岸文化

What's the cultural differences between Taiwan and China ?

為什麼要了解兩岸背景

想取得客人的共鳴，先認識他們

　　導遊上團前，總是拼命準備前置功課，景點、產品介紹更背得滾瓜爛熟，一個也不願錯過。然而，在萬全的武裝下，你是否曾經思考過，客人在一趟旅程中，真正想得到的是什麼？

　　稱職的導遊，用盡心思提供專業的帶團服務；高竿的導遊，設法讓客人享受旅遊的每一刻；而成功的導遊，不但能讓客人滿載收穫和回憶返家，還能讓客人主動宣傳臺灣的美好。

　　導遊正式上團前，應先清楚掌握兩岸在文化、生活及背景上的差異，試著站在客人的需求及立場，以同理心思考，選擇最適合的方式接待他們、感動他們。若能做到如此，你將會是很棒的旅遊外交官。

兩岸分隔，命運大不同

熟記兩岸發展歷史，展現專業知識

　　臺海兩岸歷經60餘年的分隔，加上各自不同的政治意識與教育制度，對於兩岸在文化、歷史各有解讀。我們可以先從兩岸的歷史演變來探討：

1948年	國共戰爭大勢已定，淮海戰役後國民政府敗退，中國大陸重組新政府
1949年	中華人民共和國成立(即大陸國慶日)，毛澤東任國家主席
	12月7日，國民政府從四川成都退撤至臺灣，海峽兩岸從此展開長達60年的兩岸政治分治情勢

1958年	兩岸曾歷經幾次小規模戰爭，直至1958年金門炮戰後，未再爆發大規模直接性衝突戰爭
1979年	中國大陸停止對金門炮擊，雙方維持和平狀態
1987年 │ 至今	11月，政府開放民眾赴大陸探親。兩岸交流日益熱絡，交流範圍十分廣泛，幾乎遍及所有類別，其形式、管道和層次不斷擴增並提升，兩岸關係逐漸從量變到質變

ABOUT CHINA 中國大陸發展概述

1949年，中華人民共和國建國成功，由於歷經連年戰爭，中國大陸幾乎已成廢墟，加上1957年至1959年的反右運動、大躍進及人民公社運動(時稱「三面紅旗」)，全民大煉鋼鐵，嚴重影響農業收穫，導致1959年至1961年連續發生全國大規模饑荒，中國大陸官方稱為「三年困難時期」。

1966年，毛澤東發動歷時10年的無產階級「文化大革命」運動，以「破四舊，立四新」的行動標竿，激起全國紅衛兵大串連，卻也徹底摧殘了中華文化，使中國經濟與文化倒退20年。直至1976年毛澤東逝世，以江青為首的「四人幫」被捕，隔年中國十一屆三中全會，由中央主席華國鋒正式宣布文化大革命結束。

1978年，鄧小平接掌治國大權，實行改革開放，努力建設四個現代化政策，逐步將中國大陸帶向政治經濟的新改革局面。1992年，鄧小平通過「南巡講話」，強調解放思想、繼續改革開放的重要性，之後便辭去正式職務。此次的南巡講話是中國大陸經濟開始轉型起飛的重要關鍵，而當時的兩岸關係仍處緊張時刻。

1997年，鄧小平逝世，同年7月香港回歸中國大陸。1999年12月，澳門相繼回歸，此讓中國大陸領導人認為，至今唯一懸案未決的就只剩下臺灣了。

自鄧小平的南巡講話後，中國大陸開始進行改革開放，由代工業向全世界招商。由於便宜的勞工及各級政府的配合，不但提供基礎建設和解決工廠用地問題，更成立經濟特區，讓中國大陸經濟以每年10%以上成長，躍升成為世界的工廠，使經濟大幅提升。

目前中國是世界最大的出口國、世界第二大進口國，也是世界第二大的經濟體。當然，環境汙染及貧富不均的問題卻也日趨嚴重。

ABOUT TAIWAN 臺灣發展概述

1949年，戰後初期的臺灣，與中國大陸同樣面臨物資缺乏、經濟蕭條與嚴重的通貨膨脹。

國民政府自1949年遷臺後，推動實行「三七五減租」、「耕者有其田」及「公地放領」等一系列扶植農業的政策。至1953年，臺灣經濟已恢復到戰前水準。之後政府奉行「以農養工」政策，利用日

治時期奠基的基礎，及當時國民黨撤離中國大陸帶來臺灣的資金、人才、技術及美援等資源，使臺灣經濟迅速成長。

1950年代，政府實行進口替代政策，將農業所得支援工業，以農產品出口來換取外匯，進口工業機器，發展民生工業，並提高關稅、管制外匯、限制進口，以保護本土產業。

至1960年代，臺灣的進口替代產業終面臨國內市場飽和的問題。同時，一些工業化國家的工廠面臨工資上漲等因素，紛紛遷至有工業基礎、勞工成本低廉的地區，使臺灣的經濟政策遂改為出口擴張。另一方面，政府通過《獎勵投資條例》，積極爭取外商在臺投資。

1963年的工業發展，在國民經濟中所占比重已超過農業，臺灣長期保持年均兩位數以上的經濟成長率。1966年高雄出口加工區成立，為亞洲第一個出口加工區，此時的臺灣，以加工中繼站的角色，成為國際分工體系中的一環。

自1969年開始，蔣經國先生推動「十大建設」，對當時臺灣經濟指標造成極大的影響，在緩和國內經濟停滯的同時，帶來高通貨膨脹率的副作用。1971年，臺灣對外貿易出現順差，從此長期維持貿易出超的局面。

1980年政府成立新竹科學工業園區，大力鼓勵國內外廠商投資積體電路、電腦等高科技產業，轉型以高科技為導向的經濟。但1990年後，許多科技廠商或傳統製造業陸續前往中國大陸投資設廠，大量產業外移及中國大陸經濟的崛起，造成臺灣經濟無明顯的進步。

政治方面，臺灣立法通過總統直選，於2000年首次政黨輪替，2008年完成二次政黨輪替，並通過公民投票法，讓民意可以直接表達，使臺灣在民主素養及人文水平上大幅提升。

兩岸交流

雖說兩岸自1987年始開放中國大陸探親，但皆屬民間交流，直至1992年在新加坡舉行的辜汪會談，才正式有官方檯面上的對話，並有簽署協議。

在中華人民共和國成立56年後，2005年胡錦濤接任政權，同年4月，中國國民黨主席連戰應邀，率領國民黨代表團第一次訪問中國大陸。

2015年11月7日，馬英九與習近平在新加坡舉行馬習會談，此為1949年中國內戰結束之後，兩岸領導人的首次會面。雙方認為在鞏固「九二共識」的基礎下，繼續維護兩岸和平發展與臺海和平穩定，加強對話、擴大交流、深化合作，實現互利雙贏，造福兩岸民眾。

以臺灣的觀點看未來兩岸關係，主張降低敵意不再對立，同時維持臺灣自我尊嚴，以建構兩岸交流活動的正常化發展。至今，兩岸在政治、經濟、文化等方面，無論是三通、直航、陸客來臺及兩岸經貿，交流日益頻繁，但也因分隔那麼久，仍存在著許多差異。

中國大陸的十年文革

文化大革命所帶來的兩岸差異發展

1966年，當臺灣成立加工出口區，積極推動十大建設，朝著已開發國家邁進的時候，中國大陸正進行無產階級的文化大革命(簡稱文革)。由時任中國共產黨中央委員會主席毛澤東與中央文化革命小組，動員成千上萬紅衛兵在中國大陸發動全方位的階級鬥爭(1966年至1976年)。這是一場重大政治運動，被廣泛認為是中華人民共和國建國至今最動盪不安的階段，也是中國大陸與臺灣生活水平拉距的開始。

經濟方面的影響

文革期間強調革命精神，只要稍為緩進的政策立刻受到攻擊，使正確的經濟建設方針和政策受到批判，合理規章被廢棄。加上發動民眾鬥爭，工廠長期處於停工停產的狀態，物資短缺，人民經濟因此受到嚴重影響。

社會方面的影響

當時社會上普遍流行「革命無罪，造反有理」、「無法無天」的風氣，以致憲法、法律、黨章成為一紙空文，正常的工作、生活和學習秩序遭到破壞。

加上對毛澤東的個人崇拜，年輕的紅衛兵普遍認為「爹親，娘親，不如毛主席親」，造成對自己父母、師長進行批鬥，本有的倫理秩序被弄得混亂。此外，武鬥的盛行，甚至派系內戰，社會風氣敗壞，冤獄遍及全國，人民生命財產亦無保障。

教育方面的影響

十年的文革，令全國所有學校進入停課狀態，大學入學考試取消，中國大陸各級、各大教育機構基本上都受到毀滅性的打擊。圖書館藏書被焚燒，許多優秀的作品被視為傳播反黨意識的毒草而遭禁制，一切教學科研究工作全部停止。

在教學方面，由於紅衛兵的狂熱，使學校經常處於停課狀態，加上教師多被學生批鬥，教育質量普遍下降，不少中、小學生被煽動參加紅衛兵，甚至大學生亦參與鬥爭及批判，以致學術界停滯不前。

綜觀兩岸人文歷史

兩岸長期分治下的差異發展

從歷史探究兩岸差異發展

　　有別於中國大陸自給自足的小農經濟，荷蘭人用商業的觀念、數字化的管理來治理臺灣。當鄭氏王朝利用臺灣四面環海的特性積極發展國際貿易之時，中國大陸仍採保守作風、崇尚儉樸，實行海禁，並限制人民對外通商。

　　在荷蘭及明鄭時期，臺灣已成為中國大陸、日本及南洋各地貿易的樞紐。尤其1860年，臺灣開放港口通商，由轉口貿易轉變以臺灣特產的茶、糖、樟腦為主要出口貿易，使經濟快速起飛。當時臺灣對外貿易，以每年平均6.5%的成長率，超前中國大陸每年平均僅3.4%的成長率。

　　1895年的甲午戰爭，清軍戰敗，中日簽訂馬關條約，將臺灣、澎湖、遼東半島等地割讓予日本，使臺灣脫離滿清帝國統治，成為日本殖民地。經過半世紀的日本統治，臺灣產生結構性的改變，不但擴建鐵路、郵信電信普及、全島初等教育普及、建立嚴密的各級政府制度、農會系統、金融財經體系、大規模的農田水利等，對臺灣在經濟、教育、軍事、文化及交通等方面實施多項建設。

　　基礎教育的普及，使臺灣學齡兒童的就學率1943年已達七成以上，加上新式的現代教育，使臺灣間接吸收西方文明，改變了舊有農業社會的陋習，如衛生環境的改善、守時守法等觀念的養成。相較之下，中國在這半世紀裡卻仍戰亂頻繁，大大小小的戰役使得民不聊生，政治動盪不安，經濟、文化、教育、社會等發展全面停溜不前。臺灣與中國大陸兩個社會的差距與異質性在此時加快速度擴大，導致中國大陸的發展晚了臺灣近20年之久。加上1945年國民政府來臺，雙方在政治上的策略也有所不同，使得兩岸雖同文同種，仍有很大的差異。

　　不過中國大陸自1978年改革開放後，快速的經濟成長，使之成為世界上最大的商品出口國及第二大的進口國，依國內生產總值按購買力平價位列世界第一，而國際匯率則排名世界第二，無論在科技、國防、文化、教育等方面皆有很大幅度的轉變。今日的中國大陸，已成為亞洲地區重要地域大國，也被視為潛在超級大國。

兩岸文化差異

兩岸具有同樣的血緣、語言、文化、宗教信仰、生活方式，社會同質性本應很高，卻因政治因素，使兩岸間的關係錯綜複雜。1895年甲午戰敗，臺灣割讓給日本政府殖民。終於在1945年抗戰勝利，國民政府光復臺灣，卻又因國共內戰，造成兩岸分隔迄今，使在某些價值觀上有了差異。

當年中國大陸正於文化大革命之際，臺灣則在復興中國文化，保留了中國傳統文明中許多美好的元素。幾乎所有到過臺灣訪問的中國大陸官員、學者莫不大加肯定臺灣和香港截然不同，到臺灣彷彿到了中國南方的城市，很有家鄉的感覺。

80年代末期，臺灣開放兩岸探親，經過20多年的交流互動，彼此關係更加複雜密切，相互影響深且廣。以日常生活的用語來說，臺灣民眾對於土法煉鋼、無限上綱、氛圍這些大陸用語已能心領神會；中國大陸方面對於先進、同仁、理念、軟體、硬體、電腦這些用語也和臺灣接軌，這些都是值得肯定的正面發展。

不可諱言的是，臺灣畢竟經過日本統治50年，加上兩岸因內戰分隔也長達半個多世紀，受日本、美國的影響在生活中隨處可見。許多民眾的思維和價值觀在反共教育及國際化的過程中，的確有較中國大陸難理解之處。

兩岸之間其實有許多正面的發展因素，但可能因兩岸同胞分隔日久，加上政經發展歷程不同，使得雙方對於同一事務或現象會有截然不同的反應。想要解決問題與歧見的最好辦法，除了交流，就是交流、再交流。

引用大紀元【臺灣觀點】/ 2008年12月8日

面觀兩岸人文差異

經濟方面 Economy

土地擁有制

大陸	公有
臺灣	國有及私有

房產擁有制

大陸	房地產指「房產」和「地產」，實行社會主義土地公有制，房地產中只允許私人擁有房屋產權。因此，房地產權登記分為土地使用權及房屋所有權登記
臺灣	私有

財產擁有制

大陸	公有，朝私有制發展
臺灣	私有

小提示

相較於上海、香港等其他亞洲主要城市，臺灣房產價格相對有空間。加上臺灣的土地是私有制，購買房產可代代相傳，這對經濟正崛起的中國大陸來說，極具吸引力。

教育方面 Education

方針

大陸	偏重思想教育
臺灣	三民主義

文字

大陸	根據《漢字簡化方案》頒布簡化字，確定《簡化字總表》中收錄的2235個漢字為「規範漢字」為官方文字
臺灣	正體字

小提示

兩岸除文字不同外，用語部分也有些微差異。請參見兩岸用語大不同對照表。

社會方面 Society

宗教

大陸	無神論，朝有限度信仰自由發展
臺灣	信仰自由

民族

大陸	漢族與55個少數民族
臺灣	漢族與16個原住民族

大陸的數字手勢

| 1 | 2 | 3 | 4 |

| 5 | 6 | 7 | 8 |

| 9 | 0/10 | 10 | 10 |

度量衡

大陸	重量單位：1斤(500克) 面積：平方公尺 長度：里
臺灣	重量單位：1斤(600克) 面積：坪(1坪=3.3平方公尺) 長度：公里(1公里=2里)

小提示

由於臺灣與中國大陸的度量衡計算方式不同，所以當陸客在問多重、多大、多長，導遊可以換算成陸客理解的單位。

政治方面 Politics

政治權力

大陸	社會主義國家，以黨領政，黨領導一切
臺灣	民主共和國，行政首長領導，黨政分離

政黨制度

大陸	中國八大民主黨派： 中國國民黨革命委員會(民革) 中國民主同盟(民盟) 中國民主促進會(民進) 中國民主建國會(民建) 中國農工民主黨(農工黨) 中國致公黨(致公黨) 九三學社 臺灣民主自治同盟(臺盟) 中國共產黨： 由中國共產黨領導中國八大民主黨派合作和政治協商制度
臺灣	328個政黨　(2017年12月統計)

國家元首產生方式

大陸	國家元首由全國人民代表大會選舉產生，每屆任期5年(2017年取消連續任職不得超過2屆限制)
臺灣	總統由人民選舉產生，每屆任期4年，連續任職不得超過2屆

兩岸選舉制度的差異

臺灣經常在舉辦選舉，每到選舉時，到處都可以見到街上插滿競選的旗幟、宣傳布條、電視頻道的各種政論節目以及占據整個牆面的政黨廣告等。常令遊客感到好奇的是，到底臺灣都在選些什麼？如何選舉？任期有多久？

 臺灣選些什麼？如何選？

選舉制度是民主政治中不可或缺的一環，更是實現民主與民權的表徵。在臺灣只要是中華民國之國民(具有中華民國國籍)、年滿20歲、在投票地設籍滿4個月以上(總統大選及公投須滿6個月)、未受監護宣告者，就具有投票資格。投票是以普通、平等、直接、無記名、單記投票原則行之。唯有立法委員選舉採單一選區兩票制(一票選委員、一票選政黨)。

臺灣的選舉類型

類型	任期
總統及副總統選舉	每4年選舉一次，得連選連任1次。
立法委員選舉	每4年選舉一次，連任次數沒有限制。
地方公職人員選舉	包含行政首長及民意代表，所有公職人員一任皆為4年，行政首長(不含村里長)只得連選連任1次；村里長和民意代表連任次數沒有限制。

小知識

❶ 行政首長包含直轄市(臺北市、新北市、桃園市、臺中市、臺南市及高雄市)市長、縣市長、鄉鎮市長、村里長

❷ 民意代表包含直轄市市議員、縣市議員、鄉鎮市民代表。

※ 直轄市有「區」的單位，區長則是由官派而非民選。

民選固然民主，但卻有外在的因素影響臺灣投票的行為，除了選民個別教育、人格素養外，還有下意識潛伏的政黨、省籍、族群、地區派系、個人恩怨及利害競合關係等。這些因素常影響選民很難超越個人的是非之分、好壞之別。加上選舉期間熱鬧滾滾的造勢活動，更使眾多選民難以保持冷靜客觀的思維作理性的判斷。

重大選舉紀事

1992年	立院全面改選，萬年國代的現象終結，第二屆立法委員產生
1994年	北高兩市市長(直轄市)開放直選
2000年	臺灣中央政府首次政黨輪替

2008年	第七屆立法委員改選，單一選區兩票制(併立式)首度於臺灣地區使用；臺灣中央政府第二次政黨輪替
2014年	臺灣地方公職人員選舉(俗稱九合一選舉)，為臺灣政治史上最大規模的地方選舉，所有地方公職人員(包含直轄市市長、直轄市議員、直轄市山地原住民區民代表及區長、縣市長、縣市議員、鄉鎮市長、鄉鎮市民代表及村里長)合併選舉，以減少選務經費，降低社會成本
2016年	臺灣中央政府第三次政黨輪替

中國大陸有選舉嗎？如何選？

中華人民共和國的公民，只要年滿18歲，不分民族、種族、性別、職業、家庭出身、宗教信仰、教育程度、財產狀況和居住期限，都有選舉權和被選舉權，但這是指直接選舉部分。

中國的直接選舉只適用於縣、區、鄉、鎮人民代表大會代表的選舉。鄉級每3年舉行一次，在縣級每5年舉行一次。

因此，中國大陸的直接選舉只能選出基層人民代表，其他都是間接選舉。上一級人民代表大會的代表，由下一級人民代表大會通過間接方式選舉產生(也就是選出來的代表再替其選出代表)，中國大陸不能選出政府首長。

間接選舉適用於縣級以上各級人民代表大會代表的選舉、同級軍隊人大代表的選舉和特別行政區全國人大代表的選舉。

在農村有另一種選舉方式，根據《村委會組織法》規定，村委會是由年滿18歲的農民直接選舉，產生3至7名，任期為3年的主任、副主任和委員，並且推行財務公開、村務公開的制度，村委會接受村民大會或者村民代表會議的監督，並通過「村規民約」，以指導農民的生活和行為。根據統計，1997年中國大陸共建立約74萬個村委會，覆蓋了農村人口約90%。

村委會是由從前的人民公社演化而來的，其不再擔任政治方面的角色，而類似臺灣的產銷班、合作社，多著重在生活及行為指導。

中華民國 vs. 中華人民共和國行政制度

中華民國採五權分立

　　五權分立為中華民國國父孫中山提出的政治主張。他認為中國古代立法權、行政權和司法權不分的流弊很大，西洋實行的三權分立也不完全。因而採納西洋三權憲法的長處，融入中國古代考試權和監察權獨立的優點，創立以五權分立概念為核心理念的憲法，不但能避免行政權兼考試權私自用人，還能抑止立法權兼監察權議會的專制問題。

　　五權憲法創立目的為建立五權分工合作的新政府制度，補救三權分立的缺點。形式上為《中華民國憲法》採用，在國民大會下設立五院。《中華民國憲法》在民國36年頒布後，五院成為中華民國政府的最高層級機關，持續迄今。

　　國民大會擁有任免權、通否權(通過權、否決權)、監督權、創制權，但自2005年6月7日廢除國民大會後，執掌改由立法院和公民投票來行使。

五院	行使之權力
立法院	立法權、審核權、提案權、人事同意權、質詢權、不信任權
司法院	審判權、懲戒權、憲法解釋權、司法行政權
行政院	行政權、法律、預算、條約、宣戰提案權
考試院	公務人員考核權、撤裁權
監察院	彈劾權、糾舉權、審計權

中華民國行政區等級

直轄市	省		福建
臺北市、新北市、桃園市、臺中市、臺南市、高雄市	臺灣本島		福建
	市	縣	縣
	基隆市、新竹市、嘉義市	新竹縣、苗栗縣、彰化縣、南投縣、雲林縣、嘉義縣、屏東縣、宜蘭縣、花蓮縣、臺東縣、澎湖縣	金門縣(金門) 連江縣(馬祖)

註1.東沙群島與南沙群島之太平島、中洲礁隸屬於高雄市旗津區中興里。

註2.釣魚臺列嶼在行政上劃歸宜蘭縣頭城鎮，但與日本存在主權爭議，故未實際管轄。

註3.烏坵原屬福建省莆田縣，暫委由金門縣管轄。

註4.連江縣統轄範圍僅馬祖列島，常以馬祖稱之。實際上列島中各島群原並非同一縣，各分屬福建省羅源縣、連江縣、長樂縣，僅暫統合為一縣管轄。

 ABOUT CHINA **中華人民共和國行使之權力**

2018年國家權力金字塔	代表人
國家元首	習近平
國務院 / 行政權	李克強
中共中央總書記 / 黨、政、軍實際領導人	習近平
全國人大常委會委員長 / 解釋憲法、立法、監督憲法實施	栗戰書
全國政協主席 / 政治協商、民主監督、參政議政	汪洋

相關機關	對象
最高國家權力機關	全國人民代表大會
最高國家權力機關的常設機關	全國人民代表大會常務委員會
最高行政機關	國務院(中央人民政府)
最高軍事機關	中央軍事委員會
最高審判機關	最高人民法院
最高檢察機關	最高人民檢察院

註：每年3月份，全國人民代表大會和中國人民政治協商會議會先後召開全體會議一次，每5年稱為一屆，每年會議
稱X屆X次會議。1949年成立的一屆全國政協，選舉產生了中央政府，直至1954年第一屆人大開幕。最近一次
全國人民代表大會於2018年舉行。

中華人民共和國行政區等級

直轄市	省級	副省級市	自治區
北京	河北省、山西省、遼寧省、	哈爾濱、長春、瀋陽、	內蒙古自治區
上海	吉林省、黑龍江省、江蘇省、	大連、濟南、青島、	廣西壯族自治區
天津	浙江省、安徽省、福建省、	西安、成都、武漢、	彭西藏自治區
重慶	江西省、山東省、河南省、	南京、杭州、寧波、	寧夏回族自治區
	湖北省 湖南省、廣東省、	廈門、廣州、深圳	新疆維吾爾族自治區
	海南省、四川省、貴州省、		
	雲南省、陝西省、甘肅省、		
	青海省、香港特別行政區、		
	澳門特別行政區		

兩岸政治、文化比較

項目	中華民國	中華人民共和國
國家憲法	中華民國憲法	中華人民共和國憲法
國家結構形式	單一制	單一制
國家政權	自由民主制、共和立憲制	社會主義國家
政治體制	偏向總統制的雙首長制	代議制、議行合一、民主集中制、人民共和國、一黨執政國家、共產主義
法律體系	歐陸法系	歐陸法系

兩岸經濟實力比較　　2017 年國際貨幣基金／統計

項目	中華民國	中華人民共和國
GDP(PPP) 值為總計	1,177,052百萬美元(第22名)	23,194,411百萬美元(第1名)
GDP(PPP) 值為人均	49,825美元(第19名)	16,624美元(第79名)
GDP(國際匯率) 值為總計	5714億萬美元(第22名)	12兆0146億萬美元(第2名)
GDP(國際匯率) 值為人均	24,577美元(第33名)	8,643美元(第71名)
貨幣單位	新臺幣 (TWD/NT$)	人民幣 (CNY/¥)
中央銀行	中央銀行	中國人民銀行

兩岸人民生活比較　　2018 年／統計

項目	中華民國	中華人民共和國
總人口	23,571,990人 (世界第56名)	1,390,080,000人 (世界第1名)
人口密度	651/km² (世界第9名)	145/km² (世界第83名)

領導人薪資

遊客到各國旅遊時，總喜歡比較該國公務人員的薪水與我國國民所得及生活水準。在臺灣，如果是高階公務員或首長，除薪水外還會有特別費或特支費...

- 總統
- 立法委員
- 直轄市長(同部會首長)
- 五院院長

■ $476,169　■ $314,330　■ $190,000　■ $179,520

ABOUT TAIWAN 臺灣總統薪事知多少

2008年馬英九總統上任時，月薪約新臺幣84萬元，總統府方面每年另編列新臺幣5000萬元的國務機要費供總統使用。至於在官邸的修繕，則由總統府另外編列預算。

總統出訪他國時，主要由外交部買單，在國內則由軍方提供噴射客機與直昇機各一架。至於臺灣各級政府官員，包含五院院長在內及縣市長都有特支費，公務支出則另編預算。

總統薪水小故事

2000年陳水扁總統上任後，為體民所苦自動要求薪水減半。當時總統月薪為新臺幣82.2萬元，減半後每月領新臺幣44.88萬元。由於陳總統減薪屬於自願性質，並未透過修法的方式處理，所以馬總統上任後依法領全薪新臺幣84.83萬元/月。後因633政策失靈，馬總統最終仍實現減薪一半的諾言。2012年總統實領薪資約新臺幣630萬元。

ABOUT CHINA 中國大陸領導人薪資

中國大陸領導人的薪資一直是個謎。從小道消息判斷，韓國《朝鮮日報》2012年指出，身兼中國國家主席和中央軍委主席的胡錦濤，月薪為人民幣2萬1,119元(約新臺幣10萬元)；香港前特首2011年7月起減薪至年薪35.1萬元港幣(約新臺幣137萬元)。

雖然中國大陸領導人薪水較少，但大從軍委主席、國家主席，小至班長的住房、專車、差旅等皆屬「公費」。

目前全球元首薪資排名第一的是新加坡總理李顯龍，年薪為220萬新幣(約170萬美元)；香港特首年薪55萬美元排名世界第二；美國總統唐納·川普年薪約40萬美元。

臺灣歷任總統

	任職時間	國際要事	兩岸要事	政治	經濟
蔣中正	1950/3~1975/4 (第一~五任)	▶ 鞏固外交 ▶ 民國60年退出聯合國	▶ 軍事對抗	▶ 戒嚴與動員戡亂體制 ▶ 民國39年縣市地方自治	▶ 土地改革 ▶ 進口替代 ▶ 出口導向 ▶ 十大建設
蔣經國	1978/5~1988/1 (第六、七任)	▶ 彈性外交 ▶ 民國68年臺美斷交	▶ 政治對峙 ▶ 民國76年開放大陸探親	▶ 戒嚴與動員戡亂體制 ▶ 民國76年解除戒嚴	▶ 民國69年新竹科學園區成立,發展高科技產業
李登輝	1990/5~2000/5 (第八、九任)	▶ 務實外交	▶ 民間交流 ▶ 民國80年終止動員戡亂時期	▶ 中央民代改選 ▶ 省長、直轄市長民選 ▶ 總統民選	▶ 經濟自由、國際化 ▶ 民國80年加入亞太經合會
陳水扁	2000/5~2008/5 (第十、十一任)	▶ 全民外交	▶ 民國90年開放小三通	▶ 民國89年第一次政黨輪替	▶ 民國91年加入WTO
馬英九	2008/5~2016/5 (第十二、十三任)	▶ 活路外交	▶ 民國97年開放兩岸直航	▶ 民國97年第二次政黨輪替	▶ 與中共簽訂ECFA ▶ 文化與都市更新
蔡英文	2016/5~現今 (第十四任至今)	▶ 全臺灣首位女性元首 ▶ 踏實外交	—	▶ 民國105年第三次政黨輪替	▶ 推動新南向政策

中國大陸歷任領導人

	任職時間	國際要事	兩岸要事	政治	經濟
毛澤東	1949/10~1976/8 (第一代)	▶ 中蘇關係破裂	▶ 軍事對抗	▶ 大躍進 ▶ 反右運動 ▶ 四清運動 ▶ 文化大革命	▶ 大煉鋼鐵運動 ▶ 農業基礎設施建設
鄧小平	1981/6~1989/11 (第二代)	▶ 積極外交 ▶ 1971年加入聯合國	▶ 一國兩制	▶ 改革開放 ▶ 南巡講話 ▶ 中國特色社會主義	▶ 農業、工業、科技與國防的四個現代化的經濟建設 ▶ 建立經濟特區,吸引外國企業投資
江澤民	1989/11~2004/9 (第三代)	▶ 極力推動中美關係發展	▶ 辜汪會談、江八點 ▶ 千島湖事件兩岸關係受衝擊	▶ 任內並無進一步重大政治改革,唯離任前發佈「三個代表」理論,顯示中共繼續改革的決心	▶ 加入WTO
胡錦濤	2004/9~2012/11 (第四代)	▶ SARS危機 ▶ 全方位外交	▶ 結束國共對立關係 ▶ 反分裂國家法	▶ 落實科學發展觀 ▶ 以鄧小平理論,解放思想,改革開放	▶ 兩岸經貿論談
習近平	2012/11~現今 (第五代至今)	▶ 大國外交	▶ 九二共識 ▶ 和平統一、一國兩制	▶ 新南巡,支持更開放政策 ▶ 習近平新時代中國特色社會主義思想	▶ 推動建設持久和平、普遍安全、共同繁榮

兩岸用語大不同

懂得中國大陸用語，帶團才不會鬧笑話

臺灣用語	中國大陸用語
交通	
公車	公交车
計程車	出租车、的士
資訊	信息
捷運	地铁、轻轨或城铁
遊覽車	旅游大巴
機車	摩托车
中型客車	面包车、中巴
轎車	私家车
腳踏車 單車	自行车
公車站	公交站
轉運站	换乘站
月臺	站台
搭乘計程車	打的(打D、打车)
司機	司机、师傅、驾驶员
行人徒步區	步行街
餐飲	
豬腳	豬手
路邊攤	地摊、排档
餐廳	酒家
古早味	传统风味
包廂	包间、包房
地方小吃	风味小吃
鋁箔包	软包装
調理包	方便菜、软罐头
有機食品	绿色食品
便當	盒饭 餐盒
宵夜	夜宵
免洗筷子	一次性筷子
大紅豆	红腰豆
馬鈴薯	土豆
糯米	江米
白花椰菜	菜花、椰菜花
奇異果	猕猴桃
芭樂	番石榴
綠花椰菜	西兰花
柳丁	橙
高麗菜 甘藍菜	洋白菜、圆白菜
鳳梨	波萝
番茄	西红柿
蚵仔	厉煌
豬肉	大手
鮭魚	三文鱼

臺灣用語	中國大陸用語
鯧魚	静鱼、平鱼
白飯	米饭
鮪魚	金鎗鱼、吞拿鱼
味增湯	酱汤
茶碗蒸	鸡蛋羹
沙拉	沙律
薯條 / 洋芋片	土豆条 / 土豆片
冰淇淋	冰糕
冰棒	冰棍、棒冰
冷飲	冻饮
柳丁汁	橙子汁
優酪乳	酸奶 酸牛奶
生啤酒	扎啤、生啤
冰啤酒	冻啤酒
口香糖	口胶
易開罐	易拉罐、两片罐
開瓶器	起瓶盖器
泡麵、速食麵	方便面、生力面
刮鬍刀	剃须刀
吹風機	电吹风
免洗杯	一次性杯子
去光水	洗甲水
優酪乳	酸奶
離宿(退房)	离店
洗面乳	洗面奶
購物	
保存期限	保值期、合格限期
專賣店	专业店
量販	卖大号、卖大户
便利商店	便利店
7-11	七十一
唱片行	音像店
專櫃	引厂进站
攤位	摊档
耐吉(NIKE)	耐克
新力(SONY)	索尼
髮夾	发卡
成衣	成服
光碟	光盘
精品	奢侈品
個人電腦(PC)	个人机
筆記型電腦	笔记本
賓士	奔驰

臺灣用語	中國大陸用語
住宿	
洗手間	卫生间
觀光旅館(大飯店)	旅馆、宾馆、酒店
櫃臺	总臺、前臺
Morning Call	叫早
雙人房	标准间、标间
牙刷 牙膏	牙具
寬頻網路	宽带
冷氣	空调
大廳	大堂
洗髮精	洗发水、香波
塑膠袋	塑料带
零錢	散钱
熱門商品	俏货、紧俏商品
瑕疵品	残次品
女生	妹、靓女、姑娘
主管、長官	领导
交通義警	交通协管员
在地人	当地人
老婆	爱人、太太、媳婦兒
服務生	服务员
常客　老顧客	回头客
殘障者	残疾人、伤残、病残
辦公大樓	写字楼
警察	公安
打簡訊	发信息
國際電話預付卡	IP卡
儲值卡	充值卡
原子筆	圆珠笔
不客氣	甭客气、没事
公德心	精神文明、公德
心理準備	思想准备
數位相機	数码相机
錄影機	摄像机、录像机
刷卡	拉卡
便宜	平价、廉宜
沒問題	没事兒
品質	质量
降價	砍价、削价
缺貨	脱销、缺售、脱木当
討價還價(殺價)	砍价、讲价
售價	销价
備份	后备
道地	地道
社區	小区
電話費	話費
生活	
中原標準時間	北京时间
正體字	繁体字
國語	普通話

臺灣用語	中國大陸用語
颱風	热带风暴
警察	公安、警察、城管
計畫	計劃
公尺	米
水準	水平、檔次
可以	行
好棒	雷锋(好样的)
早安	早上好
偵測	檢測
客滿　擁擠	紧张
很	挺
很紅	很火
很厲害　很任性	牛
重	沉
發票	小票
轉運站	換乘站、中轉站
貨櫃	集装箱
軟體	軟件
交流道	立交道
電聯車	電動車組
管道	渠道
很厲害	大腕
警衛	保安
暴發戶	冒富、土豪
太空人	航天員
達文西	達芬奇
急病救護	
A肝、B肝、C肝	甲肝、乙肝、丙肝
傷口	創面
打點滴	输液
OK绷	創可貼
休閒玩樂	
CD	声碟、激光唱盘
三溫暖	桑拿
水療SPA	浴疗、SPA水疗
部落格	博客
網咖	网吧
纜車	索道、缆车
腳底按摩	洗脚、足浴、足疗
高空彈跳	蹦極
紐西蘭	新西蘭
雪梨	悉尼
北韓	朝鲜
杜拜	迪拜

兩岸之間還有哪些差異

兩岸除了用語有差異外,文字的讀法、用法及拼法略有不同,導遊需了解之間的差異,在與遊客溝通、互動或交待事項時才不會造成誤會

讀音差異

　　除了臺灣及中國大陸說華語外,有許多國家亦使用華語,例如香港、新加坡及馬來西亞等。在臺灣,小學生或幼稚園的兒童,會先學習注音符號,再學習漢字。在生活中,如遇生僻字亦會用注音符號來標注,所以臺灣人普遍看得懂注音符號;而中國大陸則使用漢語拼音。

　　1912年,中華民國教育部通過「採用注音字母案」,1913年教育部召開讀音統一會,制定「注音字母」,並於1918年由北洋政府教育部發佈,目前計有37個字母。中華民國以此為國語主要拼讀工具,也是小學國語教育必修內容。而中國大陸自1958年推行漢語拼音方案後停止使用,目前臺灣亦開始推行漢語拼音。

小提示

臺灣在關於拼音的教育是想該沿習注音符號還是提倡羅馬拼音,或是推行漢語拼音的制度上,曾有過一系列的改革。目前在閩南語、客家語和原住民語言的教科書,除了注音符號外,亦編入羅馬拼音,而教育部在民國91年頒布中文譯音使用原則,便開始推行漢語拼音。

常見讀音差異整理表

臺灣慣用讀音	大陸慣用讀音
堤(ㄊㄧˊ)防	堤(ㄉㄧ)防
液(ㄧˋ)體	液(ㄧㄝˋ)體
大廈(ㄒㄧㄚˋ)	大廈(ㄕㄚˋ)
企(ㄑㄧˋ)業	企(ㄑㄧˇ)業
混淆(ㄧㄠˊ)	混淆(ㄒㄧㄠˊ)
微(ㄨㄟˊ)博	微(ㄨㄟ)博

節慶之差異

　　中國大陸、香港、澳門及臺灣,均為華人聚居之地,有其共同的淵源,但因歷史因素,四地分治多年,其歷史、節日各有異同:

節日	臺灣	大陸	國際
兒童節	4月4日	6月1日	
父親節	8月8日	6月的第3個星期日	
青年節	3月29日	5月4日	8月12日
教師節	9月28日	9月10日	10月5日

註:本表之國際節日表示大部分之國家

用語意義之不同

在臺灣稱呼女士時，習慣稱未婚女性或年輕女子為「小姐」，但小姐在大陸卻是指在特種營業場所上班的女服務生，所以在稱呼女士時(尤其是大陸女性遊客)，最好使用姑娘來稱呼為佳。此外，「阿姨」一詞也是有所差異，在中國大陸(尤其是上海)多指幫佣的女士。

臺灣人常用「窩心」來形容體貼、感動的舉動，但在大陸部分地區則指因受到委屈或侮辱後不能表白或發洩而心中苦悶。

「搞」、「爽」在臺灣通常被列為不雅的文字，但在中國大陸卻普遍被使用。如「打掃衛生」大陸人會說「搞衛生」，「企劃計畫」會說成「搞個計畫」，指進行某件事物的意思；而「爽」在中國大陸則有明朗、暢快或舒適的意思。

小提示

關於兩岸用語的差異，可上「中華語文知識庫」之官方網站查詢。

常見中國大陸流行用語

- ▶ 牛逼：稱讚某個人或者事物很強、很厲害，在以北京為中心的中國華北地區十分常用，由於詞源不雅，在中國大陸常簡稱「牛」。
- ▶ 一鍋煮：指不分種類，對一切事物或人，做相同的處理。
- ▶ 臺胞：中國大陸人民對居住在臺灣地區人民的稱呼。
- ▶ 北大荒人：指開發與建設北大荒(大陸黑龍江省東部地區)的人，後引申為不怕困難、勇於克服艱苦的開拓者。
- ▶ 給力：很精彩、很棒之意。
- ▶ 雙佳節：同一星期裡出現兩個節日。
- ▶ 打板子：批評和處罰之意。
- ▶ 打招呼：事先通知或關照之意。
- ▶ 矛盾上交：指下級把處理不了的事情交給上級處理。
- ▶ 外找兒：兼差獲取報酬，又稱外快。
- ▶ 巧幹：辦事靈活、有想法，能用最少的力氣達到最大的效果。
- ▶ 辛苦費：聘請人勞動或服務之報酬。
- ▶ 歸口：將事物按性質分門別類。
- ▶ 拋拋族：指任意拋丟垃圾的人。
- ▶ 客飯：講求快速、平價，且以一定分量售出的飯菜。

Q 臺灣有哪些有名的小吃？

臺灣的夜市生活，一直是外國觀光客必去的行程，各式各樣道地的美食，總能展現出各地獨特的生活特色。到底這些特色小吃是如何發展而來...

臺灣小吃的由來

臺灣小吃之所以發達，有其悠久的歷史背景。自清代開始，漢人自閩粵來臺開墾，耗費大量勞力於耕耘，於是小吃商販趁機挑著各式各樣冷熱小吃到田邊及山邊販賣吃食，供開墾者食用。每逢地方廟會人潮聚集，小吃業者便會蜂擁而至，攤商聚合成市，如同中國大陸地區一樣，形成了漢文化中特有的廟市文化，「夜市」便是由此發展而來。

臺灣在各地區都有夜市，即便是在偏遠的鄉村也有定期的夜市，已成為民眾的生活中心及特有的文化現象。近年來，隨著都市的發展，大型百貨公司亦多規劃小吃街樓層，除享受冷氣，避免日曬雨淋外，小吃進而被賦與現代化的意義。現今，在臺灣，小吃並不再只是三餐間的填充物，也成為正餐的一種飲食。

臺灣特色小吃

臺灣各地小吃都有其代表特性，其中，以臺南的小吃最有名氣。臺南小吃是從明鄭時期留下的閩南口味，至中期融合日治時期的日本料理口味，到1949年國共內戰後，大量中國大陸各省的移民來到臺灣，帶入其家鄉的口味。

這些各地傳統的口味傳入臺灣後，與舊有的飲食文化相互影響，融合出新的獨特口味小吃，也豐富了臺灣的飲食文化，進而發展出各式的夜市美食，如蚵仔煎、蚵仔麵線、臭豆腐、炒米粉、大餅包小餅、萬巒豬腳、大腸蚵仔麵線、甜不辣、臺南擔仔麵、潤餅、魚丸湯、筒仔米糕、花枝羹、東山鴨頭、肉圓、滷肉飯、雞肉飯、棺材板、麻油雞、烤香腸、水煎包、蔥油餅、車輪餅、虱目魚羹等；飲品方面則有珍珠奶茶、愛玉、燒仙草、剉冰及各式果汁等，皆為臺灣獨特的風味小吃，物美價廉，還能品嚐出當地的人文特色。

以「臭」聞名的臭豆腐由來

相傳在清康熙年間，一位名叫王致和的商人，在北京前門外延壽街開了一家豆腐坊。一年夏天，王致和為了兒子娶媳婦等著用錢，就讓全家人拼命地做豆腐。說也不巧，做得最多的那天買的人卻最少，大熱的天，眼看著豆腐就要變質，王致和急得汗珠直滾，當汗珠流到嘴裏，一股鹹絲絲的味兒，使他想到了鹽。他懷著僥倖心理，端出鹽罐往所有的豆腐上都撒了一些，為了減除異味，還撒上一些花椒粉，然後放入後堂。

幾天後，店堂裏飄逸著一股異樣的氣味，王致和信手拿起一塊放到嘴裏一嚐，驚覺從沒嚐過這般美味，於是喜出望外，立刻發動全家大小，把發臭的豆腐全搬出店外叫賣。由於民眾從未見過這種豆腐，有的出於好奇買幾塊回去，有的嚐過之後，雖感臭氣不雅，但覺味道絕佳，結果一傳十，十傳百，不到一上午，臭豆腐全部售賣一空。

到了清末，這件事傳進慈禧太后的耳裡，有一日她半夜用膳，忽然要吃臭豆腐，便立即遣人到坊間豆腐店買臭豆腐，結果大嘆其美味，而賜名為「御青方」。自此之後，臭豆腐聲名大噪並流傳自今。

棺材板的由來

日據時期，有位許六一先生被派到南洋當軍伕，光復回國後，就在沙卡里巴開店賣鱔魚意麵及八寶滷飯。美軍來臺後，許六一突發奇想，找來做西餐的昔日軍伕同伴合做西式餐點。

有一回，許六一的教授朋友到店裡指名要吃些不同口味的點心，許六一便以西式酥盒的做法，改良成雞肝加墨魚的雞肝板客，結果教授吃了連連叫好。然而這道點心洋名長又難記，教授開玩笑說，點心中央挖空，內裝雞肝，模樣有如棺板，就叫它「棺材板」吧！至此之後，每次上門總是不諱言地點名要吃棺材板，因而引起旁人的注意，由於香味加上好奇心，於是也跟著點。直至民國48年，赤嵌樓點心店才正式掛出「棺材板」三個字的招牌。

蚵仔煎的由來

臺灣許多的小吃，其實是先民在困苦之時，因無法飽食下所發明的替代糧食，是一種貧苦生活的象徵，相傳蚵仔煎就是在貧窮社會之下所發明的創意料理。

關於蚵仔煎的起源，相傳在西元1661年時，荷蘭軍隊占領臺南，鄭成功從鹿耳門率兵攻入，意欲收復失土，鄭軍勢如破竹大敗荷軍，於是荷軍一怒之下，把米糧全都藏匿起來，鄭軍在缺糧之餘急中生智，索性就地取材，將當時臺南沿海灘岸上盛產的牡蠣、番薯粉混合加水和一和煎炸成一種既充饑又美味的副食品，想不到竟流傳後世，成了風靡全省的小吃。

現今在臺灣，除了蚵仔煎之外，還有蝦仁煎、蟹肉煎、花枝煎、綜合煎、雙蛋煎(只有蛋沒有海鮮)、牛肉煎、羊肉煎等口味，因此，饕客可有不同口味的選擇。

「度小月」擔仔麵的由來

關於擔仔麵的由來，較早的文獻記載是由詩人及銀行家陳逢源(1893~1983年)，描寫日治時期在臺南市水仙宮的廟前小吃。

據說有位賣擔仔麵的「芋仔」，每晚7時至10時擺攤，在麵攤的燈籠下，蹲著許多的紳士、文人及商賈吃著麵。而這位芋仔，其實就是臺南「度小月」、「洪芋頭」擔仔麵的開創者—洪芋頭。

根據店家的說法，洪芋頭在清朝末年從中國福建漳州來臺，並在臺南落腳，靠以捕魚維生。每到秋冬無法出海捕魚時，便改以賣麵彌補家計，以度過不能捕魚的小月，因而有「度小月」擔仔麵的名號。

誰研發了「珍珠奶茶」

臺灣有二間店宣稱是珍珠奶茶發明者，一說是臺中市的春水堂創辦者—劉漢介，於1983年開始實驗製作珍珠奶茶，最後由店內職員林秀慧調製成功。當時調配的材料為水果、糖漿、糖漬地瓜和粉圓。

春水堂推出的奶茶，剛開始並不受到歡迎，在偶然機緣下，經一家日本電視節目的訪問後聲名大噪(春水堂也宣稱泡沫紅

茶為其所發明)。另一說則是臺南市翰林茶館的涂宗和先生所發明，據稱他是在1987年，於鴨母寮市場見得白色粉圓而得到的靈感。故早期的珍珠為白色，後才改為黑色今貌。不過，為了爭奪誰是發明珍珠奶茶的創始者，春水堂和翰林茶館曾互相告到法院；也因為這兩家店皆未申請專利權或商標權，使得珍珠奶茶成為臺灣最具代表性的國民飲料。

至於比黑粉圓更大的「波霸奶茶」稱號的由來，則是起源於民國77年，位於臺南市海安路的「草蜢」泡沫紅茶店，藉當年女星葉子媚名氣而來，當時在臺南造成極大旋風，瞬間向全省各地擴展。

天婦羅 vs. 甜不辣

日本的天婦羅其實是葡萄牙語音譯，亦寫作「天麩羅」、「天ぷら」，為日本戰國時代末期，由外國傳到日本的「南蠻料理」。

天婦羅在日本有兩種含意，一是指將食材沾裹麵衣下鍋油炸而成的食物；一則是將魚肉打成魚漿後再將其塑形，下鍋油炸成的食物，風貌多變讓人目不暇給。

450年前，葡萄牙人由九州登陸後傳給日本人，而天婦羅的發音即由葡萄牙語「temperado」轉化而來，意為食物調理的意義。除此之外，還有許多不同的說法，有一說來自義大利文，天主教的星期五(耶穌昇天日)，在這天不能吃肉，只吃魚肉與雞蛋，因此魚肉炸物稱為天婦羅。相傳當時至日本傳教的葡萄牙傳教士，為了吸收更多的教徒，傳教士們將製作好的魚漿料理擺在寺廟前，口中高喊「Temple(寺廟)」，幾經日本人的口頭傳誦演變為「Tempure(天婦羅)」。

而天婦羅飄洋過海傳到了臺灣，依據臺灣風俗民情又轉換成另一新的面貌，甚至連稱呼都被臺灣人更名為較具鄉土味的「甜不辣」。

國宴小吃

「國宴」是國家元首或政府招待國賓、貴賓，或在重要節日為招待各界人士而舉行的正式宴會。國宴菜譜的制定，以清淡及高規格的葷素做搭配，並以禮儀性重為原則。

臺灣從兩蔣威權時代至解嚴後民主意識高漲，政治的轉變在國宴菜單及菜色上表露無遺，亦可看出我國飲食文化的變遷。例如，威權時代為表現富裕的表象，燕窩、排翅不可少，豐富菜色的最後，一定會有包子或麵點，藉以顯示人民因歷經戰爭之苦，對一般食物的恐懼。

在飲食文化上，從臺灣歷屆總統的國宴菜單可看出，臺灣國宴隨著執政者的風格而呈現其政治意涵。例如，蔣中正及蔣經國先生時期，國宴菜色展現中國飲食文化的特色，例如以川揚菜為主，且以包子、饅頭作結尾，惟至陳水扁總統上任後，國宴舉辦出現革命性的改變，無論是地點、菜色、行程及賓客邀請等，與過去有極大不同。其中，最大的改變是將國宴移往臺北以外的全國各地舉辦，不僅彰顯政府對城鄉均衡發展的重視，也藉此宣揚各地方發展的成果與特色。

陳水扁時代，國宴以「深入民間」為第一要務，國宴派頭不再，尊榮感也降低，不僅地點從圓山飯店、臺北賓館、中正紀念堂等正統地點「出走」到各地知名餐館、學校等，國宴菜單本土味濃厚，許多本土食材及家鄉小吃都躍上國宴舞臺。例如，高雄國宴吃美濃粄條、烏魚子；宜蘭國宴則有糕渣、鴨賞；另外，嘉義雞肉飯、新竹米粉及貢丸、臺南碗粿、甲仙芋頭等都曾登上國宴菜單。

全國各地舉辦國宴，以政府的力量向外國人介紹臺灣各地的美食，不但能讓外賓對我國的風土民情與地方特色有更進一步的了解，各縣市同時成為國宴主角，站上外交第一線，讓臺灣不同族群的飲食及其文化，有機會在國際場合中亮相，進而提昇知名度。

「豆腐」是誰發明的

1960年間，在河南密縣打虎亭曾發掘兩座漢墓。其中，發現一片大面積的畫像石上有豆腐坊石刻。這是一幅把豆類進行加工，再製成副食品的生產圖像。因此，考古專家認為，中國豆腐的製作不晚於東漢末期。

淮南堂是淮南一家豆腐坊的名字，據傳原是為紀念豆腐的發明人—漢代淮南王劉安。奇怪的是，淮南王怎麼會發明豆腐呢？相傳當年劉邦之孫淮南王劉安為求長生不老之藥，在安徽壽縣八公山以黃豆、鹽滷等物煉丹，朝夕修煉，而陪伴他的僧道，為了改善生活，悉心研製出鮮美的豆腐，並獻給劉安享用。結果劉安一嚐，大嘆好吃，於是下令大量製作，而豆腐的發明權便記在淮南王劉安的名下了！

「深坑豆腐」為什麼有名

臺灣以深坑的豆腐聞名全臺，主要特色在於豆腐是純手工製作，加上深坑的水質甘甜、不含鐵質，故製成的豆腐芬芳細緻。並遵循歷代流傳的「鹽滷法」釀製，以木炭燃燒加溫，製作出柔嫩又耐煮的鹽滷豆腐，略帶焦味，風味相當獨特。

臭豆腐為中國民間的特色發酵製品，流傳於大中華圈及世界其他地方，其製作方式及食用方法均有相當大的差異。許多地區會使用油炸的方式食用，而臺灣攤販販賣的臭豆腐，則習慣搭配酸甜不辣的臺式泡菜，是常見的吃法，甚至更發展出麻辣臭豆腐、炭烤臭豆腐及麻辣臭臭鍋等。

小提示

> 介紹炭烤臭豆腐，不一定只能到深坑，現在，在士林夜市裡就可以品嚐的到這項銅板美食囉！

炭烤臭豆腐亦為深坑的特色名產之一。其作法為：先將豆腐用竹籤穿過，塗抹烤肉醬後，置於炭火上烤數分鐘，使豆腐呈現外皮酥脆，內裡鬆軟入口即化。由於大量的調味醬，使臭豆腐原本的氣味被覆蓋許多，非常值得推薦給初次嘗試臭豆腐的遊客！

「吃豆腐」一詞的由來

白如純玉，細若凝脂的豆腐問世後，很快成為老百姓喜愛的小吃。當時長安街上有對夫妻開了一間豆腐小店，老闆娘本來就漂亮，加上常食有美容功能的豆腐，於是有「豆腐西施」美稱。

為招徠顧客，豆腐西施難免有賣弄風情之舉，引得周圍男人老以「吃豆腐」為名趁機與老闆娘調情。於是，醋海翻波的老婆們經常以「你今天又去吃豆腐了？」來訓斥丈夫。演變至今，「吃豆腐」一詞亦成為男人輕薄女人的代名詞。

Ｑ 蚵仔煎的做法

蚵仔煎是臺灣有名的小吃之一，無論在臺灣何處都見得到它的縱影，尤其是夜市，雖然中國大陸少許沿海地區的城市也有類似蚵仔煎的小吃，但其他多數的城市卻見不到這項美味餐點，所以遊客們常問起究竟蚵仔煎是如何製成...

好吃的關鍵

蚵仔煎為何如此受臺灣人喜愛，除了香酥的餅皮之外，醬汁更是不可或缺的一環。在臺灣，許多的人氣店家就是以獨門醬汁讓饕客們趨之若鶩、爭相購買。

值得一提的是，由於臺灣的蚵仔煎發源於中南部，而中南部的口味都稍微偏甜，所以在臺灣吃到的蚵仔煎，醬料上幾乎都是偏甜，而這獨特的吃法，在中國大陸並不常見，導遊不妨可以推薦給遊客嚐鮮。

牡蠣煎蛋

牡蠣煎蛋有點類似蚵仔煎的小吃，除了蚵仔、雞蛋及青菜之外還會加入香菇及洋蔥等其它食材，也有很多資料顯示蚵仔煎原為福建、泉州及廈門等沿海地區的著名小吃，故臺灣的蚵仔煎很有可能是在漢人遷臺時所流傳下來的美食，但現今的牡蠣煎蛋與臺灣蚵仔煎仍有些許不同的地方。

材料及製作流程

食材	份量
地瓜粉	100公克
太白粉	15公克
水	2杯(量米杯)
蚵仔	200公克
雞蛋	2顆
小白菜	150公克
醬汁	適量

❶ 將鮮蚵洗淨並瀝乾，小白菜洗淨後切段備用。

❷ 地瓜粉、太白粉混合加入水、加入少許調味料或鹽巴攪拌均勻成粉漿，靜置20分鐘備用。

❸ 熱平底鍋倒入適量的油，放入蚵仔煎一下後再淋上粉漿稍微煎一下，再加入蛋液及小白菜。

❹ 煎到金黃色後翻面直至兩面呈金黃色即可盛盤。

❺ 依個人喜愛淋入現成醬汁(甜辣醬或海山醬)或自製醬汁。

茶葉蛋好吃的秘訣

來到南投日月潭，別忘了一定要吃全臺最好吃的日月潭茶葉蛋。在這裡，有一攤賣了50年的「阿婆茶葉蛋」與後起之秀「所長茶葉蛋」，各有特色。

玄光寺山腳下渡船口旁的阿婆茶葉蛋

阿婆茶葉蛋滋味甘香、蛋白滑嫩、蛋黃鬆綿，即使放涼再吃，依舊可品嚐出醇厚茶香帶來的獨特後味。

據了解，阿婆使用日月潭魚池三寶中的「阿薩姆紅茶及香菇」來滷製茶葉蛋。先用紅茶及鹽將蛋煮熟後放涼，再將茶水倒出，放入香菇及茶湯慢煮6小時至入味，從蛋殼上的裂紋可判斷滷料已甘香入味。

阿婆平均一天可賣出1000多顆茶葉蛋，假日則超過2000顆蛋，已成為當地特產。

向山遊客中心所長茶葉蛋

所長茶葉蛋是源自於臺南縣新化警分局知義派出所長廖世華的私門手藝。他以醬油、滷包、可樂、中藥包和水混和的滷汁來滷製雞蛋，經過24小時的滷製、晾冷、冷藏再續滷24小時的繁複步驟。過程中，讓蛋熱漲冷縮，不僅能讓茶葉蛋入味，也使蛋的口感更Q彈。

茶葉蛋的製作流程

❶ 選蛋大小適中，太大無法入味，大多數人會選擇雞蛋。

❷ 水煮。

❸ 冷卻。

❹ 蛋殼敲裂(否則只有茶葉蛋殼有味道，煮不出入味的茶葉蛋)。

❺ 滷煮時用文火，經過數小時後，滷料才能逐漸進入蛋中，若時間不夠，可能只有染色，無法入味。

滷料一般包含烏龍茶葉、紅茶碎茶葉、八角數粒、山椒適量、醬油適量、鹽適量。綠茶因有苦味，不宜放入。由於茶葉中除含有生物鹼外，還有酸化物質會與蛋中的鐵元素結合，可能對胃有一定刺激作用，所以儘管好吃，不建議過量。

小提示

臺灣茶葉蛋＝中國大陸茶雞蛋。

Ⓠ 烏魚子的做法

烏魚子是高雄六合夜市必嚐的美味，還有火炒或燻烤的烏膘與烏腱，配上一杯透心涼的啤酒，簡直人間美味！

烏魚，有「烏金」之稱，產於太平洋、印度洋、大西洋、地中海、黑海等熱帶、亞熱帶及溫帶沿岸水域，每當冬至前後10天，烏魚會來臺做洄游產卵。烏魚在貼近臺灣沿岸期間，其卵巢正值交配前最成熟階段，使臺灣產的烏魚子特別肥大。

根據漁民的說法，烏魚是討海人的情人，每年言而有信一般固定相約見面，所以又叫做「信魚」。近年來，烏魚因經濟價值高，捕撈期短，為因應市場需求，人工養殖大量興起。烏魚苗繁殖必須在具有較高鹽度、有充足而清淨無污染之海、淡水水源之處。

漁民將捕獲的雌性烏魚開膛破肚取出其卵巢，綁線、清洗、去血後鹽漬脫水去腥，經過脫鹽、壓平整形曝曬、陰乾程序，即可製成高價珍貴的烏魚子。

烏魚子品質優劣可從外表來判斷，原則上越大片越高價。好的烏魚子外形美觀，大小厚薄一致，沒有殘肉或其他附著物，卵粒齊整色澤亦黃而有透明感，乾溼度適中，軟硬合宜，風味和口感俱佳。

烏魚子的吃法

烏魚子用米酒塗抹，放置1至2分鐘後放入烤箱烤約3至5分鐘，取出切片即可食用，再配上青蒜、蘿蔔或是水梨風味更佳。或用金門高粱酒浸泡烏魚子約30分鐘，直接利用高粱酒含的酒精成分點火，烤完一面再烤第二面，全程約3分鐘。

烏魚不只雌魚價高，雄魚的精囊(烏膘)、烏魚的胃袋(烏�)，也是一種高級料理和最佳下酒菜。

ⓠ 四川牛肉麵 & 蒙古烤肉

四川牛肉麵及蒙古烤肉皆為臺灣常見的巷弄美食。被冠上四川地名的牛肉麵卻誕生於臺灣，而蒙古地區根本沒有蒙古烤肉

四川牛肉麵

戰後國民政府遷臺，隨著政府來臺的先民們落腳於這寶島上，同時帶來各地的美食，使臺灣除原有的臺菜之外，更融合了中國大陸各省份不同的菜系。1949年，外省老兵因懷念家鄉味而創造出四川牛肉麵，一碗牛肉麵中有故事、劇情、流離的感傷及濃烈的感情，每碗都是鄉愁及歷史的味道，讓人充滿幸福、滿足的感覺。

究竟四川牛肉麵發源於臺灣何地，說法眾說紛紜。歷史學者指出，紅燒牛肉麵的起源可能是在岡山眷村，因此地的居民大多從四川遷來，紅燒牛肉麵可能是從這裡開始流傳。而四川籍老兵改良來自成都「小碗紅湯牛肉」再添入加家鄉辣豆瓣醬，成為臺灣獨特的川味紅燒牛肉麵後便風行全臺，再由退役老兵播佈到臺灣各鄉鎮。

其實不論是否在臺灣，只要是有中國人的地方就少不了牛肉麵，其中又以蘭州的清燉牛肉拉麵最著名。然而，臺灣的「川味紅燒牛肉麵」卻是世界各地無法模仿的，已成為臺灣新的大眾食品。

小提示

當年先民來臺拓墾，牛為主要勞動力，使百姓們幾乎不吃牛肉。但隨著牛肉麵的興起，慢慢地突破這項傳統的禁忌。

小知識

同樣來自外省的美食－永和豆漿

臺灣早期以米為主食，戰後因美援配給大量小麥，加上來自中國大陸北方各省的人士一起將家鄉口味帶進臺灣，「永和豆漿」便是外省老兵為貼補家用，將家鄉經常食用的豆漿、油條、包子、饅頭等做為早餐販賣而大受歡迎。其中又以永和的幾間豆漿店最著名，「永和豆漿」也成為這類型早餐店的代名詞。

蒙古烤肉

聽到「蒙古烤肉」，就會聯想到夜市一攤攤香噴噴、有豐富食材及肉片的「炒肉美食」，其實蒙古烤肉發源地並非在蒙古，甚至料理方式也是用炒的而非烤的。

蒙古烤肉是由原籍北京的吳兆南先生在1951年時所創，這道美食將北京烤肉加以改良，並引進臺灣。起初是在臺北淡水河畔開設烤肉店維生，改良北京的小鍋子烤肉，將鼎爐放大至直徑約雙手張開的寬度，將肉片放在生鐵做的鼎爐上再以長筷子翻攪；而肉品、配料和醬料也變多元，牛羊雞豬肉加上蔬菜，再淋上醬油、麻油、大蒜、辣椒、檸檬汁、鳳梨等十餘種配料。吳兆南先生原先想將此新式料理取名為「北京烤肉」，但聽起來有通共之嫌，叫「北平」也不適合，因而取名「蒙古烤肉」。這道連蒙古人都沒聽過的料理，使得不少蒙古人來到臺灣時，也指定品嚐這道「蒙古烤肉」。

Q 臺灣著名水果小知識

臺灣的水果為什麼好吃？

臺灣因地理位置關係，同時具有副熱帶和熱帶氣候區的優點，加上四周環海、土壤肥沃，使得臺灣無論是在花卉或水果上，都佔有一定的優勢。此外，臺灣非常重視農業的發展，高超的農業生產技術，加上不斷的改良品種，配合推廣精緻農業的成效，使得臺灣能不斷培植出好吃的水果。其中，以鳳梨、楊桃、芭樂、芒果合稱「臺灣水果F4」。

臺灣水果的引進

時期	引進果種
荷蘭	■ 荷蘭豆來自地中海，芒果來自東南亞 ■ 蓮霧來自爪哇、蕃茄來自美洲 ■ 釋迦及甘蔗是由荷蘭人大力引進推廣製糖
清朝	柳橙、葡萄、西瓜、鳳梨是從南美洲→歐洲→東南亞→廣東→引進臺灣
日治	咖啡(荷蘭試種，日本於惠蓀農場大規模栽種)、紅茶(種植於漁池地區)、瓊麻(日治時美國領事引進)、百香果

臺灣特有水果

臺灣地理位置和中國大陸南部沿海緯度相似，所以臺灣有的亞熱帶水果，中國大陸多少都有，差別只在於品種及產量口感不同，但大部分不靠海的遊客依然會對少見的水果有著高度的好奇心。

根據農委會2013年調查顯示，產自臺灣地區進入中國大陸的水果種類共有22項，包含鳳梨、香蕉、釋迦、木瓜、楊桃、芒果、芭樂、蓮霧、檳榔、橘、柚、棗、椰子、枇杷、梅、李、柿子、桃、檸檬、橙、火龍果及哈密瓜。以下針對幾個在中國大陸較少見的水果分別介紹：

鳳梨

鳳梨原產於熱帶南美洲，約在15世紀時印地安傳至中美洲，16世紀末傳至中國、爪哇及菲律賓等。臺灣的鳳梨於清朝末年從中國大陸南方引進，至今已有300多年歷史，而臺灣中南部的丘陵地和山坡地，更是發展鳳梨栽培的最佳產區。

鳳梨名稱的由來，根據《臺灣府誌》記載：「葉薄而闊，而葉緣有刺，果生於葉叢中，果皮似波羅蜜而色黃，味甘而微酸，先端具綠葉一簇，形似鳳尾，故名」(中國大陸稱鳳梨為菠蘿)。而臺灣鳳梨品種可分為在來種、開英種及雜交種。

小知識

❶ 鳳梨目前共有16項品種，但號碼卻缺了臺農9號、10號、12號、14號及15號，其主要原因是鳳梨品種選育時間非常長，好不容易能推出一個新品種，生產者和育種者希望能剔除某些諧音或認為不吉利的數字，才導致品種號碼有不連貫的現象；後來希望編碼具有連貫性，因此從16號鳳梨開始，臺農便依序命名不再跳號了。

❷ 一般人在吃鳳梨時會覺得澀澀或是有咬舌頭的感覺，是因為鳳梨裡的蛋白分解酵素的緣故，鳳梨酵素能幫助肉類消化，所以對消化吸收非常有幫助。鳳梨雖然是很好的水果，可是在吃之前還是要考慮體質問題，如胃潰瘍的人就不適合吃鳳梨；而塗抹少許鹽巴或梅子粉在鳳梨上食用，風味更佳且能避免鳳梨咬舌頭的情況發生。

芭樂

又名番石榴，閩南語稱番石榴為菝仔、林菝仔、那菝仔或那菝；臺灣一般俗寫為芭樂，澳門及珠海一帶舊語又叫作花拈。

番石榴原為熱帶、亞熱帶水果，原產於中美洲墨西哥到南美洲北部，被引入到世界各地的熱帶和亞熱帶地區取果實用來食用。除了臺北之外，現在中國華南地區及四川盆地均有栽培。果皮為淺綠色、脆薄，通常不需削皮即可直接食用。

有些國家會種植、加工和出口番石榴果實而形成規模龐大的產業。而番石榴又分甜味種和酸味種，甜味種糖度高，果肉甜脆，適合鮮食；酸味種可加工製果汁、果醬。尚可鹽漬、甘草漬、製罐、製蜜餞、果乾和製酒；葉片和未熟果曬乾研磨成末，可製成健康食品「菝仔茶」。

番石榴為低熱量、高纖維、水分高，易有飽足感的水果，是糖尿病和減肥者最佳選擇之一。因屬熱帶高維他命C水果，亦為天然美白的聖品，對於牙齦健康也有幫助，是人體攝取維他命C最重要的來源。

番石榴的外皮呈現淡綠色至金黃色的熟度最適中，太過青綠，成熟度不足會有澀味；而外皮粗糙，越呈現凹凸不平的果實品質越佳。

蓮霧

蓮霧最早於17世紀由荷蘭人自熱帶爪哇地區引進臺灣，至今已有300年的歷史。引進後經濟栽培的品種，以果實外皮顏色可分為淡紅色、深紅色、白色、綠色等。蓮霧的自然開花期為2~4月，主要產季在5~7月，而此時臺灣南部因處雨季，高溫多雨會使蓮霧果皮顏色淡、病蟲害又多，不僅栽培成本高，品質也難以達到市場要求，加上夏季水果選擇多，價格低落、不敷成本。

於是臺灣農民研發出利用環刻、淹水、斷根及蓋黑網等逆境處理，使蓮霧花期提早至9~12月，並生產11~3月的冬果蓮霧，使蓮霧品質提高、病蟲害少，涼溫更讓蓮霧果色紅到發黑，甜脆多汁。

蓮霧營養成分含蛋白質、膳食纖維、糖類、維生素B、C等，帶有特殊的香味，是天然的解熱劑。由於含有許多水分，在食療上有解熱、利尿及寧心安神的作用。此外還可治肺燥咳嗽、呃逆不止、痔瘡出血、胃腹脹滿、腸炎痢疾、糖尿病等症。

香蕉

香蕉原種於印度喜馬拉雅山麓，有北蕉、芭蕉、粉蕉、仙人蕉、矮腳蕉、紅皮蕉等種，臺灣栽培香蕉已有200百年以上的歷史。據傳在乾隆年間從福建引進蕉苗開始，只是種植面積不廣，到了日治時代，由於日人嗜食香蕉，在臺灣各地試種，除了中南部外，其他土壤種出香蕉品質味道不甚理想，因此主要產地集中在中南部地區，一般以種北蕉品種為主，中部蕉以內銷為主，南部以外銷為主。

臺灣香蕉的生產據『臺灣農業年表』記載，在1909年始有統計數字出現，即年產香蕉量為6.322公噸。1925年臺灣青果社公司成立後，「臺灣香蕉」開始大量外銷日本，其出口量至1935年已達117.30公噸，1967年更遠達382.051公噸的最高記錄，達到總產量的58%。

研究指出，香蕉富含膳食纖維中的果膠，可促進腸蠕動，使排便順暢，預防便祕，還可預防心血管疾病、癌症、痛風、低血鉀症、癡呆及抑鬱症等功效。

釋迦

原產於熱帶美洲的釋迦，多栽種於熱帶地區，但臺灣卻是目前全世界栽植最多的地方。根據《臺灣府誌》記載，釋迦由荷蘭人引種入臺栽培，因自「番邦」引入，故又稱為「番荔枝」，也因外型像釋迦牟尼佛頭部而得名。

在臺灣，釋迦大多分布於東部及南部，尤其以臺東所種植的釋迦最多，品質最為優良。近年來，農友們也在嘗試新品種的栽植，像是軟枝釋迦、大目釋迦、鳳梨釋迦等。

釋迦含有大量的蛋白質、碳水化合物及維生素C、鉀、鈣、鎂、磷等，營養價值相當高，加上熱量極高，可以有效的補充體力，並具有養顏美容、強健骨骼、增強免疫力等多樣功能，所以無論正餐或是水果都非常合適。但因其糖分極高，減肥和糖尿病患者，不宜多食。

小提示

❶ 位於臺灣高雄市佛教聖地之一的大岡山供奉有釋迦牟尼佛，附近之田寮區與阿蓮區等地有生產釋迦，農民避免因食釋迦而有失虔誠或大大不敬，因此將釋迦果改稱「梨仔」。

❷ 釋迦的選購應以果粒大，果實鱗溝呈乳黃色，果鱗綠中透白帶有果粉，果型圓整，無病蟲害或機斑痕者為優。

百香果

百香果因其花朵盛開時像時鐘表面的刻劃，日本人稱之為「時計草」，臺灣則稱其為「時計果」或「時鐘果」，屬西番蓮科多年生作物，原產於南美洲巴西，最早於1901至1907年間由日本人引入紫色種，目前已成為臺灣低海拔山區野果。因其果汁可散發出香蕉、菠蘿、檸檬、草莓、番桃、石榴等多種水果的濃郁香味而被舉為「百香果」，也是其英文名「Passionfruit」的譯音，在國外還有「果汁之王」、「搖錢樹」等美稱。

百香果汁液富含維他命A、B、C及蛋白質，有生津、解渴、促進食慾的功效。而百香果除鮮食外，可釀酒或製果汁，是夏季生津止渴，清腸開胃的好飲料，汁酸而香味濃，尤具除膩助消化的效果，以汽水沖泡也是一種好飲料。

臺灣百香果大致可歸納為紫色種、黃色種及雜交種。

Q 臺灣的檳榔特色

ABOUT TAIWAN **臺灣特有的檳榔西施文化**

臺灣的檳榔文化非常興盛，檳榔又稱「臺灣口香糖」，在臺灣西部的南北向縱貫公路和郊區的路上檳榔攤比比皆是。其主要的顧客族群多為貨車司機，在長途開車時，透過嚼食檳榔來幫助提神。保守估計，臺灣嗜嚼檳榔的人，每年花費買檳榔的錢就超過仟億臺幣。

而檳榔業者為獲取顧客們的注意，競爭販售檳榔帶來的高利潤，於是將檳榔攤裝飾明亮的霓虹燈，並聘請穿著性感的女郎助銷。漸漸地，其他同業紛紛效法，競爭越演越烈，使得賣檳榔的女孩們開始越穿越少，因而衍生吸引消費者的「檳榔西施」文化。一般來說，檳榔西施泛指穿著較為暴露的販賣檳榔女性，通常月收入約在新臺幣4萬至5萬元。

臺灣何時開始有檳榔

其實早在數千年前，臺灣的原住民即有嚼食檳榔的習慣，像是排灣族、阿美族、魯凱族、雅美族及平埔族等。到了明朝時期，漢人移民臺灣，看到原住民嚼食檳榔也入境隨俗，使檳榔成為當時入藥、社交、送禮的重要物品。

至於臺灣開始有檳榔的記載，始自於清朝康熙年間，首任臺灣知府蔣毓英編修《臺灣府志》之物產志：「不論男女，都喜歡嚼食，尤其在解決糾紛、示好或待客時，均以款食為敬。」，至日治時期，日本人禁止種植及嚼食檳榔暫時停止，待臺灣光復後，檳榔又開始恢復種植。

早期檳榔的種植，主要是在住家屋前屋後、果園或田埂的四周，做為與隔鄰土地的界線，少有較大面積檳榔園的集約栽培。一般檳榔種植約6至7年才可採收，因臺灣氣候適合、土壤肥沃、農業進步，因而改良種植只要3年即可收成。

採收檳榔的方式，早期原住民直接攀爬到樹上，漢人則用長柄的鉤鐮。現在則使用長柄剪刀，駕駛三輪農用機動車，在檳榔園中進行採集動作。

前總統李登輝先生為農業專家，在任職省主席期間大力推廣農業改革，曾提倡「八萬農業大軍」輔導稻田轉作，並將檳榔稱為「綠色黃金」。根據行政院農業委員會資料顯示，臺灣種植檳榔的農戶高達7萬戶，不過推廣種植檳榔的結果，卻對山坡地的水土保持造成很大的危害。

嚼食檳榔為什麼容易得口腔癌

檳榔原是重要藥用植物之一，剖開煮水喝可驅蛔蟲。針對檳榔的功效，明朝李時珍所著《本草綱目》記載：「嶺南人以檳榔代茶禦瘴氣，醒能使之醉，醉能使之醒，飢能使之飽。」

由於檳榔中含有多酚類化學物，在鹼性(與紅灰混合)環境下，會產生致癌的氧自由基。加上石灰顆粒與檳榔粗纖維，經年累月地摩擦細嫩的口腔黏膜，造成無數肉眼看不到的表皮傷害，進而改變局部黏膜組織構造。患者局部組織的抵抗力及免疫力降低，有利於致癌物質發揮作用，因而逐漸轉化成口腔癌。在臺灣，嗜食檳榔及致癌因子造成口腔癌患者比率居高不下，口腔癌在臺灣稱為「檳榔癌」。

ABOUT CHINA 中國大陸湖南檳榔

湖南人嚼乾殼檳榔，消費群體基本為男性。湖南檳榔最早始於湘潭，有俗諺「湘潭人是個寶，口裡含根草！」由於湖南本地不產檳榔果，大量檳榔均從熱帶地區海南島、泰國和臺灣輸入，再由本地加工，即食型檳榔分為乾殼和加工之後兩類，以後者為主。乾殼檳榔不做其他加工直接咀嚼食用，加工後乾殼檳榔之製作程序，大體有四道主要程序，即煮熟、烘乾、外殼上焦糖、去籽。

根據湖南省檳榔協會的報導，湖南省境內的檳榔相關從業人員超過20萬人，年產值超過10億人民幣。

小提示

> 檳榔種植區域涵蓋亞洲、非洲與大洋洲之印度洋、太平洋之沿岸與海島，與南島語系民族之擴張區域。而嚼食檳榔的風俗，至少已有兩千多年歷史，是平民與貴族的共同嗜好。

Q 甘蔗對臺灣的重要性

日治時期至臺灣光復初期，甘蔗為臺灣最重要的經濟作物，糖廠的小火車穿梭在雲林到屏東縣的平原間，收集甘蔗、運到各個糖廠加工。雖然現在臺灣已不再依靠糖業賺取外匯，但五分車的吸引力不減。現今在彰化溪湖糖廠還有五分車可搭乘。

一般甘蔗可分原料甘蔗(高貴蔗、俗稱白甘蔗、綠色莖)與食用甘蔗(中國竹蔗、俗稱紅甘蔗、皮帶暗紅色)，而臺灣最有名的甘蔗產地就在南投埔里。

甘蔗除了製糖與莖可食用外，尾端的甘蔗心可以用來做菜，蔗葉則當柴火使用。甘蔗栽種是取尾端兩三節，下端一節去皮後橫放於土堆中，即可再生成新甘蔗。

甘蔗於生長期中需水灌溉，但又不適合雨水多的地區，含水過多會導致甘蔗裂開，不宜食用。而臺灣埔里地區雖平均雨量不多，卻水源充足，水質又好，因此非常適合甘蔗的種植。

Q 國民黨中央黨部在哪

 ABOUT TAIWAN **中華民國有多少個政黨**

自臺灣開放黨禁以來，除了國民黨與民進黨兩大政黨外，尚有大大小小約300個以上(2017年內政部民政司統計)合法的政治團體。每當前往總統府或中正紀念堂參觀的路上，導遊常會提到關於國民黨和共產黨爭戰的歷史。

在國共戰爭失利後，國民黨退守臺灣，中央黨部也遷移到臺北。目前的國民黨舊黨部位置剛好就在行程參觀的必經路上。國民黨原中央黨部位於臺北市中山南路11號，即中正紀念堂與東門旁。位於博愛特區的中央黨部大樓，一直是朝野爭執角力的焦點，除取得產權過程頻遭質疑，豪華的黨部大樓也被外界譏諷為「五星級黨部」。在經歷2000年總統選舉挫敗後，黨內陸續有人建議將中央黨部搬離現址，以展示國民黨改革的決心與魄力。而後賣給長榮集團，黨部搬遷至八德路。

小知識

2006年，財團法人張榮發基金會以23億元購入市價40億的國民黨中央黨部大樓，並表示於該大樓設置公益會場，對國內外人士在文化藝術、急難救助、社會公益等領域之卓越貢獻者予以表揚，以帶動國際間行善助人的風氣。部分民眾與民進黨立委指責此舉形同協助中國國民黨出脫「不當黨產」，張榮發認為「我買厝是為了公益，不是為賺錢！」

小提示

目前的中國國民黨黨部，位於臺北市中山區八德路二段232 - 234號；民主進步黨黨部，則位於臺北市中正區北平東路30號10樓。

 ABOUT CHINA **中華人民共和國只有一個政黨？**

中華人民共和國政府對該國政黨制度的定義為「中國共產黨領導的多黨合作和政治協商制度」。目前中國政府認可的政黨共有9個，黨派的排名是依據各黨派對「新民主主義革命」所作的貢獻大小，所以順序不可隨意變動：

❶ 中國共產黨(中共)
❷ 中國國民黨革命委員會(民革)
❸ 中國民主同盟(民盟)
❹ 中國民主建國會(民建)
❺ 中國民主促進會(民進)
❻ 中國農工民主黨(農工黨)

❼ 中國致公黨(致公黨)

❽ 九三學社

❾ 臺灣民主自治同盟(臺盟)

　　中國共產黨是中華人民共和國唯一執政黨，其他8個政黨被稱為「民主黨派」。理論上民主黨派通過中華人民共和國「中國人民政治協商會議」參與國家政治事務，發揮監督、輔佐中國共產黨執政的作用。中國共產黨的解釋是，該黨與這8個民主黨派的關係是「執政黨」與「參政黨」，而不是「執政黨」與「在野黨」。

資料來源 / 中華人民共和國國務院新聞辦公室

Q 何謂野百合運動

　　發生在1990年3月16日至3月22日的三月學運，又稱臺北學運或野百合學運，為中華民國政府遷臺以來規模最大的學生抗議行動，同時也對臺灣的民主政治造成相當程度的影響。該次運動中，人數最多時將近有6千人在中正紀念堂廣場上靜坐抗議。他們提出「解散國民大會」、「廢除臨時條款」、「召開國是會議」以及「政經改革時間表」等四大訴求。

　　前總統李登輝先生，依照對學生的承諾召開國是會議；另一方面，於1991年廢除《動員戡亂時期臨時條款》，並結束所謂「萬年國會」的運作，使臺灣的民主化工程從此進入另一嶄新紀元。

　　野百合學運改變了臺灣選舉的上層架構，法理上結束了動員戡亂。本次的學運沒有砸、亂、吵或暴動，而是和平的與政府溝通並完成了訴求。

Q 何謂太陽花運動

向日葵...又稱太陽花，希望能照亮『黑箱服貿』，也期盼台灣未來能如太陽花般，迎向太陽

　　發生在2014年3月18日至4月10日的太陽花學運，又稱318學運或反黑箱服貿運動，為繼野百合學運之後的大型學生運動，也是中華民國歷史上首次國會議場遭到占領事件。

　　3月17日，立法院內政委員會以30秒封存的方式，通過《海峽兩岸服務貿易協議》後轉送院會。隔日晚間，反黑箱服貿民主陣線發起抗議草率的審查程序，並提出「將服貿協議退回行政院」、「建立兩岸協議的監督機制」、「召開公民憲政會議」、「應傾聽民意，不要只聽黨意」等訴求。近400多名學生非法進入立法院內靜坐抗議，占領立法院議場，民眾自掏腰包發送1300多朵別稱太陽花的向日葵為學運加油打氣，並號召全臺50萬民眾至臺北市凱達格蘭大道靜坐、遊行。

　　4月6日，由當時立法院長王金平出面承諾，兩岸協議監督條例草案完成立法前，不召集兩岸服務貿易協議相關黨團協商會議。抗議者在長達23日的立法院占領後，於4月10日晚間撤出議場。

　　此次的學運事件，使服貿協議被退回行政院並擱置至今。在攻占立法院過程中，曾多次爆發警民肢體衝突、受傷、被捕，並造成立法院場內設施遭受破壞，損害總價高達285萬元。

資料來源 / 維基百科

❓ 何謂二二八事件

1947年2月27日上午11時左右，臺灣省專賣局接獲密報，指稱在淡水港有走私船運入火柴、捲煙50餘箱等情事，而指派六名查緝員會同4名警察前往查緝，於抵達時僅查獲5箱私煙。不久，又接獲密報指稱走私煙已移到臺北市南京西路的天馬茶房附近，但當查緝員於下午7時30分抵達時，私販早已逃逸無蹤，現場僅查獲年紀40歲的寡婦林江邁的私煙，便要求將全部公私煙和現金加以沒收。

林江邁見狀幾乎下跪哀求：「如果全部沒收的話，我就沒飯吃了，至少把錢和專賣局製的香煙還給我吧...」查緝員卻不予理會，當時許多圍觀的群眾也紛紛向查緝員求情，林江邁更在情急之下抱住一名查緝員不放，卻被用槍托打得滿頭鮮血。

目睹此景的群眾極為氣憤，遂圍住查緝員高喊：「阿山不講理」、「豬仔太可惡」等言詞，查緝員等見狀不妙便四散逃走，其中一名查緝員傅學通為求脫身，便開槍警告，不料卻射中一名陳姓市民，次日傷重不治。群眾之後又轉至中山堂旁邊的警察總局，激動的群眾包圍警局，要求交出兇手槍斃，經折衝協調，警方僅同意將六名查緝員送往憲兵隊看管，不答應立即處決，於是群眾遂又包圍憲兵隊。最終在憲兵強硬態度及臺灣新生報允諾刊登事件消息的情況下，包圍人潮漸漸散去。

2月28日上午，大批群眾前往專賣局抗議，並衝入該局臺北分局將許多文卷、器具丟到大馬路上焚燒，並打傷三名職員。下午，民眾轉往行政長官公署前廣場示威請願，不料公署陽臺上的憲兵竟用機槍向著群眾掃射，造成數十人傷亡，情勢遂開始一發不可收拾，整個臺北市為之騷動，商店關門、工廠停工、學校停課，警備總部宣布實施戒嚴。

抗暴與衝突數日內蔓延全臺灣，死傷人數概估從一千人乃至數萬人，最後政府只好透過道歉、賠錢方式加以賠償。目前，臺灣有許多地方建有二二八事件紀念碑。

小知識

嘉義為最早建二二八紀念碑的縣市，該紀念碑於1989年建於嘉義市彌陀路忠義橋橋頭，碑體成四角錐形，四面象徵臺灣四大族群的融合。

❓ 何謂美麗島事件

美麗島捷運站於2012年，曾登上美國旅遊網站「BootsnAll」評選全世界最美麗的15座地鐵站中，排名第2名。這座以「祈禱」為主題的捷運站，有個迷人的光之穹頂，在這美麗的名字下，卻藏著一個勇敢的故事。

美麗島事件，亦稱高雄事件，為1979年12月10日的國際人權日，在高雄發生的重大官民衝突事件，當時國民黨政府稱其為高雄暴力事件叛亂案。此事件的導火線是以美麗島雜誌社成員為核心的黨外人士，為訴求民主與自由，組織群眾進行示威遊行，於遊行過程中發生衝突。

在民眾長期的積怨下，加上國民黨政府的高壓姿態，導致形勢越演越烈，變成官民暴力相對，最後國民黨政府派遣軍警全面鎮壓收場，成為臺灣自二二八事件後，規模最大的一場官民衝突。

美麗島事件發生後，許多重要黨外人士遭到逮捕與審判，甚至一度以叛亂罪問死，史稱「美麗島大審」。主要人物包含張俊宏、黃信介、陳菊、姚嘉文、施明德、呂秀蓮、林弘宣等。此事件最後在各界壓力及美國關切下，終皆以徒刑論處。

此事件對於臺灣之後的政局發展有著重要影響，致使國民黨不得不逐漸放棄遷臺以來一黨專政的路線以應時勢，乃至於解除38年的戒嚴，開放黨禁、報禁，臺灣社會因而得以實現更充足的民主、自由與人權。並且伴隨著國民黨政府的路線轉向，臺灣主體意識日益確立，在教育、文化、社會意識等方面都有重大的轉變。

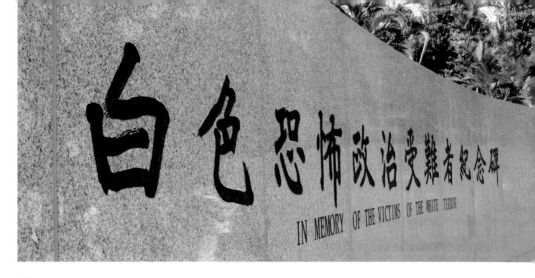

IN MEMORY OF THE VICTIMS OF THE WHITE TERROR

Q 何謂白色恐怖

總統府可從建築歷史、造型及原始用途開始介紹，或從歷代主人及使用者的交替談起。而白色恐怖紀念碑剛好就位在總統府正面的凱達格蘭大道...

1949年5月19日，臺灣省警備總司令部發佈戒嚴令，同年6月蔣介石轉進到臺灣，該戒嚴長達38年之久。

戒嚴期間，立法院為防止中國共產黨勢力在臺擴散，並鞏固當權者統治地位，完成國家建制的工程，通過《懲治叛亂條例》及《動員戡亂時期檢肅匪諜條例》，擴充解釋犯罪的構成要件，縱容情治單位機關介入所有人民的政治活動。國家公權力在長期戒嚴中受到濫用，人民的基本權利完全失去保障。

根據法務部向立法院提出的報告顯示，戒嚴時期軍事法庭受理的政治案件共計29,407件，受難者約有14萬人，其中有3,000~4,000人遭處決。

以1950年代的前5年為例，根據報導國民黨政府可能在臺至少殺害4,000至5,000人，甚至8,000人以上的本省和外省匪諜、知識份子、文化人、工人和農民，並將同樣數目的人判處10年以上有期徒刑到無期徒刑，即所謂的「臺灣50年代白色恐怖」。直至1984年12月，最後兩位50年代的政治終身監禁犯林書揚與李金木，在坐滿34年又7個月的牢後才釋放出獄。

1991年政府廢除《懲治叛亂條例》及1992年《中華民國刑法》第一百條的修正，終結言論叛亂罪的法律依據，在某種意義上可視為臺灣白色恐怖的真正結束。

白色恐怖基金會公布自1999年至2007年6月底止，受難人數申請補償的件數為8,500件，已領補償金者有13,000人。

根據2009年統計，在二二八事件後期到解嚴後兩年的白色恐怖共43年期間，因思想、言論涉及叛亂罪，被依動員戡亂時期檢肅條例逮捕受難者有8,296人，許多隻身來臺的外省人也是白色恐怖的受害者，因無親人能追求平反，許多案情已消失於歷史。

Q 蔣家後代有哪些人

車子行駛在高速公路上，當然要談談十大建設，以及深受臺灣人民感念的 蔣經國總統。到大溪更不能錯過兩蔣園區及衛兵交接儀式。

無論臺灣人對這前後兩任蔣總統的看法如何，不可否認他們與臺灣一起走過風風雨雨40年，影響臺灣至今。遊客都會好奇問：「他們的後代呢？」

蔣家後代介紹

人名	介紹
蔣經國	蔣中正長子
蔣緯國	蔣中正次子，一說為養子(為好友戴傳賢之子)，育有一子蔣孝剛
蔣孝文	蔣經國長子，育有一女蔣友梅
蔣孝章	蔣經國長女，嫁于俞揚和，育有一子俞祖聲
蔣孝嚴	蔣經國與章若亞所生，育有一子蔣萬安，兩女蔣蕙蘭及蔣蕙筠
章孝慈	蔣經國與章若亞所生，育有一子章勁松，一女章有菊
蔣孝武	蔣經國次子，育有一男蔣友松，一女蔣友蘭
蔣孝勇	蔣經國三子，育有長子蔣友柏，次子蔣友常和三子蔣友青
蔣友柏 蔣友常	蔣經國三子蔣孝勇與妻方智怡所生之長男蔣友柏，與其弟蔣友常創立橙果設計公司(DEM Inc.)，代表作為好神公仔。2007年起，與全家便利商店合作，購物集點兌換；2009年夏季聽障奧林匹克運動會的開幕式，表演活動之一；桃園縣兩蔣文化園區，所販賣的紀念品；「薇閣精品旅館」的「大直旗艦館」之設計規劃；2012興農牛球衣與吉祥物。

Q 臺灣還有省長嗎

1947年的二二八事件，有鑑於臺灣多數本省人對陳儀為首的臺灣省行政長官公署強烈不滿，於4月22日國民政府行政院會議決議撤銷長官公署，並正式改組為省政府，以省主席為全省最高首長，與其他省份相同。

1947年5月16日，臺灣省政府正式成立，魏道明出任首任主席。省主席除為省政府最高長官之外，並負責召集省政府各廳、處等一級機關首長召開省政會議。

由於國共內戰以來動亂的政治情勢，導致省自治遲遲無法實行，故臺灣省主席並非普選產生，而是由中央政府派任的政務官。1994年實施《省縣自治法》後，臺灣省實行地方自治，臺灣省主席因此而改為民選，並依法更名為臺灣省省長。臺灣省首任民選省長宋楚瑜先生，為首任也是唯一一屆民選省長。

1998年12月實施省虛級化(精省)後，臺灣省省長取消民選，改回省主席職稱，再度成為政務官職；由於省政府的職權被大幅度削減，省主席一職已形同冗職。

 ABOUT TAIWAN **臺灣省政府主席（精省前）**

任別	姓名	任期	備註
第1任	魏道明	1947/05/16 ~ 1949/01/05	
第2任	陳誠	1949/01/05 ~ 1949/12/21	
第3任	吳國楨	1949/12/21 ~ 1953/04/16	
第4任	俞鴻鈞	1953/04/16 ~ 1954/06/07	
第5任	嚴家淦	1954/06/07 ~ 1957/08/16	
第6任	周至柔	1957/08/16 ~ 1962/12/01	
第7任	黃杰	1962/12/01 ~ 1969/07/05	
第8任	陳大慶	1969/07/05 ~ 1972/06/06	
第9任	謝東閔	1972/06/06 ~ 1978/05/20	
代理	瞿韶華	1978/05/20 ~ 1978/06/11	省政府秘書長代理
第10任	林洋港	1978/06/11 ~ 1981/12/05	
第11任	李登輝	1981/12/05 ~ 1984/05/20	
代理	劉兆田	1984/05/20 ~ 1984/06/08	省政府秘書長代理
第12任	邱創煥	1984/06/08 ~ 1990/06/18	
第13任	連戰	1990/06/18 ~ 1993/02/25	

任別	姓名	任期	備註
代理	凃德錡	1993/02/25 ~ 1993/03/19	省政府秘書長代理
第14任	宋楚瑜	1993/03/19 ~ 1994/12/20	首任民選省長

臺灣省省長

任別	姓名	任期	備註
首任	宋楚瑜	1994/12/20 ~ 1998/12/21	首任民選省長

臺灣省政府主席（精省後）

任別	姓名	任期	備註
第15任	趙守博	1998/12/21 ~ 2000/05/02	精省後首任
代理	江清馦	2000/05/02 ~ 2000/05/19	行政院授權省政府秘書長代理
第16任	張博雅	2000/05/19 ~ 2002/02/01	內政部部長並為政務委員兼任主席，首位女主席
第17任	范光群	2002/02/01 ~ 2004/10/13	
第18任	林光華	2004/10/13 ~ 2006/01/25	
代理	鄭培富	2006/01/25 ~ 2007/12/07	行政院授權省政府秘書長代理
第19任	林錫耀	2007/12/07 ~ 2008/05/20	行政院政務委員兼任主席
第20任	蔡勳雄	2008/05/20 ~ 2009/09/10	行政院政務委員兼任主席
第21任	張進福	2009/09/10 ~ 2010/02/24	行政院政務委員兼任主席
第22任	林政則	2010/02/26 ~ 2016/05/20	行政院政務委員兼任主席
第23任	施俊吉	2016/05/20 ~ 2016/06/29	史上任期最短
第24任	許璋瑤	2016/06/29 ~ 2017/11/06	行政院政務委員兼任主席
第25任	吳澤成	2017/11/06 ~ 現任	行政院政務委員兼任主席

 ABOUT CHINA ## 23 省卻有 24 個省長？

以中國的角度來說，中國有23個省、5個自治區、4個直轄市、2個特別行政區，但卻有24個省長。猜猜看哪個省有兩個省長？

臺澎金馬在中華民國及中華人民共和國的行政區域劃分上都含括臺灣省與福建省，所以福建省長有兩個。目前中華民國的福建省長是杜紫軍；中華人民共和國的省長是蘇樹林。

福建省(簡稱閩)是中華民國有效管轄的兩個省之一，目前僅由金門與連江(馬祖)兩縣組成，緣此其常被稱為金馬地區。由於面積過小，因此臺灣民眾普遍少知尚有該省的編制。

1949年國共內戰爆發，中華民國國軍節節潰敗於中共解放軍。鑒於形勢，福建省政府當年8月隨國軍從福州市遷駐金門。韓戰爆發後，解放軍曾多次進攻該地而未捷，而國軍亦無能力反攻。進而形成福建由兩政治實體割據一方的格局。

1956年7月因實施戰地軍政指揮，福建省政府精簡化並遷至臺灣省臺北縣新店，1992年11月7日金馬地區戰地政務終止，於1996年1月15日遷回金門辦公，但省政府維持原精簡化之編制，且不設省諮議會。

參考資料 / 中國機構及領導人資料庫，人民網

政府遷臺後之歷任福建省政府主席

任別	姓名	任期	備註
第7任	胡璉	1949/12/04 ~ 1955/02/01	金門防衛部司令官兼任省主席
第8任	戴仲玉	1955/02/01 ~ 1986/05/21	
第9任	吳金贊	1986/05/21 ~ 1998/02/10	第一屆第四次增額立法委員兼省主席
第10任	顏忠誠	1998/02/10 ~ 2007/05/21	
代理	楊誠璽	2007/05/21 ~ 2007/11/28	省政府第一組組長代理省主席
第11任	陳景峻	2007/11/28 ~ 2008/05/20	行政院秘書長兼省主席
第12任	薛香川	2008/05/20 ~ 2009/09/10	行政院秘書長兼省主席
第13任	薛承泰	2009/09/10 ~ 2013/02/07	行政院政務委員兼省主席
第14任	陳士魁	2013/02/07 ~ 2013/08/01	行政院政務委員兼省主席
第15任	羅瑩雪	2013/08/01 ~ 2013/09/29	行政院政務委員兼蒙藏委員會委員長兼省主席
第16任	薛琦	2013/09/29 ~ 2014/03/25	行政院政務委員兼省主席
第17任	鄧振中	2014/03/25 ~ 2014/12/08	行政院政務委員兼省主席
第18任	杜紫軍	2014/12/08 ~ 2016/02/01	行政院政務委員兼省主席
第19任	林祖嘉	2016/02/01 ~ 2016/05/20	行政院政務委員兼省主席兼國家發展委員會主任委員
第20任	張景森	2016/05/20 ~ 現任	行政院政務委員兼省主席

Note

❓ 臺灣有人口老化的問題嗎

隨著醫藥、衛生、科技的發達，以及國民所得的提高，我國國民平均壽命逐漸延長，人口老化成為全球共同的挑戰。臺灣繼歐美、日本等已開發國家之後，於1993年正式邁入高齡化社會，而中國則是在1999年也進入高齡化國家的行列

ABOUT TAIWAN 臺灣人口老化問題

根據2017年內政部統計處統計，臺灣65歲以上的老年人口，佔全部總人口比例13.9%，預估未來人口老化的比例會持續增加。

至於臺灣人口的平均壽命為80.0歲、男性為76.8歲、女性為83.4歲。根據行政院主計總處於2018年的統計，臺灣現有居住總人口數為23,571,408人。

臺灣高齡人口數一覽表（內政部統計處）

65 歲以上人口佔總人口比例					
年度	比例	年度	比例	年度	比例
81	6.8%	90	8.8%	99	10.7%
82	7.1%	91	9%	100	10.8%
83	7.3%	92	9.2%	101	11.1%
84	7.6%	93	9.4%	102	11.5%
85	7.8%	94	9.7%	103	11.9%
86	8%	95	9.9%	104	12.83%
87	8.2%	96	10.2%	105	12.51%
88	8.4%	97	10.4%	106	13.9%
89	8.6%	98	10.6%		

小提示

根據聯合國世界衛生組織的定義，65歲以上老年人口占總人口的比例達7%時，稱為「高齡化社會」，達到14%時稱為「高齡社會」，倘若老年人口比例達到20%時，則稱為「超高齡社會」。

國際上通常把60歲以上的人口占總人口比例達到10%，或65歲以上人口占總人口的比重達到7%，作為國家或地區進入老齡化社會的標準。

目前臺灣的人口雖還在成長中，但出生人口減少，使出生率與成長率越來越低。現今臺灣人口的出生率排名是世界倒數第一，加上初婚年齡延後、離婚率攀高、經濟及社會等因素，影響著臺灣人的生育意願。

2017 年人口統計

出生率	8.28‰
死亡率	6.91‰

2017 年婚姻統計

結婚率	8.00‰
離婚率	2.22‰

資料來源 / 內政部戶政司

少子高齡化社會

近年來，育兒費不斷地提高，在臺灣撫養小孩成為沉重的負擔。加上價值觀的改變，托育設施制度不健全等原因，使得生產誘因不足，生育率不斷下降，少子化趨勢明顯。

時代的變遷，很多人選擇晚婚、不婚、晚生、甚至不生，使單身及頂客家庭增加。隨著醫療技術進步、公共衛生水準提高、環境及科技、經濟的持續發展，使國人平均壽命延長，老年人口持續增加，經濟因素卻也使少子高齡化問題更加難解。

從家庭支出面來看，在臺灣扶養一個小孩，如果從小到大就讀公立學校，不參加校外補習及安親班，約要花費新臺幣500萬元。倘若就讀的是私立學校，再加上補習費、培養才藝及加強語言等，育兒費用將高達新臺幣1000萬元。

 中國大陸也面臨人口老化

根據中國社科院公布，截至2005年，住在中國城市扶養孩子至16歲，平均須花費人民幣25萬元。如再加上孩子上高等院校的家庭支出，將花費人民幣49萬元。根據廣州市統計局公布，2012年廣州市民把孩子扶養至16歲，預估將花費人民幣58.5萬元至73.1萬元。

參考資料 / 人民網 2014/03/06

中國大陸目前同樣面臨少子高齡化的問題，加上人口眾多，使問題的規模更大。至2013年底，總人口高達136,072萬人(不包括香港、澳門特別行政區和臺灣省及海外華僑人數)。根據2015年統計，中國大陸人口平均壽命約76.34歲。

參考資料 / 新華網/中國人口/國家統計局

小提示

世界衛生組織(WHO)與已開發國家，針對老年人的定義是指在65歲以上的人。而中國政府則定義60歲為老年人(中華人民共和國老年人權益保障法第二條規定：「本法所稱老年人是指60周歲以上的公民」)。但無論是以60歲為標準或以65歲為標準，中國皆為目前世界上老年人口最多的國家，佔全球老年人口總量的五分之一。

2016 年人口統計

出生率	12.95‰
死亡率	7.09‰

資料來源 / 國家統計局

Ⓠ 臺灣生小孩有限制嗎

中國大陸過去實施一胎化人口政策，在臺灣有沒有限制生育的規定呢？

 ABOUT TAIWAN　臺灣積極鼓勵生育

根據經建會統計，2010年開始，臺灣生育率已降至0.9人(指每位婦女一生所生育的子女數)，成為全球總生育率最低的國家。為此，政府積極提倡國民生育，除設法維持目前現有的人口比率，中央政府及各縣市也為促進生育提出許多政策，如生育津貼與托育津貼。其中，以2014年苗栗縣政府提供之津貼補助一胎新臺幣34,000元屬最高紀錄。

部分地區除縣市政府發放生育津貼外，還提供健保的生育(分娩)醫療給付、懷孕期的十次產前檢查免部分負擔，以及勞、農保的生育給付(公、軍保則是提供生育補助)。根據2013年統計，臺灣生育率提高為1.1人。

小提示

> 在臺灣，母親得申請8週的產假，父親得申請3天陪產假。
>
> 根據育嬰留職停薪的實施辦法，父母於任職半年後，於每一子女滿3歲前，得申請育嬰留職停薪，期間至該子女滿3歲止，但不得逾2年。

參考資料 / 經建會

 ABOUT CHINA　中國大陸男女比例失衡

中國大陸不只一胎化問題，男女比例問題更大。因實施一胎化政策多年，加上傳統重男輕女觀念影響，導致中國大陸男女比例呈現失衡，面臨嚴重的社會問題。近年來，醫學技術的進步及非醫學需要的胎兒性別鑑定和引產的技術研發，是造成出生人口性別比失衡的直接原因。

聯合國將出生人口性別比的正常值設在103－107(女－男)。根據國家統計局資料，2013年中國大陸出生人口性別比為117.60(以女性為100)，預計至2020年，處於適婚年齡的男性人數將比女性多出2400萬人，屆時上千萬剩男將面臨「娶妻難」的局面。

中國大陸人口政策實施

1980年	一胎化計劃生育政策 (一對夫婦可生一胎；少數民族可生多胎；鄉下地區可生兩胎)
2000年	雙獨家庭生二胎政策 (夫妻雙方都是獨生子女)
2013年	單獨二胎政策 (夫妻雙方有一人是獨生子女)
2015年	全面開放二胎政策 (一對夫婦可生育兩個孩子)

資料來源 / 中國共產黨第十八屆中央委員會
〈三中全會全面深化改革若干重大問題的決定〉

臺灣的教育政策與中國大陸有什麼不同

教育為國家之本，未來國力的展現，因而遊客常關心臺灣的教育政策發展。

ABOUT TAIWAN 臺灣教育制度的改革

1945至1954年間，臺灣的公、私立大學採分別招考制度，直至1954年，首度實行大專聯合招生辦法。

1990年起，政府實施一連串教育改革，全臺廣設高中及大學、實施九年一貫課程、試辦自願就學方案、建構式數學及多元入方案等。教改的初步目標改為「不可以一試定終身」，以達到人人唸大學的理想。

實施國民義務教育

為提高臺灣教育水準，自1943年起，我國實施六年國民義務教育；1968年，國民義務教育從六年延長到九年，奠定1970年代臺灣經濟起飛時中級技術人才的人力資源基礎；2014年開始，國民義務教育由九年延長到十二年。

何謂多元入學方案

多元入學方案理念在於考招分離，使考試專業化及招生多元化。2001年起，實施高中(職)多元入學、技專校院多元入學方案，於2002年實施大學多元入學方案。其中，高中職及五專多元入學管道，採以免試入學、申請入學、甄選入學及登記分發入學四種管道進行。

為增進學生寫作與語文表達能力，國民中學基本學力測驗於2007年正式實施寫作測驗，並做為升學依據；而大學升學則自2004年起，改為考試分發與甄選入學(含申請與推甄)。

小提示

> 根據教育部統計處於105年統計，臺灣高中職計有506所、大專學院校有158所；高中職生776,113人、大專院校生1,203,893人及博碩士生198,359人。

中國大陸的教育制度

中國大陸同樣實施九年義務教育，但由於城鄉差距大，造成鄉村學生上學難的困境。在中國大陸初中畢業須再參加中考，稱為「小高考」。而高中升大學的升學考稱為「全國普通高等學校招生入學考試」，被視為教育系統中最重要的考試。在高等教育方面分成學士、碩士及博士。

小提示

> 中國大陸的中學生可報考學籍所屬市縣具有全市或全縣招生權力的高中，但鎮級高中只能招收鎮內或附近鎮學籍學生。部分省份的重點高中，因集中省內最佳的教育資源，高考升學率高，可招收省內任何市鎮的優秀生。

Q 臺灣上班族平均薪資約多少

臺灣薪資水準

依《勞動基準法》第21條規定：「工資由勞僱雙方議定之。但不得低於基本工資。」故「基本工資」是以法規命令規定全國性的最低工資。在臺灣，一般公司行號的薪資大多高於政府訂定的基本工資。

平均月薪（依性別計）

性別	平均月薪
男生	$52,824
女生	$44,168

資料來源 / 行政院主計處2016年統計

平均月薪（依學歷計）

學歷	平均月薪
國中以下 (勞力工作)	$37,523
高中職 (一般行政工作/銷售店員)	$26,744
專科	$31,458
大學	$33,679
碩士	$50,379
博士	$75,928

職場新鮮人的薪資標準

剛畢業的大學生平均每月薪資約在新臺幣22,000至26,000元之間。而一般基層工作人員，像是早餐店員、超市收費員、旅館清潔工、派遣工等，薪資則約在新臺幣26,000至32,000元之間。

中國大陸國有單位年薪

幣別：人民幣

國有單位	平均年薪
國有單位就業人員	72,538
農、林、牧、漁業	33,069
採礦業	61,638
製造業	71,130
電力、燃氣及水的生產和供應業	83,931
建築業	52,551
交通運輸、倉儲和郵政業	75,878
資訊傳輸、電腦服務和軟體業	77,402
批發和零售業	74,088
住宿和餐飲業	46,953
金融業	102,117
房地產業	62,560
租賃和商務服務業	58,828
科學研究、技術服務和地質勘查業	89,093
水利、環境和公共設施管理業	47,154
居民服務和其他服務業	54,178
教育	75,710
衛生、社會保障和社會福利業	82,522
文化、體育和娛樂業	79,538
公共管理和社會組織	71,122

資料來源 / 中華人民共和國國家統計局2016年統計

ⓠ 臺灣的退休制度

在職場打拼多年，終有面臨退休的時候，此時社會保險將是保障老年生活非常重要的制度。究竟，臺灣的退休條件限制與中國大陸有什麼不同…

 ABOUT TAIWAN　臺灣勞工退休規定

　　依《臺灣勞基法》第54條規定，雇主強制勞工退休年齡為65歲。如勞工本身自願申請退休，只要工作達15年以上，年滿55歲者；或工作25年以上者；或工作達10年以上，年滿60歲者，即可自請退休。

　　一般臺灣職工(上班族)退休時可請領「勞工退休金」和「勞保老年給付」，這是兩種不同的制度，不會互相影響，也沒有替代性。

制度	對象／範圍
勞工退休金	由雇主全額負擔，固定每個月定額提撥工資6%以上金額至勞工個人專戶
勞保老年給付	分為一次領與每月領。保費以每月工資作為計算基礎，費率為7%，由雇主、勞工及政府分別按70%、20%、10%比例負擔

 ABOUT CHINA　中國大陸職工退休規定

　　依《中華人民共和國勞動保險條例》規定，企業的職工退休年齡，男性為年滿60歲，女工人年滿50歲，女幹部年滿55歲。但從事井下、高溫、高空、特別繁重體力勞動或其他有害身體健康工作，退休年齡為男年滿55周歲，女年滿45周歲。

　　職工養老保險保費以當地上年度職工平均月工資計算，職工支付8%計入個人帳戶，雇主支付一定比例給政府統籌管理(雇主承擔比例各地略有差別，例如上海22%、昆山18%、蘇州市區20%)。

資料參考／《勞動保險條例》

Ⓠ 臺灣綜合所得稅

 ABOUT TAIWAN　**臺灣的納稅制度**

只要在臺灣設有戶籍者，或於一課稅年度內在臺居留滿183日之個人，就須依所得稅法繳納所得稅。納稅義務人應於次年度5月1日至5月31日辦理綜合所得稅結算申報，並應將其配偶及扶養親屬之所得、免稅額及扣除額合併申報。

應納（退）稅額公式

應納(退)額為該年度所得稅淨額乘稅率扣除累進差額、已扣繳及可扣抵稅額，而所得稅淨額為該年度綜合所得總額扣除免稅額、標準扣除額及特別扣除額。

綜合所得總額 - 全部免稅額 - 全部扣除額（薪資扣除額＋標準扣除額）＝綜合所得淨額

綜合所得淨額 * 稅率 - 累進差額 ＝ 應納稅額

2015 年所得稅稅率結構（單位：新臺幣元）

級距	稅率	累進差額
520,000 以下	5%	0
520,001 – 1,170,000	12%	36,400
1,170,001 – 2,350,000	20%	130,000
2,350,001 – 4,400,000	30%	365,000
4,400,001 – 10,000,000	40%	805,000
10,000,001 以上	45%	1,305,000

資料來源 / 行政院投資臺灣入口網

小提示

相關扣除額內容，可自行政院投資臺灣入口網查詢。

 ABOUT CHINA　**中國大陸個人所得稅法**

工資、薪金所得適用 （單位：人民幣元）

級距	稅率
1,500 以下	3%
1,500 – 4,500	10%
4,501 – 9,000	20%
9,001 – 35,000	25%
35,001 – 55,000	30%
55,001 – 80,000	35%
80,000 以上	45%

註：全月應納稅所得額依本法第6條規定，以每月收入額減除費用3500元及附加減除費用後的餘額。

個體工商戶生產、經營所得和企業單位的承包經營、承租經營所得適用

全月應納所得額	稅率
15,000 以下	5%
15,001 – 30,000	10%
30,001 – 60,000	20%
60,001 – 100,000	30%
100,000 以上	35%

（單位：人民幣元）

❓ 臺灣稅法

無論是否住在臺灣，或只是進入臺灣地區的人皆須繳稅。有些是隨著買賣商品徵收，有些是對臺灣居民每年固定徵收。

目前臺灣的稅收收入，占整體收入約達70％，並以所得稅為最重要的稅種(占稅收收入約40％)，其次為加值型及非加值型營業稅與貨物稅。依臺灣現行的稅收，從稅收收益權歸屬可區分為國稅及地方稅(直轄市及縣市稅)兩級。

國稅

類別	稅率
營利事業所得稅	NT$120,000元以下免稅；超過者就其全部課稅所得額課徵17%
綜合所得稅 遺產稅和贈與稅	10%
貨物稅	8%~30%(特種貨物及勞務稅10%~15%)
營業稅	加值型5%；總額型(非加值型)0.1%~25%
煙酒稅 期貨交易稅	百萬分之0.125到千分之1
證券交易稅	1‰~3‰
其他	關稅、礦區稅

地方稅（直轄市及縣市稅）

類別	稅率
土地稅	地價稅0.2%~5.5%、田賦、土地增值稅20%~40%
印花稅	0.1%~0.4%
車船使用牌照稅 房屋稅	1.2%~5%
契稅	2%~6%
娛樂稅	5%~100%
其他	特別稅

小提示

中國大陸的稅制計有22個，分別為增值稅、消費稅、營業稅、企業所得稅、外商投資企業和外國企業所得稅、個人所得稅、資源稅、城鎮土地使用稅、房產稅、城市房地產稅、城市維護建設稅、耕地佔用稅、土地增值稅、車輛購置稅、車船稅、印花稅、契稅、煙葉稅、固定資產投資方向調節稅、筵席稅、關稅、船舶噸稅。其中，固定資產投資方向調節稅和筵席稅已停徵，關稅和船舶噸稅由海關徵收。因此，目前稅務部門徵收的稅種實際為18個。

Ⓠ 臺灣有哪些社會福利

 臺灣的社會福利制度

為增進人民福祉，提升民眾生活品質，並預防、減輕或解決各種社會問題，進而促進國家建設的整體發展，政府推行各項社會福利政策，範圍包含社會救助、福利服務、國民就業、醫療保健及社會保險等制度：

制度	對象 / 範圍
社會救助	針對低收入戶、受災戶或生活困境者等，提供相關生活扶助、醫療補助、急難救助及災害救助
福利服務	針對社會特殊(弱勢)群體提供支持其生活機會之服務，包含機構設置、收容安置、諮詢與建議、探視訪問等
國民就業	依據《就業保險法》為失業者提供制度化的社會保障，包含失業保險
醫療保健	醫療保健制度主要是1995年《全民健康保險法》實施後形成的全民健保制度，包含全民健康保險及公共衛生等
社會保險	主要針對社會高齡者之給付，分為職業類型保險、全民健康保險及年金制度三類。包含勞工保險、公教人員保險、老年農民福利津貼、軍人保險及國民年金

參考資料 / 文化部 臺灣大百科

 中國大陸的社會福利制度

中國大陸的社會福利制度包含養老保險、失業保險、醫療保險、工傷保險、生育保險、社會福利、優撫安置、社會救助、住房保障及農村社會保障。

其中，與臺灣不太一樣的地方在於中國大陸擁有臺灣所沒有的「住房公積金制度」之住房保障。所謂的住房公積金制度是由職工所在的國家機關、國有企業、城鎮集體企業、外商投資企業、城鎮私營企業以及其他城鎮企業、事業單位及職工個人繳納並長期儲蓄一定的住房公積金，用以日後支付職工家庭購買或自建自住住房、私房翻修等住房費用的制度。

職工個人繳存部分和所在單位繳存部分數額相等，均匯入個人帳戶。繳存之後全部歸屬於職工個人所有，並設有個人專門住房公積金帳戶。職工繳存比例不低於職工本人上一年度月平均工資的5%。

參考資料 / 中華人民共和國國務院新聞辦公室
（中國的社會保障狀況和政策）

❓ 臺灣醫療保險制度

二次大戰後，臺灣的醫療技術與服務品質享譽國際。政府為讓所有國民，不論貧富，都能享受到高水準的醫療服務，於1995年開辦全民健保...

 ABOUT TAIWAN 臺灣全民醫療保險制度

二次大戰結束後的臺灣，僅實施勞工保險(勞保)、農民保險(農保)及公務人員保險(公保)，與保險業各自承保的健康保險制度。為增進全民健康，政府於1995年3月開始實施全民健康保險，提供全民醫療保健服務。

臺灣的健保保費以每月工資作為計算基礎，費率為4.91%，由雇主、勞工及政府分別按60%、30%、10%比例負擔。

二代健保實施

自2013年起，二代健保實施並開徵補充保險費。其費率依照二代健保法修正案規定為2%，且計算金額上限為1000萬元，下限為5000元。

小知識

> 隨著國人出國旅遊或洽辦業務的風氣日盛，中央健康保險局訂有健保給付國外緊急就醫醫療費用等辦法，以利臺灣人在海外發生不可預期的傷病或緊急分娩，須在當地醫療院所立即就醫，回國後仍可向健保局申請核退醫療費用。

 ABOUT CHINA 中國大陸的醫療保險制度

醫療保險可分為職工醫療保險、城鎮居民醫療保險及新型農村合作醫療：

制度	對象 / 範圍
職工醫療保險	以用人單位的繳費比例約為工資總額6%，個人繳費比例為本人工資2%。單位繳納的基本醫療保險費部分用於建立統籌基金，部分劃入個人帳戶；個人繳納的基本醫療保險費計入個人帳戶
城鎮居民醫療保險	凡不屬城鎮職工基本醫療保險覆蓋範圍的非從業有戶籍的城鎮居民都適用。成年居民個人每年繳費人民幣100元，政府補助人民幣50元；未成年居民個人每年繳費人民幣30元，政府補助人民幣50元
新型農村合作醫療	所有農村戶籍人口，政府補助每人每年人民幣240元加上個人繳費每人每年人民幣60元

ⓠ 臺灣的外籍配偶

ABOUT TAIWAN **大陸籍配偶人數全臺居冠**

　　近年來，隨著全球化的腳步加速，國內的外籍配偶人數也大幅增加，尤其以中國大陸地區的外籍配偶人數占所有外籍配偶人數的比例高達2/3。

　　由於文化背景的差異，異國婚姻基礎通常較為薄弱，除須克服語言的溝通障礙外，還須面臨適應新生活及教育下一代的難題。如何協助外籍配偶能快速融入臺灣的社會，如實建立生育與優生保健的觀念來提升臺灣未來的人口素養，都將是重要的課題。

臺灣外籍配偶人數 (106 年 12 月統計)

原屬國籍	人數	比例
大陸地區	337,838	63.68%
港澳地區	15,846	2.99%
越南	100,418	18.93%
印尼	29,451	5.55%
泰國	8,703	1.64%
菲律賓	9,075	1.71%
柬埔寨	4,300	0.81%
日本	4,750	0.90%
韓國	1,600	0.30%
其他國家	18,531	3.49%
總計	530,512	

小提示

> 依臺灣地區與大陸地區人民關係條例之規定，大陸地區人民為臺灣地區人民之配偶，得依法令申請進入臺灣地區團聚，經許可入境後，得申請在臺灣地區依親居留，依親居留滿4年且在臺灣地區合法居留期間逾183日者，得申請長期居留。在臺灣地區合法居留連續2年且每年居住逾183日者，可申請定居。

ABOUT CHINA **中國大陸 2400 萬單身漢**

　　中國大陸一胎化政策的實施，使得男女比例失衡，加上經濟起飛後女生紛紛進城去找工作，願意留在農村的越來越少，導致鄉村男生找老婆難上加難，開始尋找外籍新娘，估計情況會越來越嚴重。

　　「沒錢就娶個越南婆」為現今中國大陸高齡青年常互相調侃的用語，似乎跨國娶老婆已成為農村高齡青年的流行做法。

　　根據民政部門指出，余姚市就有專人辦理「越南新娘相親團」，只需繳交3萬多元，就能取回一個年輕漂亮的越南新娘。

臺灣的結婚習俗

臺灣的結婚習俗

依臺灣法律規定，婚姻的效力，須在完成結婚登記後始生效。此為根據民法第982條條文：「結婚，應以書面為之，有二人以上證人之簽名，並應由雙方當事人向戶籍機關為結婚之登記。」

古代男女若非完成三書六禮的過程，婚姻便不被承認為明媒正娶。嫁娶儀節的完備與否，都直接影響婚姻的吉利。不過，在不同的時期，婚俗禮儀亦不同。

傳統的婚嫁六禮為「納采、問名、納吉、納徵、請期、親迎」。其中的「問名和請期」是決定婚禮吉日的步驟。「問名」即所說的合八字，目的是看新人的結合是否成就一段好姻緣；「擇日」為婚期的決定，若無特別禁忌，可自行翻查農民曆或請專業老師為新人排出良辰吉日，求個好兆頭。

之後，又將六禮再簡化，分成「納采、納徵、迎親」三個主要部分，即「提親、過大禮、迎親」。提親就是男方依禮節前往女方家中，商討有關婚事、婚期、聘金(大聘、小聘、金額大小與女方收或不收的問題)、訂婚的禮品、訂婚儀式、喜餅、結婚宴客儀式與場地等問題。

過大禮是指訂婚儀式，迎親即結婚儀式。通常訂婚只是簡單儀式，宴請兩三桌的親戚朋友。北部習俗是在訂婚時女方就宴請賓客，南部則是在歸寧日才正式宴請女方的親朋好友。

ABOUT CHINA 中國大陸婚禮籌備程序

現代中國大陸的婚禮同樣結合傳統及西方的元素。法律上公民結婚儀式並沒有太多的程序，只需結婚雙方親自到地方民政部門進行結婚登記即可。

多數婚禮是由迎親和喜酒兩部分組成，隆重程度就在迎親車輛和喜酒桌數的多寡。受西方元素影響，新人於正式婚禮前拍攝婚紗照也為多數新人所採納。由於中國各地風俗不同，於婚禮的細節之處，也南北殊異。

ⓠ 陸客來臺自由行之規定

陸客來臺自由行自2011年6月開放至2016年8月止，來臺人數累計已超過424萬8,079人次，平均每日達2,245人次。

103年度陸客來臺自由行人數首度突破百萬，超過118萬6,000人次，平均每日達3,251人次，成長幅度相較102年度增加127%。

為促進陸客來臺自由行，自102年8月1日起，凡符合海外及大陸地區人民或大陸地區人民最近一年內曾來臺從事自由行達2次以上，且無違規情形等資格者，得核發逐次加簽或1年多次入出境許可證，將大幅提升陸客來臺的便利性。

陸客來臺自由行與團體比較表

年度	自由行	團體
101	191,148人	1,772,492人
102	522,443人	1,688,396人
103	1,186,497人	2,073,020人
104	1,334,818人	1,923,525人
105	1,308,601人	1,347,433人

小提示

中國大陸開放城市常住居民赴臺灣個人旅遊，透過試點城市指定經營大陸居民赴臺灣旅遊業務的旅行社，經臺灣有接待大陸居民赴臺灣旅遊資格的旅行社，向臺灣相關部門申請、代辦入臺相關入出境手續。

陸客來臺自由行平均每日配額上限

2011年	6月22日第1批首先開放北京、上海、廈門3個試點城市；來臺人數配額上限為每日500人
2012年	4月1日第2批再開放天津、重慶、南京、廣州、杭州、成都、濟南、西安、福州及深圳10個城市；來臺人數配額上限調升為每日2,000人，共計13個城市
2013年	6月16日第3批再開放瀋陽、鄭州、武漢、蘇州、寧波、青島、石家莊、長春、合肥、長沙、南寧、昆明、泉州13個城市；同年12月1日起，來臺人數配額上限調升為每日3,000人，共計26個城市
2014年	4月16日起，來臺人數配額上限調升為每日4,000人；同年7月18日第4批再開放哈爾濱、太原、南昌、貴陽、大連、無錫、溫州、中山、煙臺、漳州，共計36個城市
2015年	4月15日第5批再開放海口、呼和浩特、蘭州、銀川、常州、舟山、惠州、威海、龍岩、桂林、徐州，共計開放47個城市

ⓠ 陸客來臺灣投資不動產之規定

臺灣目前針對大陸人士來臺購置不動產採取許可制，有條件的開放，可購置不動產之對象及種類分別為：

一、大陸地區人民。但現擔任大陸地區黨務、軍事、行政或具政治性機關心、團體之職務或為成員者，不得取得或設定不動產物權。

二、經「大陸地區人民在臺灣地區取得設定或移轉不動產物權許可辦法」許可之大陸地區法人、團體或其他機構。

三、經依大陸地區人民來臺投資許可辦法許可來臺投資之陸資公司。

陸資購置不動產之種類

大陸地區人民得取得住宅用之不動產。另外，大陸地區法人、團體或其他機構，或陸資公司為供業務人員居住之住宅、從事工商業務經營之廠房、營業處所或辦公場所或其他因業務需要之處所，得購置不動產。

陸資購置不動產之申請文件

大陸地區人民須持身分證明文件(大陸地區製作之常住人口登記表或居民身分證文書，向大陸地區縣市公證處辦理涉臺公證書，再向財團法人海峽交流基金會申請驗證之文件。受託人為大陸地區人民者，受託人之身分證明文件及委託書均應依上述規定辦理。)及申請書直接向土地所在地之直轄市或縣(市)政府地政機關申請取得、設定或移轉不動產物權。

大陸地區人民取得供住宅用不動產所有權，於登記完畢後滿3年，始得移轉。但因繼承、強制執行、徵收或法院之判決而移轉者，不在此限。此外，大陸居民亦可貸款購房，最高可貸款50%；大陸居民在臺購房後，入境次數將不受限制，可在臺1年最長停留4個月。

小提示

陸資來臺投資不動產「543」限制為：3年內不得轉售、有購屋者在臺1年最長停留4個月，以及購屋貸款上限為5成等。

小知識

經濟部於98年發布「大陸地區人民來臺投資許可辦法」、「大陸地區之營利事業在臺設立分公司或辦事處許可辦法」，正式實施陸資來臺從事事業投資。經持續檢討改善相關政策及逐步開放，經濟部於101年公告第三階段開放部分業別項目後，開放陸資來臺投資業別項目總計404項(包括製造業201項、服務業160項、公共建設43項)，促進兩岸雙向投資平衡。自98年6月30日開放陸資來臺投資以來，截至104年1月底止，累計核准陸資來臺投資件數為631件，核准投(增)資金額計約12.03億美元。

ⓠ 臺灣的兵役制度

臺灣兵役的演變

　　根據中華民國憲法、兵役法及相關法規規定，國民年滿20歲(年滿18歲可提前入伍)未就學，且體格達到一定標準者，即必須遵從其徵兵義務。如是在學役男，就學期間可依法辦理緩徵(延緩徵集)。

1949年　臺灣在光復早期，尚無兵役制度，直至1949年底，國共內戰失利，中華民國政府來臺後，同年12月28日於臺灣省內全面開始實施徵兵

1995年　因應兩岸情勢緩和、社會實質需要，並顧及役男生涯規劃，義務役兵役服役期間逐漸縮短

2000年　採義務役、替代役及國防役三種並行方式

2007年　志願役兵役招募制度(募徵合併制)，正式將警專、警大畢業生加入替代役的行列

2008年　國防役改為研發替代役

2013年　常備兵役軍事訓練，改徵集接受四個月常備兵役軍事訓練，兵役制度轉變成「平募戰徵」型態，持續朝募兵制轉型

徵兵程序

　　臺灣徵兵制度以年次作為徵兵日期之時間基準，並以兵役登錄之役男戶籍地資料為依據。首要階段為身家調查，然後是體檢。通過體位判定後之役男，需接受安排於適當時機進行軍種的抽籤，然後等待安排入營。

　　新兵入營後需接受一段時間的基本訓練，待訓練完成，再次抽籤，作為安排服務單位的依據。通常受訓抽籤完成至新單位報到時，稱為下部隊。

替代役

　　替代役的構想，源自於歐洲國家的社會役，服替代役的役男不需進入軍事單位，而在其他政府機關中服務。該制度於2000年8月3日正式徵集第001梯次替代役男，可分為一般替代役及研發替代役，替代現役役男不具備現役軍人身分，不受軍法管制；退役身分為替代役備役，依法接受主管機關召集服勤。

　　一般替代役大致可分為15個役別，分別為員警役、消防役、社會役、環保役、醫療役、農業服務役、教育服務役、司法行政役、文化服務役、經濟安全役、土地測量役、公共行政役、外交役、體育役及觀光服務役。

資料參考 / 中華民國國防部〈國防論壇〉

臺灣兵役制度演變

1946年 全面實施義務役
義務役須服役2年，步兵之軍士及特種兵、特業兵為期3年

1954年 實施義務役
義務役須服役的年限：
陸軍為期2年，海、空軍為期3年

2000年 實施義務役
義務役須服役24個月

2005年 實施義務役及志願役
義務役須服役24個月；同時實施志願役兵役招募制度

2008年 實施義務役及志願役
義務役須服役1年；同時實施志願役兵役招募制度

2013年 實施義務役及志願役
1994年1月1日(含)以後出生之役男僅須接受4個月軍事訓練，1993年12月31日（含）以前出生之役男仍須服役12個月

2015年 國防部3月10日表示，為達成2016年底前國軍常備部隊全以志願役人力擔任的目標，國防部將於2015年底進行最後一梯次義務役男徵集

2018年 全面實施募兵制
1月1日起停止徵兵。82年次以前的役男將全服替代役1年；83年次以後的役男，除接受4個月軍事訓練外，仍可因家庭或宗教因素申請服替代役

 ABOUT CHINA 中國大陸也有義務役

中國人民解放軍自1927年建軍之日起到建國初期的1955年，一直實行的是志願兵役制：自願從軍的人員，長期地在軍隊服務。後來經過幾次改革，並多次修改兵役法，1998年採用「兩個結合」的基本制度，即「中華人民共和國實行義務兵與志願兵相結合、民兵與預備役相結合的兵役制度」，規定實行志願役與義務役並用制。陸、海、空軍義務兵服現役期限一律2年。

中國大陸現役分為現役軍官和現役士兵。現役士兵分為義務兵和志願兵。現今中國大陸上因志願役服役人口已經足夠，所以沒有招募義務役。

資料參考 / 中國軍網

❓ 何謂眷村

眷村的形成

　　1949年，中華民國國民政府軍於國共內戰中失利，而隨中華民國政府遷徙至臺灣的國軍、公教人員、黨政官員及其眷屬等被迫轉往臺灣定居；據統計，1946年臺灣人口約610萬，而1950年卻激增為745萬。中華民國政府為了解決150萬以上的居民帶來的居住問題，便興建房舍並安排宿舍，眷村的建築形態從最早接收日本人撤臺後遺留的日式宿舍或覓地興建的方式，將房屋配給有眷屬的官兵，因為裡面住的大多是軍人的眷屬，所以又稱為「眷村」。一般來說，眷村居民對其居住房舍只有建物及地上物使用權，並無房屋所有權，故不必繳納地價稅及相關租金。

　　根據1952年底統計，外省籍人口數為649,830人。1984年「國軍列管眷村資料名冊」的統計，臺灣的列管眷村共888處，109,786戶。

臺北市第一個眷村 - 四四南村

　　臺北市信義區松勤街的「四四南村」是臺北市的第一個眷村，為早期山東青島聯勤四四兵工廠員工及其眷屬居民，舊址就在現今的101大樓附近。但隨著經濟的發展以及信義計畫區的土地開發和眷村改建的政策，居民漸漸遷出，2001年，便將四四南村列為歷史建築物，而其中的四棟建築得以保存，並規劃成為信義公民會館(四四南村)暨文化公園，於2003年10月正式啟用，紀念昔日眷村的歷史人文，讓現代的民眾也能體會往日眷村的純樸風情。另外，2002年，新竹市將環保局舊建築改建成立「新竹眷村博物館」，為全臺第一座保存眷村特有文化與生活特色的博物館。

獨特的眷村文化

　　早期住在眷村的人，大都懷著思鄉的心情，期盼著隨時能夠「反攻大陸」，因此是以過客的心態住在臺灣，和外界的互動當然就不多，「竹籬笆」成為眷村的代名詞，多少也反應出它對外的封閉性。因為住在同一眷村裡的人們，有著共同愛國、反共等意識與同一軍種職業下，所以住戶間的情感聯絡頻繁。常見的釀製食品或者鄰居互相幫忙製作節慶應景食物，而眷村居民來自各種不同省份，也帶來了各地特色麵食與口味，讓臺灣麵食文化更豐富。

Q 何謂榮民

榮民的定義

榮民為「榮譽國民」的簡稱，依法令規定，在臺灣只要是職業軍人退伍者，幾乎都具有榮譽國民之身份。不過在臺灣社會中的「榮民」，常指國民政府遷臺時，自中國大陸移居臺灣的外省籍退除役軍人。

由於海峽兩岸分治的時代悲劇，禁止中華民國軍人隨便結婚的法令，使許多來自中國大陸的榮民孤獨渡過一生。當然，也有榮民是在離開中國大陸前便已成家，加上國民政府一再鼓吹宣誓反攻大陸，使得這些有眷榮民便未再娶親。既使結婚也由於年紀的關係，最後只能和較弱勢族群通婚。雖說如此，也有不少榮民利用其專長從事農場、小吃攤過著不錯的生活。

榮民之家　榮譽國民之家

榮民之家隸屬於行政院國軍退除役官兵輔導委員會管理，主要為安置單身、因戰(公)傷殘或年邁、貧困無依之國軍退除役官兵給予生活照顧，使其能安享晚年。榮民之家可分公費安養與自費安養，也可接受滿一定年紀可自行照顧自己之配偶自費安養。

近年來，退輔會陸續在板橋、臺北、桃園、新竹、彰化、雲林、臺南、白河、佳里、岡山、屏東、花蓮、馬蘭和太平等14地皆設置「榮譽國民之家」。

「老芋仔」一詞的由來

「老芋仔」原指一般外省籍的老士官長，後泛稱外省籍退伍老兵，甚至對於所有的外省人皆稱為「芋仔」，對於稱臺灣省籍的人為「蕃薯囝」。而「芋仔蕃薯」則是父母親有一方為外省籍，一方為臺灣籍的第二代。

至於「芋仔」一詞的產生，可歸於芋仔本身是一種不需要施肥的根莖植物，扔在那裡就長在那裡，長相不好，烤熟吃起來卻甜甜鬆鬆，削皮時手摸著有點發麻。滿山遍野，只要挖個洞就可找到幾顆鬆軟芋仔，雖不值錢，但生命力強，肚子餓時能充飢。

早期老兵或是老榮民們想要種田，很難分配到好田地，只能在偏遠地區營舍周圍種種蔬菜與芋頭，久而久之被稱為「老芋仔」。一般來說，老芋仔不識字，不會講臺語，也聽不懂臺語，都習慣講他們自己各省的地方語言。而長期在軍中的外省士官長被稱為「紅標仔」，因為他們軍服的識別符號是由許多條槓的紅色臂章組成。

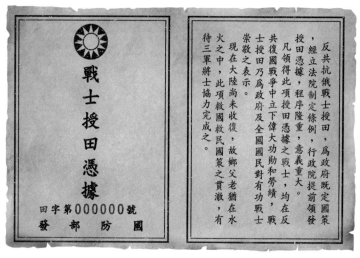

反共抗俄戰士授田，為政府既定國策，經立法院制定條例，行政院提前頒發授田憑據，程序隆重，意義重大。

凡領得此項授田憑據之戰士，均在反共復國戰爭中立下偉大功勛和勞績，戰士授田乃為政府及全國國民對有功戰士崇敬之表示。

現在大陸尚未收復，故鄉父老猶在水火之中，此項救國救民國策之貫澈，有待三軍將士協力完成之。

戰士授田憑據 / 製圖 黃明霞

Q 何謂戰士授田證

所稱「戰士」，指陸海空軍官兵參加反共抗俄作戰者。國民政府為安置這些隨軍來臺的國軍戰士，於1956年實施頒發「戰士授田證」，可獲得每年出產淨躁稻穀二千市斤面積的土地—片或是約兩分地(約190多平方米)，用以獎勵反共抗俄戰士並維持其家屬生活。

原則上，以授予其原籍縣市鄉鎮之田地為原則，但原籍縣市鄉鎮授田不足時，得酌授鄉近地區之田地。當時發出之授田證約有70多萬張。然而因時局變遷，立法院修法改為發配補償金，並於1990年1月3日起發放。

有些追隨政府來臺的老兵，因退除役或轉業等緣故，希望「授田條例」不要僅係領取憑據而已，在完成反攻大業之前也能取得「回饋」。於是行政院退輔會於1957年在宜蘭大同農場進行首次授田，其後包括花蓮壽豐、臺東池上、屏東隘寮、嘉義、彰化、臺東鹿野、屏東竹田、高雄、桃園、苗栗等農場，皆陸續戰士授田供榮民開墾，希望不願追隨政府打回中國大陸的榮民弟兄，也能把臺灣當成「葉落歸根」之所。

由於大部分的授田土地屬於尚未開墾的荒地，耕作上仍有困難，加上自負盈虧，尚需自行負擔田賦，部分場員眼見效益不佳、離場轉業，或是年老無法從事農作，紛紛請求交還授田土地。民國89年立法院通過戰士授田憑據處理條例，廢止反共抗俄戰士授田條例及其施行細則，並依規定給付補償金收回戰士授田憑據。

Q 土地改革政策

ABOUT TAIWAN 臺灣土地制度

1947年	公有耕地由各縣市政府管理放租，或由各公營事業機構管理放租
1949年	實施三七五減租
1951年	1951至1976年，分九期實施公地放領
1953年	耕者有其田條例及臺灣省實物土地債券發行條例
1958年	試辦農地重劃
1979年	辦理市地重劃

ABOUT CHINA 中國大陸土地非全部國有

中國大陸與臺灣的土地政策不同，大部分的土地屬於公有，只有使用權而沒有所有權。土地依所有權可分為國有與集體所有，再依用途將土地分為農業用地、建築用地與未利用土地。

「集體所有」指土地屬於村、鎮或市的，即全村、全鎮及全市的居民都是土地所有人。例如，某村招商成功或經營某事業成功，村民每人都可分到紅利，就是集體所有制的結果。

中國大陸土地制度

1949年	國有土地無償使用、無限期使用、不准轉讓
1979年	土地使用權可作為合資企業中方合營者的投資股本
1986年	通過土地管理法，成立國家土地管理局，將土地使用權和所有權分離。使用權上變過去無償、無限期使用為有償、有限期使用
1987年	指定城市進行土地使用制度改革試點，使用權可以有償轉讓
1988年	在全國城鎮普遍實行收取土地使用費(稅)
1990年	允許外商進入大陸房地產市場

資料參考 / 中國共產黨新聞/黨的知識

小提示

1949至1958年臺灣的土地改革，將地主大片土地轉給農民，但地主能保有部分土地並得到補償，不會一無所有。

而中國大陸的土改政策，農民最終得到了土地(所有權及使用權)，壞處是土地的細碎化，對日後大規模開發或建設的收購土地問題造成巨大阻礙。

Ⓠ 臺灣的農業政策

 ABOUT TAIWAN **臺灣農業政策**

　　臺灣從初期的基礎農業開始，至今為促進農業的永續發展，努力建立農業產銷體系並提升產業競爭力，同時兼顧農業水土及生物資源永續利用。

　　「以農業扶植工業，工業帶動農業」，光復後的土地改革是臺灣農業經濟及社會政治史上的一件大事，實施耕地土地改革與市地土地改革。

　　耕地土地改革依階段性分為公地放租、三七五減租、公地放領與撥用及耕者有其田等。隨著耕地土地改革成功，工商業日趨繁榮，人口向都市集中。為配合社會經濟發展，實施都市土地改革，促進合理市地分配，辦理都市平均地權；一方面建立都市土地利用規範，推行都市建設工作。

　　政府在1960年利用1959年艾倫颱風造成87水災所淹沒中南部廣大的農業地區復耕所需，順勢推動農地重劃，成效卓著；並在1961年時選擇示範地區，全面於臺灣推動農地重劃的政策。臺灣光復後即實施農地改革，使佃農由戰前的60％左右降為9％，自耕農則由40％升為81％，農地改革的結果不僅使農民的生活水準提高，且加強其生產意願。

　　展望臺灣未來的農業發展，長期來看，著重於擴大農場經營規模，提高農業生產力；加強農業科技之發展與推廣，在資本與技術密集的生產方法上追求突破，創造新的契機。

　　三農三生，指農業、農民、農村全面推廣生產、生活、生態均衡發展。臺灣農漁業四大旗艦產品為蝴蝶蘭、九大熱帶水果、烏龍茶、臺灣鯛魚。

產銷班，銷售的開始

　　從前，在臺灣的農民須辛苦種植出農作物，如遇豐收往往卻高興不起來，穀賤傷農，豐收表示農作物賣不出去。政府有鑑於此，在臺灣各地「輔導建立企業化、資訊化及制度化之產銷組織」，幫助農民分級、包裝、設計、規劃、推銷農作物，有些產銷班還負責運輸、銷售、上架、廣告等工作。

　　發展至今，有些產銷班集合農民的力量推出自有品牌，在農產品市場上佔有非常重要的份量。產銷班的運作費用來自農產品的獲利，藉由提高市場上農展品的價格，來保障農民的收入及生活，使農民不致於成為現代社會中弱勢的族群。

ABOUT CHINA 中國大陸農業進程

1950年中國大陸完成全國土地改革，3億多農民無償分得土地、並免除地租，結束了中國數千年封建地主制度。

1953年中國大陸《關於農業生產互助合作的決議》，農民和地主等個人全部失去土地所有權，僅有使用權。之後人民公社和文革期間，人民勞動積極性不足，長期農產量萎縮，發生三年困難時期饑荒。

1980年代大陸開始推行家庭聯產承包責任制，將農作物私有化以增加人民勞動積極性，短時間內解決饑荒問題並奠定糧食供應穩定性。之後引入地膜等農業科技，提高了農產量，21世紀中國大陸小麥產量為世界第一，其次為印度、美國。

2006年廢除農業稅，2007年中國大陸水稻產量為5億噸，目前中國大陸是世界上最大的稻米生產國，各類稻種合計佔全世界稻米35%的產量。

Q 臺北市街道命名由來

走在臺北市區街上，可以看到很多路名是由中國大陸各省分及都市名稱而來，臺北市就像一張攤開的中國大地圖，其命名原則跟歷史背景又是什麼？

日治時期的臺灣，街道只有街廓名，由三、四條馬路圍起來的區塊視為一個街廓，而市區數個街廓劃為一町，如同西門町一樣，並非指某一條馬路，而是大約的區塊。直至1916年，配合市制的實施與市區改正計畫，開始在各都市進行街區的改造與街名改正，期望透過街區名稱的日本化而達到內地延長主義的同化政策。

1945年二次世界大戰結束，國民政府從戰敗國日本手中接收臺灣後，當年11月17日便頒布《臺灣省各縣市街道名稱改正辦法》，要求當地各級政府將日治時代用以紀念日本人物、宣揚日本國威的街道名改正，而其命名的最高指導原則，就是「發揚中華民族精神」。

1946年新擬定的路名多為清代使用的舊稱，部分為延續日治時期日本色彩較輕的町名(如位於蓬萊町內的蓬萊街，今撫順街)以及三民路、博愛路等訓示路名。

仿上海式街道命名

1947年，一位從上海來的建築師—鄭定邦，授命為臺北市的街道命名，他將一張中國地圖蓋在臺北地圖上，當時連接日本神社(今圓山)及總督府的中山南北路，是日治時代皇族參拜神社的主要道路，也是當時最重要大道，故被選作「臺北地圖中國街名」的中軸線，以現在的監察院前方為中心點分別東西南北，將臺北分為四大區，放大投射為整個中國大陸，依其原有中國大陸地名位置置用於相同區位的臺北街道名。這些地名包含中國大陸省份、大都市、名山大川及城市史蹟命名之，而臺北卻成為「小中國」，雖然有人嘲諷這是統治者的殖民想像，但據說，鄭定邦的靈感或許就是來自上海，因當時上海的街道，就是用中國省份和城市來命名的。

小提示

雖然臺北市街道命名的靈感源自於上海，但上海在命名方式卻是隨機的，相比之下，臺北市的街道命名較符合中國的地圖。而上海市街道命名又是什麼原因呢？有興趣的讀者可以就「上海馬路命名備忘錄」再去探究其歷史背景！

臺北市街道命名原則

1947年，臺灣省行政長官公署將改不到兩年的臺北街道名稱全更名為以中國大陸地名為主的街名。再者，以歷史事件具紀念性質及古今人物(如中山北路，羅斯福路)、古文訓示(如四維、八德)等為命

名原則。隨著都市發展的腳步，陸續完成都市計畫道路的開闢工作，誕生了不少新路。而新路命名常取本地名稱(住民社名、清代舊地名)、祝福願景、地標景點及自然景觀等為名。

小知識

其實有很多國家也會將道路用其它國家或是城市來命名，例如紐約(New York)其York(約克)就是英國的地名；而武漢則是有臺北路、高雄路、雲林街等。

臺北市為什麼沒有北京路及上海路

既然臺北市街道命名是以中國大陸地圖為原則，那麼同樣為直轄市的北京跟上海，在臺北市地圖怎麼不見其蹤影呢？

其實北京路就是現在的北平東路及北平西路，兩者之間有什麼不同？北京歷史悠久，它成為城市的經歷可以追溯至3000年前。

在春秋戰國時期，燕國就在北京地區建立都城，名叫薊。秦、漢和三國時期，北京地區是中國北方的重鎮，名稱先後稱為薊城、燕都、燕郡、幽州、涿郡。

唐朝時期北京稱幽州，安祿山曾經在這裡稱帝，建國號為「大燕」，北京的別稱燕京由此而來。後歷經幾次改朝換代後，直到1153年金朝皇帝海陵王完顏亮正式

建都於北京，稱為中都。此後元朝、明朝和清朝的都城均建立在北京。元朝時，北京的正式名稱是大都。北伐戰爭後，中國的首都遷到南京，北京改名為北平。

1937年的七七事變後，北平被日本占領，在這裡成立了偽中華民國臨時政府，將北平改名為北京；直到1945年重新更名為北平。1949年中華人民共和國國都定於北平，並將北平更名為北京。

由此可知，1947年當鄭定邦替臺北市街道命名時，當時北京稱北平，就成了我們今日所看到的北平西路及北平東路；而上海路原本也在臺北市街道名當中，只是為紀念先國民政府主席 林森，而將原為上海路和瀋陽路的路段更名為林森南路。

小知識

依臺北市道路名牌暨門牌編訂辦法第3條規定，道路寬度超過15公尺以上者為路，在8至15公尺間為街；道路寬度未達8公尺者為巷弄；此外，路寬超過25公尺且具重要性(如堤頂大道)或跨區性者(如市民大道)則可編訂為大道。道路依路幅由大而小，分為大道、路、街、巷、弄、街。而大道、路或街的分支為巷，巷的分支為弄或街。

凱達格蘭大道的由來

總統府前一直延伸到臺北東門(景福門)的筆直大道就是凱達格蘭大道，長約400米、路寬約40米，雙向共有10線車道。

1947年臺灣光復後，總統府前的大道當時路名為介壽路(今凱達格蘭大道)，是為慶祝前中華民國總統蔣中正的壽辰而命名，意指「蔣介石萬壽無疆」，同時，位於介壽路的原臺灣總督府(建於1919年)亦更名為介壽館；1949年，中華民國政府以介壽館作為總統府辦公場所，直到2006年3月25日，介壽館入口銜牌才正式復名為總統府。

1996年3月21日，陳水扁任臺北市市長時，將介壽路改名為凱達格蘭大道，旁邊的廣場改名為凱達格蘭廣場，此名稱來自過往長期居住於臺北地區的原住民凱達格蘭族，以象徵對臺灣原住民歷史及文化的尊重。

凱達格蘭大道見證了中華民國政府遷臺至今歷次國家中樞儀式慶典，與自由廣場並列為臺北市的集會遊行舉辦時選擇的重要集結點，亦成為民眾集會遊行、請願的聖地。

小提示

凱達格蘭大道一號為前日本總督官邸，現在為臺北賓館，為專門接待國賓或舉辦慶祝活動的地點，為臺灣的國定古蹟

小知識

❶ 臺灣各縣市均有三中路(中山路、中正路、中華路)，而中國大陸各省份大都有解放路。

❷ 臺北市方向分界基準主要為兩大分界，市區東西向幹道命名，以羅斯福路、中山南路及中山北路為分界，以東稱○○東路，以西稱○○西路；南北向幹道則以八德路、忠孝東路及忠孝西路為界（1954年3月1日以前稱「中正東路、中正西路」，1954年3月1日至1970年7月1日稱「中正路」），以北稱○○北路，以南稱○○南路。

消失的中正路

臺灣各縣市幾乎都可以找到中山路及中正路，且普遍位於市中心，但臺北市中心卻找不到中正路，而中正路卻是在士林區的一條路上。其實早在1970年前，臺北市的確有中正路(今忠孝路)，當時的忠孝路是由中正路岔出的一條小路，比起當時四條「八德」的道路名中，忠孝路顯得遜色不少。故當時總統蔣中正先生，便認為應將中正路改稱忠孝路，以符八德之意。

1968年，北投、士林、內湖、南港、景美、木柵等地區併入臺北市，使位於士林區的中正路重新出現在臺北市街道中。

❶ 高雄市主要道路命名原則

高雄在地人或曾住在高雄的人都知道，高雄市有十條以數字命名的道路，當導遊帶團到高雄時，可以跟遊客介紹一下高雄這十條路命名的來源，增添趣味

高雄市主要道路命名原則

依1945年公布之「臺灣省各縣市街道名稱改正辦法」規定，各縣市在擬定街道名稱必須能發揚中華文化、民族精神或符合當地地理及習慣等意義，再根據相關的文獻資料綜合整理。

高雄的地理區域，從南至北，是以一至十的數字依序命名的，自一心路起到十全路，別有一番趣味。

高雄市主要街道命名典故

路名	命名典故
一心路	萬眾一心，共同抵禦外侮，為國效力，國家必然昌盛。
二聖路	二聖指孔子和關公兩位聖人，文武皆備。
三多路	使聖人福，使聖人壽，使聖人多男子，取其多福、多壽、多男子之意。
四維路	四維不張，國乃滅亡，指禮、義、廉、恥等四個立國的綱紀。
五福路	指長壽、富貴、康寧(健康安寧)、攸好德(備有美德)、老終命(老壽而死)等五種人生所當具備的福氣。
六合路	天、地、東、西、南、北四方謂之六合，即整個宇宙之意。
七賢路	晉朝有嵇康、阮籍、山濤、向秀、劉伶、阮咸、王戎等七位文人，游於竹林，詩文酬唱，友誼篤厚，而有「竹林七賢」的美譽，值得國人效法。
八德路	忠、孝、仁、愛、信、義、和、平
九如路	祝頌詞：「如山如阜，如岡如陵，如川之方至，以莫不增，如月之恒，如日之升，如南山之壽，不騫不崩，如松柏之茂，無不爾或承。」
十全路	《周禮》記載：「十全為上，十失一次之。」今指事情完美無缺者稱十全，亦即「十全十美」的意思。

❓ 臺灣行駛靠哪一邊

臺灣跟中國大陸都是靠右行駛的國家，但為何臺灣的火車卻是靠左行駛呢？

臺灣自日治時期開始引入汽車，故日治時期的臺灣，汽車是靠左行駛。至1946年中華國民政府接收臺灣後，便改成靠右行駛，而這項制度並非本來就存在。1946年之前，中國大陸各地是向左或向右也是各有不同。究竟，為何要統一這項制度，與抗戰時期美援有著密切的關係！

抗戰時期，中國大陸接受美軍援助，而美國是靠右行駛的國家，故當時所有運到中國大陸的汽車都須重新改裝才能上路。加上來到中國大陸的美軍更因不習慣靠左而常發生車禍，於是自1946年便統一為靠右行駛，而當時臺灣剛巧納入中華民國之管轄，所以也跟著從左改為靠右行駛。

小提示

英國是最早建造鐵路的國家，它的鐵路系統沿用了普通道路上靠左行駛的交通規則。而中國大陸、日本、法國大部分地區的國家，最早的鐵路系統也是聘請英國工程師設計建造，故也大都是靠左行駛。由於臺灣的鐵路是在日治時期所興建，故火車為靠左行駛的鐵道系統一直沿用至今。

❓ 臺灣高速鐵路

臺灣為世界少數擁有高速鐵路的國家，高速鐵路(簡稱臺灣高鐵)，為連結臺灣西部各縣市及臺北、臺中、高雄三大都會區的高速鐵路系統，全長345公里。

2007年1月5日通車後，每列9節動力車廂加3節無動力車廂(9M3T)採用標準軌，共設12站，營運速度300km/h。臺灣高鐵每日約有140班次上下，平均每日客運量約13.3萬人次，週末與連續假期每日達15~16萬人次。未來進入營運成熟期，估計每日客運量可達32.3萬人。

臺灣高鐵為臺灣首個採取由民間興建、營運，並於特許營運期滿後，移轉給政府的BOT公共工程，建設成本約4,802多億元。特許期限自1998年起，為期35年，事業發展用地為期50年，限期過將以有償或無償方式交還中央政府經營。

造價最高的 BOT 案

臺灣高鐵造價4,806億元，是目前全世界單一工程，為造價最高的BOT案。同時橋樑最多，高鐵僅9%在路塹或路堤上，就有73%是高架橋，自彰化八卦山到高雄左營，是連續高架橋，總長157公里，是全球第二長。

小提示

民間興建營運後轉移模式，興建－營運－移轉(Build–operate–transfer)，多以英文縮寫BOT稱之，是一種公共建設的運用模式，將政府所規劃的工程交由民間投資興建，並且在經營一段時間後，再轉移由政府經營。

 ABOUT CHINA 中國大陸高鐵

2002年營運的秦瀋客運專線(秦皇島到瀋陽，已合併入京哈線)為中國大陸的第一條高速鐵路，經過10多年的高速鐵路新線建設，目前已經建成世界上最大規模以及最高運營速度的高速鐵路網。按目前中國大陸的中長期鐵路規劃，高速鐵路網包括「四縱四橫」客運專線、城際客運系統、西部開發性新線及海峽西岸鐵路。

小知識

高速鐵路在現實世界上並沒有統一的定義，所以不同的組織或國家對「高速鐵路」各有其標準。國際鐵路聯盟定義：透過改造原有線路使其設計速度達到200公里/小時，或新建線路的設計速度達到250公里/小時以上。

對遊客而言，高鐵要同時具備運輸工具3S，指速度快(Speed)、乘坐空間加大(Space)，以及座艙服務內容(Service)。

中國大陸鐵道部按照2008年世界高速鐵路大會的定義，高速鐵路必須同時具備三個條件：新建的專用線路、時速250公里動車組列車、專用的列車控制系統。所以，在鐵道部目前的定義裡，「D」字頭的動車不算「高速鐵路」，「C」字頭的城際高鐵和「G」字頭的高速動車才算是「高速鐵路」。

| 觀光客可能會想知道 |

- 臺灣還有哪些BOT案？
- 中國大陸有哪些出名的BOT案？
- 高鐵票價如何？有沒有優待票？
- 如何購票？要提前多久訂票？

ⓠ 臺灣捷運系統

國際大都會繁榮發展的過程中，人口及車輛快速成長，交通問題就必須解決。臺北及高雄的捷運系統，是北高兩地紓解交通問題的一帖良藥，尤其臺北捷運自開通以來，營造出優質的捷運文化，也是臺北人引以為傲的地方...

臺北捷運

臺北都會區大眾捷運系統，簡稱臺北捷運，為臺灣第一個營運的大眾捷運系統。服務範圍涵蓋臺北市與新北市，是臺北都會區的交通骨幹。文湖線營運之初稱為木柵線，於1996年3月28日首先通車，臺北捷運公司同時訂此日為臺北捷運週年紀念日。

臺北捷運目前通車路線包含文湖線、淡水信義線、松山新店線、中和新蘆線及板南線等5條。營運車站計有116個(西門站、中正紀念堂站、古亭站及東門站等4個轉乘站，於不同路線共用站體計為1站，其餘不同路線之轉乘站計為2站)。

高雄捷運

高雄都會區大眾捷運系統，簡稱高雄捷運、高捷，是臺灣第二個營運的大眾捷運系統，以高雄市為中心，同時向原高雄縣提供服務，計畫中的延伸路線亦涵蓋屏東縣部分地區。1998年行政院決定以民間興建營運後轉移模式辦理，1999年經甄選由高雄捷運股份有限公司負責興建初期路網，並於2008年3月9日營運通車。

高雄捷運是由民間出資興建，與臺北捷運營運模式稍微不同。路線的興建與未來通車後的營運，皆由以BOT模式組成的「高雄捷運股份有限公司」負責，其興建、營運特許期限共36年。而高雄市政府捷運工程局則負責路線規劃與興建監督，此外也獨立發行稱為「一卡通」的電子票證。

目前高雄捷運系統已營運的紅、橘兩線於美麗島站交會(中山路中正路交口)。

機場捷運

臺灣桃園國際機場聯外捷運系統(簡稱桃園國際機場捷運、桃園機場捷運或機場捷運)為服務桃園國際機場聯外交通為主之大眾捷運系統。起自臺北車站，經由桃園國際機場，止於中壢市。整體工程於2006年開工，2017年3月2日通車。

此線原採用民間興建營運後轉移模式，委託由民間企業經營，後改為政府自建。由交通部高速鐵路工程局規劃興建，而營運的部分由交通部依照大眾捷運法的相關規範，採用指定方式交由桃園縣政府負責營運。未來計畫開行快速直達車、普通車兩種，前者可於35分鐘內連絡臺北車站與機場，達到快速輸運遊客之目的。

小提示

捷運，指城市軌道交通系統，是聯絡城市內部或城市與城郊之間的各種主要以電力驅動的大眾運輸系統，其中包括地鐵、輕軌、有軌電車、膠輪導向電車及磁懸浮等。

ABOUT CHINA　中國大陸的捷運

臺灣人較熟悉香港的地鐵，聯結香港各區及機場非常方便。澳門的輕軌系統預計於2019年通車。此外，中國大陸多個大城市的地鐵系統已運行多年，例如北京地鐵在1971年開通。近年來，因經濟狀況持續改善，平面交通持續惡化，多個中國大陸城市陸續興建或擴建地鐵系統。

目前營運中的地鐵包含北京地鐵(22條路線)、天津地鐵(5條路線)、上海地鐵(15條路線)、廣州地鐵(13條路線)、長春軌道交通(3條路線)、大連地鐵(5條路線)、武漢地鐵(7條路線)、深圳地鐵(8條路線)、重慶軌道交通(8條路線)、南京地鐵(8條路線)、瀋陽地鐵(2條路線)、成都地鐵(6條路線)、佛山地鐵(1條路線)、西安地鐵(3條路線)、蘇州地鐵(3條路線)、昆明地鐵(3條路線)、杭州地鐵(3條路線)、哈爾濱地鐵(2條路線)、鄭州地鐵(3條路線)、長沙地鐵(2條路線)。另外，香港、大連、長春、瀋陽也提供有軌電車的大眾交通服務。

資料來源 / 中國城市軌道交通 2016年12月

捷運文化比一比

在臺北搭乘捷運不能飲食，也不能在捷運車站內乞討、賣藝、攜帶動物(裝在寵物籠內的寵物貓狗以及導盲犬除外)、推銷東西或發廣告傳單(包括競選傳單)，但在中國大陸卻沒有這些限制。

以北京為例，2014年5月北京市14屆人大常委會11次會議，部分北京市人大常委會委員認為，立法規定地鐵禁食是很多發達國家的做法，不但可改善地鐵車廂內的環境，也可促進老百姓自身素質的提高，可惜沒通過立法。

在臺北捷運搭乘電扶梯時，乘客會自動靠右邊站，空出左邊通道讓趕路的乘客先行。此外，捷運車廂內的博愛座會禮讓給有需要的乘客外，如博愛座不敷使用，車廂內的其他乘客也會讓座。其實臺灣人不僅在搭乘捷運時會讓座，搭乘公車也一樣，進出車廂或等搭公車也都習慣排隊。

│ 觀光客可能會想知道 │

▪ 捷運票價？有沒有優待票？
▪ 營運時間？有周遊券嗎？可直達機場嗎？
▪ 可攜腳踏車搭捷運嗎？

Ⓠ 捷運安檢比一比

2014年臺北捷運發生瘋狂砍殺人事件震驚臺灣社會。臺灣一直是個相當安全的地方，捷運系統的安全措施除了捷運警察(由於員額很少，較不易見)外，就是幾具監視器，主要目的是防範色狼、小偷和萬一有人身體不適時可以即時發覺。

在香港，地鐵線是全球密度最高，駐警皆經過特別的維安訓練，號稱是全世界地鐵警力密布最高的地區，只要乘客呼叫支援，警方必能在90秒內抵達。還有高科技的中央監控臺、站內與站外緊急通話系統，以及高階警官必須到各站點考察等。

在東京，地鐵各車站設置超過2千臺監視器，並定期派出配戴警章、身穿安全警備制服的站務員和警員在站內加強巡邏，車站內和車廂裡有「發現可疑人物請協助通報」的海報和跑馬燈，月臺垃圾桶則全部透明，以便看清楚裡面是否有爆裂物。

在北京，從2008年奧運前2個月開始對所有遊客進行安全檢查，所有攜帶行李都得通過X光機掃描器或人工檢查。凡攜帶刀具、爆裂物、不明液體者都會被攔下盤查，工作人員會要求持有者試喝攜帶的液體，以確認非危險物。上海、深圳、廣州、南京、成都等地的地鐵也比照跟進。

在印度，中央武裝警察署在各地鐵站設有6萬5千名警力組成的「地鐵保護部隊」(RPF)，凡是在地鐵上破壞設備、騷擾乘客、做出危險舉動、有意阻礙地鐵通行者，皆可不經核發拘捕令，直接逮捕。

在泰國曼谷地鐵，進站時必須通過金屬探測門，還會有保全人員人工檢查大型行李，在旋轉門的入口也會有安檢人員在一旁把關。

在埃及，為防範恐怖份子攻擊，除在地鐵站與各種旅遊景點都設有X光掃描機、金屬探測器，在出入口還有大批警力駐守，嚴防可疑份子。

紐約地鐵自911之後，裝設有無聲警報器與動作感應器，並派2500名制服與便衣警察、30隻反恐警犬，隨時辨識可疑人士，隨機抽查遊客背包，並利用高科技感測儀器檢查是否攜帶自製炸彈的原料。

倫敦的地鐵站，因曾受到炸彈攻擊的威脅，為防止炸彈藏匿在垃圾桶中，無論在站內或月臺上都沒有垃圾桶，且所有地鐵警員都配槍巡邏(一般的英國警察平時並不配槍)。

Q 臺灣有 8 路公車？

國共內戰之時，共產黨軍被編列為八路軍，驍勇善戰，當時使國民政府軍隊節節敗退。光復後，北市公車由公車處接管，外省軍人來臺後，向當時的市長吳三連反應，在大陸打「八路(共軍)」，來到臺灣卻搭「八路」，因而使得8路公車被取消，另外像諧音為「死路」的4路也連帶取消。

現在哪裡有八路公車

新北市區的公車8路路線由臺北客運營運，起點為捷運新店站，終點為捷運景安站；而在臺中市的公車8路，行駛自綠川東站至后庄北中清路口，由臺中客運營運；在高雄的公車橘8路，行駛建軍站到過埤派出所，由統聯客運營運。

Q 臺灣的汽車旅館

臺灣的酒店從前以「梅花」來分級，至2008年才改用「星」為評鑑標準。目前臺灣旅館星級評鑑分為一星至五星，觀光局強調「只要有星就是好旅館」，而清潔、衛生是所有酒店最基本的必備條件。

臺灣的酒店可分為國際觀光旅館、觀光旅館、一般旅館、汽車旅館與民宿等。另外有些合法設立的遊樂區也可以申請渡假用的住宿設施。

因星級評鑑對象只限於領有營業執照或旅館業登記證之旅館，所以汽車旅館如果領有證照也可以參加評鑑，民宿則不能參加。在臺灣，有些汽車旅館或民宿深具特色，有些豪華氣派，有些典雅精緻，有些設有餐飲美食、溫泉SPA等，無論裝潢設計、設備器材一點都不輸給五星級酒店。但由於房間數量通常較少，所以無法進行評鑑，如果想住到心目中理想的汽車旅館或民宿，須提早訂房。

小提示

Motel (汽車旅館)是Motor Hotel的縮寫，與一般旅館最大不同在於汽車旅館提供停車位與房間相連，有時採平面設計，門前設置停車位，或一樓當作車庫，二樓作為房間，多為獨門獨戶設計，且臺灣的汽車旅館有時經常還比星級酒店高檔。但在中國大陸，很少見汽車旅館。

Ｑ 臺灣房屋頂樓違建多，屋頂的大圓筒用途為何

接待遊客的經驗，往往會讓我們用不同的視角重新檢視日常認為稀鬆平常的事。時常見到遊覽車穿梭在鄉鎮市區間，路邊的稻田、街景、房屋，不斷的映入眼簾。遊客總喜歡問臺灣為什麼有很多房子都是用鐵皮蓋的？通常這是落後的地區或臨時性的建築才會用鐵皮搭蓋呀！更奇怪的是幾乎每棟樓的屋頂都有大圓筒，有些樓還不只一個，這是做什麼用的？

鐵皮屋的功能

鐵皮屋除能增加使用空間之外，還可兼俱隔熱防曬及防漏的功能。一般的公寓在最頂樓的房間，夏季時通常會較為悶熱，每逢雨季時，容易有頂樓漏水的問題，此時若在頂樓加蓋成本低廉的鐵皮屋，便可減緩這些狀況發生。

鐵皮屋是違章建築嗎

根據現今法規，頂樓加蓋屬違章建築，但在民國72年的法規卻准許合法房屋在屋頂搭建面積不超過屋頂平臺1/3，且未大於30平方公尺，簷高未超過2.5公尺的屋頂加蓋。此法一出，造成屋頂加蓋比比皆是，因而政府在民國78年將該條法規廢除。

目前以臺北市為例，民國84年以前之頂樓加蓋，政府不會主動拆除，但若有民眾檢舉便會拆除；民國84年以後之頂樓加蓋則是隨報隨拆，且有拆除大隊隨時稽查。倘若在頂樓加蓋鐵皮屋是考量防漏或其它因素，仍可依相關法規合法建造。

使用鐵皮屋蓋房屋可分為工廠、農舍、一般住宅屋頂加蓋三種型態。由於鐵皮屋的造價低，施工期短，臺灣中小企業的廠房多半以鋼構外加鐵皮浪板來興建廠房，以節省成本。農村常見用來儲放農具，肥料或是倉庫的農舍，也是考慮到用途與成本，不須興建磚造水泥的屋子。

水塔的用途

臺灣氣候降雨乾溼分明，非雨季時容易發生缺水而停水的問題，故以前家家戶戶幾乎都會在頂樓設置水塔以便蓄水，而屋頂的大圓筒即為蓄水的水塔。

Q 臺灣到處都有便利商店

當需要繳費、影印、買電影票、吃霜淇淋、小點心、寄包裹、提款、吃個簡單的午餐或消夜，在臺灣只要到便利商店通通能搞定。臺灣平均約每2300人就擁有一家便利商店，是全世界便利商店密度最高的國家。

便利商店始於1930年，由美國南方公司於美國達拉斯開設了27家圖騰商店，並於1946年將營業時間延長為AM7～PM11，所以又名7-Eleven，在臺灣則是24時營業。

臺灣 7-Eleven 特色

臺灣在門市總數上僅次於美國、日本與泰國，密度卻是世界排名第一。而在臺灣從車站、街道、體育場、學校、醫院、百貨公司、國道休息站到公司行號都有7-Eleven的蹤跡，店面大小差異也很大，相較日本近幾年才跨入特殊通路店鋪，臺灣7-Eleven店型變化之大堪稱全球之最：

首家7-11	1980年長安門市開幕
最高7-11	2007年阿里山門市
最南7-11	墾丁船帆石門市
最西7-11	臺南安南城中門市
最小7-11	臺鐵斗南車站門市
最大7-11	臺南後壁蓮營門市

全球 7-Eleven 總店數

全球	64,319間
美國	8,421間
日本	20,260間
中國大陸	2,599間
韓國	9,231間

更新時間 / 2017年12月統計

臺灣四大便利商店展店數依排名

排名	便利商店	間數
1	7-11	5,221間
2	全家	3,105間
3	萊爾富	1,340間
4	OK	920間

根據流通快訊四大超商近年來的店數統計，103年底四大超商總店數已突破1萬家，達1萬131家，較96年底增加1,084家，其中統一超商店數突破5千家居首位，較96年增加337家，占比維持5成左右，全家店數為2,929家，增加701家，占比由24.6%升至28.9%。

茶葉蛋通常是便利商店的門面產品，每天早上茶葉蛋的香味，常常令人胃口大開。單透過7-11，一年就可賣出4000萬顆茶葉蛋，而便利超商的茶葉蛋價格，也是重要的物價指數之一。

Ⓠ 臺灣目前的房價

民生問題是大家關心的議題，不但遊客想問，導遊也想知道遊客家鄉的民生狀況。當然一般民生消費當中最重要的支出就是買房、買車、稅金、油錢、水電等開支...

 臺灣房價概述

臺灣的房價基本上呈現北高南低、西高東低的現象。這與北區房價受到外來資金湧入而往上抬高、大眾運輸網路次第建立、銀行房貸低利率、建商頭期款資金成本低、商業活動集中造成區域性供給不足等都有關係。

根據內政部營建署統計，臺灣2016年第1季平均房價(不分房型)如下：

區域	新臺幣/坪	人民幣/平米
臺北市	58.43萬	12.6萬
新北市	30.81萬	6.65萬
臺中市	19.97萬	4.31萬
臺南市	13.79萬	2.97萬
高雄市	17.09萬	3.69萬
花蓮縣	13.6萬	2.93萬
臺東縣	11.66萬	2.51萬

註：一坪約=3.3平米

2014年4月內政部公布，首次以「實價登錄」及財稅資料計算人民購屋負擔。其中臺北市的房價所得比為15倍，換句話說，必須連續15年不吃不喝才能買得起房子。

當然全臺地王也在臺北市，臺北市政府地政局於103年12月公布受惠信義線通車，百貨商場、知名國際飯店及企業總部等陸續進駐，帶動信義商圈地價快速成長，臺北101大樓以每坪502.4萬元(32.39萬元人民幣/平米)，首次榮登地王寶座，中止新光摩天大樓15年蟬聯地王的紀錄。

小提示

依據內政部民國91年8月8日訂定，與98年6月30日修定的「大陸地區人民在臺灣地區取得設定或移轉不動產物權許可辦法」，延長陸客在臺停留時間，從過去的1年最多不超過1個月延長至4個月，且可以買進商辦、廠房與自用住宅等，也取消申報資金來源的規定，但不可貸款超過總額的50%。不過，陸客在臺購置不動產，不僅購屋審核流程耗時1至2個月，且對於買進的住宅有3年不得移轉的限制。另外則是房屋貸款的成數與保證人的條件，造成短期內陸客在臺購買房地產的意願並不高。

臺北住宅區區段仍以豪宅建案的地價最高，仁愛路宏盛帝寶一帶以每坪現值288.26萬元(18.59萬元人民幣/平米)蟬聯冠軍。

同樣地，高雄地王2013年也換人當，位於高雄市中山二路與三多四路路口的大遠百百貨以每坪109萬元(7.03萬元人民幣/平米)，打敗高雄SOGO百貨每坪99萬元，蟬聯9年的高雄地王寶座首度易主。

小知識

> 將內政部2014公布的資料套用在美國顧問業者Demographia針對歐美亞洲都會區的調查結果，發現臺北市房價所得比「世界第一高」，香港第二，新北市第三，第四名則是溫哥華10.3倍，第五是舊金山的9.2倍。北市除了是世界第一，自然也位居亞洲四小龍第一，遠比南韓首爾還要高出6倍之多。

中國大陸房價概述

2017年中國大陸70個中大型城市的房價變化，新建商品房有61個城市價格上漲，9個城市價格下跌。根據住展雜誌的房地產仲介業的數字統計，中國大陸房價最高的地區是北京，約9.6萬人民幣/平方公尺；其次是上海，約7.7萬人民幣/平方公尺；而深圳約7.5萬人民幣/平方公尺。

資料來源／國家統計局2017年12月

Ｑ志工．義警、消、交

義警

臺灣的義勇警察制度始於1949年，類似民防組織，除彌補警力的不足，也可充任一般非常態勤務的支援工作，期望建立全國社區治安維護體系，以達到守望相助的功能。

義消

義消組織由政府依法設立，以協助消防單位搶救災害為主要目的，是一支有組織、重榮譽的隊伍。尤其在各個消防人員不足的縣市，義消人員犧牲奉獻，不求報酬的精神，普獲地方民眾的尊敬。

義交

配合交通警察於交通尖峰時間，重點路段及節慶活動執行交通指揮疏導，政府補貼他們每小時約200元。大部分義交為出租車司機，在尖峰時期開車不便，賺錢較不易，除幫忙指揮疏導交通外也可減少油耗。同時義交可以減少正規警力編制，對政府的財政負擔幫助很大。

臺灣為什麼那麼多志工

臺灣許多角落都可以看到志願工作者的身影，他們是義務性質，不領薪；有些單位會提供他們茶點或便當，有些發放車資補貼，有些甚至為他們安排旅遊或聚餐。但所支領的錢及得到的獎勵與他們的工作時間、服務性質與付出完全不成比例。志工是一種由使命感驅動的社會組織，擁有愛國家，愛家鄉、關懷社會的使命感。

Q 臺灣車輛的價格

 臺灣的車價

在臺灣,汽機車價格會依品牌、排氣量大小、進口、國產及用途不同而有很大價差。一般機車約為3萬到8萬之間,也有好幾十萬,不比一部小轎車的價格便宜。

目前臺灣車輛價格

一般汽車	$50萬~100萬
高級車	$100萬~200萬
名貴車	$200萬~千萬以上

目前臺灣車輛數量

各式汽車	7,970,145輛
各式機踏車	13,776,210輛

資料來源 / 交通部公路總局107年3月統計

小提示

千萬別小看進口關稅,因後面的貨物稅(消費稅)以及營業稅(購置稅)皆以進口關稅加上進口價格為基準來計算。
例如:100萬元的進口價格,在臺灣加上進口關稅後,貨價變成117.5萬元;再以117.5萬為基準計算貨物稅。
同樣100萬元的進口價格,在中國大陸加上進口關稅後,貨價變成125萬元;再以125萬為基準計算貨物稅。

 中國大陸進口車價

平均來說,臺灣買車(尤其是進口車),由於稅金的因素,故價格會比在中國大陸買車便宜。

車種	關稅	貨物稅	營業稅
臺灣進口車	17.5%	25%~30%	5%

車種	關稅	消費稅	車輛購置稅
中國大陸進口車	25%	25%	9~10%

此外,中國大陸根據《中華人民共和國增值稅暫行條例》規定,所有汽車產品要收增值稅,稅率17%。是臺灣沒有的。

臺灣針對進口商品設的推廣貿易服務費0.04%,則是中國大陸沒有的。

外國車商為了因應中國大陸的高稅制,紛紛在中國大陸設廠,因此當地居民才可買到相較便宜的朋馳(奔馳、大奔、平治)、寶馬、奧迪。

❓ 臺灣油價價格

2015年1月，隨著國際油價下跌，全世界的油價也跟著下降，透過下表清楚顯示臺灣的油價相對來說比中國大陸便宜。

臺灣 vs. 北京油價比較（油品 / 新臺幣）

地區	92	95	98	柴油
臺灣	26.6	28.1	30.1	24.4

地區	89	92	95	柴油
北京	31.8	33.88	34.25	30.22

資料來源 / 臺灣地區為中油107年3月30日油價
北京地區為金投網107年3月29日油價

中國大陸油價一覽（油品 / 人民幣）

地區	89	92	95	柴油
北京	6.44	6.88	7.33	6.54
天津	6.39	6.87	7.26	6.89
河北	5.61	6.87	7.26	6.50
山西	5.64	6.84	7.38	6.56
內蒙古	0	6.82	7.22	6.39
遼寧	5.86	6.79	7.27	6.39
吉林	6.1	6.85	7.38	6.42
黑龍江	0	6.72	7.20	6.18
上海	6.02	6.85	7.28	6.48
江蘇	6.52	6.86	7.29	6.46
浙江	5.99	6.86	7.29	6.48
安徽	6.37	6.85	7.34	6.53
福建	5.62	6.85	7.32	6.49
江西	5.61	6.85	7.35	6.54
山東	5.54	6.86	7.36	6.49
河南	5.68	6.89	7.35	6.48
湖北	5.4	6.89	7.37	6.49
湖南	6.37	6.84	7.27	6.56
廣東	0	6.90	7.48	6.51
廣西	5.45	6.94	7.5	6.56
海南	7.35	8.00	8.49	6.58
重慶	6.53	6.95	7.35	6.57
四川	6.12	6.92	7.45	6.59
貴州	6.94	7.01	7.41	6.61
雲南	6.11	7.03	7.54	6.58
西藏	7.23	7.57	7.99	6.85
陝西	5.67	6.77	7.16	6.4
甘肅	5.51	6.64	7.10	6.26
青海	5.85	6.84	7.33	6.43
寧夏	5.56	6.65	7.03	6.25
新疆	6.06	6.76	7.26	6.35

(油價更新至107年3月29日)

小提示

2012年起，北京對汽油標號進行調整，90、93、97號汽油被89、92、95號新汽油標號取代；2014年起，因應環保、汽油品質等因素，北京、上海及深圳的大部分加油站已停售89號及90號汽油。

❓ 臺灣車輛的管理辦法

 ABOUT TAIWAN 汽車牌照稅及燃料稅徵收

在臺灣，使用公共水陸道路之交通工具，應繳納使用牌照稅及燃料稅。「牌照稅」是由稅捐處負責徵收，依車輛的排氣量，汽車每年徵收一次，營業用車輛分兩期徵收，目的在支應地方政府一般性財政需求；而「燃料費」則是使用規費的一種，由監理機關負責徵收，專用於公路養護、修建及安全管理。

稅費項目	牌照稅	燃料稅
開徵日期	每年4月1日	每年7月1日
開徵法源	稅捐稽徵法	公路法
繳費期限	4月30日	7月31日

汽車牌照稅 & 燃料稅級距表

排氣量	牌照稅	燃料稅
500cc 以下	$1,620	$2,160
501-600cc	$2,160	$2,880
601-1200cc	$4,320	$4,320
1201-1800cc	$7,120	$4,800
1801-2400cc	$11,230	$6,210
2401-3000cc	$15,210	$7,200
3001-3600cc	$28,220	$8,640
3601-4200cc	$28,220	$9,810
4201-4800cc	$46,170	$11,220
4801-5400cc	$46,170	$12,180
5401-6000cc	$69,690	$13,080
6001-6600cc	$69,690	$13,950

機車牌照稅及燃料稅徵收規定

臺灣的機器腳踏車及其他交通工具，每年徵收一次牌照稅及燃料稅。其中，150cc以下的機車僅收燃料稅，免收牌照稅；150cc到500cc的機車須收牌照稅及燃料稅。

機車牌照稅 & 燃料稅級距表

排氣量	牌照稅	燃料稅
150cc (含) 以下	$0	$900
151-250cc	$800	$1,200
251-500cc	$1,620	$1,800
501-600cc	$2,160	$2,400
601-1200cc	$4,320	$3,600
1201-1800cc	$7,120	$3,960
1801cc 以上	$11,230	$3,960

臺灣的車牌編碼

1992年至2001年間換發的車牌編碼，英文字母在前，數字在後。2002年開始換發車牌數字改為在前，英文字母在後，為避免和阿拉伯數字1、0字混淆，車牌將沒有I、O兩個英文字母。

自2007年起，政府因應精省等政策，將汽車號牌內容取消上方的「臺灣省」、「臺北市」、「高雄市」、「金門縣」、「連江縣」等地域識別。

為節省資源，自2012年起新領牌車輛採用新制車牌，新版的24種號牌新增一碼，字體改採用「澳洲字體」式樣，並於12月17日起實施。英文字母增加1碼，號牌加長、厚度變薄，取消下方螺絲鎖孔，改用梅花圖案。

各式車輛的車牌顏色

車輛種類	車牌顏色
營業用遊覽車大巴	紅底白字
其他營業大巴與貨運	綠底白字
自用大客車或特種用車	白底綠字
公家機關用車	黃底黑字
出租車、計程車	白底紅字
一般自用小貨車、小客車	白底黑字
軍方車輛	藍底白字
限定區域營業大巴	黃底黑字
營業小貨車	綠底白字

各式機車牌照顏色

車輛種類	車牌顏色
大型重型機車(550cc以上)	紅底白字
大型重型機車(250cc-550cc)	黃底黑字
普通重型機車(50cc-250cc)	白底黑字
普通輕型機車(50cc以下)	綠底白字
小型輕型機車	白底紅字

小提示

臺灣有電動車喔！不論大小車牌一律為白底綠字，且車牌上下各為綠色，上方有綠底白字的「電動車」字樣。

ABOUT CHINA 中國大陸徵收車船稅

中國大陸跟臺灣不同的地方，在於中國大陸沒有收牌照稅，但收車船稅。車船稅指車輛、船舶在中國大陸境內須依法到公安、交通、農業、漁業、軍事等部門辦理登記。其種類是按照規定的計稅單位和年稅額標準計算徵收的一種財產稅。

自2009年起，中國大陸開始徵收燃油稅，汽油每公升1元(人民幣)、柴油每公升0.8元(人民幣)，隨油徵收。同時，取消行之有年的養路費。

汽車車船稅稅額變化表（人民幣）

車船排量	車船稅額度
1.0升以下	60-360元
1.0升-1.6升	300-540元
1.6升以上-2.0升	360-660元
2.0升以上-2.5升	660-1200元
2.5升以上-3.0升	1200-2400元
3.0升以上-4.0升	2400-3600元
4.0升以上	3600-5400元

Q 臺灣計程車費率

 臺灣計程車

臺灣的計程車，在中國大陸稱為出租車、計程車或香港叫的士，外貌統一很好辨認。自1991年起，計程車的車身一律漆為黃色，並懸掛白底紅字車牌，車頂置「個人」、「TAXI」或「出租汽車」字樣的燈箱，因而臺灣人普遍都稱計程車為「小黃」；至於中國大陸的計程車則會依不同的車行，各自塗裝不同的顏色。

臺灣計程車多採「靠行制度」，依規定計程車司機須先考取職業小型車的駕駛執照，再考取計程車執業登記證，並透過車行仲介取得車輛方可執業。除一定條件且政府有開放時，才可申請「個人車行」。

目前市場上，許多計程車行改以專業素質與服務形象，經由無線電或衛星定位方式派遣計程車，既顧及客戶服務、乘車安全，也增加計程車司機的收入。此外，外觀乾淨、內部整潔的車也較受到消費者的青睞。在顧客服務品質部分，經由訂立嚴格的計程車司機自我管理辦法，來提高全體計程車駕駛的業績和士氣。目前，在大臺北地區部分計程車提供悠遊卡付費功能，也有部分已可使用信用卡支付。

優步 Uber

為一種類似計程車的企業服務，源自於美國舊金山，在全世界超過200個城市提供服務，主要運用手機應用程式讓乘客能與司機聯絡，以提供呼叫出租車、實時共乘、及共同分攤車資的服務。

在臺灣，Uber提供兩種選擇。Uber BLACK費率約為普通計程車的1.5倍，標榜以豪華型轎車提供服務，車型常為Benz S、BMW 7、LEXUS LS，司機多為租賃車司機；另一種Uber X，收費接近普通計程車，提供車型為一般中大型房車，司機多僅持有一般駕照，並未持有職業駕照，與臺灣交通法規仍有爭議。

多元計程車

不同於一般計程車，多元計程車車體顏色可以白、黑、銀等顏色，不再僅限於黃色。車款種類較多，有時還以BMW、賓士或高級休旅車，帶來更多元性的選擇。無論出遊、出差或接待貴賓，平價就能享受到高級座車服務(目前僅能用APP並綁定信用卡預約使用叫車服務)。

臺灣計程車收費

臺灣大多數計程車以里程數計費，但因地域差別，各縣市之計程車收費標準亦不相同，如同為直轄市的北高定價也不一。

目前多數縣市皆實施夜間時段加成收費，一般約增收20％價錢，各縣市夜間時段定義也不盡相同。

以大臺北地區為例，起跳里程為新臺幣70元/1.25公里，續跳新臺幣5元/0.2公里，延滯計時(時速每小時5公里以下)5元/80秒，夜間每一車次加收20元。

臺灣主要城市計程車收費一覽 (單位：公尺)					
地區	白/夜	起程		續程	延滯
		里程	新臺幣	里程	計時 (分)
臺北	日	1250	70	200	80
	夜	1250		250	80
桃園	日	1250	80	250	150
	夜	1250		250	150
臺中	日	1500	85	250	180
	夜	1250		208	150
臺南	日	1500	85	250	180
	夜	依日間加收二成			
高雄	日	1250	85	250	180
	夜	1250		200	150

註1.續程及延滯計時均為每一里程新臺幣5元。

註2.2015年1月1日以前，大臺北地區起跳里程1.25公里收費新臺幣70元，續跳里程每0.25公里收費新臺幣5元，延滯計時(時速每小時5公里以下)收費新臺幣5元。此波漲幅約16%。

除按錶計費外，若搭乘距離較遠，可能採以議價方式，由雙方協議價錢後進行交易，但為避免惡意喊價收費，各縣市皆有「長途議價收費參考表」提供給乘客參考。另外，於機場搭乘計程車可能會加收排班費用(如臺灣桃園國際機場加收錶價15%、花蓮航空站加收新臺幣50元)。

在過路費的部分，若以計程收費，多由乘客額外負擔各公路過路費；若以議價收費，多已包含於議價價錢內。

至於觀光地區，另有實施較高的費率，如淡水、瑞芳、烏來、合歡山、大鵬灣、墾丁等地區。部分觀光地區的計程車司機亦提供包含導覽名勝古蹟的全日型租賃服務(詳情參考車行或觀光導引手冊說明)。

此外，部分區域也盛行計程車共乘，由車上同行乘客均分車資。區域多半為遊客急需前往的目的地、公車路線較少、尚未開放大客車行駛或公車人數過多，如臺北至宜蘭、基隆，臺中至埔里等地。夜間時，鐵路及捷運車站也常有計程車司機招攬欲前往同一目的地的乘客共乘。

 ABOUT CHINA　中國大陸出租車

中國大陸的出租車收費各省不同，以北京為例，起程為人民幣10元/3公里，續程為人民幣2.3元/3公里，延滯計時(時速每小時5公里以下)收費人民幣4.6元。

上海出租車收費主要為兩部分，市區起程為人民幣14元/3公里，郊區起程為人民幣12元/3公里，3~10公里運價均為2.4元，10公里以上市區出租單價為3.6元，郊區出租仍為2.4元，每車次加收1元燃油附加費。

深圳計程車依照顏色區分可以行駛的範圍，但收費標準一樣。超過起步價首2公里收費人民幣10元；超過2公里部分，每公里收費人民幣2.4元；候時費0.8元/分鐘，夜間附加費(在23點至6點時間段內)起步價16元，另按里程價30%加收。

此外，深圳計程車還有一項返空費(在6點至23點時間段內)超出25公里部分，按里程價的30%加收。大件行李費體積大於0.2立方米，重量大於20千克，每件加收0.5元，另燃油附加費4元。

❓ 臺灣瓦斯價格

 臺灣瓦斯價格

　　一般家用桶裝瓦斯(液化石油氣)為20公斤裝，另有4公斤、10公斤、16公斤等。桶裝瓦斯的價格依2017年1月全臺平均，20公斤的瓦斯約為新臺幣670元至810元之間，依區域價位會有所不同。大致來說，家用桶裝瓦斯每公斤約為新臺幣34元。

　　而同期之中國大陸液化石油氣，每公斤約為人民幣6.6元(約新臺幣30.5元)，與汽油相比之下，中國大陸在桶裝瓦斯的價格比臺灣相對便宜。

　　而以2018年1月全臺灣家用天然瓦斯，每度大約為13.2元。

資料來源／大台北區瓦斯股份有限公司統計

 中國大陸天然氣價格

　　中國大陸城市的居民使用天然氣來煮飯、取暖非常普及。一般天然氣價格約每立方米(1立方米＝1立方公尺)1.5元人民幣。天然氣的價格是由各地方自行訂定，所以不同城市區域差別很大。

　　自2014年3月起，國家發展改革委員會開始宣傳《居民生活用氣階梯價格制度》，將居民用天然氣分成3個不同等級收費，使用越多則費率越高，目前部分試點城市已先開始實施。

小提示

水費、電費及瓦斯費的計價單位為「度」，1度＝1公噸(立方公尺)，就水費而言，1度的概念即為1公噸(立方公尺)的水之價格；而電費則是1000(W)瓦耗電的用電器具，使用一小時所消耗的電量，例如點亮一個100瓦的燈泡十小時，就是1000W/HR也就耗掉1度電。

Q 臺灣水、電費

臺灣的水費及電費之計價，無論工業、商業或一般用戶皆按實際用量採分段(級)累進費率計。在臺灣地區，每戶平均水費以一般家庭4人為例，使用總額在夏天平均一個月約500元，冬天約200元左右。

臺灣水費計價費率　　（單位：新臺幣）

段別	第一段	第二段	第三段	第四段
實際度數	1-10	11-30	31-50	50以上
每度單位	7元	9元	11元	12元

為鼓勵大家節約能源，水費及電費計價採取累進費率，即用量愈多的部分，每度的單價是愈高的。例如，家用水使用為25度，其計算費用公式為 (10度X7元) + (15度X9元) = 205元。

臺灣電費計價費率　　（單位：新臺幣）

段別	分類	夏月	非夏月
非營業用	120度以下	1.63	1.63
	121-330度	2.38	2.10
	331-500度	3.52	2.89
	501-700度	4.80	3.94
	700度以上	5.66	4.6
營業用	330度以下	2.53	2.12
	331-500度	3.55	2.91
	501-700度	4.25	3.44
	701度	6.43	5.05

107年4月1日起實施

臺灣電力使用狀況比例，水力佔10.7%、火力佔72.3%、核能佔15%、再生佔2%(每度工業電價約2.52元；居民電價約2.72元)。

值得一提的是，電費表之計算除分段計價之外，還有夏季(6月1日至9月30日)及非夏季之分，夏季的售價顯然比非夏季要高出許多。

資料來源 / 臺灣自來水公司 · 臺灣電力公司
2018年1月統計

小提示

中國大陸電價換算成新臺幣，工業電價平均每度約2.887元；居民電價平均每度約2.22元。

Ⓠ 臺灣的米價

臺灣米從哪裡來

臺灣稻作栽培已有3000年以上的歷史，自明朝起，已有原住民種植陸稻的文獻記載，但當時所栽培的是由印尼、菲律賓引入的爪哇型品種。

17世紀初期，開始有漢人及荷蘭人引入多樣的稻種(大多數以福建、廣東的移民引入之秈稻為主，即現今的在來米)及栽培技術。17世紀中期，屏東潮州一帶培育出生育期短的品系，稱為「雙冬」，使原本一年一作的稻米生產得以一年兩作，產能提高，臺灣因此成為福建泉、漳二府重要食米來源。

1895年日本治臺時期，為配合「工業日本、農業臺灣」的工業發展政策，加上日俄戰爭後，稻米不足日益嚴重，當時臺灣總督兒玉源太郎訓令臺灣的稻米生產應納入日本糧食供需體制的一環，使臺灣的稻作因此邁入有系統的科學化研究。直到日人磯永吉培植出成功的新品種，於1926年由當時總督伊澤多喜男總督將之正式命名為「蓬萊米」，而磯永吉也被尊稱為「蓬萊米之父」，從此改變臺灣人對米的口味。

目前臺灣大部分的地區，稻米一年為兩熟，有些地區甚至可達三熟。

釋公糧平抑米價政策

為平抑糧價的波動，臺灣政府進行稻米的收購計劃，每當農民稻米生產後，政府便透過各地區農會進行稻米收購，除了做為戰備存糧外，也視狀況增加稻米的收購量或是釋出存糧，以避免因過度豐收或天災欠收，造成供應量的多寡影響市場價格的劇烈波動。

公糧政策即以實物徵收田賦，並採取肥料換穀制度，其他生產資金或資材之貸款也以實物償還為條件。另一方面對米價採取一定水準之價格政策，以抑制一般物價之上漲。

由於臺灣稻米自給自足，加上政府收購公糧或是釋出公糧等平衡米價機制，使臺灣的米價與其他國家相比還算穩定。依資料顯示，2003年的米價一公斤約36.64元，2014年的米價一公斤約41.02元，其10年來的漲幅不算太多。

歷年平均白米零售價格					(單位：新臺幣)
年度	在來米(硬秈)	蓬萊米	年度	在來米(硬秈)	蓬萊米
93	35.9	32.9	100	41.0	37.8
94	37.8	34.3	101	40.8	39.1
95	39.1	34.3	102	41.0	39.1
96	38.7	33.7	103	42.4	41.3
97	40.8	37.5	104	42.38	41.57
98	41.4	38.5	105	43.52	42.5
99	41.6	37.6	106	47.3	42.7

資料來源 / 行政院農業委員會

小提示

1926年，蓬萊米在臺灣栽植成功，為了與日本當地生產的稻米有所區別，特別將在臺灣生產的日本種米(粳米)取名為「蓬萊米」(當時的在來米全都是籼米、蓬萊米都是粳米)。然而，現今我們所吃的粳米，大多是由臺灣自行育種的「本地种」，就意義上而言均屬在來米。故所謂的在來米已經不再是籼米的代名詞，而蓬萊米也不能完全代表粳米。在來米及蓬萊米應為日治時代的專有名詞，為了避免混淆，目前大多已恢復籼米及粳米的稱呼。

 中國大陸白米市價

中國大陸的米價隨著不同城市有不同的售價，而米的種類除了國產米之外，中國大陸也跟臺灣一樣，有多樣式的進口米。

104年1月的資料統計，中國大陸國產米最低每公斤要價人民幣7.5元(約新臺幣40元)，就國產米而言，中國大陸與臺灣售價差異並不大。根據報導，目前中國大陸有愈來愈多的消費者會透過網路平臺，直接向在日本的賣家購買米。

在來米、蓬萊米、糯米之比較表

種類	外觀	風味	加工食品
在來米(籼稻)	細長	不粘、鬆散、較硬、無光澤，部分品種有香味	米粉、菜頭粿、粄條等
蓬萊米(粳稻)	短圓	較粘、具彈性、較具光澤，少數品種有香味	平常食用之白米飯
長(籼)糯	細長	長糯有類似在來米之清香味，加上較淡之甜膩味	肉粽、米糕、飯糰、珍珠丸子等
圓(粳)糯	短圓	濕粘且軟，光澤佳。圓糯有甜膩味	年糕、麻糬、紅龜粿、鹼粽等

註：市面上常見作為白米飯之在來米，雖然粒形細長，但其米質理化性質近似蓬萊米，不同於製作米粉之在來米。

Ｑ 臺灣常用單位（坪與平方米、臺斤與公斤）

坪

為日本使用的面積單位，1 坪的面積等於2塊標準疊蓆(榻榻米)面積。目前除了日本，臺灣與韓國民間仍然採用此種單位，一坪約為3.3平方米。

小提示

> 1甲 = 10分 = 2934坪 = 9682.2平方米

甲

是荷蘭時代留下來的計算土地單位，5甲1張黎；臺灣有些地名與張黎有關。

畝

是中國大陸市制土地面積單位，1畝等於60平方丈，大約666.67平方米。15畝等於1公頃。

臺斤

簡稱為斤，為臺灣傳統市場慣用的重量計算單位。

小提示

> 1臺斤 = 600公克 = 0.6公斤 = 16臺兩

市兩

市制的重量單位，現適用於中國大陸。值得注意的是，一般在單位食堂買飯，飯的量也用「兩」來衡量，但重量與「市兩」並不一定等同。另外，桂林米粉的買賣也以「兩」為單位。

小提示

> 適用於中國大陸：
> 1市兩 = 0.05千克 = 50克
> 1市斤 = 10市兩 = 0.5公斤 = 500公克

斤兩

成語「半斤八兩」的斤和兩是香港的斤和兩，或臺灣的臺制，或清朝的庫平制的量度，與市斤及市兩無關。

❓ 新臺幣 vs. 人民幣

ABOUT TAIWAN　臺幣的使用

新臺幣為中華民國遷臺至今所使用的法定貨幣，於1946年5月22日發行，前身為臺幣，又稱舊臺幣。最初臺幣僅有發行1元、5元、10元的鈔券，同年又發行50元與100元的鈔券。後因物價波動，發行500元、1000元及1萬元的鈔券，並印製100萬元的鈔券(未發行)。然而，實施幣制改革後，1949年6月15日正式以舊臺幣4萬元換新臺幣1元的方式發行。

關於發行新臺幣的原因，官方說法是因1948年上海爆發的金融危機，法幣大幅度貶值，連帶舊臺幣幣值貶值，造成臺灣物價水準急遽上揚。另一說法是1946年臺灣面臨日治時期結束，國共內戰全面爆發，國民政府把臺灣民生物資大量運送到戰區以供應戰爭所需，造成臺灣內部民生物資銳減，爆發嚴重惡性通貨膨漲。

臺灣目前流通的貨幣為1981年起發行的新臺幣，硬幣單位包含0.5圓、1圓、5圓、10圓、20圓及50圓，紙鈔單位則有100圓、200圓、500圓、1000圓與2000圓。目前0.5圓(五角)的貨幣已較少使用，僅有郵局、利息或汽油等，在計算單價時會用到角，實際上的價金交付會四捨五入至1圓。至於鈔票及硬幣的圖案，皆由中央銀行委託專家精心設計，目的在展現臺灣多元化的發展，象徵科技的進步、教育的普及、體育的重視、經濟建設的成功與生態的保育等概念。

小知識

❶ 臺灣梅花鹿因生長在海拔約500公尺、帝雉生長在海拔約1000公尺及櫻花鉤吻鮭生長在海拔約2000公尺溪水中，因而新臺幣將特定生物設計於同面值鈔票背面。

❷ 500元紙鈔正面上的棒球隊是位於臺東縣的南王國小，在1988年第五屆關懷盃少棒賽勇奪冠軍的歷史一頁。

ABOUT CHINA　中國大陸人民幣

人民幣由中華人民共和國的中央銀行─中國人民銀行發行。目前在市面上流通的貨幣為第五套、第四套人民幣的紙幣和硬幣，及第二套人民幣的硬分幣。

人民幣最初是於1948年12月1日開始發行，歷史上第一張人民幣的面值為50元的00000001號，印有時任華北人民政府主席董必武書寫的「中國人民銀行」、「中華民國三十七年」字樣。

1955年，中央人民銀行將以前所有舊人民幣收回，改發新人民幣。舊人民幣以1萬兌1比率折換新人民幣，舊幣於兌換開始後3個月終止流通。

新臺幣及人民幣圖紋

面額	新臺幣正面	新臺幣背面
100元	圖紋 孫中山像、禮記禮運篇大同章	圖紋 中山樓
200元	圖紋 蔣中正像、土地改革和基層教育	圖紋 總統府
500元	圖紋 體育(少棒運動)	圖紋 臺灣梅花鹿、大霸尖山
1000元	圖紋 小學教育主題	圖紋 玉山、帝雉
2000元	圖紋 碟型天線、中華衛星一號	圖紋 櫻花鉤吻鮭、南湖大山

面額	人民幣正面	人民幣背面
1元	圖紋 毛澤東像，蘭花底襯	圖紋 杭州西湖(三潭印月)圖
5元	圖紋 毛澤東像，水仙花底襯	圖紋 泰山(五嶽獨尊石)圖
10元	圖紋 毛澤東像，月季花底襯	圖紋 長江三峽(瞿塘峽夔門)圖
20元	圖紋 毛澤東像，荷花底襯	圖紋 桂林山水(陽朔興坪元寶山 灘江)圖
50元	圖紋 毛澤東像，菊花底襯	圖紋 布達拉宮圖
100元	圖紋 毛澤東像，梅花底襯	圖紋 人民大會堂圖

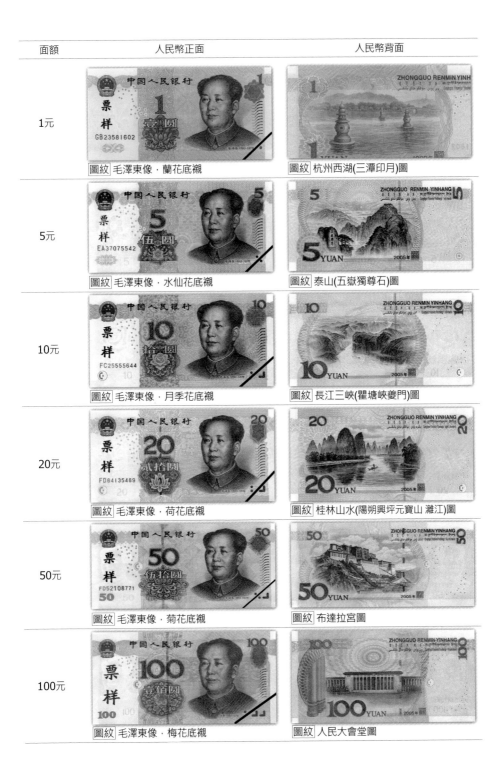

❓ 臺灣的宗教

在臺灣，人民擁有宗教的自由，不但各宗教間皆平等，並且受《中華民國憲法》保障。此外，臺灣傳教環境極為自由，政府與宗教間亦無關聯。

位於北臺灣金山的法鼓山、南投的中臺山、高雄的佛光山及花蓮的慈濟功德會被譽為臺灣大四宗教聖地，這些宗教團體及宗教領袖影響了臺灣人的生活以及價值觀，並重新詮釋人及活著的定義。臺灣的宗教給社會的正面價值，值得好好介紹。

臺灣四大宗教聖地及創辦人

宗教聖地	地點	創辦人
北部法鼓山	新北市	聖嚴法師
中部中臺禪寺	南投縣	惟覺法師
南部佛光山	高雄市	星雲法師
東部慈濟	花蓮縣	證嚴法師

臺灣主要宗教

宗教別	信徒人數 (依各宗教皈依規定之信徒)
佛教	152,986人
道教	815,006人
回教	7,547人
基督教	396,689人
天主教	181,215人

資料來源 / 內政部統計處102年統計

佛教

信奉	信奉釋迦尼牟等菩薩，注重因果輪迴
信念	強調善有善報，惡有惡報，勸人為善
主張	不殺生、不偷盜、不喝酒、不邪淫、不妄語等，忌吃牛
活動	祈安法會、孟蘭盆會、朝山
發源地	印度
出世	拋卻七情六慾，禮佛唸經四大皆空成為大覺悟智者

道教

信奉	供奉的神明多為古聖先賢先賢，例如媽祖、關公等
信念	以道家老子的道德經為本
主張	注重陰陽調和，順應自然
活動	消災祈福法會、春祭秋祭，為民眾收驚、建醮普渡等
發源地	中國
入世	深入民間，清靜無為，較容易給一般世人俗氣的感覺

道教與佛教

臺灣民間道佛雜揉現象十分普遍，尤以臺灣因經歷日治時代對道教之政治壓迫，使情況更為嚴重，道廟非佛非道，是宗教上之異常現象。

其實佛教初傳中國時，國人難以接受，乃以當時流行的老、莊學說註釋佛經，一切制度力求漢化，稱為「佛道」，其後乃以老釋並列，因此與道教相似之處不少。

以基本教義而言，道教相信感應，主張修心煉性；佛教主張慈悲，相信明心見性；道教徒希望得道成仙，神仙是道教最高人格表現；佛教徒希望涅槃成佛，極樂界是佛徒嚮往所在。

道教採多神論，富強烈民族色彩，無末世論，為積極的宗教；佛寺不供道教神明，不重家庭觀念，信教者尋求解脫和來世福報，出世思想濃厚。

道教以宮、觀、廟、府殿、壇等為道士、女冠祀神闡教之所；神稱天尊、上帝、大帝、帝君、真君、坤神稱元君、母、後、妃、夫人；護法神稱靈官、天君或元帥；瘟部神或保境神多稱大王、千歲或王爺。信者以傳度或奏職為入教之階，號稱三清弟子，高道則稱真人、先生、○○子或仙子，神職人員名為○○仙官或仙鄉；用法名，但冠以本姓。以拱手為禮，儀軌稱為齋醮，不尚血食之祭，修者功行圓滿時稱為飛昇或羽化，家居時應設神位及祖先位。

佛教以寺、庵、精舍、蘭若為僧尼禮佛修持之所；禮拜對象為佛、菩薩、羅漢，護法為韋馱或伽藍，信眾以皈依為入教之梯，自稱三寶弟子；以合十為禮，其教儀稱為佛七或法會。出家男眾曰比丘，女眾曰比丘尼，在家男眾曰優婆塞，女眾曰優婆夷，出家眾用法名，去本姓改姓釋；不拜佛教以外之神及祖先，功滿則曰圓寂或涅槃。

民間信仰

源自於自然崇拜，自古以來即存在。閩粵移民渡海來臺時，大多由故里迎請地方神祇，分靈侍奉。由於移民渡海須面對莫測的海象變化，到臺墾殖後，因水土不服，瘟疫四起，又須與臺灣原住民及不同的墾殖團體相互爭鬥、爭奪土地、水源、商業利益等，迎奉而來的原鄉神祇，成為移民的精神認同，並逐步發展為無所不能的地方守護神。

民間信仰揉合了中國儒、釋、道三教的信仰，隨著閩粵移民，由中國華南地區傳播來臺，落地生根，逐漸產生本土的民間信仰風格。全臺被認定755.7萬道教徒中，混雜著臺灣民間信仰者應佔大多數。這裡面也包含崇奉祖先，巫術、鬼神和其他神靈及動物崇拜等信仰。

福建	福州籍移民信奉的開閩聖王、臨水夫人
漳州	漳州籍移民信奉的開漳聖王 - 陳元光
泉州	泉州同安籍移民的保生大帝 - 吳本 - 大道公
	泉州三邑人的廣澤尊王、青山王
	安溪籍的清水祖師 - 陳昭應
	法主公 - 張慈觀
	法主三公 - 張慈觀
	蕭朗瑞、章朗慶共稱
潮州	三山國王 - 巾山、明山、獨山的山神
汀州	客家汀州籍的定光古佛

小提示

臺灣土地面積約36,000平方公里，擁有11,968間的廟宇，比便利商店還多，信徒約有159萬7323人。

Q 何謂八家將

八家將源自中國民間信仰及神話，一般說法是起源於五福王爺幕府專責捉邪驅鬼的八位將軍，亦為陰間神祇，故也作為東嶽大帝、閻羅王、城隍等陰司神明廟宇的隨扈，逐漸演變成王爺、媽祖等所有廟宇的開路先鋒，擔任主神的隨扈。

廟會中，參與的信士裝扮成「八家將」以衛護主神，演變為一種臺灣民俗活動，乃陣頭之一，屬於文武陣中的武陣。有負責捉拿鬼怪妖邪，也有解運祈安、安宅鎮煞的功能，具有強烈的宗教性質，陣頭氣氛也常顯得神秘、威赫、嚴肅。

八家將雖名八家，實際上成員可分為4人、6人成陣或8人、10人、12人成陣，演變至今甚至16人、32人成陣的都有。有些團不稱八家將，而稱「什家將」，有些改稱「家將團」，以涵蓋所有的陣團。不過，民間的習慣還是稱為「八家將」。

Q 何謂擲筊？

臺灣的擲筊文化，大大小小的廟宇都能看到，信徒們透過擲筊向神明請示，廟方也用擲筊決定要事，特殊的文化也讓來臺的遊客感到興趣，想要了解其中含意。

擲筊是一種道教信仰問卜的儀式，又稱擲筶、擲杯、跋杯，普遍流傳於華人民間傳統社會。在臺灣，凡是道教廟宇，在神像前幾乎都有一到數對筊杯，佛教寺廟偶爾有之。臺灣民間信仰中，凡是求籤，均需要向神明擲筊確認。

「筊杯」簡稱「杯」，故臺語「擲筊」又名「跋杯」。然而筊杯並非僅在廟中使用，家中有供祖先神主者，往往也會備有一對筊杯，若是向新逝的死者神位求問問題不能使用「筊杯」，只能用兩枚硬幣。

小提示

在民間信仰中，擲筊有幾個約定俗成的禮儀如下：
❶ 擲出允筊通常以三次為限。
❷ 擲筊前需在神靈面前說明自己姓名、生日、現居住址和請示的事情。
❸ 擲筊前雙手要合住一對筊杯，往神明面前參拜後，才能鬆手讓筊杯落下。

擲筊的意義

正　　反	聖(有)筊	二支筊杯一正一反，代表所請示祈求之事神明應允、贊同、可行。
正　　正	笑筊	兩支皆為正面，代表神明笑而不答，意為陳述不清、無法裁示或明知機緣未至不足，何必有此一問；或所提問題自有主張、已有定數，何必多此一問；也可以解讀為神明主意未定，重新請示。
反　　反	哭(無)筊	兩支皆為反面，表示神明否定、生氣、或者不應許所求之事。
	立筊	杯筊未倒下而呈立狀，如擲出立筊則被善信視為神蹟，代表有事情要發生或神明有要事要交代。

❓ 何謂求籤

求籤的由來

　　求籤是東亞民間用來求問吉凶禍的占卜工具，以籤來占卜的行為稱為求籤。現今的道觀、佛寺和廟宇，大多擺上籤筒供人求籤問卜。古時在籤上印有籤詩，由信眾抄錄回家，但現今寺廟大多會將籤文，另外印至於他處薄紙片上，讓信徒於抽取籤條且核對籤條上的號碼後，再抽取相對應的籤詩紙片獲得相關詩文解答。

　　籤的起源各家也有不一樣的看法，大約可以推估開始於約五代十國。抽籤為卜的起源，可以推到唐末五代，玉壺清話記載：「盧多遜幼時就雲陽道觀讀書，見廢壇上有古籤一筒，競往抽取。」而籤卜形式出現於五代末期，到了宋朝時就相當流行，沿傳至今，已成為各種廟宇中最通行的占卜方法。

籤詩的形成

　　籤文多以五言或七言詩句作為文字形式，其旁配有恰當的通俗戲目或小說典故，以及各種各樣的釋文。此外籤詩上還標有不同等級的吉凶，如大吉、中吉、中平、下下及凶等等，讓人一看便知此籤所表示的概況。

小提示

求籤的步驟：

❶ 向神明施行祭拜。

❷ 向神明說明求籤目的，通常可分為求財、婚姻、懷孕、占病、問事、功名、外出及失物等。

❸ 問籤者先擲筊，當神明願意開示時就會給聖筊，擲出聖筊時方能抽籤。

❹ 抽到的籤須再請示神明是否為此籤，此時則須再擲三個聖筊才算完成。

小知識

日本人也有抽籤習俗，抽到壞籤時，就會將籤紙折疊，綁在佛寺外樹上。閩南人抽到不吉籤，會向神明祝禱：「籤已拜讀，紙則歸還。」將籤詩放回原位。也有人將壞籤包裹硬幣，投入功德箱，或用「壽金」夾著，放入金爐焚化，不將籤詩帶回家。

註：壽金為一般燒給大神的金紙，有金箔在白紙上，金箔邊有橙漆及紅邊，並有吉祥字樣。

❓ 電子花車的由來，為什麼會有電音三太子

電子花車是臺灣的特殊文化，這項文化相傳是從泉州廈門所引進臺灣的「藝閣」所演變而來，發展至今，原本以人力扛抬遊街以表演各種南管樂曲的藝閣，慢慢轉變成用牛車、木輪車、電動車以至於大貨車承載，其上表演舞臺的裝飾也越來越花俏，並且隨著科技的進步，各種聲光特效乃至於油壓式開展舞臺也應運而生。

表演內容也歷經質變，從早期的樂曲演奏，慢慢轉變為以女性藝人為表演舞臺的場地，其後更有脫衣舞、鋼管女郎等等花樣的出現，演唱歌曲的主流也從臺語流行歌曲慢慢往電子舞曲靠攏，電子花車如今已是臺灣鄉間婚喪喜慶相當知名的民俗文化之一。

便捷，故許多職業駕駛人，如貨車司機、計程車司機、遊覽車司機等，往往奉其為守護神，並放置一尊小型的哪吒像於車上，祈求行車平安順利。三太子常常透過乩童顯靈，指示信徒迷津，深受百姓喜愛，每到迎神賽會都會有乩童或是神職人員扮演三太子參與遊行或是表演活動(武術、舞龍舞獅、財神醒獅、跳加官、鼓陣及旗陣等民俗技藝表演)。

如果以電子音樂為舞步的表演, 即為電音三太子。

「電音三太子」包含了流行與宗教、有年輕與傳統，也代表新舊時代的融合，既有臺灣味道又結合流行。

小提示

> 藝閣是由中國大陸的所謂神功戲，北方稱社戲演變而來。

三太子到電音三太子

在臺灣民間信仰中，將哪吒奉為神祇，俗稱為三太子，統帥宮廟五營神兵的中壇，故又稱為中壇元帥、中壇太子、哪吒千歲。傳說，哪吒腳踏風火輪，行動非常

Q 臺灣為什麼會有乩童

　　乩童是一種華人地區特有的職業，類似歐美國家的靈媒，是道教儀式中神明跟人或鬼魂跟人之間的媒介。雖被稱為乩童，實際上也有年紀很大的人擔任，神明上身稱為「起乩」，整個過程則稱「扶乩」。

　　常見上身的神明，在臺灣有三太子、濟公等。在香港有齊天大聖、關公等；有時也有家屬的靈魂、孤魂野鬼等。乩童的工作除了當人、鬼、神之間的媒介外，還有收驚，有時甚至有治療絕症的用途(雖然其實際效果還尚未得到證實)。不過，亦有研究指出，臺灣的乩童，原本出處或範疇與道教乩童不盡相同，不論語源或出處比較接近南亞地區巫術。

　　乩童可分為「文乩」與「武乩」，神明附身在他們身上時，稱為「起乩」。文乩起乩大致以吟唱、口述的方式，幫信眾醫病、解惑。武乩主要是幫信徒鎮鬼安宅，有時在街上看到手執五寶，分別為七星劍、鯊魚劍、月斧、銅棍、刺球巡街繞境的乩童，就是武乩。

Q 慈濟功德會的功能

　　慈濟基金會(Tzu Chi Foundation)，全稱為財團法人臺灣佛教慈濟慈善事業基金會，是臺灣的佛教慈善團體，其前身為證嚴法師在1966年4月14日於臺灣花蓮創立之「佛教克難慈濟功德會」，1967年則逕稱為「慈濟功德會」。「慈濟」二字之意義為「慈悲為懷，濟世救人」。

　　證嚴法師受其師印順法師「人間佛教」觀念影響，想將佛教徒的「家家觀世音，戶戶彌陀佛」，轉為「人人觀世音，個個彌陀佛」，將佛教精神人間化、生活化。

　　初成立時為花蓮當地30名會員所組成，開始推動社會救助慈善工作，早期工作主要是募款及濟貧，後來進而以「教富濟貧」為目標，提倡「無緣大慈，同體大悲」精神，要求會員「以佛心為己心，以師志為己志」，遂衍生為「四大志業，八大法印」的規模，希望建立「慈濟社會」、「慈濟家庭」，推動「慈濟人文」。

四大志業

　　四大志業從慈善開啟醫療，而由醫療開啟教育，又從教育而啟人文。

Q 臺灣殯葬儀式類型

喪葬在臺灣不只是一種喪禮儀式，更是一項相當重要的民俗文化。中國傳統葬禮的主色調為白色，故亦有白事之稱，與紅事（喜事）相對。臺灣殯葬除了深受漢人所傳佛教、道教及儒學影響外，通常還會隨著宗教信仰及所在地區等因素產生不同的儀式、喪葬習俗和禁忌。

目前在臺灣的殯葬類形大致分有土葬、火葬、樹葬及海葬等。早期大部分的臺灣人大都採土葬的方式，而火葬的方式則從日治時期，為讓日本人遺體得以順利返回日本，便開始建立公共火葬場，以火化遺體的方式，再將骨灰運回日本。

臺灣地小人稠，加上環保意識抬頭，近年來臺灣政府積極推動提高火化率，引導民眾改善殯葬行為，據統計，我國遺體火化率由82年的45.87%，至102年已提升至93.66%，顯示民眾喪葬觀念隨政府宣導及時代進步已有大幅改變。

隨民眾對遺體火化的接受度提升，火化塔葬已成主流，惟目前公立納骨塔位單價約5至10萬元，私立納骨塔位單價由數萬元甚至上百萬元不等，且永久佔用土地資源，為使環境永續發展，政府亦提倡推動樹葬、海葬等環保自然葬。

小知識

所謂環保自然葬，是指當人死亡後，當遺骸火化為骨灰，經處理後於政府劃定之區進行樹葬或骨灰拋灑，之後不做永久的設施、不入塔，不立碑、不設墳，不記亡者姓名。目前的環保自然葬有樹葬、花葬、海葬、灑葬及植存等。

小提示

1956年，毛澤東等國家領導人帶頭簽署「自願死後遺體火葬」的倡議書後，揭開中國大陸殯葬改革的序幕。目前中國大陸將殯葬儀式分為土葬區及火葬區，火葬區強制火化、限制土葬並禁止出售土葬用品。至於部分少數地區因地區、身份或其它因素之考量，給予特殊待遇，但原則上還是以推動火葬為主。

中國面積 9,634,057平方公里，人口約 13億9千5百萬人，
行政區劃分22省、5個自治區、4個直轄市、2個特別行政區。

你知道 不同的地域環境，
充滿著不同性格的人嗎？

四川人不怕辣，貴州人怕不辣、湖南人辣不怕，
想取得大陸客的青睞，得先掌握他們的喜惡…

自 治 區

新 疆 維 吾 爾 族　新

- 信奉回教，禁吃豬肉，多麵食
- 忌穿短小衣服、短褲
- 省會：烏魯木齊市

西 藏 族　藏

- 禁吃驢肉、馬肉和狗肉
- 喊名字須加敬稱；忌用手摸頭
- 省會：拉薩市

- 5個自治區
- 4個直轄市
- 2個特別行政區

寧 夏 回 族　寧

- 外表兇惡，內心善良，易知足
- 信奉回教，禁吃豬，好吃牛羊肉
- 省會：銀川市

內蒙古族　蒙

- 熱情、直率、愛面子，講究排場
- 喜愛歌舞
- 省會：呼和浩特市

重慶市　渝

- 熱情、耿直剛硬，脾氣如麻辣鍋
- 著名的工業都市

直轄市

北京市　京

- 直率、熱情、幽默，能言善道
- 中國的首都

天津市　津

- 豪爽、講義氣、幽默，說話帶哏
- 北京的門戶，著名的經濟中心

上海市　滬

- 精明幹練、實惠，善於察言觀色
- 全國最大工商及世貿中心

特別行政區

香港　港

- 幽默、講求效率，追求前衛
- 重要的國際金融、航運樞紐

澳門　澳

- 為長期被殖民的地區
- 世界第一賭城

廣西壯族　桂

- 直率、熱情、幽默，能言善道
- 省會：南寧市

01	甘 肅 省	隴
- 保守、憨厚，總是慢半拍
- 省會：蘭州市

| 02 | 青 海 省 | 青 |
- 保守、重禮，忌諱摸頭
- 省會：西寧市

| 03 | 四 川 省 | 蜀 |
- 保守、好辯，喜歡喝酒愛吃辣
- 省會：成都市

| 04 | 雲 南 省 | 滇 |
- 保守、淳樸，禁賭、禁豬又禁酒
- 省會：昆明市

| 05 | 陝 西 省 | 陝 |
- 保守、愛面子，嗜辣如命
- 省會：西安

| 06 | 貴 州 省 | 黔 |
- 保守、淳樸，喜歡把酒言歡
- 省會：貴陽市

| 07 | 山 西 省 | 晉 |
- 樸實、直率，不喜歡拐彎抹角
- 省會：太原市

| 08 | 河 南 省 | 豫 |
- 保守、性情溫和，內心善良
- 省會：鄭州

| 09 | 湖 北 省 | 鄂 |
- 精明卻又豪爽，愛好面子
- 省會：武漢市

| 10 | 湖 南 省 | 湘 |
- 吃得辣，霸得蠻，花錢不手軟
- 省會：長沙市

| 11 | 海 南 省 | 瓊 |
- 保守、容易相處，講究享樂
- 省會：海口市

● 大陸22個省份

| 12 | 黑龍江省 | 黑 |

- 豪爽、好勇嗓大，喜歡路見不平
- 省會：哈爾濱市

| 13 | 吉林省 | 吉 |

- 豪放、外樸內秀，剛柔並濟
- 省會：長春市

| 14 | 遼寧省 | 遼 |

- 性格直爽豪邁，處事較圓滑
- 省會：瀋陽市

| 15 | 河北省 | 冀 |

- 忠厚老實、重情，不愛斤斤計較
- 省會：石家莊

| 16 | 山東省 | 魯 |

- 豪邁直爽，重情重義，更重禮
- 省會：濟南市

| 17 | 江蘇省 | 蘇 |

- 溫和謹慎、優柔寡斷，喜歡殺價
- 省會：南京市

| 18 | 安徽省 | 皖 |

- 東南西北皆有所好，皆好茗茶
- 省會：合肥市

| 19 | 江西省 | 贛 |

- 保守老實、自滿自足，愛鬥嘴
- 省會：南昌市

| 20 | 浙江省 | 浙 |

- 風雅溫和、務實，喜歡冒險
- 省會：杭州市

| 21 | 福建省 | 閩 |

- 聰明、謙和踏實，善於溝通經商
- 省會：福州市

| 22 | 廣東省 | 粵 |

- 務實，重視飲食多於物質享受
- 省會：廣州市

華南地區及沿海一帶

上海 Shanghai

精明幹練、實惠，善於察言觀色

上海為中國最繁華城市之一，比起其他內陸城市更早接受西方文化，加上臨海、交通便利、商賈雲集，經濟貿易迅速發展，成為中國傳統文化與西方現代文化的匯合點，素有「東方明珠」、「東方巴黎」的美譽。

價值觀及性格

因地域上優勢，上海不但為陶鑄站商界精英的大熔爐，也培養出許多商業精英，因此上海人常給人「精明」的感覺，許多事都精打細算後才行動。我們不妨站在他們的立場思考做事購物的價值在哪？值不值得投資？

跟上海人相處講求「實惠」，比起華而不實的事物，他們更重視實用價值。在思想方面較理性，講究公平合理、規矩，一旦承諾就要做到。

受文化、位置、經濟等因素影響，以及身為上海人為榮的優越感，崇尚高雅，很會察言觀色、幹練。如果導遊在處事上能穩重自如、敬業，服裝儀態都做到位，相信能獲取不少信任！

飲食習慣

飲食方面較多元，但普遍習慣的口味偏甜，喜愛以紅燒方式烹調，特別是滷汁也都以濃郁、鹹淡適口。

浙江 Zhejiang

風雅溫和、務實，喜歡冒險

浙江旅遊資源非常豐富，素有「魚米之鄉、絲茶之府、文物之邦、旅遊勝地」之稱。

價值觀

杭州人因自豪於「勝似天堂」的杭州，以西湖的旖旎風景自以為榮，造就了浙江人只知道賞景，常忽略了景點的內涵。

導遊在景點解說時，可藉臺灣的文化來說明景點背後的故事與價值，讓遊客除欣賞美景外，更能用心感受臺灣不同的美。

性格及飲食習慣

從前的浙江人，首要任務就是脫貧致富，非常重視基本需求，具有務實苦幹、冒險、開拓、創新的精神。對於新奇事物容易感興趣，希望能藉此發展成更多有價值的東西。

現今的浙江人，多已過著安穩且富裕的生活，由務實苦幹轉向對生活的享受，培養出風雅溫和的性情；在飲食方面，口味跟上海人一樣偏甜。

江蘇 Jiangsu

溫和謹慎、優柔寡斷，喜歡殺價

江蘇和浙江同稱「魚米之鄉」外，另有「水泊之鄉」之稱。

價值觀及性格

江蘇人聰明伶俐，個性複雜多變，做事較謹慎、思想縝密，為人難以看透，總體說來，可以用一個「小」字來概括。

小家碧玉型的蘇州人，喜歡在小小的園林裡，小小聲地說話，小裡小氣地過著滋潤的生活。跟他們打交道，得先付出關懷與誠意，不要過於期待他們會主動先付出。和蘇州人套交情也不是一觸可及，他們買東西時很喜歡殺價，但通常會轉移話題先聊其他的事情，待與老闆稍微熟了以後，再殺價就好商量了。

此外，跟蘇州人打交道，千萬抓準他們做事像說話一樣纏綿的特性，不要期待他們會果斷的出手，並留心不要讓他們拖住你的時間而誤了大事。

舉例來說，在公務上進行溝通，雖說對事不對人，但態度千萬要溫和、語氣要含蓄，多使用「大概」、「可能」的字眼，如果太直接，很有可能就會觸犯他們。雖不至於當場和你對吵，但可能會在背後議論你，也可能暗記在心，哪天逮住機會，或許把你的事都抖出來，一併算清舊帳。

飲食習慣

江蘇因自古水稻、漁業發達，當地人特別喜愛吃大米和小魚。傳統飲食習慣重甜出頭、鹹收口，濃油赤醬。近代逐漸趨向追求本味，清新爽適、濃淡相宜。

福建 Fujian

聰明、謙和踏實，擅於溝通經商

福建人篤信佛教，尤以媽祖為最。好於漂泊、闖蕩，有大海的氣慨，在渡海開臺艱苦的環境中，重視親族間的感情。

導遊可以藉由同宗同籍的關係為基礎，拉進彼此距離。即使如此，在經濟及文化上與臺灣亦有差異。

價值觀及性格

福建是歷代出狀元最多的省份，聰慧和天質非同一般，有「散文之鄉」的美稱。他們聰明、謙和踏實、持家、民風悍勇，堅韌卻會經商，實是難得的奇才。

福建人話雖不多，看似冷漠不容易相處，但如果能慢慢去了解其熟悉的生活方式，就會發現他們的內心喜愛闖蕩、重親情、愛冒險的奔放性情。特別是在語言上，臺語也能通喔！

飲食習慣

福建人的日常飲食和臺灣人相近，尤其特別愛喝茶，以「功夫茶」天下聞名。略懂茶的導遊，在行程中可試試以茶會友，拉近與遊客的距離。

圖片／提供 福建人

廣東 Guangdong

實幹務實、重視飲食多於物質享受

價值觀及性格

說到廣東人，給人強烈的印象，莫過於重吃和賺錢。

「實幹」是廣東人為人處世的重要準則，不喜歡虛無的東西，不空談哲理、空泛的理論。人際之間的交往，尊重有實力和本事的人，而非外表虛幻的包裝。

務實的廣東人認為，把食物吃到自己的肚子裡是再實在不過的事。他們會把錢用來買食材煲靚湯，而不是花在買衣服裝扮自己。他們認為，穿戴是給別人看的，吃才是自己的。

飲食習慣

　　飲食文化是廣東著名特色之一，中外文化交融之下，「先羹後菜」成了廣東獨特的飲食風格。廣東人飯前習慣先喝湯，喜歡將「吃」與「補」聯繫在一起，經常把身體具體的某一部位做連結，例如吃魚頭補腦、吃豬腳補腿骨、吃烏龜養皮膚等。

　　靈活的廣東人，在飲食上講究求新求變，但務實的性格並不會使他們因而鋪張浪費。他們不會特別選擇昂貴的菜餚，即便是價值不斐的食材經過廣東廚師之手，也不會刻意突顯出奢華。相反地，廣東人擅長把一般人看不起的菜，如蔥、空心菜等，再加上新的概念，創造出新的吃法，化腐朽為神奇似乎才是廣東人吃的樂趣。

　　廣東人一天吃六頓，早茶、午飯、午茶、晚飯，夜茶完還有宵夜，似乎24小時都在吃；另一方面，他們也愛飲茶，不只為滿足口腹之慾，也把飲茶作為主要的社交方式，喜歡約朋友上茶樓飲茶。

圖片 / 典匠 廣東人

廣西 Guangxi

樸實、熱情，真誠不擅心機

價值觀及性格

　　由於經濟發展較為落後，廣西人較能吃苦，為人樸實單純，待人熱情，不會耍心機。導遊在與他們交往時，也應以同樣真誠而熱情的心去相處。

飲食習慣

　　廣西人口味以酸辣為主，米粉是他們熱愛的日常食物。

湖南 Hunan

吃得辣，霸得蠻，花錢不手軟

飲食習慣

在臺灣，大家常會認為四川人是最愛吃辣的地區。俗諺說：「四川人不怕辣，貴州人辣不怕，湖南人怕不辣。」其實，湖南人才是最愛吃辣的地區，而辣椒則是生活中不可或缺的食材。有人曾開玩笑說：「要做好湖南菜，最大訣竅就是辣椒放兩倍、鹽巴兩倍，炒一炒最道地。」

價值觀及性格

湖南人愛吃辣的特性，影響他們凡事不服輸、有霸氣、蠻勁，行事不喜愛低調的個性。和他們打交道時，可以多稱讚其吃辣的本事，這樣不僅能讓他們覺得受到尊重及認同，更能滿足其高調的心理需求。

此外，湖南人極喜愛社交，對於社交活動非常用心且好排場，當與他們互動時，馬上就能感受到他們的熱情與直率。導遊同樣「禮尚往來」，也應展現同等的熱情對待。

霸蠻、土匪氣、不信邪的特質，也反映在湖南人的商務活動上。他們做生意喜歡大手筆，傾向看中一個企劃便傾囊而出，孤注一擲。特別的是，湖南跟臺灣一樣也產檳榔。根據文獻記載，湖南人吃檳榔的歷史已經有300多年，甚至幾年前，湖南也出現檳榔西施打出「買檳榔，送香吻」的廣告。

導遊在帶團時，可藉由這些話題，與他們更拉近關係。

圖片／典匠 湖南人

湖北 Hubei

精明卻又豪爽，愛好面子

價值觀及性格

　　若要形容湖北人，就好比「天上九頭鳥，地上湖北佬」，其中「九頭鳥」的比喻有褒有貶。褒意指他們聰明、能幹；貶意是說其陰險，與他們打交道易吃虧，就像在和有九個頭的鳥打交道，攻於心計。

　　湖北人的性格有南方人的精明，同時具備北方人的豪爽之氣，非常講究面子，只要給足他們面子，便對你好得不得了。同樣的，千萬別讓他們覺得你不尊重他們、不給面子，那麼他們便會沒事找碴，處處跟你過不去。

　　湖北人的脾氣有時壞、好罵人，形象較差。深究起來，其實是刀子嘴豆腐心，往往是不打不成交、不打不相識。不過他們非常重友誼，對朋友的事可以說是兩肋插刀。導遊如果能順著他們的脾氣、給足面子，表現出大方、豪爽、仗義、全心全意的性情，要與他們建立友誼便不是難事！

飲食習慣

　　湖北人飲食習慣十分有特色，口味多元。西部以麻辣為主、西北以麵食為主，中部與南部則是典型湖北口味，以清淡為主，愛喝湯。

圖片／典匠 海南人

海南 Hainan

保守、容易相處，講究享樂

價值觀及性格

　　海南人較保守主義，講究享樂、淡泊名利，連說話都是軟塌塌的，即使是男人也有些嗲氣，性格比較柔緩，不太衝動，易相處。

　　與海南人相處時，一定要記得不能稱女孩子為「小姐」，因為小姐在海南島專指特殊工作的「三陪小姐」，這是風俗禁忌，須格外小心。

河南 Henan

保守、性情溫和，內心善良

價值觀及性格

「防火防盜防河南人」、「十個河南人九個假，還有一個盲聾啞」，是河南人在中國大陸人心目中的形象。甚至部分大城市，如北京、上海、廣東等不少企業有歧視待遇，拒絕招聘河南籍人士。或許在許多人眼中，河南騙子多，心眼也不好。其實，河南人並非名聲中所傳的那麼可恨。

據官方統計，河南人口約近一億，居中國第一位。其中，農業人口占71%，全省耕地面積為中國第三位，2004年，糧食生產量更高居中國第一。但這些「第一」並沒有為河南帶來財富，卻是造成貧窮的原因。

中共建政後，犧牲農村保城市的二元道路下，沿海各省陸續發達。以農業為主的河南省，許多老鄉無奈離鄉背井出外打工，省內僅剩貧困、有限資源與大量剩餘的農村勞動力，為了掙錢，有些人甚至偷拐搶騙。

加上河南人又土又窮的外表，一直以來有「河南人是中國的吉普賽人」的說法。然而，河南人的「吹騙假」騙術並不高，想學別人發財致富卻又學不像，導致河南成了造假大城。

說穿了，其實河南人是代替大陸所有不發達地區的人民在受某些大城市人的歧視。他們其實本性淳樸、勤勞善良，礙於生活無奈而偷、拐、騙。

河南是中華民族的發祥地，六大古都就有三個在河南，受傳統觀念影響很深，河南人個性憨厚，觀念保守，性情溫和且不容易發脾氣。如果能摒除外界的誤解，用真誠的心重新去認識河南人，便能好好與他們相處。

山東 Shandong

豪邁直爽、重情重義，更重禮

價值觀及性格

「山東好漢」是山東人給人印象中最鮮明的形容。他們個性直爽、胸懷坦蕩，喜歡熱鬧、講義氣、愛交朋友，喜怒哀樂全寫在臉上。與山東人打交道，最高原則就是表現實在、心誠的一面，以取得他們的信任。

山東同時是「講人情，再辦事」的地方，他們講的「人情」是實實在在、日積月累，並不是虛浮的速食人情。有「禮儀之邦」稱號的山東，很重視禮節及名聲，也很孝順。導遊如果能問候關心一下他們家裡的高堂大人，會讓他們覺得非常窩心，也會覺得你重視他們。

山東人不善言詞，不喜歡說話兜圈子，與山東人交談就跟他們相處一樣真誠實在，太多委婉言詞反而會被視為「囉唆」而不耐煩。此外，山東人愛好面子，非常需要獲得「尊重」，他們待人接物充滿著熱情，有好的東西都會留給客人，只要認定是朋友，就會全心全意的付出。

飲食習慣

山東人愛好麵食，口味以鹹為主、酸甜為輔，除了鹽之外，也愛加入豆豉、甜麵醬調味，特別喜歡吃蔥。

「喝酒」是山東人待客的主題，也是表達情誼的一種重要方式。他們把在酒桌上的事叫做「賭豪氣」，比的不是酒量而是酒膽，更看重喝酒時的面子問題，不僅表現自己的誠意，也是傳達尊重對方的酒外之意。不過，不善喝酒的人也不需擔心，遇上凡事講求「禮」及喜愛受人尊重的山東人，只要尊敬的講講理，可避免豪飲的情況發生。

安徽 Anhui

東南西北皆有所好，皆好茗茶

　　安徽以長江為界，形成皖北和皖南兩大地域，其地錦繡多姿，是中國旅遊資源最豐富的省份之一，著名的黃山、九華山都在安徽。因此，當導遊接待安徽人時，在景點介紹上要多加注意，切勿誇而不實，應將景點重點放在歷史或文化方面。

價值觀及性格

　　安徽是一個特殊的省份，因自然地理條件差異大，使安徽人的性格差異也很大，較難一概而論。皖北人性情豪爽，有如山東大漢的爽快、豪邁；皖南人精明能幹、聰明而心思細膩；皖西人善良淳樸、厚道且重義輕利；而皖東人精明實幹、務實。

　　導遊與安徽人打交道，得先了解其地域特性。他們重視文化、沉穩，最好的策略是開誠佈公、坦誠相待，如能藉由與其之同宗或老鄉關係，便能很快熱絡起來。

飲食習慣

　　安徽人愛喝茶，一年中飲茶不斷，有「朝茶」、「午茶」、「夜茶」的習慣。當早晨洗漱完畢，一杯香茶細品慢飲，清新空氣與香茶的芬芳沁人心脾，講究健身妙道。午飯過後，濃茶一杯，消食健胃，講究濃。夜幕降臨，一杯香茗，一天辛勞的疲倦盡消，講究舒適隨興、逍遙愜意。

　　安徽的茶文化「烹香茗以待客」，導遊可以利用這個特質來拉近關係。

華北地區

江西 Jiangxi

保守老實、自滿自足、愛鬥嘴

價值觀及性格

「江西老表」一詞的由來，據說是朱元璋在戰爭時，曾負傷逃到江西的農村裡，有一位農婦十分熱心與好客，爲了幫助朱元璋養好身體，把家中唯一的一隻雞給宰了，熬湯給朱元璋滋補。待朱元璋復原後，將離開之時，發誓如果做了皇帝，所有江西人都是他的老表，只要有困難都可以到京城找他。雖然當時老表有正面的意思，改革開放後的江西，儘管仍舊物華天寶，地靈人傑，經濟發展還是呈現落後。

現今說起「老表」，反而有嘲諷江西人老土、懶惰的負面意味，所以稱呼江西人老表時，態度要親切，千萬別讓人誤會有貶低的意思。

江西人保守老實、冷默封閉、自滿自足，不喜愛張揚，溫文爾雅算好相處。唯獨喜愛鬥嘴、好辯論的特性，導遊要多加注意。

北京 Beijing

直率、熱情，能言善道、侃侃而談

價值觀及性格

北京人性格實在，對人熱情隨和、幽默、客氣，沒有過多虛偽的修飾成分。在結交朋友上多靠感覺，如果個性、脾氣、磁場合的來，可能一兩杯酒下肚，就能跟你稱兄道弟。

北京人特別喜歡「侃」，能言善道是他們特有的休閒方式。上至國家大事，下至雞毛蒜皮小事都能拿來侃，特別喜歡就所見所聞高談闊論一番，語出驚人，侃的栩栩如生、神采飛揚，所謂「侃大山」，即理直氣壯、從容不迫和滑稽幽默。一碟小蔥拌豆腐，一瓶二鍋頭，瞎侃亂侃是北京普通男人的特點。

事實上，只有滿腹經綸、口若懸河而又風趣俏皮者，才有資格當「侃爺」；如能到達高屋建瓴、滔滔不絕又妙趣橫生、笑料迭出的境界者，就稱做「侃山」。

想與北京人交朋友，就要懂得侃，古今中外、天文地理的聊，如能藉此流露自身的文化素養，北京人就會特別看重你。尤其北京人愛「面子」，當他們在侃時，仔細聆聽，並適時地稱讚，滿足其慾望，最後再乾上幾杯酒，必能很快瓦解他們的防備心。

天津 Tianjin

豪爽幽默、講義氣，說話喜歡帶哏

價值觀及性格

天津人本性幽默，「狗不理包子」一詞便來自天津。天津男人性格豪爽豁達，做人講義氣，辦事果斷，很容易結交朋友。天津的女人性格也男性化，做老婆不如做朋友，罵人都是順口溜，絕對不溫柔。

他們愛耍嘴皮子，話多而瑣碎，沒有太多道理或褒貶之義，不像北京人喜歡口若懸河，條條有理。

北京人喜歡「侃」，天津人說話喜歡帶「哏」。哏在現今的流行及網路用語裡，常被寫做「梗」，用以表示滑稽、有趣，引人發笑的話。因此，聽天津人說話，得先去琢磨其背後含義，聽其弦外之音。

河北 Hebei

忠厚老實、重情，不喜歡斤斤計較

價值觀及性格

河北人老實厚道、重情義，不擅騙人，很容易就可以了解他們的想法。其想法直率不太計較，考慮事情也較不精明，相對辦事效率低些。

他們說話帶著濃厚的河北口音，伴隨憨厚樸實的語言，心裡話常因羞於表達，不容易被人理解，甚至誤解。想要與他們溝通，只要靜下心來，仔細聆聽便不是件難事。常說河北人很難說出動感情的話，一旦脫口而出，代表對你有相當程度的信任。跟他們交朋友要有耐心、真心去領會善良純樸的心，其實是很值得去交往的！

此外，河北人的忠誠度很高，不輕易改變相信的事物，也十分眷戀自己的故鄉，無論走到哪里都要證明故鄉生活是好的，非常重視老鄉關係及共同的生活地域、鄉音、生活背景和氛圍，並從交流中找到親切感。導遊適時地套套關係，將能帶來很大幫助。

飲食習慣

河北人在飲時上口味偏重、鹹，而辣味偏輕，不太嗜辣。

山西 Shanxi

節儉樸實、直率，不喜歡拐彎抹角

價值觀及性格

有句俗語「山西人九毛九」，說明山西人的吝嗇度超乎尋常，但積極面可以形容是「節儉」。他們經常「財主不露富」，不懂享受，即使有了錢也不知道該怎麼買好的、吃好的。由於山西人不是今朝有酒今朝醉之輩，深知生活之艱難，多半勤勞能吃苦、未雨綢繆，因而普遍節省。

他們性格複雜多變，怕事、拘謹，羞於外露又勇敢、放縱，實具有獻身精神。如同土軍閥閻大人抗日一樣，揮著大刀赤膊上陣，具有民族的骨氣；山西自古很少出美女，僅有的一位貂蟬卻是空前絕後。

山西人不像南方人喜歡拐彎抹角，保有北方人樸實、直率的個性，沒有太多心眼，說話直來直往，倘若話說得不好，經常可能得罪人。不過，導遊和他們打交道時，反而容易從他們口中，直接獲取真實的信息，不需對一些諱莫如深的話語揣測半天。

圖片 / 典匠 河北人

飲食習慣

山西人愛好吃醋，對於吃醋的好處總能滔滔不絕說明由來。因而導遊帶團時，如能巧妙提到他們的「愛醋情節」，便能很快拉進彼此的距離。

加上山西人本就沒有太多裝飾性的外表和性格，只要表現出誠信、老實，想取得他們的信任並不困難。

東北地區

價值觀及性格

狹義上，東北地區是由遼寧、吉林、黑龍江三省構成的區域；廣義上包含遼寧、吉林、黑龍江及內蒙古東四盟市，其語言、風俗十分接近，風土人情也較相似。

東北地區在北古代是蠻荒之地，曾為中原地區流放罪人之地、殺人越貨的逃犯的天堂，短短半個世紀就歷經了清、俄、日、軍閥、民國、中共的統治，長期無法無天。今日的漢人主要是山東、河北的貧苦移民後裔。

滿、蒙、朝的融合，使東北成為基因差異最大的地區。加上氣候寒冷、土地遼闊，形成獨特的東北文化。

東北人性格善良、外表強悍，直爽不怯場，好勇鬥狠，喜歡路見不平拔刀相助，更愛管閒事。他們極富有同情心，有時卻豪爽得讓人難以接受。

此外，他們好面子，講究排場，不喜歡默默無聞，只要給足面子，便可與你成為交心的朋友，為你掏心掏肺、兩肋插刀。

飲食習慣

中國人大多重口味，全國人平均吃鹽量約每日10克以上，其中又以東北人最高，達18克之多。導遊帶團時，可以請餐廳把菜做鹹一點，以符合北方客口味。

西部地區及少數民族

重慶 Chongqing

精明幹練、實惠，善於察言觀色

價值觀及性格

重慶人性格外向熱情、豪爽耿直、剛硬，說話的聲音也大，有一種不屈不撓的強硬，不達目的決不罷休。

他們喜歡在熱天吃火鍋或麻辣燙，據說是為把汗逼出來反而涼快，由此可知重慶人凡事硬上的特性。或許正因此地終年炎熱如火爐般，導致脾氣火爆、性格剛烈，但他們豪爽耿直的特性，與其他城市相比，反而較無城府，也沒有虛情假意的裝飾，更突顯他們的真誠和熱情。

飲食習慣

重慶人愛吃火鍋，尤其以麻辣鍋出名，相傳火鍋的起源就來自於重慶。火鍋的由來，最初是碼頭工人為解決剩飯菜的問題，將剩飯菜一起倒進鍋裏煮，後來傳到了成都，再由成都推向全國，成了我們現在吃的火鍋。

四川的成都市以麻辣聞名，但重慶人更自豪自家的火鍋才是最「麻」最「辣」，根本瞧不起成都的麻辣鍋。或許就是這種麻辣本色，讓成都人嫌他們「野蠻」，但

圖片 / 典匠 重慶人

他們也以「耿直」為豪，厭惡成都人的「虛偽」。甚至，就連重慶的美女也秉承這種火辣特性，敢愛敢恨、直爽、桀驁不馴，猶如重慶火鍋般「麻辣」。或許正因耿直的形象鮮明，常會有部分重慶人打著耿直的旗號，掩蓋自己的霸道。

導遊跟重慶人打交道時，要讓他們覺得你說話辦事光明磊落，不虛偽、不做作，才容易拉近距離。

貴州 Guizhou

保守、淳樸，喜歡把酒言歡

飲食習慣

貴州是一個有很多少數民族分布的省份，其中，以苗族分布最廣。貴州人跟四川、湖南人一樣都愛吃辣。不同的是，四川、重慶是辣中帶麻，貴州的辣卻偏酸辣，與現今世界各地流行的泰國菜有幾分相似。尤其貴州的辣還帶著少數民族的多種奇特食材與製法。

除了愛吃辣，貴州人也愛喝酒。貴州是個著名的酒鄉，更是中國國酒茅臺酒的產地，酒儼然成了貴州人維繫人緣交往、社會和諧不可或缺的潤滑劑，正所謂「無酒不成筵」，吃飯絕對不能沒有酒，且大部分都喜歡把對方灌醉，導遊要特別留意。

價值觀及性格

在雲貴高原上的貴州，由於地處於高山上，素有「地無三里平」之說，也因重重大山阻擋外來的侵擾，使貴州人保有更多自然淳樸的本色，也造就了他們個性保守、內向的一面。與他們相處要循序漸進、慢慢進入他們的世界，他們便會展現熱情的一面。

雲南 Yunnan

保守、淳樸，禁賭、禁豬又禁酒

性格

　　雲南是少數民族分布最多的省份，雲貴高原連著貴州和雲南，有相同的地理條件和人文環境，使得雲南與貴州人有著相似的性格，保守而淳樸。

飲食習慣

　　穆斯林遍布雲南全境，導遊在飲食上要特別注意雲南人忌豬肉，禁食自死動物、血液、非誦經而宰殺的動物，不過植物性的食物沒有禁忌，海鮮類也可食用。嚴禁飲酒，因此調味不可用酒，也禁止飲用與酒有關的致醉物品及有危害性及能麻醉人的植物或可食植物，如葡萄、小麥等，一旦轉化成致醉的飲料，就成為禁忌。

價值觀

　　雲南人禁賭博、拜偶像和求籤，導遊帶穆斯林團時，要排除參觀臺灣傳統廟宇。

　　伊斯蘭教每日禮拜5次，從早至晚進行晨禮、晌禮、晡禮、昏禮、宵禮，在周五的晌禮時間，需到清真寺集體參拜。禮拜時，需面對麥加的方向，導遊可協助找出其方向(每月的禮拜時間會有些差異，可至中國回教協會查詢)。

圖片 / 典匠 資南人

四川 Sichuan

保守、好辯，喜歡喝酒、愛吃辣

價值觀及性格

　　四川雖人口眾多，民俗豐厚，但局限於盆地文化的束縛，本性保守、封閉，好窩裡鬥。

　　四川人身型多矮胖、面寬、鼻塌、眼大，聰明伶俐，好戰也好罵，罵人的本事敢和東北人一拼。他們身上存在叛逆的精神，具體表現出率性、好辯、頑固的特性，但本質其實善良、辛勤。和他們相處久了，就能體會他們可愛的地方。

飲食習慣

　　四川人除了好吃麻辣，也好喝酒，他們的釀酒技術在中國可說是獨一無二，故名酒繁多。

陝西 Shaanxi

保守、愛面子，嗜辣如命

價值觀及性格

受傳統文化的影響，陝西人誠實、面冷心熱、重義氣，如脾氣相投，性格合得來，很快就能變熟人。倘若發現對方人品不好，連正眼也不會瞧。

陝西人四肢發達、個性保守、安於現狀，也好面子，尤其陝西姑娘的保守意識更是出了名，自古就有陝西姑娘不對外的傳統，絕對不讓外人占著半點便宜。

嚴格來說，陝西的姑娘只限於與陝西人內部交流，很少和外地人通婚。特別是他們處事謹慎，因此導遊在處理事情須注重細節，別讓人覺得做事隨便就不好了。

飲食習慣

陝西盛產小麥，以麵食、饅頭為主食，一天三頓飯，天天離不開麵食。陝西的麵條不是一般的麵條，就像陝西人一樣實實在在。此外，他們吃辣的水準也是當仁不讓，吃得精細也吃出了文化。一般來說，陝西人嗜辣如命的喜好，與他們愛恨分明的個性分不開。

圖片／典匠 寧夏人

寧夏 Ningxia

善良、知足，禁吃豬肉

價值觀及性格

寧夏人外表兇惡，其實內心寬厚、善良、容易知足，個性也與雲南人、四川人類似，故相處上除須對其宗教多加注意，付出真心與熱忱即可。

寧夏多信奉伊斯蘭教，好吃牛、羊肉，忌諱談豬，盛產枸杞，喜歡用枸杞泡酒，在飲食安排上須多加注意。

甘肅 Gansu

保守、憨厚，總是慢半拍

價值觀及性格

甘肅人保守、憨厚、善良，個性較為封閉。或許是歷史上戰事紛爭，讓甘肅人承受太多外來的創傷，影響性格過於保守，面對新的事物，接受度總是慢半拍。

青海 Qinghai

保守、重禮，忌諱摸頭

青海的族群分為藏族、回族、土族、撒拉族和蒙古族。由於青藏高原獨特的自然景觀及人民的勤勞與智慧，孕育出獨特風格的餐飲文化。

藏族

大部分的藏族信仰佛教，在飲食方面忌吃馬、驢、狗肉，有些地方甚至不吃魚、豬和雞蛋。牧民喜歡吃手抓肉，主要飲料為奶茶，飯後多飲酸奶。無論大宴還是小家宴，講究吉祥和諧的氣氛，常常是長者、貴客先動手食用，其次才是家人及年輕人。

吃飯時，不能嚼出聲音，端飯、敬茶、斟酒時要雙手捧給對方，客人必須等主人把茶捧到面前，才能伸手接過飲用，否則失禮。此外，勿將刀刃對準客人，也不用有裂縫、破口的碗杯碟勺。

圖片 / 典匠 青海人

回族

回族喜歡富有其特色的婚禮舞蹈；開齋節是回族最隆重的節日。

土族

土族是一個熱情好客的民族，客人來訪主人先敬上哈達，再敬吉祥如意三杯酒，並會要求客人一下子喝乾。

撒拉族

撒拉族十分講究飲食，重視家庭庭院的清潔衛生。此外，撒拉族的男婚女嫁也很有特色，不分男女都以做媒為榮，認為成全一椿婚事，就是做了一件很好的事。

蒙古族

蒙古族熱情奔放，喜愛歌舞，每年7、8月間皆會舉行盛大的「那達慕」大會。

少數民族的習俗，忌諱讓人家摸頭，看到小孩時，不要習慣性的摸他們的頭。此外，婦女也較為保守，如想對她們拍照前，須先尊重其意。

大陸人文特質・西部地區及少數民族

西藏 Tibet

保守、重禮、忌摸頭、直呼其名

價值觀及性格

　　和西藏人見面稱呼須加敬稱，表示尊敬和親切，忌直呼其名字。記得，藏族人忌諱別人用手觸摸他們的頭。

　　磕頭是西藏常見的禮節，一般覲見佛像、佛塔和活佛時須磕頭，對長輩也須磕頭。遇見長官、頭目和尊敬的人要脫帽彎腰45度鞠躬，帽子拿在手上低放近地。對於一般平輩，鞠躬代表禮貌，帽子放在胸前、頭略低。

　　贈送禮品時，要躬腰並雙手高舉過頭。敬茶、酒時要雙手奉上，手指不能放進碗口。

飲食習慣

　　藏族人因宗教信仰關係，反對捕殺野生動物，禁吃驢肉、馬肉和狗肉，某些地方不吃魚肉、飛禽等。

新疆 Xinjiang

忌穿短袖短褲，禁吃豬

飲食習慣

　　新疆地區信奉伊斯蘭教，在飲食方面，禁吃豬肉，以麵食為主，喜歡吃牛、羊肉。早飯習慣吃各種瓜果醬、甜醬、奶茶、油茶等。午飯以羊肉抓飯、包子、麵條為主，晚飯多湯麵。

　　新疆維吾爾族喜歡飲茯茶、奶茶，夏季多伴食瓜果。飯前飯後須洗手，洗後只能用手帕或布擦乾，忌諱順手甩水。此外，忌穿短小衣服及短褲在戶外活動或在長輩面前。

圖片 / 典昭 西藏人

參考資訊

- 絕對考上導遊 + 領隊 書籍
 馬跡庫比有限公司 出版
- 鼎鈺國際貿易股份有限公司
 http://dyjade.com/
- 觀光行政資訊系統
 http://admin.taiwan.net.tw/
- 交通部觀光局
 http://taiwan.net.tw/
- 行政院農業委員會
 http://www.coa.gov.tw/
- 文化部地方文化館
 http://superspace.moc.gov.tw/
- 國立故宮博物院
 http://www.npm.gov.tw/zh-TW/
- 國家文化資料庫
 http://nrch.culture.tw/
- 中華民國總統府
 http://www.president.gov.tw/
- 內政部移民署全球資訊網
 http://www.immigration.gov.tw/
- 中華民國考選部
 http://wwwc.moex.gov.tw/
- 中華民國文化部
 http://www.moc.gov.tw/
- 中華民國財政部
 http://www.mof.gov.tw/
- 易遊網
 http://www.eztravel.com.tw/
- 行政院大陸委員會
 http://www.mac.gov.tw/
- 原住民族委員會
 http://www.apc.gov.tw/
- 中華民國交通部
 http://www.motc.gov.tw/
- 行政院主計總處
 http://www.dgbas.gov.tw/
- 中央銀行全球資訊網
 http://www.cbc.gov.tw/
- 教育部全球資訊網
 http://www.edu.tw/
- 中華民國勞動部
 http://www.mol.gov.tw/
- 行政院人事行政總處
 http://www.dgpa.gov.tw
- 臺灣ECA/FTA總入口網
 http://www.ecfa.org.tw/
- 衛生福利部中央健處保險署
 http://www.nhi.gov.tw/
- 教育部重編國語辭典修訂本
 http://dict.revised.moe.edu.tw/
- 臺北益教網
 http://etweb.tp.edu.tw/index/
- 國立臺灣博物館
 https://www.ntm.gov.tw/
- 全球法規資料庫
 http://law.moj.gov.tw/
- 行政院公報資訊網
 http://gazette.nat.gov.tw/
- 中華民國外交部
 http://www.mofa.gov.tw/
- 中華語文知識庫
 http://chinese-linguipedia.org/
- 臺灣TOP100
 http://hello.area.com.tw/
 is.cgi?areacode=ot009
- 新北市政府新聞局
 http://www.info.ntpc.gov.tw/
- OTOP地方特色加值網
 https://www.otop.tw
- 維基百科
 http://zh.wikipedia.org/
- 背包客棧
 http://www.backpackers.com.tw/

- 大紀元
 http://www.epochtimes.com/
- 臺灣海外網
 http://www.taiwanus.net/
- 兩岸犇報
 http://ben.chinatide.net
- 一本就懂臺灣史
 好讀出版 / 王御風 著
- 臺灣有嘛(ㄇㄚˋ)？：七天內，帶大陸客人愛上臺灣
 木馬文化 / 朱偉屏
- 福爾摩沙大百科
 野人文化 / 野人文化編輯部
- 中華人民共和國國務院新聞辦公室
 http://www.scio.gov.cn
- 大江大海一九四九
 天下雜誌 / 龍應臺 著
- 經濟部統計處
 http://www.moea.gov.tw/Mns/dos/home/Home.aspx
- 財政部統計處 - 政府資訊開放平臺
 http://data.gov.tw/taxonomy/term/434
- 行政院金融監督管理委員會銀行局
 http://www.banking.gov.tw
- 中華民國內政部營建署
 http://www.cpami.gov.tw
- 內政部不動產資訊平台
 http://pip.moi.gov.tw/V2/B/SCRB0301.aspx
- 國軍退除役官兵輔導委員會
 http://data.gov.tw/taxonomy/term/486
- 臺北市政府
 http://www.gov.taipei/
- 高雄市政府全球資訊網
 http://www.kcg.gov.tw/
- 臺北大眾捷運股份有限公司
 http://www.metro.taipei/
- 高雄捷運股份有限公司
 http://www.krtco.com.tw/
- 台灣高鐵
 http://www.thsrc.com.tw/
- 臺灣鐵路管理局
 http://www.railway.gov.tw/
- 臺北市政府文化局
 http://www.culture.gov.taipei/
- 臺北市政府教育局
 http://www.doe.gov.taipei/
- 臺北市政府消防局
 http://www.119.gov.taipei/
- 臺北市政府地理資訊網
 http://gis.taipei/
- 悠遊卡股份有限公司
 http://www.easycard.com.tw/
- 行政院農業委員會林務局
 http://www.forest.gov.tw/
- 故宮精緻文物數位博物館知識庫
 http://tech2.npm.gov.tw/da/
- 財團法人大甲鎮瀾宮全球資訊網
 http://www.dajiamazu.org.tw/
- 國立國父紀念館
 http://www.yatsen.gov.tw/
- 臺灣國家公園
 http://np.cpami.gov.tw/
- 觀光職能e學院
 https://elearning.taiwan.net.tw
- 中華民國旅行業品質保障協會
 http://www.travel.org.tw/
- 臺灣桃園國際機場-旅遊資訊服務
 http://www.taoyuan-airport.com/
- 政府入口網
 http://www.gov.tw/

帶團培訓班

補足職前訓練沒教的真本事

導覽 ｜ 技巧 ｜ 購物 ｜ 專業 ｜ 傳承

1 我沒有比別人差呀！為什麼卻沒機會帶團？

旅行社需要能帶團的導遊領隊，執照只是基本配備。但實務上往往跟你想的不一樣，所以很多人拿到執照後卻處處碰壁。所以即使每年有上萬人取得執照，執業卻只有5%。不是你比別人差，只是沒有用對方法！

2 馬跡師資親自領隊，旅行社面試

室內＋戶外全方位訓練，同時邀請旅行社面試，表現優異將納為旗下培訓。

如果你已具備帶團能力，即使沒有帶團經驗，旅行社都會搶著用！

每年6月份開課
4月份開始卡位報名

3 帶團絕招 & 心法 x 專為新手量身規劃之訓練 讓你帶團不亂陣腳

系統化傳授帶團應具備的能力，幫您快速上線，少走許多冤枉路。知識學問高低不是問題，觀念與態度才是決定您能不能上團，成為年薪百萬或數百萬的導遊領隊關鍵。

帶團並不是件困難的事，能讓旅行社錄用卻非常困難，除必須擁有帶團的本領外，更須了解行內的潛規則。

考證需要學識，帶團需要本事
領隊海外實習團、導遊環島實習

馬跡領隊導遊訓練中心

HTTP://WWW.MAGEE.TW
地址：台北市復興南路二段268號5樓
服務專線：02-2733-8118

馬跡介紹
MAGEECUBE

MAGEE

我們提供所有關於領隊導遊的服務，從考證→培訓→帶團
系列課程，由業界資深師資群，分享我們準備考照的方法
經驗，並提供帶團培訓及工作機會

陳安琪
《絕對考上》系列 總編輯
馬跡中心 職涯輔導師
課程規劃

李鎮邦
前上市公司 董事
國際貴賓指定接待
海峽兩岸專業導遊
國際資深領隊

mac. ma
國立臺灣師範大學
高階經理人 EMBA
馬跡中心 執行主任
達跡旅行社 總經理
全台大專院校講師
20年以上帶團資歷

陳皇蒔
國立臺灣師範大學
運動休閒與餐旅
全台大專院校講師
20以上帶團資歷

羅永青
加拿大University of Waterloo,
Environment, Resources and
Sustainability 博士
全台大專院校講師
英語領隊 榜首

相關出版書目 /絕對考上套書系列/

領隊導遊 有聲書　　　　領隊導遊 英語篇　　　　領隊導遊 日語篇

/絕對帶團系列/　　/函授課程系列/　　/現場課程系列/

導遊想的跟你不一樣【陸客篇】　　DVD影音教學+有聲書組合　　考證·培訓·帶團

- 領隊導遊證照班
- 英語證照輔導班
- 日語證照輔導班
- 外語導遊口試班
- 帶團實務培訓班

國家圖書館出版品預行編目資料

絕對帶團：導遊想的跟你不一樣 / 陳安琪總編輯 .--
初版 .-- 臺北市：馬跡庫比 , 2015.06　面；　公分
ISBN 978-986-90848-2-6 (精裝)

1. 導遊 2. 領隊
　　　　992.5　　　103017130

建議分類 ｜ 領隊導遊專業用書 . 休閒旅遊

出　　版	馬跡庫比有限公司
	馬跡領隊、導遊訓練中心
發　　行	達跡旅行社股份有限公司
發 行 人	馬崇淵
總 編 輯	陳安琪
製 作 團 隊	毛佳瑜 黃明霞 陳筱茹等暨馬跡中心講師
編 輯 顧 問	陳皇蒔
文 稿 校 對	陳筱茹 蕭佳瑋
封 面 設 計	黃明霞
封 面 攝 影	劉梵瑜
插　　圖	黃明霞 林君樺
法 律 顧 問	莊緒沅
服 務 位 址	台北市大安區復興南路二段268號5樓
服 務 專 線	(02) 2733-8118
傳　　真	(02) 2733-8033
官 方 網 站	http://www.magee.tw
服 務 信 箱	magee@magee.tw
匯 款 帳 號	台北富邦銀行 - 和平分行 (012)
	480102702788　戶名：馬跡庫比有限公司

歡迎團體訂購, 另有優惠

| 團 購 專 線 | (02)2733-8118 |

售　　價	680元
初 版 一 刷	2015年 06月
初 版 二 刷	2015年 11月
初 版 三 刷	2018年 06月